Frederic Krueger
Andreas von Hermonthis und das Kloster des Apa Hesekiel
Band 1

Archiv für Papyrusforschung
und verwandte Gebiete

Begründet von

Ulrich Wilcken

Herausgegeben von

Jean-Luc Fournet Bärbel Kramer
Herwig Mahler Brian McGing
Günter Poethke Fabian Reiter
Sebastian Richter

Beiheft 43

De Gruyter

Andreas von Hermonthis und das Kloster des Apa Hesekiel

Mikrohistorische Untersuchungen
zu Kirchengeschichte und Klosterwesen
im Gebiet von Armant (Oberägypten)
in byzantinischer Zeit
anhand der koptischen Ostraka
der Universitätsbibliothek Leipzig
(O.Lips.Copt. II)

von

Frederic Krueger

Band 1

De Gruyter

ISBN 978-3-11-068061-4
e-ISBN (PDF) 978-3-11-068172-7
ISSN 1868-9337

Library of Congress Control Number: 2020939968

Bibliografische Information der Deutschen Nationalbibliothek

Die Deutsche Nationalbibliothek verzeichnet diese Publikation in der Deutschen
Nationalbibliografie; detaillierte bibliografische Daten sind im Internet
über http://dnb.dnb.de abrufbar.

© 2020 Walter de Gruyter GmbH, Berlin/Boston

Druck und Bindung: CPI books GmbH, Leck

www.degruyter.com

Meiner lieben Großmutter
Doris Krueger (geb. Treptow)

Inhaltsverzeichnis

Band I. Auswertung

Band II. Edition

Katalog

Indizes

Tafeln

Vorwort

„I think there's great worth in it. And the worth is in listening to people who maybe don't even exist, or who are voices in your past, and through you, come through the work and you give them to other people. I think that giving voice to characters that have no other voice – that's the great worth of what we do."

Meryl Streep, nicht etwa über die Papyrologie, sondern über die Schauspielerei

Bei der vorliegenden Arbeit handelt es sich um die überarbeitete Fassung meiner Dissertation im Fach Altertumswissenschaften mit Schwerpunkt Ägyptologie, die ich im Februar 2018 am Fachbereich Geschichts- und Kulturwissenschaften der Freien Universität Berlin eingereicht und am 29. Juni desselben Jahres verteidigt habe. Für die Aufnahme meiner Arbeit in die Reihe der Beihefte zum *Archiv für Papyrusforschung* möchte ich den Herausgebern sehr herzlich danken. Mirko Vonderstein vom Verlag De Gruyter und Bärbel Kramer verdanke ich die freundliche Betreuung dieses Vorhabens sowie letzterer und Pia Breit auch die geduldige Bearbeitung meines Manuskriptes. Die vorliegende Arbeit repräsentiert die bisherige Kulmination einer jetzt bereits zehnjährigen Reise hin zur und durch die koptische Papyrologie, wobei diese Reise in den letzten siebeneinhalb Jahren maßgeblich vom Brüten über dem hier nun endlich veröffentlichten Ostrakakorpus geprägt war. Ich will im Folgenden den wichtigsten Menschen danken, die mir diesen Weg ermöglicht bzw. mir besonders essentielle Hilfestellungen gegeben haben.

Ich danke zunächst in grob chronologischer Reihenfolge und in Erinnerung an eine schöne Studienzeit am Seminar für Ägyptologie und Koptologie in meiner Heimatstadt Göttingen: Maren Schentuleit, der ich meine allerersten Koptischkenntnisse verdanke und die mich bei dem folgenschweren Einstieg ins zweite Hauptfach Koptologie ermutigte und unterstützte; Jürgen Horn, dessen unbändige Begeisterung, gelehrte wie kuriose Exkurse und das umfassende Besprechen von Essentials der koptologischen Fachliteratur, alles im Rahmen von Einführungsveranstaltungen, mir den Einstieg in das zweite Hauptfach Koptologie versüßten; Heike Behlmer kann ich nicht genug danken für den Enthusiasmus für Koptologie und Papyrologie, mit dem sie mich angesteckt hat, sowie für die mannigfaltige Unterstützung und Vermittlung, ohne die mir die folgenden Möglichkeiten und Entwicklungsschritte wohl nie geöffnet worden wären:

Thomas Beckh und Ina Eichner danke ich für die Möglichkeit, wiederholt an Grabungskampagnen in der Klosteranlage Deir el-Bachit im thebanischen West-

gebirge teilzunehmen. Das Erkunden der monastischen Installationen vor Ort, die Einarbeitung in verschiedene archäologische Tätigkeiten, das Bearbeiten von frisch dem Sand entrissenen Ostraka aus dokumentiertem Fundkontext – all das bildet ein wichtiges Gegengewicht zu den zahllosen Stunden völlig abstrakter geistiger Arbeit an Schreibtisch und Computerbildschirm. Nicht zuletzt sind es die immer-wieder-Heimat im Deutschen Haus des DAI in Theben und die Menschen, die mir dort begegnet sind, die ich immer in dankbarer Erinnerung bewahren werde.

Meinem Doktorvater Tonio Sebastian Richter gebührt meine zutiefst empfundene Dankbarkeit: zunächst und vor allem dafür, dass er mir seit 2013 die denkbar schönste koptologische Heimat gibt: Das Projekt *Database and Dictionary of Greek Loanwords in Coptic* (DDGLC), das ich im Rahmen meiner bisherigen Tätigkeit als Lexikograf mit den meisten namhaften Editionen koptischer dokumentarischer Texte aus Theben-West, Bawit und Kellis gefüttert habe. Der vom Arbeitsprozess vorgegebene Umstand, dass ich fast jeden einzelnen Text aus *O.Crum*, *P.Mon. Epiph.*, *O.Frange* und *P.KRU* in die Datenbank eingeben und mir dabei über die exakte Übersetzung so genau wie möglich im Klaren sein musste, war natürlich eine ideale Ausgangslage dafür, im Rahmen meiner Dissertation selbst ein koptisch-papyrologisches Textkorpus zu edieren und auszuwerten. Umgekehrt hat freilich auch diese Arbeit immer wieder die Eingabe der Texteditionen in die Datenbank informiert – durch und durch eine ideale Symbiose. Während dieser Zeit am DDGLC und durch seine unablässige Initiative und Unterstützung hatte ich immer wieder das Privileg, an Tagungen, Konferenzen und Sommerschulen in aller Welt teilzunehmen, neue Erfahrungen als Wissenschaftler zu sammeln und Orte und Menschen kennenzulernen, deren Bekannt- bzw. Freundschaft ich nicht missen möchte. ⲉⲧⲃⲉ ⲛⲁⲓ ⲧⲏⲣⲟⲩ ⲱ ⲡⲁⲙⲉⲣⲓⲧ ⲛⲥⲉⲃⲁⲥⲧⲓⲁⲛⲟⲥ ⲉⲓϣⲡ ϩⲙⲟⲧ ⲙⲡⲛⲟⲩⲧⲉ ⲛⲧⲟⲟⲧⲕ ϩⲛ ⲟⲩⲛⲟϭ ⲛⲉⲩⲭⲁⲣⲓⲥⲧⲓⲁ!

Reinhold Scholl, dem inzwischen ehemaligen Kustos der Papyrus- und Ostrakasammlung der Universitätsbibliothek Leipzig, bin ich sehr dankbar dafür, dass er mir diese und andere Handschriften aus seiner Sammlung zur Bearbeitung und Veröffentlichung anvertraute und für die Gastfreundschaft und höchst angenehmen Arbeitsbedingungen, die ich seit dem Frühjahr 2013, als Tonio Sebastian Richter uns für dieses Vorhaben bekannt machte, immer wieder in seinem Hause genossen habe, das so zu meiner essentiellen papyrologischen Schule wurde. Nadine Quenouille war während meiner vielen Besuche meine stete Begleitung und Gastgeberin. Ich danke ihr herzlich für jeden freundlichen Empfang zu einer neuen Autopsierunde, für jeden Beschaffungsgang einer weiteren Fuhre Ostraka und für viele schöne Gespräche über Star Trek und andere Fachgebiete. Als Almuth Märker 2017 das Amt der Kustodin der Sammlung antrat, zeigte sich zu meiner großen Freude schnell, dass dank ihres lebhaften Interesses an der papyrologischen Erschließung der koptischen Bestände diese gute Zusammenarbeit fortgesetzt und sogar noch intensiviert werden

würde. Frau Märker hat sich, *non solum sed etiam*, darum bemüht, die Bereitstellung von Fotos des gesamten koptischen Ostrakabestandes online zu gewährleisten sowie die Datenbankeinträge für die Ostraka mit den Ergebnissen meiner Dissertation zu synchronisieren. Für beides ist ihr mein und zweifellos der Leserschaft herzlicher Dank gewiss; für die mühsame Umsetzung des letzteren Arbeitsschrittes bin ich zudem Tom Glöckner sehr dankbar, der während seines Praktikums mit dieser Aufgabe betraut war. Schließlich danke ich aus den Reihen der Papyrus- und Ostrakasammlung auch Sebastian Blaschek für verschiedene Auskünfte sowie das Zusammenfügen und Vermessen der von mir als zusammengehörig erkannten Scherben-Joins.

Claudia Kreuzsaler und Sandra Hodecek von der Papyrussammlung der Österreichischen Nationalbibliothek in Wien danke ich sehr herzlich für freundliche Auskünfte und besonders für die Bereitstellung und Genehmigung zur Reproduktion von Fotos der Wiener Ostraka vom Hesekiel-Kloster, die ich, soweit identifizierbar, hier in den Addenda neu ediere.

Ich danke Anne Boud'hors (zusätzlich zu ihrer stetigen Diskussionsbereitschaft, wiederholten Hilfe bei der Literaturbeschaffung und der editorialen Betreuung meines Vorberichtes im *Journal of Coptic Studies* 21) und María Jesús Albarrán einerseits und Anastasia Maravela und Ágnes Mihálykó andererseits für die Möglichkeit, 2015 in Paris und 2017 in Oslo bei Tagungen zum spätantik-frühislamischen Theben den aktuellen Stand meiner Dissertation einem Fachpublikum vorzustellen und wertvolles Feedback zu sammeln. Dieses hat es seitdem immer wieder auf mancher Konferenz und natürlich nicht zuletzt bei der Aussprache mit sämtlichen Mitgliedern meiner Promotionskommission gegeben, die neben den beiden Hauptgutachtern aus Dylan M. Burns, Stefan Esders und Alexandra von Lieven bestand. Den oben bereits umfassend gewürdigten Erst- und Zweitgutachtern Tonio Sebastian Richter und Heike Behlmer danke ich in diesem Zusammenhang noch einmal speziell für wertvolle Hinweise und Verbesserungsvorschläge in ihren Gutachten.

Aus der Reihe der unzählbaren hilfreichen Konferenzbegegnungen und Literaturentdeckungen möchte ich zwei besonders hervor heben, da sie in den letzten zwei Jahren die Weiterentwicklung meiner Thesen ganz besonders angefeuert haben: Zum einen gab mir die Entdeckung von Phil Booths Arbeiten zu den Anfängen der theodosischen Kirche in Ägypten (Booth 2017 und 2018), zu deren frühesten Bischöfen sich jetzt unser Apa Andreas gesellt, einen entscheidenden Anstoß, um den wesentlichen makrohistorischen Hintergrund des Ostrakadossiers benennen zu können. Am 19. September 2019 lernte ich dann bei einer Tagung in Warschau Adam Łajtar kennen; sowohl seine eigene nubiologische Forschung als auch der unbezahlbare Hinweis auf Josephs Patrichs opus magnum *Sabas, Leader of Palestinian Monasticism. A Comparative Study in Eastern Monasticism, Fourth to Seventh Centuries* (1995) erschlossen mir

eine Vielzahl an Einsichten und die Erweiterung meines monastisch-kirchenge-schichtlichen Horizontes über die Grenzen Ägyptens hinaus.

Christian Décobert gebührt mein Dank für die persönliche Mitteilung von unveröffentlichen Informationen zu den Ergebnissen des von 1996–1998 durch-geführten IFAO-Surveys der frühchristlichen Baureste zwischen Ballas und Armant, die für die Erörterungen zur monastischen Topographie in dieser Unter-suchung von großer Relevanz sind.

Auch John C. Darnell bin ich sehr zu Dank dafür verpflichtet, dass er mir großzügigen und umfassenden Einblick in die unveröffentlichten Graffiti und Fotos vom Kloster am Darb Rayayna sowie die Erlaubnis gewährt hat, einige davon in diesem Rahmen erstmals zu publizieren. Diese 1994/95 für den *Theban Desert Road Survey* der Yale University erstellte Dokumentation hat sich als essentielles Hilfsmittel herausgestellt, durch welches einige in der Literatur ent-standene Verwirrung zur monastischen Topographie von Hermonthis aufgelöst werden konnte.

Anna Rogozhina schulde ich Dank für ihre unersetzliche Hilfe beim Beschaf-fen und Übersetzen von russischer Literatur.

Gunnar Sperveslage verdient besondere dankbare Erwähnung für die richtige Ermunterung zum richtigen Zeitpunkt bei einem Gespräch in der Mensa der FU Berlin.

Für Hilfestellungen verschiedener Art, von der hilfreichen Bereitschaft zur Diskussion von Einzelfragen über wertvolle Literaturhinweise bis zum groß-zügigen Bereitstellen eigener, zum Teil noch unveröffentlichter Arbeiten, danke ich neben den bereits genannten Personen außerdem sehr herzlich Lajos Berkes, Nathalie Bosson, Richard Burchfield, Malcolm Choat, Renate Dekker, Alain Delattre, Korshi Dosoo, Mahmud Amer Elgendy, Esther Garel, Tillmann Lohse, Matthias Müller, Agnes Mihalyko, Elisabeth O'Connell, Przemysław Piwowar-czyk, Joachim Quack, Matthew Underwood, Loreleï Vanderheyden, Gertrud van Loon, Joanna Wegner und Marzena Wojtczak.

Ganz besondere Dankbarkeit verdient meine Freundin Elena Vaskovskaia für ihre Geduld mit sowie für die rettende Ablenkung von meiner Arbeit an dieser Monographie und den zugehörigen Aufsätzen während der langen letzten anderthalb Jahre vor der ersehnten Buchwerdung.

Meinen Eltern danke ich aus tiefstem Herzen dafür, dass sie mich beim Beschreiten meines Weges immer uneingeschränkt unterstützt und mir nie nahe-gelegt haben, statt der für mich genau richtigen Ägyptologie und Koptologie lieber etwas „Richtiges" zu studieren. Ich widme diese Untersuchung meiner Großmutter, die heute ihren 85. Geburtstag feiert.

Berlin, am 11. März 2020 Frederic Krueger

1. Einleitung

Die vorliegende Untersuchung stellt das Ergebnis von sieben Jahren Arbeit an den knapp 600 koptischen Ostraka der Papyrus- und Ostrakasammlung der Universitätsbibliothek Leipzig (und darüber hinaus an der immer noch andauernden Erschließung eines über viele Sammlungen vestreuten Dossiers) dar: Zunächst in Gestalt der vollständigen Edition aller Texte in Bd. II; weiterhin in Gestalt der Auswertung der Texte hier in Bd. I. Im Zentrum dieser Auswertung steht ein bedeutendes Dossier von zusammen gehörigen Ostraka, das sich als das Herzstück des Leipziger Korpus heraus kristallisiert hat und dem sich, einmal identifiziert, noch sehr viele Texte in anderen Sammlungen zuordnen lassen (versammelt und oft gegenüber der *editio princeps* verbessert in Bd. II, §14) und das dieser Arbeit nun ihren Namen gibt:

Es handelt sich um koptische dokumentarische Texte aus einer spätantiken oberägyptischen Klosteranlage im Gebiet von Armant (das antike Hermonthis), genannt der „Topos des Apa Hesekiel", benannt nach dem Hl. Hesekiel (Festtag: 14. Choiak = 10. Dezember), der ca. im 4. oder 5. Jh. den Grundstein für diese religiöse Institution gelegt haben soll. Der Wert der Texte für die koptische Papyrologie und die Erforschung des Mönchtums im weiteren thebanischen Raum ist beträchtlich. Es ist das erste Mal, dass sich eine substanzielle Menge an koptischen dokumentarischen Texten dem Gebiet bei Hermonthis zuordnen lässt. Insbesondere die hiesigen Klosteranlagen, unter denen der „Topos des Apa Hesekiel" eine besonders frühe Gründung darzustellen scheint, sind bis heute zwar öfters erkundet und beschrieben worden – nach J. Doresses Publikationen aus dem Jahr 1949[1] sind aus jüngerer Zeit vor allem der Bericht eines IFAO-Projektes (2000),[2] sowie die 2007 veröffentlichten Ergebnisse von P. Grossmanns Survey[3] zu nennen – jedoch sind in diesem Gebiet bis heute nie dokumentierte Ausgrabungen erfolgt. Anders als die von einigen tausend Ostraka nebst Papyri repräsentierten und vermehrt durch Ausgrabungen gut dokumentierten Klöster des benachbarten Theben-West, konnten wir ihre älteren hermonthischen Nachbarn bislang nur aus christlich-arabischen, hagiographischen Notizen des Mittelalters erahnen, wobei die dort genannten Toponyme, wie noch deutlich werden wird, nicht ohne Weiteres mit den Ruinen vor Ort identifiziert

[1] Doresse 1949a und b.
[2] Boutros/Décobert 2000.
[3] Grossmann 2007.

werden können, da diese heute jüngere, für uns in der Regel nicht sachdienliche, arabische Bezeichnungen tragen.

Während in Ermangelung von Ausgrabungen archäologische Kontexte weiter ein dringendes Desideratum bleiben und die Zuordnung der Ruinen zu den spätantiken Toponymen, in unserem Fall zum „Topos des Apa Hesekiel", trotz einiger hier besprochener Hinweise nicht abschließend geklärt werden kann, so lernen wir aus den Leipziger Ostraka doch viel Neues über das Gebiet von Hermonthis in der ausgehenden byzantinischen Zeit: Soweit datierbar, stammt unser Dossier aus dem späteren 6. und dem frühen 7. Jh., wohl mit einem Schwerpunkt der Dokumentation zwischen ca. 560 und 590, so dass die vorliegende Unter-suchung nicht nur räumlich nach Südwesten, sondern auch zeitlich um einige Jahrzehnte zurück die inzwischen so intensiv beleuchtete *terra cognita* Theben-Wests des 7. und 8. Jhs. verlassen kann. Die Dokumentation des Dorfs Djême und der Klöster von Theben-West wird bislang von datierbaren Texten ab 601[4] bis ins 785[5] n. Chr. abgedeckt. Als symbolische Einleitung dieser Zeit des her-vorragend dokumentierten thebanischen Klosterwesens kann die Verlegung des Phoibammon-Klosters, das zunächst als nächster Nachbar des Deir es-Saqijah in Richtung hermonthisches Westgebirge gelegen hatte, nach Deir el-Bahari um 600 unter seinem Abt Bischof Abraham gelten.[6] Hier beginnt die große Zeit der westthebanischen Klöster und wie später zu zeigen sein wird, läutet dieser „Shift" nach Norden zugleich das allmähliche Ende der zum Teil schon im 4./5. Jh. etablierten Klosteranlagen im hermonthischen Westgebirge ein. Die Leipzi-ger Ostraka zeigen uns nun den altehrwürdigen „Topos des Apa Hesekiel", dessen Ruine noch weit bis in die arabische Zeit als Deir Anba Hizqiyal Pilger anziehen sollte, während seiner Blütezeit als koinobitische Klosteranlage im späteren 6. und frühen 7. Jh. unter der Leitung der mächtigen Priesteräbte An-dreas, Aron und Johannes. Dem erstgenannten kam zudem als Bischof von Her-monthis und, so meine These, sogar als von Erzbischof Damianos eingesetzter Generalverwalter der Klöster („Vater aller Mönche der οἰκουμένη") eine bedeutende überregionale Rolle in der gerade neu gegründeten monophysi-tischen Gegenkirche (der institutionelle Vorgänger der heutigen koptisch-

[4] Der älteste absolut datierbare koptische Text aus dem thebanischen Raum ist das Ostrakon Turin C7134 (ed. Stern 1878, n° 1, 1f.), das die Sonnenfinsternis des Jahres 601 erwähnt, wobei, wie Richter 2013, 20, Anm. 44 bemerkt, einige Texte aus der Korrespondenz von Bischof Abra-ham vermutlich noch aus den letzten Jahren des 6. Jh. stammen, denen das Aron-Andreas-Dossier, in dem auch ein junger Abraham vermutlich ein- oder zweimal auftritt, zeitlich unmittelbar voran-geht.

[5] Die Kindesschenkungsurkunde *P.KRU* 91 ist auf 781 n. Chr. datiert; weitere Urkunden dieses Typs können indirekt vier Jahre jünger datiert werden, s. Biedenkopf-Ziehner 2001, 121f. und Till 1962, 36–38.

[6] Krause 1981, 1985 und 1990; s. auch Richter 2013, Kommentar zu *O.Lips. Copt. I* 10 und demnächst Krueger (i. E.) a.

orthodoxen Kriche) zu, so dass wir hinter den zahllosen meist lokalwirtschaft-
lichen Einzelbewegungen unserer Texte auch die großen kirchengeschichtlichen
Umwälzungen des späteren 6. Jh. erahnen können.

Neben solchen „makrohistorischen" Fragestellungen nach großen Verände-
rungen und den Taten der Mächtigen werde ich aber auch und gerade diverse
Aspekte der Einbindung des Klosters in soziale, religiöse und wirtschaftliche
Systeme behandeln und nach zu Grunde liegenden Mentalitäten und den charak-
teristischen Terminologien befragen. Damit schließe ich mich dem Projekt einer
„Alltagsgeschichte" bzw. *Histoire des mentalités* oder *Microstoria* an, als dessen
prototypische Inkarnation die mediävistischen und frühneuzeitlichen Studien aus
der Reihe *Annales: Economies, Societés, Civilisations* gelten können. Dieses
Vorhaben ist natürlich in Ägypten im ganzen „papyrologischen Jahrtausend"
von Alexander dem Großen bis in die Anfangszeit der arabischen Herrschaft
durchweg anhand einer beispiellosen Fülle an dokumentarischen Texten in vor
allem demotischer, griechischer, koptischer und arabischer Sprache von einer
Materialfülle gesegnet, die mehr als irgendwo sonst die Voraussetzung dafür
bieten, sich dem historiographischen Ideal anzunähern, das Fernand Braudel als
„histoire totale" bezeichnet hat.[7] Was entsprechende Studien für die spätantik-
frühislamische Zeit in Ägypten betrifft, so hat Chris Wickham das Desideratum
einer umfassenden sozioökonomischen Gesamtdarstellung des 6. Jhs. formuliert,
die ein Pendant von Roger Bagnalls magnum opus für das 4. Jh., *Egypt in Late
Antiquity*, sein könnte. Wickham vermerkt weiterhin, dass für die frühislamische
Zeit anhand der Texte vor allem des Steuerwesens aus Aphrodito „good work"
bereits vorliege, beklagt aber ansonsten, dass „the later Coptic collections have
had hardly any analysis at all, despite the richness of, especially, Jēme. Here, as
in Egyptian archaeology, there is work to be done"[8]. Hiermit soll durchaus keine
große thebanische Alltagsgeschichte angekündigt werden, die Crums immer
noch unersetzte Übersicht „Theban hermits and their life" überholen könnte,[9]
sondern es soll so die Fragestellung benannt werden, der ich mich methodisch
verpflichtet wissen möchte. Die hier im Mittelpunkt stehenden Texte stammen
ja, wie gesagt, auch nicht direkt aus Theben/Djême im engeren Sinne, sondern
aus der südlich angrenzenden *terra incognita* der Klöster bei Hermonthis. Dem-
entsprechend ist es zuerst der „Topos des Apa Hesekiel" und seine unmittelbare
Umwelt, für deren *Microstoria* ein Grundgerüst – sozusagen als ein neues
Kapitel „Hermonthite monks and their life" – gezeichnet werden soll, die natür-
lich vom direkt benachbarten und oft eng verwandten westthebanischen Material

[7] Grundsätzlich Bagnall 1995, 112ff.; Richter 2014a, 109ff. skizziert das noch weithin unge-
nutzte Potenzial der koptischen dokumentarischen Texte unter diesem Gesichtspunkt.

[8] Wickham 2005, 25.

[9] „Theban hermits and their life": Winlock/Crum 1926, 125–185; „Verwaltung und Dorfge-
meinschaft in Djeme": Berkes 2017, 168–200.

durchweg komplementiert wird – beide zusammen führen hin zu einer größeren *Microstoria* der oft so genannten, aber in der Literatur allzuoft auf den namengebenden Ort reduzierten „thebanischen Region" im weiteren Sinne und weiteren Raume (hierunter verstehe ich in der vorliegenden Untersuchung etwa die südliche Hälfte der Qena-Biegung des Nils, s. Abb. 1).

So erfreulich die hier präsentierten neuen Erkenntnisse sind, so bedauerlich ist es, dass der Quell (ⲧⲡⲏⲅⲏ, dies tatsächlich ein Synonym für unser Kloster) der Dokumentation der hermonthischen Klöster nach der Auswertung dieses Korpus auch schon wieder versiegt. Es ist meine große Hoffnung, dass das „Spotlight auf Armant" in dieser Untersuchung einen Eindruck von dem ungenutzten Potenzial vermittelt, das diese bis heute unerforschten Klosterruinen, deren Zustand sich zudem durch Raubgrabungen immer weiter verschlechtert,[10] noch für die Geschichtsschreibung von Kirche, Klosterwesen, Wirtschaft und Gesellschaft in der weiteren thebanischen Region bergen. Südlich von Theben liegt ein Netzwerk von Klöstern begraben, die den berühmteren thebanischen als Prototypen vorausgingen, wo die hagiographische Tradition die Wurzeln des Mönchtums in der ganzen Region verortet (als Symbol mag der vom Hl. Hesekiel gegrabene und, mit Thomas Mann gesprochen, tiefe Brunnen der Vergangenheit dienen) und wo Abraham vorausgehende Bischöfe von Hermonthis residierten, die jetzt erstmals durch die Leipziger Ostraka wieder zu uns sprechen. Die in dieser Untersuchung wieder vereinten Ostraka, auch aus ihrem heimatlichen Kontext gerissen eine reiche Informationsquelle, lassen uns ahnen, wie sehr erst die lange überfälligen Ausgrabungen im Deir es-Saqijah, im Deir en-Nasara, im Kloster am Darb Rayayna usw. unser Wissen und unseren Horizont der „thebanischen Region" erweitern würden – und Bischof Andreas würde uns gewiss versprechen: ⲚⲦⲀⲢⲉⲠⲀⲅⲅⲉⲗⲟⲥ ⲘⲠⲧⲟⲠⲟⲥ ⲥⲘⲟⲩ ⲉⲣⲱⲧⲚ „dann wird der Engel des Topos euch segnen!"

[10] Grossmann 2007, 1f.; s. auch die entsprechende Beobachtung zum Kloster am Darb Rayayna (§4.3.3) bei Darnell/Darnell 1994/95, 52.

2. Die koptischen Ostraka der Universitätsbibliothek Leipzig

2.1. Ursprung des Korpus

Über die Akquisition der koptischen Ostraka ist generell nichts Sicheres bekannt; es scheint aber wahrscheinlich, zumal im Hinblick auf die noch zu besprechende Überschneidung mit den Ostraka des ägyptischen Museums Leipzig, dass sie zum großen Teil oder gänzlich von Georg Steindorff entweder direkt in Ägypten akquiriert wurden (wir wissen, dass er 1895 und 1899/1900 koptische Ostraka in Luxor gekauft hat),[1] oder – und vielleicht möchte man dies angesichts der schieren Größe des Korpus für plausibler halten – von ihm als Leiter (neben Ernst Windisch und Ludwig Mitteis) der Leipziger *Commission zur Erwerbung von Papyrus* ab 1902 angekauft wurde (man sollte aber auch die Verteilung von Texten unseres Haupt-Dossiers über andere Sammlungen und deren mögliche Wege etwa über Crum zu Wessely nach Wien, oder die Rolle z. B. Colin Campbells bedenken, s. §3.4). Wie N. Quenouille in ihrer Übersicht über die Ostrakasammlung der UBL feststellt, hat die *Commission* maßgeblich zur Anschaffung der Ostraka beigetragen, die 1903 schon etwa 1000 zählten. Es ist unklar, ob der Gesamtbestand der Ostraka (heute 1584) damals schon vollständig war oder später unter unbekannten Umständen noch erweitert wurde.[2] Jedenfalls scheint es wahrscheinlich, dass die koptischen Ostraka 1903 bereits vorhanden waren. Wie auch immer die genauen Wege der Akquisition verlaufen sind, so ist doch anhand der textinternen Hinweise und dem expliziten Vermerk der Provenienz „Erment" bei einigen Texten aus dem Dossier vom Topos des Apa Hesekiel in Wien (§3.4) klar, dass die Texte dieses Dossiers bei nicht dokumentierten Grabungen im hermonthischen Westgebirge gefunden und (vielleicht zusammen mit westthebanischen Funden) auf dem Antikenmarkt in Luxor verkauft wurden, wobei die früheste bekannte Akquisition das größtenteils noch unbearbeitete Berliner Kontingent darstellt, das 1886 von Adolf Erman gekauft wurde – wie immer ist der eigentliche Ursprungsort nicht dokumentiert.

[1] Richter 2013, 14.
[2] Quenouille 2012, 636.

2.2. Zusammensetzung des Korpus

Nadine Quenouille fasst die Zusammensetzung des gesamten Bestandes nach den vertretenen Sprachen wie folgt zusammen:

> „La collection d'ostraca de Leipzig contient 1584 pièces, acquises pendant la première décennie du XXe siècle et datant des époques ptolémaïque à byzantine. 650 ostraca sont écrits en langue grecque, 275 en démotique, 18 bilingues (grec / démotique), 634 en copte, 1 en langue latine, 3 en langue méroïtique et 3 dans une langue non identifiée.“[3]

Nachdem ich einige Fragmente zusammen führen sowie fälschlich als koptisch markierte griechische oder auch demotische Stücke aussortieren konnte, verbleiben 587 koptische Ostraka in meinem Katalog, wobei deutlich gesagt werden muss, dass viele Stücke derart unleserlich sind, dass die Sprache eigentlich gar nicht bestimmt werden kann – hier war die Prämisse *err on the side of caution*; ferner finden sich unter den Gebeten und Übungen Texte, die ganz oder partiell griechisch sind, die mir aber auf Grund paläographischer bzw. textinterner Kriterien deutlich in den Klosterkontext der koptischen Texte zu gehören schienen und ganz sicher nicht zu den griechischen Ostraka der griechisch-römischen Zeit, die sich sporadisch (wie auch demotische Stücke) zwischen den Inventarnummern des Gros der koptischen Texte finden.

2.3 Provenienz und Datierung der Texte

Diese Beimischung unter die fortlaufenden Inventarnummern der meist koptischen Ostraka verweist deutlich auf eine grundsätzliche Heterogenität des koptischen Korpus, denn sie zeigt, dass hier mehrere Ankäufe vermengt vorliegen (demotische und griechische Texte der ptolemäischen und römischen Zeit dürften wohl eher nicht aus dem Westgebirge kommen). Dies wird auch und vor allem deutlich an einigen Rechtsurkunden (Kat. Nr. **331**, **332**, **335**, **342**), die eindeutig aus Theben-West kommen und ins 8. Jh. zu datieren sind (s. §9) – damit sind sie deutlich nicht zugehörig zu dem hier im Mittelpunkt stehenden Dossier aus dem Topos des Apa Hesekiel, das uns ins Westgebirge bei Hermonthis und ins 6. bis frühe 7. Jh. führt (zur Datierung s. §4.6.1). Es ist in diesem Zusammenhang außerdem auffällig, dass zwei der genannten Urkunden, Kat. Nr. **331** (O.Lips.Inv. 747) und **332** (O.Lips.Inv. 961), wie auch der Schuldschein für eine Gläubigerin aus Edfu Kat. Nr. **339** (O.Lips.Inv.126), weit abseits des großen Inventarisierungsblocks 3001–3628 inventarisiert wurden, der beinahe alle Texte unseres Dossiers und überhaupt fast alle koptischen Ostraka der UBL umfasst. Diese Heterogenität, deren Ausmaß leider unklar bleibt, bedingt

[3] Ibid., 635.

eine wichtige methodologische Einschränkung für meine Auswertung der Texte: Ich kann nur diejenigen Texte, denen dieser Zusammenhang auf Grund von Prosopographie, Paläographie oder sonstigen textinternen Kriterien anzusehen ist, ohne Vorbehalt dem Dossier vom Topos des Apa Hesekiel zuordnen. Der größte Teil der Ostraka *könnte* eben, als unerkannter Eisberg unter der hier präsentierten eindeutigen Spitze, aus diesem Kontext stammen (zweifellos tun dies auch viele Stücke, vielleicht sogar die meisten), aber eine westthebanische Provenienz, vielleicht zusammen mit einer späteren Datierung, ist immer auch möglich. Dieses Schicksal teilt unser Dossier z. B. mit den vielen dokumentarischen Texten aus dem Apa-Apollo-Kloster von Bawit, die ebenfalls zu Beginn des 20. Jhs. über den von Raubgrabungen gespeisten Antikenhandel in europäische Sammlungen gelangten und von denen sich zweifellos viele unerkannt unter den etwa in *BKU III* und andernorts edierten Texten tummeln.[4]

[4] Delattre 2007a, 35f. mit Anm. 36.

3. Das Dossier der Ostraka vom Topos des Apa Hesekiel

3.1. Das Aron-Andreas-Dossier

Das Dossier der Ostraka vom Topos des Apa Hesekiel besteht zum großen Teil aus, und verdankt seine Identifikation zudem maßgeblich einem Sub-Dossier, dessen Erforschung von Tonio Sebastian Richter begonnen wurde. In seiner Edition der koptischen Ostraka des ägyptischen Museums Leipzig „Georg Steindorff" aus dem Jahr 2013 (ich schlage das Siglum *O.Lips.Copt. I* zur Unterscheidung von der vorliegenden Edition als *O.Lips.Copt. II* vor) steht – neben neuen Texten aus der Feder gut bekannter thebanischer Figuren wie Bischof Abraham von Hermonthis (*O.Lips.Copt. I* 8–15) und dem Priester Markos vom Topos des Heiligen Markos (*O.Lips.Copt. I* 24–25) – eine Reihe von Briefen im Mittelpunkt,[1] die aus der Korrespondenz einer monastischen Autoritätsperson sowie Priester namens Apa Aron stammen, der manchmal mit seinem „Bruder" und, wie Richter bereits richtig vermutet, ebenfalls Priester (und, in unklarer Reihenfolge, später Bischof und Generalverwalter der Klöster, wie sich jetzt zeigen lässt) Apa Andreas assoziiert ist. Hinzu kommen jetzt Kat-Nr. **1–88** sowie zahlreiche weitere Texte aus anderen Sammlungen als Addenda (s. Bd. II, §14). Richter wusste bereits, dass sich das Aron-Andreas-Dossier unter den damals unveröffentlichten Ostraka der Universitätsbibliothek fortsetzt und, dass sich weitere Texte dieses Dossiers in anderen Sammlungen befinden (etwa *O.Crum ST* 236 = *O.Vind.Copt.* 288, hier Kat. Nr. Add. **35**, das sich im Folgenden noch als Kronzeuge für die Zuordnung zum Topos des Apa Hesekiel erweisen wird). Während der nach dem jetzigen Stand der Dinge seinen zwar sehr bedeutenden „Bruder" Aron überstrahlende Andreas in den Ostraka des ägyptischen Museums noch schemenhaft blieb, konnte Richter bereits den hohen sozialen Status von Apa Aron richtig benennen; die Verortung von Aron und Andreas war aber noch nicht möglich:

> „Ist der Mann Aron in allen genannten Dokumenten tatsächlich der selbe, so stellt dieser sich als ein Geistlicher von Autorität und Einfluss dar, von dem in Not befindliche Personen sich Hilfe und Rettung versprachen und in dessen Ermessen es lag, Priestern und Dorfvorständen der Umgebung seine Vorschläge zu unterbreiten. Die vielfältigen wirtschaftlichen Aktivitäten, in die er involviert war, würden dafür sprechen, dass Apa Aron eine Leitungsfunktion an

[1] Richter 2013, 18f. und 46–55; s. auch die Zusammenfassung bei Garel 2014, 296.

einem der thebanischen Klöster innehatte, wobei eine genauere Lokalisierung mangels Hinweisen zurückstehen muss." [2]

Als Datierung des Dossiers hat Richter das späte 7. Jh. vorgeschlagen; wie im Folgenden zu sehen sein wird, lebten Aron und Andreas jedoch im späten 6. Jh. Die hier zu Grunde liegende Problematik der Paläographie als Datierungsgrundlage gilt es später (§8.1) noch ausführlich zu besprechen.

3.2 Die Identifikation des Dossiers vom Topos des Apa Hesekiel

Während der Bearbeitung der koptischen Ostraka der Universitätsbibliothek Leipzig hat sich bald neben dem stetig anwachsenden Aron-Andreas-Dossier eine zweite Gruppe von Texten heraus kristallisiert: Briefe und Rechtsurkunden, die auf ein Kloster namens ⲡⲧⲟⲡⲟⲥ ⲛ̄ⲁⲡⲁ ⲓⲉⲍⲉⲕⲓⲏⲁ Bezug nehmen (Kat. Nr. **83, 151, 174, 326, 327, 328**; in anderen Sammlungen jetzt zuordenbar: *O.Lips.Copt. I* 40,[3] *O.Vind.Copt.* 432,[4] Berlin P. 12497) sowie Gebete und Anrufungen verschiedener Art, die an einen Heiligen namens ⲁⲡⲁ ⲓⲉⲍⲉⲕⲓⲏⲁ gerichtet sind (Kat. Nr. **353, 375, 378, 379**) – offensichtlich der Namenspatron eben dieses Klosters. Der Ostrakonbrief Berlin P. 12497 (Nr. 77 in M. Krauses unveröffentlichter Dissertation, s. Krause 1956, 276ff. und jetzt die verbesserte Edition und Übersetzung in Kat. Nr. **Add. 48**) war bisher der einzige dokumentarische Text, der eindeutig[5] auf ein Kloster des Apa Hesekiel Bezug nimmt: Bischof Abraham schreibt hier an seinen „Sohn" Johannes, den Priester und offenbar Abt dieses Klosters, der auch in den Leipziger Ostraka öfters begegnet (Kat. Nr. **89–94**, *O.Lips.Copt. I* 26) und den wir als Nachfolger von Aron und Andreas ins frühe 7. Jh. datieren können; die Chronologie der Äbte und Bischöfe wird später (§4.6.1) noch genau zu besprechen sein.

[2] Richter 2013, 18f.

[3] Dass ⲛ̄ⲁⲡⲁ ⲓ̈ⲉⲍⲉⲕⲓⲏⲁ in *O.Lips.Copt. I* 40 (= *O.Crum* Ad. 16) nicht, *pace* Richter, als Filiationsangabe, sondern als Zuordnung des Urkundenschreibers Sua zu einem Toponym zu verstehen ist, hat schon Crum richtig vermutet, s. Winlock/Crum 1926, 115 n13 (Crum selbst hatte allerdings in der *editio princeps* von 1902 zunächst selbst auch „son of Apa Ezekiel" übersetzt).

[4] Diesen Schuldschein habe ich jetzt erstmals umfassend ediert (Kat. Nr. **Add. 42**). Till vermochte nur ⲁⲡⲁ ⲓⲉⲍⲉⲕⲓⲏⲁ zu entziffern, womit er ohne den hier präsentierten Kontext, der sich nur anhand des Leipziger Materials erschließt, nichts anfangen konnte.

[5] Da, wie wir in dieser Untersuchung immer wieder beobachten werden, „Apa NN" regelmäßig für „Kloster/Kirche des Apa NN" steht, steht zu vermuten, dass noch andere dokumentarische Texte außer *O.Lips.Copt. I* 40 mit ⲁⲡⲁ ⲓⲉⲍⲉⲕⲓⲏⲁ statt einer Person dieses Namens unser Kloster meinen. Hier könnte man etwa *O.St-Marc* 35, 20 und *P.St-Marc* 426 erwägen, zumal sich unter den dokumentarischen Texten aus dem Topos des Hl. Markos auch zwei Erwähnungen des Topos des Apa Posidonios finden (*O.St-Marc* 43, 4 und 337, 3), der sich ebenfalls im Westgebirge bei Hermonthis befand und mit dem Hesekiel-Kloster in Kontakt stand (s. §4.4.1 und Kat. Nr. **97**).

3.3 Die Zuordnung des Aron-Andreas-Dossiers
zum Topos des Apa Hesekiel

Dass beide Dossiers zusammen gehören, dass also Aron und Andreas die Äbte jenes Hesekiel-Klosters waren, geht aus zwei nach einem identischen Schema formulierten Briefen hervor: Kat. Nr. **83** ist in Andreas' Handschrift verfasst; er bittet den Adressaten namens Elias (im Hinblick auf andere Schreiben: vermutlich ein Dorffunktionär, s. §7.5), einen Wagen (ⲁⲕⲁⲧⲉ) mit gewissen Waren ⲉⲍⲟⲩⲛ ⲉⲡⲧⲟⲡⲟⲥ | [ⲛⲁⲡⲁ ⲓⲉⲍⲉⲕⲓ]ⲏⲗ[6] zu schicken, also „hinein in den Topos des Apa Hesekiel", wobei die Präposition ⲉⲍⲟⲩⲛ ⲉ- nicht unbedingt (nur) die Bewegung hinein ins physische Kloster meint – sie wird gerne nach verschiedenen Verben des Gebens und der Besitzübertragung gebraucht, wenn eine Gabe als fromme Stiftung verstanden wird,[7] wie es auch hier deutlich gemeint ist: Andreas wünscht Elias zu Beginn des Briefes ⲡⲭⲟⲉⲓⲥ ⲉϥⲉⲥⲙⲟⲩ ⲉⲣⲟⲕ „der Herr segne dich" (fast immer ein Signal, dass gleich eine Bitte folgt!) und verspricht ihm nach Formulierung seiner Bitte: ⲧⲁⲣⲉⲡⲁⲅ|[ⲅⲉⲗⲟⲥ ⲙⲡⲧⲟⲡⲟⲥ] ⲥⲙⲟⲩ ⲉⲣⲟⲕ „dann wird der Engel des Klosters dich segnen!", womit der Hl. Hesekiel selbst als himmlischer Interzessor gemeint ist, wie ich noch ausführen werde (§7.5). Dieser Brief findet eine derart enge Parallele in *O.Vind.Copt.* 288 = *O.Crum ST* 236 (Kat. Nr. **Add. 35**), dass von einem Standard-Formular für entsprechende Bittschreiben an Dorffunktionäre auszugehen ist: Diesmal ist der Brief in Arons Handschrift verfasst und im Namen von beiden unterzeichnet: ⲁⲣⲱⲛ | ⲙⲛ̄ ⲁ(ⲛ)ⲇⲣⲉⲁⲥ ⲛⲉⲓ̈ⲉ|ⲗⲁⲭⲓ – vielleicht traf dies also auch für den fragmentarischen Brief Kat. Nr. **83** zu. In Kat. Nr. **Add. 35** jedenfalls schreiben Aron und Andreas an ihren „Bruder" Paulos (vermutlich der Dorfschulze bzw. Laschane, der, so jeweils dieselbe Person, noch öfters mit Aron und Andreas korrespondierend begegnet, s. §5.3). Dieser wird wiederum gebeten, einen Wagen (wieder ⲁⲕⲟⲗ-ⲧⲉ) mit Ofenholz zu Aron und Andreas zu schicken: ⲉⲍⲟⲩⲛ (ⲛ)ⲁⲛ „hinein zu uns" – Aron und Andreas stehen im wahrsten Sinne an Stelle des Topos des Apa Hesekiel in Kat. Nr. **83**. Wieder wird das Schreiben mit dem Wunsch eingeleitet

[6] Diese Rekonstruktion, wie auch diejenige des „Engels des Topos", erscheinen großzügig, können aber auf Basis des im Folgenden erarbeiteten Kontexts samt ganz enger Paralleltexte als gesichtert gelten (ich verweise insbesondere auf Kat. Nr. **375**, wo der Hl. Apa Hesekiel erneut mit Aron & Andreas vereint wird). Der Topos des Apa Hesekiel (oder „Apa Hesekiel" mit deutlichem Bezug auf einen Ort) erscheint ganze sieben Mal (diese Attestation noch nicht mitgezählt), wobei es sich abgesehen von einem zweimal genannten Mena-Kloster um die einzige Mehrfachnennung sowie um das einzige in -ⲏⲗ endende Toponym handelt.

[7] Vgl. etwa *P.KRU* 106, 133ff.: Anna aus Djême stiftet das Haus, das sie von ihrem Vater geerbt hatte sowie Grundstücksanteile, ⲉϥⲛⲁϣⲱⲡⲉ ⲉⲍⲟⲩⲛ ⲉⲡⲙⲟⲛⲁⲥⲧⲓ | ⲉⲧⲟⲩⲁⲁⲃ ⲫⲁⲅⲓⲟⲥ ⲡⲁⲩⲗⲟⲥ ⲛⲥⲉϣⲱⲡⲉ ⲉⲩⲁⲛⲍⲩⲕⲓⲥⲑⲁⲓ ⲉⲍⲟⲩⲛ ⲉ| ⲉⲧⲥⲉⲛⲉⲉⲧⲉ ⲉⲧⲟⲩⲁⲁⲃ ⲁⲩⲱ ⲛⲥⲉϣⲱⲡⲉ ϩⲁⲧⲍⲩⲡⲟⲧⲁⲅⲏ ⲙⲡⲙⲁ ⲉⲧⲟⲩⲁⲁⲃ „dass es Eigentum des heiligen Klosters des Hl. Paulos werde und dass es dem heiligen Kloster gehöre und unter der Verfügungsgewalt des heiligen Ortes stehe".

ⲡⲭⲟⲉⲓⲥ ⲉϥⲉⲥⲙⲟⲩ ⲉⲣⲟⲕ „der Herr segne dich"; und wieder folgt nach der Formulierung der Bitte das Versprechen, dass der Herr (in Kat. Nr. **83**: „der Engel des Klosters") den Adressaten für seine Gabe segnen werde: ⲛⲧⲁⲣⲉ-ⲡⲭⲟⲉⲓⲥ ⲥⲙⲟⲩ ⲉⲣⲟⲕ. Die genaue Entsprechung der Phraseologie beider Schreiben wird anhand der Gegenüberstellung besonders deutlich (noch andere Schreiben von Aron und Andreas verwenden dieselben Schlüsselphrasen, ohne jedoch dem hier vorliegenden „Idealtyp" so exakt zu entsprechen, siehe die Übersicht in §7.5.

Kat. Nr. 83

[ⲧ̄] ⲉⲓϣⲓⲛⲉ ⲉⲣⲟⲕ ⲡⲭⲟⲉⲓⲥ
[ⲉϥⲉⲥⲙⲟⲩ ⲉⲣ]ⲟⲕ ⲁⲣⲓ ⲧⲁⲕⲁⲡⲏ ⲛⲅ
] ⲧⲁⲕⲁⲁⲧⲉ ⲛⲥ̄
[ⲭⲱⲥ ⲛ(...) ⲉⲍ]ⲟⲩⲛ ⲉⲡⲧⲟⲡⲟⲥ
[ⲛⲁⲡⲁ ⲓⲉⲍⲉⲕⲓ]ⲏⲗ̀ ⲧⲁⲣⲉⲡⲁⲅ
[ⲅⲉⲗⲟⲥ ⲙⲡⲧⲟⲡⲟⲥ] ⲥⲙⲟⲩ ⲉⲣⲟⲕ
] ⲍⲏⲗⲓⲁⲥ
+ⲭ

Kat. Nr. Add. 35
(*O.Vind.Copt.* 288 = *O.Crum ST* 236)

 ⲡⲭⲟⲉⲓⲥ ⲉϥⲉ
 ⲥⲙⲟⲩ ⲉⲣⲟⲕ ⲙⲛ ⲛⲉⲕⲧⲃⲛⲟⲟⲩⲉ
 ⲁⲣⲓ ⲧⲁⲅⲁⲡⲏ ⲛⲅⲭⲟⲟⲩ ⲧⲁⲕⲟⲗⲧⲉ ⲛⲥ̄
 ⲭⲱⲥ̄ ⲛ̄ϣⲉ ⲙⲡⲁϣ ⲉⲍⲟⲩⲛ (ⲛ̄)ⲁⲛ
 ⲛⲧⲁⲣⲉⲡⲭⲟⲉⲓⲥ ⲥⲙⲟⲩ ⲉⲣⲟⲕ ⲟⲩⲭⲁⲓ
 ⲧⲁⲁⲥ ⲙ̄ⲡⲙ̄ⲙⲉⲣⲓⲧ ⲛ̄ⲥⲟⲛ
 ⲡⲁⲩⲗⲟⲥ ⲍⲓⲧⲛ̄ ⲁⲣⲱⲛ
 ⲙⲛ̄ ⲁ(ⲛ)ⲇⲣⲉⲁⲥ ⲛⲉⲓ̈ⲉ
 ⲗⲁⲭ(ⲓⲥⲧⲟⲥ)

„*[+ Zunächst freilich] grüße ich dich. Der Herr [segne] dich! Sei so gut, [schicke] den Wagen [beladen mit ...] hinein in das Kloster (5) [des Apa Heseki]el, dann wird der En[gel des Klosters] dich segnen! [An ...] Elias [...]"*

„*Der Herr segne dich und dein Vieh! Sei so gut, schicke den Wagen beladen mit Ofenholz hinein zu uns,* (5) *dann wird der Herr dich segnen! Sei heil! An unseren geliebten Bruder Paulos, von Aron und Andreas, diesen Geringsten."*

3.4 Ostraka des Dossiers in anderen Sammlungen

Wie bereits gesagt, handelt es sich bei den Ostraka aus dem Hesekiel-Kloster um das erste substanzielle Korpus koptischer dokumentarischer Texte, das sich Hermonthis zuordnen lässt – im Vergleich mit den tausenden von westthebanischen Ostraka ist bislang nur eine winzige Menge bekannt; auch die Beleglage der griechischen Texte ist nicht viel besser, kann aber immerhin ein kohärentes Archiv aufweisen.[8] Die Trismegistos-Datenbank hat (abzüglich der vielen Grab-

[8] Bei griechischen Ostraka der byzantinischen Zeit aus Hermonthis handelt es sich fast ausschließlich um das Archiv der *apaitêtai* Theopemptos und Zacharias, die während der sasanidischen Besatzung Ägyptens (619–629) in Hermonthis wirkten (*O.Ashm.* 96–101 und das fälschlich als demotisch klassifizierte *Ashm.D.O.* 810; *O.Petr.* 420–440; *O.Bodl.* 2 2120–2137 und 2482–2489A; die Ostraka der Petrie-Sammlung wurden re-ediert in *O.PetrieMus.* 528–552). Dieses Archiv von Lieferaufträgen in einem deutlich urbanen Kontext ist somit etwa zeitgleich mit den

stelen) nur 29 koptische Einträge, alles koptische Ostraka im British Museum. Darunter sind einige Stücke, die W.E. Crum in Bd. 2 von R. Monds und O. Myers' *The Bucheum* (1934) publiziert hat (*O.Buch.*); Mond und Myers kommentierten diese mit den Worten „they will probably prove of greater interest when the Coptic monasteries on the site are excavated",[9] was ja leider bis heute nicht geschehen ist. Was den allgemeinen (von dem hier vorgelegten und über viele Sammlungen verteilten Dossier freilich relativierten) Mangel an koptischen dokumentarischen Texten aus Hermonthis betrifft, so wäre es insbesondere ein großer Gewinn zu erfahren, was aus den „several hundred Coptic ostraka" geworden ist, die in den Überresten der „Coptic town" im Tempelbezirk von Armant gefunden wurden und deren Veröffentlichung Mond und Myers im ersten Band von *Temples of Armant* (1940) für den nie erschienenen zweiten Band von *Cemeteries of Armant* ankündigten.[10] Befindet sich womöglich noch ein Manuskript Crums zur Edition dieses Materials im Besitz der *Egypt Exploration Society*?

Die wichtigste mir bekannte aktenkundige Gruppe von koptischen dokumentarischen Texten aus der Region sind die 52 explizit mit der Provenienz „Erment" markierten Ostraka des „alten Bestandes" in der Österreichischen Nationalbibliothek, die W. Till auf S. vii von *O.Vind.Copt.* listet. Darunter finden sich (bzw. fügen sich durch Joins von Scherben an) auch Stücke mit dem Vermerk „Sammlung Wiedemann" oder „Sammlung Krall". Ein Stück mit dem Vermerk „Erment" kommt zudem aus der Gruppe von Texten, die 1933 aus dem Nachlass vom Carl Wessely gekauft wurden, der sie ursprünglich von Crum bekommen hatte (auch die 1921 in *O.Crum ST* edierten Wessely-Ostraka gehörten ursprünglich Crum; auch sie beinhalten Texte unseres Dossiers, kommen also aus dem selben Fundus). Andere Wiener Ostraka unseres Dossiers stammen aus dem jüngeren Kauf Junker 1911. Wie ich es oben für die Leipziger Ostraka vermutet habe, sind auch bei den Wiener Ostraka offensichtlich die explizit mit „Erment" markierten Texte nur die Spitze eines Eisberges. Dies kann man zum einen an Ostraka wie *O.Vind.Copt.* 240 sehen, das aus den Fragmenten mit den Inventarnummern K. O. 00001, 00052 und 00168 Pap wieder zusammengesetzt wurde, von denen aber nur das erste den Vermerk „Erment" trägt; das selbe Bild

Texten unseres Dossiers aus dem Umfeld des Priesters und Abtes Johannes vom Topos des Apa Hesekiel (§5.1.3). Zum Theopemptos-Zacharias-Archiv s. Palme 1986, 262f. sowie Hickey 2014, 45 für eine aktuelle Bibliographie. Zum Amt des ἀπαιτητής, der, selbst nicht Teil des Verwaltungsstabes auf Dorfebene, die von lokalen Beamten eingetriebenen Steuern einsammelte, s. Palme 1989. Offenbar konnten auch Klöster ihre eigenen *apaitêtai* haben, s. §4.4.5 zum ἀπαιτητής Johannes vom Pesynthios-Kloster sowie allgemein §7.3 zur Delegation von Steuererhebungsaufgaben an die Klöster. Dekker 2018, 66f. behandelt das Amt im Rahmen ihrer Übersicht der in Hermonthis wirkenden Beamten.

[9] Mond/Myers 1934, 78.
[10] Mond/Myers 1940, 194.

bestätigen die Ostraka aus dem Dossier vom Topos des Apa Hesekiel, die sich jetzt anhand der Leipziger Texte zuordnen lassen, die aber auch nur teilweise den Vermerk „Erment" tragen (s. die Wiener Ostraka unseres Dossiers in Bd. II, §14.D) – doch ist natürlich die Tatsache, dass ihn überhaupt einige Stücke tragen, eine wichtige Bestätigung der von mir zunächst anhand textinterner Hinweise deduzierten Provenienz des ganzen Dossiers. Wie bei den Leipziger Texten ist also davon auszugehen, dass viele Texte auch in *O.Vind.Copt.* (ob mit expliziter Provenienz „Erment" oder nicht) aus dem Gebiet von Armant bzw. aus dem Topos des Apa Hesekiel im Besonderen stammen.

Wie bereits gesagt, war die Akquisition der Leipziger koptischen Ostraka durch Georg Steindorff und die Leipziger *Commission zur Erwerbung von Papyrus* um 1903 vermutlich bereits erfolgt. 1911 kamen durch Junker weitere Ostraka des Dossiers nach Wien, dessen „alter Bestand" zu diesem Zeitpunkt solche bereits enthielt. Da Wessely viele seiner Ostraka von Crum hatte, und für zumindest einen Brief von Apa Aron in Crums Privatsammlung kein weiterer Verbleib bekannt ist (*O.CrumST* 393 = Kat. Nr. **Add. 21**), scheint der Verdacht angemessen, dass Crum bei der Akquisition und Weiterverbreitung der Texte unseres Dossiers eine wichtige Rolle gespielt hat. Hinzu kommt, dass Crum in seinen *Short Texts from Coptic Ostraca and Papyri* (1921) den größten Teil der zu unserem Dossier gehörigen Ostraka außerhalb Leipzigs und Berlins (inklusive der später von Till neu edierten Stücke) publiziert hat. Crum selbst wusste allerdings seltsamerweise nicht, dass viele der Texte aus Armant stammen, denn auf S. vii erklärt er: „The great majority of the texts come from Thebes, were acquired and, as internal evidence often proves, were written there. The few ascertainably of other origin have been in each case so distinguished", doch wird kein einziges Ostrakon Armant zugewiesen.

Unter den in *O.CrumST* edierten Texten unseres Dossiers treten neben den Crum-Wessely-Texten die Ostraka des britischen Ägyptologen Edward R. Ayrton besonders hervor; scheinbar stammen alle 20 Stücke, die Crum aus dessen Sammlung ediert, aus unserem Dossier (s. Bd. II, §14.B.1). Ebenfalls in Großbritannien verblieben sind vier von Budge und Greville John Chester akquirierte Ostraka im British Museum (s. Bd. II, §14.E); *O.CrumST* 127 im Ashmolean Museum, Oxford (s. Bd. II, §14.B.4) sowie *O.CrumST* 235 (s. Bd. II, §14.B.3), ein Brief von Aron und Andreas, der sich jetzt im Oriental Museum Durham befindet. Nach allem bisher Gesagten wäre man geneigt, die Konzentration der Ostraka in britischen Sammlungen und Wesselys Akquisition der Wiener Texte über Crum so zu deuten, dass die Ostraka des Dossiers über letzteren ihren Weg nach Großbritannien und dann nach Wien (und Leipzig?) fanden. Doch stammt *O.CrumST* 235 ursprünglich aus der Privatsammlung Colin Campbells; eben dieser hat 1909 in Medinet Habu ein griechisches Ostrakon

gekauft, in dem ein „elender Sünder" „unseren Vater Abba Hesekiel" im Gebet anruft[11] (vgl. die koptischen Gebete an Apa Hesekiel in unserem Dossier, s. §6.2). Wenn wir hier nicht von schierem Zufall ausgehen wollen, scheint es, dass auch Campbell an der Akquisition von Ostraka unseres Dossiers und deren Verbreitung in Großbritannien beteiligt war. Weitere Texte des Dossiers finden sich zudem in Frankreich, Kanada und Russland: *O.CrumST* 326 (s. Bd. II, §14.B.5), ehemals Musée Guimet, befindet sich heute im Louvre; *O.Crum* Ad. 53 (s. Bd. II, §14.F) in der Bibliothèque Nationale in Strasbourg; viele noch unpublizierte Stücke sind zudem im Royal Ontario Museum in Toronto, Kanada (die nur partiell in *O.Theb.Copt.* publizierten koptischen Ostraka des ROM werden Jiste Dijkstra, Matthias Müller und ich herausgeben, s. Bd. II, §14.C); in Russland (St. Petersburg) befindet sich Turaiev 1902, Nr. 12 (s. Bd. II, §14.H); die Akquisition dieses Ostrakons 1897–98 passt zeitlich wiederum sehr gut zum Auftauchen des restlichen Dossiers um die Jahrhundertwende. Die zum allergrößten Teil unpublizierten Berliner Ostraka unseres Dossiers (s. Bd. II, §14.G) wurden fast alle 1886 von Adolf Erman bei Dra Abu el-Naga gekauft (wohlgemerkt nicht *gefunden*, wie man den Vermerk „vom Kloster Dra Abulnega" in *BKU I* leicht missverstehen könnte).[12] Die wenigen Texte unseres Dossiers, die ich im British Museum bisher identifizieren konnte (sicher auch hier nur die Spitze eines Eisberges, von dem zukünftige Recherchen vielleicht mehr zu Tage fördern können), erwarb das Museum 1888 von Budge sowie 1879 und 1889 von Greville Chester. Interessanterweise kommt auch der Anteil des Ashmolean Museum in Oxford an dem oben genannten griechischen Archiv der *apaitêtai* Theopemptos und Zacharias von Greville Chester, wobei wiederum zwei der Ostraka die gesicherte Provenienz Hermonthis haben (s. John Reas Anmerkungen zu *P.Oxy.* LV, 1988, 9).

Insgesamt scheint alles darauf hinzudeuten, dass mindestens einmal um 1880 undokumentierte Grabungen im Topos des Apa Hesekiel stattgefunden haben. Die dabei gefundenen Ostraka gelangten im späten 19. und frühen 20. Jh. vor Beginn des Ersten Weltkrieges durch eine Reihe von (wahrscheinlich in der Regel in Luxor erfolgten) Ankäufen in diverse, vor allem europäische Sammlungen.

[11] De Ricci 1909, 345.

[12] Wie es Papaconstantinou 2001, 421 bei *BKU I* 127 unterlaufen ist. Dass die Erman-Ostraka nichts mit dem „Kloster Dra Abulnega", also Deir el-Bachit, zu tun haben, bestätigt mir die Herausgeberin der DEB-Ostraka Suzana Hodak, die vor einigen Jahren die Berliner Ostraka einsehen konnte (persönliche Mitteilung vom 5. 12. 2018).

4. Der Topos des Apa Hesekiel in Zeit und Raum

4.1 Die Entwicklung des Mönchtums im Gebiet von Hermonthis

Bevor wir uns konkreten Fragen nach der Lokalisierung und der sozioökono-
mischen Einbindung des Topos des Apa Hesekiel in seine Umgebung widmen,
gilt es zunächst den allgemeinen historischen Rahmen zu etablieren, in dem
unser Kloster und unsere Texte ihren Platz finden. Dabei orientiere ich mich vor
allem a) an S. Timms Übersicht von 1984 über die dokumentarischen und litera-
rischen Notizen zur Geschichte des christlichen Armant, die ich hier nicht in
allen Details reproduzieren will und auf die ich den Leser daher für eine detail-
liertere und diachron weiter ausgreifende Darstellung verweise;[1] und b) an der
2000 von R. Boutros und Ch. Décobert vorgelegten historischen Skizze (damals
konzipiert als Vorbericht zu einer größeren Publikation, die wohl nie mehr er-
scheinen wird),[2] die den literarischen, dokumentarischen und archäologischen
Befund mit den Ergebnissen eines zwischen 1996 und 1998 durchgeführten
IFAO-Surveys korreliert, wobei insbesondere P. Ballets Datierung der Ober-
flächenkeramik an den noch unausgegrabenen Klosteranlagen bei Hermonthis
von großer Bedeutung ist. Das von Boutros' und Décoberts Studie abgedeckte
Gebiet von ca. 40 km zwischen Ballas bei Koptos im Norden und Hermonthis
im Süden, in dem sich eine besonders dichte Konzentration von christlichen
Bauresten aus spätantik-frühislamischer Zeit findet, repräsentiert das übergeord-
nete oberägyptische Ballungszentrum der monastischen Topographie, in das die
hier im Mittelpunkt stehenden Klosteranlagen bei Hermonthis wie auch ihre
berühmteren Pendants im nördlich angrenzenden thebanischen Westgebirge
gemeinsam eingebunden sind und in dem sie ferner Etappen einer historischen
Entwicklung repräsentieren. Es deckt ungefähr die südöstliche Hälfte der Qena-
Flussbiegung ab (s. Abb. 1).

[1] Timm, *CKÄ* 1, 152–182.
[2] Christian Décobert, nach persönlicher Mitteilung vom 10. 06. 2017.

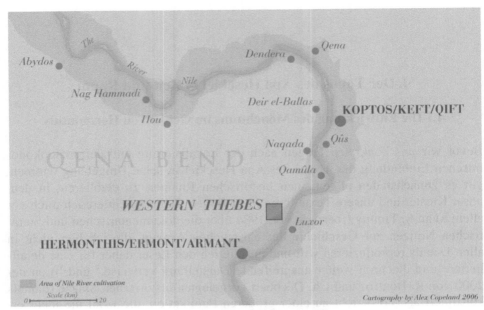

Abb. 1: Die Qena-Biegung des Nils
(Karte: A. Copeland, Quelle: O'Connell 2007, Abb. 1)

Nachdem im nördlich anschließenden Gebiet mit der pachomianischen Kloster-föderation das koinobitische Mönchtum in der physischen wie kulturellen Land-schaft Oberägyptens schon im 4. Jh. fest Fuß gefasst hatte, sind die Spuren des Christentums und der monastischen Bewegung zu dieser Zeit im Raum zwischen Ballas und Armant noch spärlich. Im 4. Jh. sind zur Zeit des Patriarchen Atha-nasius ein orthodoxer wie auch ein meletianischer Bischof von Hermonthis be-zeugt; der orthodoxe Bischof Plênes findet sich als zweiter auf dem Moir-Bryce-Diptychon (§4.6.1) lesbarer Name wieder.[3] Der christlich-arabische Heiligen-kalender des Mittelalters, das Synaxar, berichtet zwar im Widerspruch dazu, dass es während der Christenverfolgung unter dem Präfekten der Thebais Aria-nus, also zur Zeit Diokletians zu Beginn des 4. Jhs., in Hermonthis noch gar keine Christen gab – Arianus findet und martert hier nur zwei Frauen aus Esna, Thekla und Martha. Offensichtlich entspricht dies nicht der historischen Reali-tät,[4] mag aber durchaus als Hinweis darauf gelten, dass sich das Christentum zur fraglichen Zeit noch nicht durchgesetzt hatte und noch mit dem Heidentum

[3] Siehe die Verweise bei Timm, *CKÄ* 1, 153 und Gabra 1983, 55.

[4] Der Märtyrer und Bischof von Koptos Patapê, der 309 vom Patriarchen Petros ordiniert wurde, kommt ebenfalls aus Hermonthis, s. Gabra 1990. Die Zirkulation einer koptischen Vorlage des von Gabra besprochenen arabischen Enkomiums dokumentiert möglicherweise eines unserer Ostraka, s. §4.2.2

konkurrierte, das in Hermonthis mit einer auf den 4. November 340 datierten Buchisstele das letzte Mal hieroglyphisch-inschriftlich bezeugt ist[5] und auch in Deir el-Bahari noch bis in die Mitte des 4. Jhs. Zeugnisse von Pilgern hinterlassen hat.[6] In einer entsprechend lebhaften Konkurrenzsituation zeichnet das Synaxar das Christentum in Hermonthis auch noch am Übergang vom 4. zum 5. Jh. mit dem Bischof von Hermonthis Johannes.[7] Dem Synaxar zufolge war er ein Zeitgenosse des Patriarchen Theophilos (385–412, zur Chronologie der Bischöfe von Hermonthis s. §4.6.1). Er spielte eine bedeutende Rolle als Klostergründer (auch eines Nonnenklosters, man vergleiche die vielen Grabstelen für Frauen, darunter auch Nonnen, aus Hermonthis)[8] und bei der Bekämpfung des noch mächtigen Heidentums (dessen Opposition eine von Johannes erbaute Kirche zum Opfer fiel); ihm folgten nacheinander seine Brüder Pesynthios und Dermataus = Patermuthios im Bischofsamt. Bevor Pesynthios selbst Bischof wurde, war er zunächst Schüler bei einem gewissen Severus, „der als erster Mönch auf diesem heiligen Berge und als erster Bischof dieses Ortes wurde" – was (es sei denn, Severus sollte mehrere seiner Nachfolger überlebt haben) historisch kaum richtig sein kann, wie G. Gabra bemerkt.[9] Die Information, dass der erste Bischof von Hermonthis Severus hieß, sollten wir an sich aber ernst nehmen. Ebenfalls im 4./5. Jh. müsste der Hl. Hesekiel von Hermonthis gelebt haben, der uns im nächsten Abschnitt intensiv beschäftigen soll.

Die Archäologie bestätigt das Bild der literarischen Quellen: Die ersten Klosteranlagen im Gebiet zwischen Ballas und Hermonthis entstehen, später als im nördlicheren Gebiet der Pachomianer, zuerst im Westgebirge bei Hermonthis, also ganz im Süden des betrachteten Gebietes. Die griechischen Pachom-Viten erwähnen eine einzige pachomianische Klostergründung bei Hermonthis,[10] deren Identifikation mit einer der lokalen Ruinen aber unklar ist. Neben oder vor dem Bau der ersten Klöster in der Wüste sind offenbar auch der Tempel des Month und das Mammisi Kleopatras VII. zu Klöstern umfunktioniert worden.[11] Der Datierung der Keramik zufolge waren die frühesten Wüstenklöster das Deir es-Saqijah (vielleicht unser Hesekiel-Kloster, §4.3.1) und das erste Phoibammon-Kloster (§4.4.2). Letzteres war wohl seit dem 4., ersteres seit dem 5. Jh. besiedelt. Beide zeichnen sich durch eine im Vergleich zu späteren Anlagen extrem isolierte Lage weit in der Wüste sowie durch eine Aufgabe im späten 6. Jh. (oder

[5] Grenier 1983. Es handelt sich nach dem Graffito des Esmet-Achom am Hadrianstor von Philae aus dem Jahr 394 um die jüngste bekannte hieroglyphische Inschrift überhaupt.

[6] Łajtar 2006, 103.

[7] Doresse 1949a, 333; Gabra 1983; Timm, *CKÄ* 1, 153f.; Boutros/Décobert 2000, 79.

[8] Timm, *CKÄ* 1, 156.

[9] Gabra 1983, 56. Zu Pesynthios s. auch Papaconstantinou 2001, 174.

[10] Timm, *CKÄ* 1, 156.

[11] Ibid., 174.

wenig später) aus – Boutros und Décobert betrachten diese Klöster als Repräsentanten einer Urphase, in der Klöster in einer „idealen" Distanz vom Kulturland gegründet wurden, sich dort aber langfristig nicht behaupten konnten:

> „Après une période, que l'on considérera comme pionnière, fondatrice, de séjour dans le désert profond, vint un âge, à partir du VIᵉ siècle, d'abandon de ces installations lointaines et où des monastères s'implantèrent non loin des cultures"[12]

Zu den jetzt aus den Ostraka ableitbaren, konkreten Gründen, die um 600 bzw. kurz danach zur Aufgabe gleich zweier der wichtigsten und ältesten Klöster im Berg von Hermonthis (Apa Hesekiel und Apa Phoibammon) führten, s. §4.4.2. Im 7. und 8. Jh. florieren nun jüngere Klosteranlagen wie das Deir el-Misaykra (von Boutros und Décobert irrtümlich[13] Dayr al-Nasara genannt), das Deir al-Matmar und das Deir bzw. Qara'ib en-Namus (von den Autoren wiederum irrtümlich[14] Dayr al-Misaykra genannt) näher bei Hermonthis direkt am Rande des Fruchtlandes in einer „pseudo-désert, à proximité du monde des hommes avec lesquels la transaction, l'interaction, était nécessaire."[15] Diese zweite Phase der Entwicklung bringt jetzt auch im nördlich angrenzenden Theben-West große Klosteranlagen nahe am Fruchtland hervor (bzw. transplantiert dieses Modell gewissermaßen mit der Verlegung des Phoibammon-Klosters, §4.4.2); die viel kompaktere Geographie, die das Westgebirge eng an den Nil führt, garantiert hier von vornehrein die „Nähe zur Welt der Menschen", vor allem in Gestalt des Dorfes Djême. Wie Boutros und Décobert beobachten, ist es recht auffällig, dass sowohl die jüngeren Klöster bei Hermonthis nahe beim Tempelbezirk des Bucheums, als auch die erfolgreichsten Klöster Theben-Wests wie das Phoibammon-Kloster auf dem noch in der Spätantike heidnische Pilger anziehenden Totentempel der Hatschepsut von Deir el-Bahari, besonders lange (bis ins 8./9. Jh.) an solchen Orten überdauern, die schon in vorchristlicher Zeit bedeutende heilige Orte waren; der Erfolg dieser Klöster kann also u. a. darin gesehen werden, dass sie für die lokale Bevölkerung, die später als andernorts in Oberägypten christianisiert wurde, wenn auch angesichts eines unzweifelhaften Hiatus keine direkte Kontinuität, so doch eine baldige Neubewertung der Sakraltopographie gewährleisteten.[16]

[12] Boutros/Décobert 2000, 83.

[13] Grossmann 2007, 11 mit Anm. 44.

[14] Ibid., 9 mit Anm. 35.

[15] Boutros/Décobert 2000, 84. Zum Phänomen des „Transforming Monumental Landscapes in Late Antique Egypt" am Beispiel der Christianisierung der westthebanischen Sakral- und Funerärtopographie s. O'Connell 2007.

[16] Boutros/Décobert 2000, 89. Speziell zur „Ersetzung" des heidnischen Heilkultes in Deir el-Bahari durch denjenigen des Hl. Apa Phoibaimmon s. Łajtar 2006, 103; den jedoch nicht zu übersehenden zeitlichen Abstand zwischen der spätesten heidnischen Nutzung und der christlichen Neuverwendung betont Van der Vliet 2010.

Hat sich der Shift von der ersten zur zweiten Phase hat auch im kulturellen Gedächtnis, genauer: in hagiographischen Erzählungen niedergeschlagen? Dies ist die These von Boutros und Décobert: Zwei verschiedene, im nächsten Abschnitt genauer zu besprechende Erzählungen des Synaxars über den Hl. Hesekiel bzw. zwei weitere Mönchsheilige (Apa Viktor und Apa Jonas), die hier in islamischer Zeit leben (§4.2.1), stellen den tiefen Gebel als gefahrvollen Ort dar, den, so die Deutung der Autoren, auch der Mönch besser meiden sollte. Die Bewegung von Viktor und Jonas *ins* tiefe Gebirge (im Deir Anba Hizqiyal), Viktors Beinahe-Ermordung durch eine Räuberbande und seine Genesung erst im (mutmaßlich näher am Fruchtland gelegenen) Deir Anba Dariyus fassen Boutros und Décobert als geraffte Zusammenfassung der monastischen Be- und Entsiedlung des tieferen Gebels auf, wodurch der Autor die vom IFAO-Survey diagnositzierte Aufgabe der frühesten Wüstenklöster ab ca. 600 erklären will.[17] Dieser Interpretation möchte ich erstens entgegen halten, dass unseren Ostraka zufolge hier offensichtlich koinobitische Mönchsgemeinden längerfristig und wirtschaftlich erfolgreich überdauern konnten. Zweitens gehören Viktor und Jonas zu einer *sekundären* anachoretischen Nachnutzung des längst wieder aufgegeben Topos des Apa Hesekiel bereits in islamischer Zeit, die öffensichtlich keine einmal um 600 gelernte „Lektion", sondern im Gegenteil eine immer neue Rückkehr von einzelnen Eremiten in besonders alte und heilige Stätten im tiefen Gebel erkennen lässt, über viele Jahrhunderte hinweg und trotz aller potenzieller Gefahren der Wüste. Drittens sind diese Gefahren inklusive barbarischer Überfälle auf Klöster etwas, dem sich der Mönchsheilige als Held literarischer Werke quasi von Berufs wegen aussetzt und hierfür bewundert, nicht eines Besseren belehrt wird (kurz gesagt, es ist tendenziell ein Topos, dessen Historizität im Einzelfall zu beweisen wäre). Viertens ist völlig unklar, mit welcher der lokalen Klosterruinen das Deir Anba Dariyus eigentlich zu identifizieren ist. Sollte dieses Toponym tatsächlich besser als Anba Darnus = Apa Tyrannos zu lesen sein (vielleicht = das Kloster am Darb Rayayna oder das Deir en-Nasara; wann diese aufgegeben wurden, ist ebenfalls gänzlich unerforscht und könte das gesamte Modell der Autoren modifizieren), dann liegt der Ort von Viktors Rettung immer noch weit vom Fruchtland entfernt im Wüstengebirge, wo dieselben Räuberbanden und Skorpione ihr Unwesen treiben könnten. Dem historischen Modell der Autoren, dem ich mich hier grundsätzlich anschließe, tut dies keinen Abbruch – es ging mir bei der obigen Argumentation lediglich um die Plausibilität der supponierten literarischen Reflexion über diesen historischen Prozess.

Trotz der tatsächlich „bequemeren" Lage der oben genannten jüngeren Klöster nahe bei Hermonthis und Djême überleben auch diese nur noch bis ins 8. oder 9. Jh. – in Theben-West geht dieser Prozess, der in der Literatur meist mit

[17] Boutros/Décobert 2000, 83f.

der verstärkten Besteuerung durch die Araber und die resultierenden Revolten erklärt wird,[18] einher mit der Aufgabe des Dorfes Djême. Boutros und Décobert zufolge handelt es sich hierbei jedoch nicht um *den* Grund, sondern um einen eskalierenden Faktor bei dem schleichenden Prozess der Deurbanisierung Thebens seit pharaonischer Zeit.[19]

Die dritte und letzte Phase der von Boutros und Décobert skizzierten Entwicklung betrifft die uns hier nicht näher interessierenden Klöster weiter im Norden zwischen Theben und Ballas, die zum Teil bis heute überdauert haben. Zusammenfassend haben wir es also mit einer regionalen Entwicklung des Mönchtums zu tun, „qui commence au sud, dans le désert d'Armant, et qui peu à peu se décale vers le nord pour se stabiliser enfin dans le désert de Naqada."[20] Kehren wir nun auf der Suche nach dem Hl. Hesekiel an den Anfang dieser Geschichte nach Hermonthis zurück!

4.2. Literarische Quellen zum Topos des Apa Hesekiel

4.2.1 Der Bericht des Synaxars über den Hl. Hesekiel und sein Kloster

W.E. Crum hat schon 1926 die Vermutung geäußert,[21] dass der einfache Genitiv ⲚⲀⲠⲀ Ⲓ̈ⲈⲌⲈⲔⲒⲎⲀ in *O.Lips.Copt. I* 40 (= *O.Crum* Ad. 16) sich auf ein Hesekiel-*Kloster* bezieht und, dass es sich hierbei (wie auch bei dem Synonym ⲦⲠⲎⲄⲎ „der Brunnen", das Crum in Kat. Nr. **Add. 44** bemerkte) um jenes Deir Anba Hizqiyal handeln könnte, von dem das Synaxar berichtet. Ich gebe hier R. Bassets Übersetzung des kurzen Berichts vom Leben des Hl. Hesekiel, eines Heiligen aus Hermonthis, den die in Handschriften aus Koptos und Theben überlieferte oberägyptische Rezension (und nur diese,[22] wir haben es also, wie

[18] Z. B. Delattre 2007a, 74f. n241: „au VIIIᵉ siècle la situation et l'organisation économique des monastères égyptiens a été profondément modifiée. La cause principale semble en être l'application de l'impôt personnel (*diagraphon* ou *andrismos*) aux moines en 705, et, de manière generale, la lourde taxation de l'administration arabe. Cependant, d'autres causes, comme la politique anti-monastique des gouvernants, ont peut-être aussi loué un rôle. Les effets de ces facteurs conduisent à la désaffection de nombreux monastères au VIIIᵉ siècle (Deir el-Bala'izah; les monastères de la région thébaine ; les Kellia…)."

[19] Boutros/Décobert 2000, 94f.

[20] Ibid., 96.

[21] Winlock/Crum 1926, 115.

[22] Diese uneinheitliche Repräsentation schlägt sich auch in der Literatur nieder. Wie Müller 2017, 295 (der Hesekiel irrtümlich für einen Bischof hält) bemerkt, kennen de Fenoyl 1960, 99 und Papaconstantinou 2001, 300–304 unseren Heiligen nicht; wohl aber O'Leary 1937, 138f.; Meinardus 1963–64, 138f. und idem 1999, 292. O'Learys Zusammenfassung ist sehr merkwürdig: Er paraphrasiert offensichtlich den im Folgenden zitierten Bericht des Synaxars, wird aber scheinbar von seiner Interpretation der Erzählung dazu verleitet, recht großzügig Handlungselemente

J. Doresse bemerkt, mit einer lokalen Tradition zu tun „par des rédacteurs qui connaissaient fort bien les lieux qu'ils décrivaient")[23] für seine Kommemoration am 14. Choiak (10. Dezember) gibt:

„En ce jour mourout le grand combattant pour la foi, le noble Anbà Ézéchiel (Ḥizqy parents étaient de la ville d'Ermont (Arment). Quand il fut grand, la grâce de l'Esprit-Saint descendit sur lui; la pensée de devenir moine s'agita dans son esprit. Il quitta ses parents et alla dans la montagne de sa ville. Il y trouva de nombreux ascètes qui le guidèrent, lui donnèrent la règle de la demeure dans les déserts, et le revêtirent du froc angélique. Il devint un moine accompli. Quand il eut pris cet extérieur, il fut piqué par un scorpion et ressentit une grande souffrance. Il se dit en lui-meme: «Voilà ce que tu désirais, ò âme misérable! tu voulais me précipiter dans l'enfer, ò âme misérable et malheureuse!» Puis il entra dans la montagne intérieure[24] (?) et y vécut dans la dévotion, les veilles, les prosternations et de nombreuses fatigues. Il se mit à creuser un puits dans cette montagne. Quand il eut pénétré à quarante coudées, l'ange de Dieu lui apparut et lui dit: «Le Seigneur a vu ta peine: cette roche se fendra et l'eau jaillira. Le Seigneur t'ordonne d'en boire trois fois, puis de remonter du puits et de ne pas recommencer à en creuser d'autre, car ceci est un désert lointain, isolé, où habitent des voleurs et des coupeurs de route.» Ensuite sa belle existence angélique fut terminée: jusqu'à

hinzu zu fügen, die aber nur auf Basis dieser Interpretation Sinn ergeben und die im arabischen Text gar nicht zu finden sind. Das Interpretationsproblem betrifft den Brunnen des Hesekiel. O'Leary paraphrasiert die Anweisungen des Engels wie folgt: „(T)he angel warned him that he might drink of this water three times and no more: he was not to remain in the inner desert" – doch übersetzen Forget, Basset und Doresse die fragliche Stelle alle so, dass der Engel Hesekiel einschärft, er solle zu diesem einen Brunnen zurückkehren und *keine weiteren* (Brunnen) graben, weil er nicht noch weiter in diese gefährliche Gegend vordringen solle. Erst aus O'Learys Interpretation folgt logisch der nächste Satz „So he returned to Ermont and settled in a mountain near the town", wovon im Synaxar mit keinem Wort die Rede ist. Dort heißt es lediglich, dass *bis heute* das Volk von Hermonthis zu seiner Kirche pilgert, um das Fest des Heiligen zu feiern, woraus zu folgen scheint, dass diese Kirche dort gebaut worden war, wo Hesekiel dem Synaxar zufolge gestorben war (bei seinem Brunnen, also wohl als Teil des dort entstandenen Hesekiel-Klosters). Diese Notiz scheint O'Leary nun wiederum derart missszuverstehen, dass es sich noch um einen nahtlos angeschlossenen Teil derselben Narration handle: „After his death the townsmen went out to this mountain to celebrate his feast and were observing this festival when the persecutor Arianus came upon them and slaughtered many of their number." Wie nun außerdem noch der Auftritt von Arianus zustande kommt, ist mir ein Rätsel. Arianus kommt im arabischen Text nicht vor und würde auch nur funktionieren auf Basis der falschen Vermengung von hagiographischer Erzählung und dem zeitgenössischen Nachtrag das Fest in der Kirche betreffend. Hat O'Leary hier durch falsche Erinnerung oder durch Kontamination mit Notizen über einen anderen Heiligen selbst ein martyrologisches Klischee reproduziert? Als Quelle der Kontamination könnte man wohl den Bericht des Synaxars über den Märtyrer Amsah von Koptos erwägen, der direkt am Tag nach Hesekiel, am 15. Choiak, vom Synaxar kommemoriert wird. Hier hätte sich O'Leary in der Edition von Forget oder Basset jeweils nur um eine Seite verblättern müssen, um tatsächlich auf Arianus zu treffen.

[23] Doresse 1949a, 328.
[24] Zum Problem der „inneren Wüste" s. Anm. 35.

présent, les habitants de sa ville se rendent à cette montagne et célebrènt sa fête dans son eglise. Que le Seigneur nous fasse miséricorde grâce à sa prière! Amen."[25]

Hesekiel, den S. Timm ins späte 4. oder frühe 5. Jh. datieren möchte[26] (und der nicht zu verwechseln ist mit späteren Namensvettern in thebanischen Texten),[27] womit er ein ungefährer Zeitgenosse des Bischofs Pesynthios von Hermonthis gewesen wäre, hat also wie dieser seine (im Gegensatz zu Pesynthios aber schon christlichen) Eltern verlassen, um sich im „innersten Berggebiet" von Hermonthis den dort bereits lebenden Eremiten anzuschließen, so wie Pesynthios Mönch bei Severus wurde.

Im Vergleich zu der viel später angesiedelten Erzählung über Apa Viktor und Apa Jonas, von der gleich die Rede sein wird, fällt auf, dass sich Hesekiel offenbar keine namentlich bekannten Klöster als Anlaufstelle anbieten, sondern dass er nur die nicht genauer lokalisierten Eremiten „im Berg" ansteuern kann – die Implikation scheint daher zu sein, dass koinobitische Klöster im Gebiet von Hermonthis noch rar waren, auch wenn die griechischen Pachom-Viten, wie gesagt, eine Klostergründung περὶ Ἑρμονθὶν nennen.[28] In Frage käme hier (außer vielleicht den genannten Klöstern im Tempelbezirk) das erste Phoibammon-Kloster zwischen Theben und Hermonthis (§4.4.2), das zu Hesekiels Zeit bereits in irgendeiner Form existiert haben könnte; nach P. Ballets Datierung der Keramik im Rahmen des IFAO-Surveys war dieser Ort schon im 4. Jh. bewohnt[29] und wie wir noch sehen werden (§4.3.1), spricht einiges dafür, seinen nächsten Nachbarn, das Deir es-Saqijah, für das Hesekiel-Kloster zu halten, das wiederum in engstem Kontakt mit Phoibammon I stand (§4.4.2). Zwei weitere Klöster tief im Gebirge, dasjenige am Darb Rayayna (§4.3.3) und das Deir en-Nasara (§4.3.2), wurden vom IFAO-Survey nicht berücksichtigt und könnten ebenfalls auf sehr alte Gründungen zurück gehen (die freilich nicht ursprünglich koinobitisch gewesen sein müssen).

Auch wenn es in der Wüste zwischen Hermonthis und Theben schon ein koinobitisches Kloster gegeben haben sollte, scheint das Synaxar für Hesekiels Zeit die Abwesenheit von koinobitischen Gemeinden im für ihn relevanten/erreichbaren Bereich zu implizieren: „On y voit surtout des ermites vivant çà et là; nulle mention de grand monastère. Ézéchiel seul va s'établir à l'intérieur même

[25] Basset 1907, 461–462 (385–386); den arabischen Text und eine lateinische Übersetzung gibt zudem Forget 1905, 335f. (ar.) und idem 1912, 233f. (lat.).

[26] Timm, *CKÄ* 2, 668.

[27] Ein Bischof Hesekiel ist ca. 615–620 bezeugt, s. Dekker 2018, 99; ferner lebte ein Apa Hesekiel zusammen mit seinem Schüler Djôr in der Eremitage MMA 1152, s. Dekker 2018, 116f.; die Ostraka der letzteren (*O.Gurna Górecki*) liegen jetzt vor bei Garel 2016 und Boud'hors 2017.

[28] Halkin 1932, 84 (*Vita prima*) und 388 (*Vita tertia*).

[29] Christian Décobert, nach persönlicher Mitteilung vom 10. 06. 2017.

de la montagne en un lieu sauvage où il creuse un puits."[30] Mit dem „Berg (gabal) seiner Stadt" wird auch sicher nicht ein konkretes, bereits existierendes „Kloster" gemeint sein, wie Timm das annimmt,[31] sondern der ⲧⲟⲟⲩ ⲛⲉⲣⲙⲟⲛⲧ, der „Berg von Hermonthis", der genau wie der in den thebanischen Texten ständig genannte ⲧⲟⲟⲩ (ⲉⲧⲟⲩⲁⲁⲃ) ⲛϫⲏⲙⲉ, der „(heilige) Berg von Djême" das westliche Wüstengebirge allgemein meint, wo sich Mönche auf die eine oder andere Weise niederließen, wie R. Burchfield feststellt:

„Like its more famous neighbour, the mount of Ermont was home to a number of monastic settlements and hermitages. The location of many of them is now lost, but it is likely that any individual described as being of this mount was living in a monastic environment."[32]

Nachdem Hesekiel weiter in den „Berg" vorgedrungen war, wo er bis zu seinem Tod blieb, grub er einen Brunnen von 40 Ellen Tiefe[33] – zusammen mit der nach seinem Tod Pilger aus Hermonthis anziehenden Kirche vermutlich die „Keimzelle"[34] (Timm) des Topos des Apa Hesekiel, der in der Kommemoration des Hl. Apa Jonas (Anba Yuna), des Neffen des Hl. Apa Viktor (Anba Buqtur), am 2. Tobe bereits vorausgesetzt wird. Auf diesen heiligen Brunnen, den ein Engel für Hesekiel segnete, beziehen sich höchstwahrscheinlich das koptische Synonym ⲧⲡⲏⲅⲏ „der Brunnen" und vielleicht auch das arabische Deir es-Saqijah „Wasserrad-Kloster", wenn es sich bei letzterem tatsächlich um das Hesekiel-Kloster handelt (§4.3.1). Der Eintrag des Synaxars über Viktor und Jonas[35] ist um ein Vielfaches länger als derjenige für Hesekiel selbst; darum sollen hier nur die für uns wichtigen Informationen genannt werden. Apa Viktor, der, im Folgenden ein wesentlicher Punkt, bereits während der muslimischen Herrschaft über Ägypten (also vierhundert Jahre oder länger nach Hesekiel!) lebte, war in die „innerste Wüste"[36] geflohen und hatte sich im Deir Anba Hizqiyal niedergelassen. Dort

[30] Doresse 1949a, 337.

[31] Timm, *CKÄ* 2, 670.

[32] Burchfield 2014, 255f.

[33] Genauso tief ist z.B. auch der Brunnen der Kirche des Weißen Klosters von Sohag, s. Blanke 2019, 127.

[34] Timm, *CKÄ* 2, 668.

[35] Basset 1915, 515–525 (481–491).

[36] Der strengen, idealtypischen Definition folgend, wonach die „innere" bzw. „fernere" Wüste (ἡ μακροτέρα/πορρωτέρω ἔρημος) erst jenseits der Steilstufe des Wüstengebirges beginnt, während zwischen diesem und dem Fruchtland die „äußere" bzw. „nähere" Wüste (ἡ πλησίον ἔρημ) liegt (s. Brooks Hedstrom 2017, 81), befindet sich das Deir es-Saqijah zwar sehr tief in der Wüste, aber immer noch in der „äußeren" – doch trifft dies ja überhaupt auf *alle* Klosteranlagen der Region zu. Die Lage eines koinobitischen Klosters noch tiefer im (wirklich „inneren") Gebel ist archäologisch nicht belegt und scheint auch mit den aus den Ostraka ersichtlichen engen wirtschaftlichen Vernetzungen nicht vereinbar. Wahrscheinlich ist hier mit einem literarischen Topos zu rechnen, der zur Verherrlichung der Askese eines Heiligen von der „inneren Wüste" spricht und damit „beeindruckend weit weg vom Fruchtland" meint, auch wenn der fragliche Ort der strengen

besuchte ihn seine Schwester, die ihn bat, Gott für sie zu ersuchen, dass er ihr einen Sohn schenken möge; so wurde Apa Jonas geboren, der bei Viktor im Hesekiel-Kloster blieb und von ihm unterrichtet wurde.[37] Für die monastische Topographie der Region ist von Bedeutung, dass neben dem Deir Anba Hizqiyal noch andere Klöster genannt werden: „Im Berggebiet der Stadt Armant" gab es ein Kloster des, nach Bassets Lesung, Apa Darius (Deir Anba Dariyus), das vielleicht aber in Wahrheit als Anba Darnus = Apa Tyrannos zu lesen und dann wohl mit dem hermonthischen Kloster dieses Namens (vielleicht = das Kloster am Darb Rayayna, s. §4.3.3) identisch ist;[38] ferner kommen ein Gabriel-Kloster (Deir Gubriyal) „in der Wüste" und ein Abt des Matthäus-Klosters (Deir al-qaddis Anba Matta'us) vor. Letzteres könnte evtl. mit dem in unserem Dossier genannten „Ort des Mathias" identisch sein (§4.4.6).

Warum leben in islamischer Zeit Viktor und Jonas ganz alleine (bevor Viktor sich hierhin zurückzog, lebte demzufolge niemand!) im dennoch so genannten Hesekiel-Kloster, das den Ostraka zufolge in der späten byzantinischen Zeit ein koinobitisches Kloster mit vielen Mönchen und einem regen Wirtschaftsbetrieb war, das (wie auch andere hermonthische Klöster)[39] zuletzt im 7. Jh. dokumentarisch bezeugt ist? Die Lösung kann m. E. nur lauten: weil sich Viktor im 8. Jh. oder eher noch später in der bereits wieder aufgegebenen Klosteranlage niedergelassen hat, und nicht etwa, weil Viktor und Jonas Hesekiels „Nachfolger im Amt des Klosterabtes"[40] (so Timm) im Hesekiel-Kloster gewesen wären, das (so Doresse) selbst in frühislamischer Zeit immer noch so unentwickelt war, dass die später Pilger anziehende Kirche noch gar nicht gebaut war.[41] Es scheint also, dass die von unseren Ostraka dokumentierte Alltagsgeschichte des 6. und frühen 7. Jh. von hagiographischen Traditionen eingeklammert wird, die uns das Kloster erst in seiner einsamen Urform als den Rückzugsort des Hl. Hesekiel (4./5. Jh.) und dann der Hll. Viktor und Jonas (8. Jh. oder später) zeigen. Die dabei übersprungene Phase des etablierten koinobitischen Mönchtums hat keinen Eingang ins kulturelle Gedächtnis gefunden, wird dafür nun aber umso lebhafter durch das hier präsentierte Dossier dokumentarischer Texte wiedergewonnen.

Definition zufolge eigentlich in der „äußeren" Wüste liegt (ein prominentes Parallelbeispiel aus der bohairischen Pachom-Vita bespricht Goehring 1999, 80f.). Für den Hinweis auf dieses terminologische Problem danke ich herzlich Jitse Dijkstra.

[37] Jonas' Lehrlingszeit wurde vor Kurzem beschrieben von Wipszycka 2018, 466.

[38] Boud'hors/Heurtel 2010, 26.

[39] Ibid., 24.

[40] Timm, *CKÄ* 1, 158.

[41] Doresse 1949a, 337.

4.2.2 Koptische hagiographische Vorlagen für das Synaxar

J. Doresse hat 1949 den Standpunkt vertreten, dass die Nachrichten des Synaxars über Hesekiel und die späten Bewohner seines Klosters Viktor und Jonas „sans doute d'après des textes coptes anciens ou d'après des traditions fidèlement conservées" verfasst wurden.[42] Genau dieser „texte copte ancien", auf dem (bzw. auf dessen arabischer Übersetzung) die Kurzfassung des Synaxars über das Wirken des Hl. Hesekiel basiert, ist zweifellos in einer koptischen hagiographischen Erzählung namens ⲡⲃⲓⲟⲥ ⲛⲁⲡⲁ ⲍⲓⲕⲓⲏⲗ „das Leben des Apa Hesekiel" zu erblicken, von deren Zirkulation in Theben ein jüngst von M. Müller ediertes Ostrakon aus dem Grab TT 223 im Süd-Asasif zeugt.[43] Hier bittet der Absender den Adressaten (Z. 3–6): ⲉⲥ ⲡⲃⲓⲟⲥ ⲛⲁⲡⲁ ⲍⲓⲕⲓⲏⲗ ⲁⲓ̈ⲧⲛⲛⲟⲟⲩϥ ⲛⲏⲧⲛ ⲣ ⲡⲛⲁ ⲟⲩⲛ ⲛ̄ⲧⲉⲧⲛⲥⲁ2ϥ ⲛⲁⲛ „Siehe, das ‚Leben des Apa Hesekiel' habe ich euch geschickt, nun seid so gut und kopiert es für uns" (Schreibweisen von Hesekiel ohne die erste Silbe sind weit verbreitet und formenreich, s. Till 1964, 87). Dass diese Hagiographie natürlich auch und gerade im Topos des Apa Hesekiel selbst gelesen und kopiert, vielleicht sogar ursprünglich hier verfasst wurde,[44] bedarf wohl keiner besonderen Begründung. Wir können daher m. E. davon ausgehen, dass das „Leben des Apa Hesekiel", dessen Kurzfassung uns das Synaxar bietet, das authentische kulturelle Gedächtnis der Klostergemeinschaft wiedergibt, der im späten 6. Jh. Aron und Andreas vorstanden und die sich in lebendiger Kontinuität mit dem Klostergründer Apa Hesekiel begriff, dessen Gründungsakt die Entwicklung des koinobitischen Mönchtums im Gebiet von Hermonthis und *by extension* in Theben-West maßgeblich (mit-)begründet hat.

Eine weitere Erwähnung einer hagiographischen Schrift, die einem Bericht des Synaxars zu Grunde liegen dürfte, finden wir in unserem Korpus in Kat. Nr. **146** (Zugehörigkeit zum Dossier unklar): Hier bittet der Absender den Adres-

[42] Ibid., 328 und ausführlich 340: „On y sent souvent le style d'un modele copte, bien qu'il s'agisse de résumés faits, soir sur des textes coptes, soit sur des traductions arabes d'originaux coptes. La déformation de certains noms propres fait aussi penser à l'intervention de traditions orales. En tout cas, les détails donnés sur la region montrent que ces notices ont été composées par des religieux connaissant suffisamment les lieux en question. Quant au contenu, l'histoire y garde souvent le caractère d'une chronique locale, demeurant dans le domaine du vraisemblable."

[43] Müller 2017, Nr. 7 mit Abb. 13.10; gelistet als Nr. 297 in Elodie Mazys Bestandsaufnahme christlicher Bücher und Bibliotheken im papyrologischen Befund des spätantiken Ägypten, s. Mazy 2019, 141.

[44] In Anbetracht der großen Menge an koptischen homiletischen und hagiographischen Werken, die frühen theodosianischen Bischöfen wie etwa Andreas' Zeitgenosse Konstantin von Assiut zugeschrieben werden (Giorda 2009, 55–58; Booth 2018), scheint es der Spekulation nicht zu viel zu sein, zu vermuten, dass unser Andreas von Hermonthis (s. §4.6.1 und §5.1.1 zu seinem Platz in der Kirchengeschichte), der ja auch den wirtschaftlichen Zeugnissen unserer Ostraka zufolge mit großer Initiative den Kult des Apa Hesekiel förderte (§6.2), der Autor dieser Erzählung war oder jedenfalls dazu erklärt wurde.

saten namens Moses (Z. 6–10): ειϲ πχω|ωμε ναπα παταπη | αϊτννοογ͞ϥ αρι πνα· ͞ντετ͞ν 2/3 ọ . εϥ | ͞ʒν ογϭεπη „Seht, das Buch von Apa Patapê habe ich euch geschickt. Seid so gut und … es eilends" – vermutlich ist wiederum vom Kopieren einer hagiographischen Erzählung die Rede. Bei Apa Patapê dürfte es sich um den Märtyrer und Bischof von Koptos Apa Patapê (Anba Bidaba) handeln, dessen Eltern dem Synaxar zufolge aus Armant kamen, was seine Verehrung in dieser Region begünstigt haben dürfte. Auch der oben erwähnte Pesynthios von Koptos soll aus Armant gekommen sein; in der selben arabischen Handschrift wie seine Erzählung findet sich dann auch das Enkomium des Theophilos von Koptos über Apa Patapê.[45] Auch in diesem Fall könnte es sich bei dem von unserem Ostrakon genannten „Buch von Apa Patapê" um das verlorene koptische Original des arabischen Textes handeln.

Einen Auszug aus einer Märtyrerlegende, in der wohl ein Präfekt (ἔπαρχος) erwähnt wird, finden wir zudem in Kat. Nr. **407**; es ist nicht auszuschließen, dass uns auch hier, diesmal sogar direkt und nicht nur als Titel (der uns dafür leider hier fehlt), ein hagiographisches Werk vorliegt, das der arabischen Tradition als Quelle gedient hat.

4.3 Für die Lokalisierung in Frage kommende Klosterruinen

4.3.1 Deir es-Saqijah

J. Doresse hat 1949 in zwei Publikationen die Meinung vertreten,[46] dass es sich bei dem vom Synaxar genannten Deir Anba Hizqiyal um das Deir es-Saqijah,[47] das „Wasserrad-Kloster" handle (Abb. 3). R. Mond und O. Myers haben 1934 in *The Bucheum* die kurz bevor stehende Ausgrabung dieser Anlage angekündigt[48] und 1940 in *Temples of Armant* auch zumindest einige Münzen sowie die Keramik beschrieben.[49] In welchem Ausmaß aber tatsächlich umfassende Ausgrabungen erfolgt sind, scheint in Ermangelung von anderen nennenswerten Funden wie Ostraka fraglich – vielleicht finden sich ja deshalb auch keine entsprechenden Unterlagen im Archiv der Egypt Exploration Society, wie P. Grossmann verwundert zur Kenntnis nimmt.[50] R. Boutros und Ch. Décobert zufolge ist das Kloster tatsächlich bis heute nicht ausgegraben worden.[51] Das Deir es-Saqijah liegt etwa

[45] Ebenfalls besprochen von Gawdat Gabra, s. Gabra 1990.
[46] Doresse 1949a, 347 und ebenfalls impliziert in idem 1949b, 505.
[47] Neben den genannten Publikationen von Doresse s. Meinardus 1977, 434; Timm, *CKÄ* 2, 802f.; Boutros/Décobert 2000, 79 und 97f.; Grossmann 2007, 1.
[48] Mond/Myers 1934, 25.
[49] Mond/Myers 1940, 80 (Keramik) und 146ff. (Münzen).
[50] Grossmann 2007, 1 mit Anm. 8.
[51] Boutros/Décobert 2000, 98.

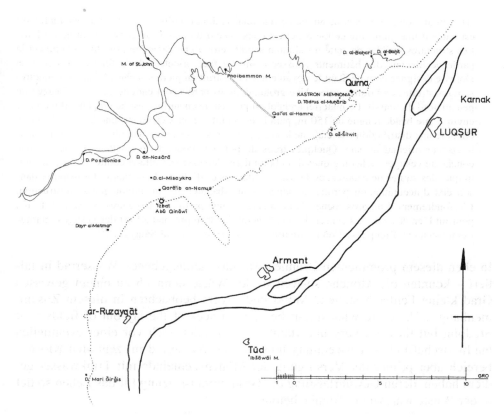

Abb. 2: Karte der frühchristlichen Klöster im Gebiet von Armant
(Quelle: Grossmann 2007, Taf. 1)

15 km nordwestlich von Armant bzw. 4 km nördlich vom Deir en-Nasara (§4.3.2) und kaum weniger weit westlich vom um 600 aufgegebenen ersten Phoibammonkloster entfernt (die sehr engen Beziehungen zwischen diesem und dem Hesekiel-Kloster seien bereits als erstes Indiz für die Identifizierung des letzteren mit dem Deir es-Saqijah angeführt, s. §4.4.2) 1 km tief im Wadi Halba am Beginn eines alten Weges, der zum Tempelbezirk des Bucheums führt, wo noch heute in dem Dorf Hajir Armant el-Hait die Erinnerung an den ersten Märtyrer Oberägyptens, den Hl. Eudemon (Wadamun), gepflegt wird, der bei der Flucht der Heiligen Familie nach Ägypten das Christuskind anbetete und für seine Konversion von seinen heidnischen Stadtgenossen umgebracht wurde.[52] Mit etwa 6 km liegt das Deir es-Saqijah von allen Klöstern im Raum Theben-Hermonthis zudem deutlich am weitesten vom Fruchtland entfernt. Boutros und Décobert beschreiben das Kloster wie folgt:

[52] Timm, *CKÄ* 1, 155; Boutros/Décobert 2000, 98 mit Anm. 69.

„(L)e petit monastère est situé au pied d'une falaise, dont il utilise les infractuosités. La falaise est haute d'une quinzaine de mètres et est constituée d'un massif de conglomérat de cailloux. Les structures visibles de cette installation semble être d'une caractère primitif, notamment la partie occidentale des bâtiments adossée contre la face orientale de la falaise, ce que Jean Doresse désignee comme étant le noyau ancien construit en pierres sèches. D'autres structures sont construites en briques crues. Une grotte, dont les parois sont enduites, a été aménagée un peu au nord du massif. Le matériel archéologique visible en surface est hétérogène. Il recouvre environ une bande longue de 150 m, parallèle à la falaise, et s'étend sur une largeur de 40 m. On note une distribution très étale de la céramique en surface, avec une plus forte densité dans le secteur oriental du site. Quelques trous de pillages modernes permettent d'observer une couche de vestiges archéologiques d'un bon mètre d'épaisseur. Celle-ci contient, outre la céramique, des strates de cendres, de la paille et des restes d'objets de vannerie. Le matériel dans son état d'accumulation permet de suggérer un abandon du site plutôt que sa destruction. L'effondrement d'un gros rocher de la falaise sur une partie des structures [s. Abb. 3, F. K.] pourrait bien être une des causes de cet abandon. Un trou profond à l'est des vestiges, marque l'emplacement d'un puits, d'où le site tire son nom arabe Dayr al-Sâqiyya."[53]

In eben diesem prominenten Brunnen war das namengebende Wasserrad installiert – konnten die Mönche so weit in der Wüste dennoch zu einem gewissen Grad kleine Felder bestellen? Mond und Myers beobachten in diesem Zusammenhang: „There are what might be vague traces of the lay-out of fields near St. John but they are very uncertain"[54] Neben oder noch vor einer eventuellen landwirtschaftlichen Verwendung muss dieses Wasserrad im zentralen Klosterbereich aber primär der Versorgung der Mönchsgemeinde mit Trinkwasser gedient haben, deren Gewährleistung die Grundvoraussetzung für das Leben so tief in der Wüste war, wie L. Blanke betont:

„The majority of Egypt's Late Antique settlements were located in the fertile Nile Valley, where the river's annual inundation sustained a rich agricultural landscape. By contrast, many of Egypt's monastic communities were found on the edge of the Nile Valley in the arid desert environment with less than 30 mm of annual rainfall. Here they faced the challenge of supporting their permanent populations, which in times of drought or political turmoil could include communities of refugees. In this environment, water was the most precious basic commodity required for the maintenance of human life."[55]

Das Graben eines Brunnens und das Anlegen eines Kräutergartens sind auch in dem koptischen Enkomium auf Abraham von Farshut essentielle Gründungsakte, die dem heiligen Mönchsvater zugeschrieben werden.[56] Die archäologisch gut dokumentierte Verwendung eines Brunnens, in den ein Wasserrad installiert

[53] Boutros/Décobert 2000, 97.

[54] Mond/Myers 1940, 82.

[55] Blanke 2016, 131; noch ausführlicher zur Wasserversorgung und überhaupt zur Archäologie des Weißen Klosters s. jetzt eandem 2019.

[56] Goehring 2012, 39. Die Zentralität einer natürlichen oder künstlichen Wasserquelle als physische Notwendigkeit einerseits und als heiliger (oft von Gott wundersam bewirkter) Grün-

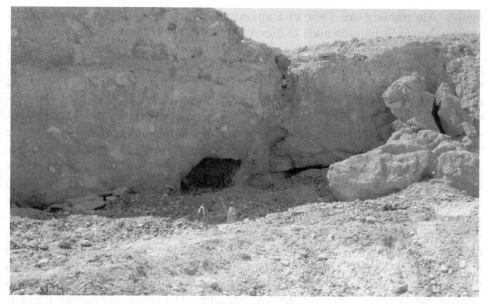

Abb. 3: Zentralbereich des Deir es-Saqijah; man beachte den gestürzten Felsen rechts und
für die Größenverhältnisse die beiden Männer am Rand des Schattens
(Quelle: Boutros/Décobert 2000, Tf. 1; © IFAO)

war, zur Grundversorgung eines spätantiken oberägyptischen Klosters mit Was-
ser hat Blanke anhand des Weißen Klosters bei Sohag veranschaulicht. Hier be-
findet sich etwa 100 m nordwestlich der großen Basilika des 5. Jhs. und an-
grenzend an einen Hof und verschiedene Gebäude, die der Produktion und Lage-
rung von Nahrungsmitteln (zum Teil evtl. auch als Mönchszellen) dienten, ein
großer Brunnen, aus dem gleich zwei Wasserräder Wasser schöpfen, das von
dort in alle Richtungen verteilt wird (wie es ähnlich aus der städtischen Wasser-
versorgung etwa des römischen Arsinoe bekannt ist).[57] Blanke konnte fünf
wesentliche Komponenten des weiteren Wassertransports vom Brunnen ins
Kloster feststellen: „conduits (the architectural structures used to move water
between different locations); distribution boxes and inspection boxes; sedimen-
tation tanks for settling particles and for temporary storage of water; plastered
water containers (tanks or cisterns); soak-aways for drainage.“[58] Bei einer even-

dungsakt an einem bestimmten, auf diesem Weg legitimierten Ort andererseits bespricht auch
Brooks Hedstrom 2017, 87–89 mit weiteren Beispielen aus der monastischen Literatur Ägyptens.

[57] Auch das arsinoitische System basiert neben Archimedesschrauben und Schadufs auf jeweils
doppelten Wasserrädern, um den Wasserturm (*castellum*) zu befüllen, von wo das Wasser in alle
Richtungen verteilt wurde, s. Parsons 2007, 50f. mit weiterer Literatur.

[58] Blanke 2016, 136.

tuellen Ausgrabung des Deir es-Saqijah gälte es also zu beobachten, ob sich entsprechende Strukturen auch in dieser Klosteranlage nachweisen lassen.

J. Doresse jedenfalls möchte in eben diesem Brunnen, aus dem ein Wasserrad einst schöpfte, den vom Hl. Hesekiel selbst gegrabenen Brunnen erkennen[59] und sieht sich darin durch das hohe Alter der Ruine bestätigt, das die hier von Mond und Myers entdeckten Münzen aus dem 5. Jh. attestieren.[60] P. Ballets Auswertung im Rahmen des IFAO-Surveys der im zentralen Bereich des Klosters besonders dicht gehäuften Keramik hat eine Datierung vom späten 5. bis in die Mitte des 6. Jhs. ergeben (im Vorbericht versehentlich falsch als 4.–5. Jh. angegeben); es handelt sich also, wie bereits (§4.1) erwähnt, um einen prominenten Repräsentanten der frühesten Phase des Klosterwesens im Gebiet zwischen Hermonthis und el-Ballas vom 4. bis 6. Jh. Da die hierbei datierte Keramik aber genau aus dem Bereich kommt, wo ein großer herabgestürzter Felsen die Aufgabe zumindest eines Teils des Klosters nötig machte (s. Abb. 3), ist es gut möglich (so auch die Meinung von Ch. Décobert), dass im umliegenden Bereich noch länger Mönche lebten und man entsprechend jüngere Keramik finden könnte.[61] Es wäre daher gänzlich übereilt, auf Basis dieser Diskrepanz von einigen Jahrzehnten zwischen der nur partiellen Datierung der Keramik einerseits und der jüngsten Erwähnung unseres Klosters zu Beginn des 7. Jh. im Berliner Ostrakon P. 12497 (Kat. Nr. **Add. 48**) andererseits die Identität des Deir es-Saqijah mit dem Topos des Apa Hesekiel auszuschließen. Dass diese Identifikation zutrifft, wird zwar immer noch nicht bewiesen, aber zusätzlich dadurch bestärkt, dass der Topos des Apa Hesekiel offenbar auch unter dem regelrechten Spitznamen ⲧⲡⲏⲅⲏ „der Brunnen" bekannt war (Aron und Andreas verwenden dieses Synonym mit deutlichem Bezug auf ihr Kloster, s. Kat. Nr. **Add. 44**), was sich (dies vermutete schon Crum) wohl auf den Apa Hesekiel zugeschriebenen Klosterbrunnen beziehen dürfte.[62] (Deir) es-Saqijah „das Wasserrad" wäre in diesem Fall das arabische Pendant zum koptischen „Brunnen", in dem dieses Rad sich einst drehte.

Nun kennen Mond und Myers seltsamerweise den in der Literatur sonst universellen Namen Deir es-Saqijah nicht und berichten statt dessen, dass dieses Kloster von der örtlichen Bevölkerung „Kloster des Hl. Johannes" genannt

[59] Doresse 1949b, 507: „L'établissement disposait d'un puits très large et très profond creusé dans ce désert par le premier fondateur."

[60] Idem 1949a, 347 mit dem Hinweis auf Mond/Myers 1940, 80, 146 und 150.

[61] Boutros/Décobert 2000, 97; die Korrektur und eine verfeinerte Einschätzung der Datierung verdanke ich Christian Décobert, persönliche Mitteilungen vom 10. und 15. 06. 2017.

[62] Winlock/Crum 1926, 115. Zur Übersetzung als „Brunnen": πηγή bedeutet natürlich zunächst einmal „Quelle"; in den griechischen Papyri heißt das Wort aber auch „Brunnen", während das Deminutiv πηγίον sogar ausschließlich „Brunnen" bedeutet, s. Preisigke, *Wb* 2, 303. Eine „Laura der πηγή" ist im 6. Jh, zeitgleich mit unseren Ostraka, auch bei den chalkedonischen Mönchen Palästinas attestiert, s. Patrich 1995, 203f.

wird[63] (daher auch „M. of St. John" auf P. Grossmanns Karte, s. Abb. 2). Mir scheint, dass hier ein oder sogar zwei Missverständnisse vorliegen. Wenn die Autoren das Toponym „Wasserrad-Kloster" nicht kennen, während sie es gleichzeitig als ein Kuriosum des lokalen Vernakulars notieren, dass „the people frequently refer to the monasteries as Saqqia instead of Deir",[64] spricht dies m. E. dafür, dass Mond und Myers den Namen Deir es-Saqijah (vielleicht ja, analog zum koptischen ⲧⲡⲏⲅⲏ, oft nur es-Saqijah?) zwar gehört, aber nicht als Toponym erkannt haben. Wie aber ist der Name „Johannes-Kloster" zu erklären? Wir erinnern uns, dass das Synaxar einen Bischof von Hermonthis namens Johannes zu Beginn des 5. Jhs. kommemoriert, der sich als Bekämpfer des Heidentums und auch als Klostergründer hervorgetan hat (§4.1) und angesichts der nach seinen unmittelbaren Nachfolgern Pesynthios und Patermuthios benannten Klöster in der Region (s. §4.4.5) sollte uns ein Kloster des Johannes von Hermonthis nicht im Geringsten überraschen. S. Timm, dem zufolge es für Doresses Gleichsetzung des Deir es-Saqijah/Johannes-Klosters mit dem Hesekiel-Kloster „keine Anhaltspunkte" gebe[65] (dem würde ich nicht zustimmen), möchte die von Mond und Myers wiedergegebene Nomenklatur ernst nehmen und hat vorgeschlagen, die Anlage mit dem Johannes-Kloster zu identifizieren, das in dokumentarischen Texten aus Theben-West genannt wird.[66] Es gibt aber noch eine andere Möglichkeit (und dies wäre dann das zweite Missverständnis), wie Mond und Myers auf den Namen „monastery of John" kommen könnten. Wie in §4.2.1 dargelegt, wurde dem Synaxar zufolge das Deir Anba Hizqiyal in islamischer Zeit von dem Hl. Apa Viktor als Refugium nachgenutzt, wo sein Neffe, der Hl. Apa Jonas, ihm als Lehrling nachfolgte. Möglicherweise hat die Popularität dieses viel rezenteren Heiligen Apa Jonas (Anba Yuna) dazu geführt, dass dieser Heilige die Nomenklatur des Ortes „an sich gerissen" hat, wodurch es als Deir Anba Yuna „Kloster des Apa Jonas" bekannt wurde und die Benennung nach Hesekiel verloren ging. Dass letzteres sowieso geschehen ist, geht aus der simplen Tatsache hervor, dass heute keines der Klöster in der Region mehr Hesekiels Namen trägt. In einem weiteren Schritt könnten nun entweder Mond und Myers oder die Einwohner von Armant selbst den Namen Yuna zu dem sehr ähnlichen Yuhanna (Johannes) verfremdet haben. Vielleicht änderte sich der Name des Heiligen; oder er wurde mit dem Bischofheiligen Johannes von Hermonthis verwechselt. Als prominentes Parallelbeispiel ließe sich hier der Topos

[63] Mond/Myers 1934, 25 und idem 1940, 80ff. und passim.

[64] Ibid., 81f.

[65] Timm, *CKÄ* 2, 803 n 1.

[66] Attestationen bei ibid., 802f.; Papaconstantinou 2001, 117f.; Dekker 2018, 117.

des Apa Hatre (Deir Anba Hadra) in Assuan anführen, der erst im 19. Jh. als Simeonskloster bekannt wurde.[67]

4.3.2 Deir en-Nasara

Sollte es sich beim Deir es-Saqijah entgegen aller Hinweise nicht um das Hesekiel-Kloster handeln, blieben wohl noch zwei „aktenkundige" Kloster-ruinen im Westgebirge als Kandidaten übrig. Das Deir en-Nasara, das „Christen-Kloster", liegt etwa 8 km nordwestlich von Armant am Fuß des Gebels, ca. 3 km östlich vom dritten Kandidaten, dem Kloster am Darb Rayayna (§4.3.3) und 6 km südlich vom eben genannten, von Doresse favorisierten Deir es-Saqijah. R.-G. Coquin und M. Martin geben folgende Kurzbeschreibung des Ortes:

> „(A) rock cave situated deep in the desert north of Armant, adapted by early Christian monks for living quarters. Today one can see no more than a large square tower rising from the ruins of buildings. They are in the stony area at the foot of the mountain. One cannot say if it is the ruins of a real monastery, a cenobium, or a rest house for the hermitages that were numerous in the mountains between them and the cultivated lands."[68]

Die Konfusion in der Fachliteratur zu diesem Toponym ist derart verworren, dass sie sinnbildlich stehen kann für die gesamte Unschärfe, welche die bislang nur ganz rudimentäre Kenntnis der hermonthischen Klöster kennzeichnet. J. Doresse,[69] gefolgt von S. Timm,[70] O. Meinardus[71] und zuletzt R. Boutros und Ch. Decobert,[72] hatte den Namen Deir en-Nasara fälschlicherweise dem in der Wüste zwischen Gebirge und Fruchtland gelegenen Deir el-Misaykra zugeordnet (richtig lokalisiert auf Grossmanns Karte, s. Abb. 2),[73] für das zuerst G. Daressy[74] und dann A. Boud'hors und Ch. Heurtel die Identifikation mit dem Topos des Apa Tyrannos (= Deir Anba Dariyus „im Berggebiet von Armant", s. §4.2.1?) vorgeschlagen haben, während es sich beim direkt benachbarten Deir/ Qara'ib en-Namus um das Kloster des Apa Pesynthios handeln könnte.[75] R. Dekker wollte 2018 diesen Vorschlag von Boud'hors und Heurtel übernehmen und in ihrer Karte der Region eingetragen. Dies ist angesichts der völlig spekulativen Basis dieser Identifikation sicherlich übereilt; noch dazu ist es kartographisch

[67] Bouriant 1893, 179 gibt als erstes den Namen „Deir Amba-Samâan"; noch andere Bezeich-nungen sind ebenfalls erst im 18./19. Jh. bezeugt. Für diesen Hinweis danke ich Gertrud van Loon.

[68] Coquin/Martin 1991, 847f.

[69] Doresse 1949a, 345 und Tf. IV, 2.

[70] Timm, *CKÄ* 2, 767f.

[71] Meinardus 1977, 435.

[72] Boutros/Décobert 2000, 100 und Abb. 3.

[73] Grossmann 1991, 839 und idem 2007, 11 mit Anm. 44; s. auch Boud'hors/Heurtel 2010, 26.

[74] Daressy 1914, 266–271.

[75] Ibid. Die Identifikation des Deir el-Misaykra mit dem Darius-Kloster des Synaxars schlägt auch Grossmann 1991 vor.

gleich mehrfach missglückt.[76] Neben dem Topos des Apa Tyrannos kämen auch der Topos des Apa Posidonios (§4.4.1) oder eben der Topos des Apa Hesekiel für die Identifikation dieses oder auch des im Folgenden besprochenen Ortes in Frage.

4.3.3 Das Kloster am Darb Rayayna

Etwa 12 km nordwestlich von Armant und 3, 5 km westlich vom Deir en-Nasara befinden sich am Darb Rayayna genannten Weg am Beginn eines Wadis die Ruinen eines Klosters, für das mir kein moderner arabischer Name bekannt ist und das J. Doresse 1949 wie folgt beschrieben hat:

„(S)ituée assez haut sur le flanc d'un ravin, avaient été édifiés plusieurs murs de pierres sèches. Au fond d'une vallée voisine, vértiable «thébaïde» de légende, est un invraisemblable chaos de rochers, qui s'achève au pied d'un cirque sauvage. Là se trouvait un authentique monastère, aujourd'hui peuplé par les vipères et par les loups. Une série de grottes s'allongent au bas du flanc droit du ravin et comportent encore des restes de peintures et quantité de graffites (...). Devant les grottes, c'est un chaos de constructions en pierres sèches aujourd'hui ruinées et mêlées de fragments de colonnettes qui indiquent qu'il y eut là une église."[77]

J.C. und D. Darnell, die 1994/95 während des *Theban Desert Road Survey* der Yale University hier unter anderem auch die zahlreichen Graffiti der christlichen Zeit dokumentierten, betonen – symptomatisch für das ganze hermonthische Westgebirge – das noch ungenutzte Potenzial dieser unerforschten Kloster-anlage:

„The extensive remains, which include brick and dry stone structures, a plastered cave, and a burned-out garbage dumb containing cloth, rope, leather, metal, and organic material, have never been investigated but promise to provide a wealth of information concerning life in this and associated communities."[78]

[76] Dekker 2018, 117. Die „Map 1" auf S. 309 vertauscht das Deir en-Nasara mit dem ersten Phoibammon-Kloster; außerdem schlagen Boud'hors und Heurtel ja an der von Dekker zitierten Stelle die Identifikation von Apa Tyrannos mit dem Kloster vor, „qui est appelé Deir el-Nasara *par J. Doresse*", welchen Ort Grossmann aber, wie die Autorinnen bemerken, Deir el-Misaykra nennt, während das *tatsächliche* Deir en-Nasara auf Grossmanns Karte (s. Abb. 2) weiter westlich am Fuß des Gebels liegt. Dekker schließt sich versehentlich der Identifikation mit *Doresses* Deir en-Nasara an, markiert aber auf ihrer Karte *Grossmanns* Deir en-Nasara, vertauscht dabei noch seinen Platz mit dem hier gar nicht involvierten Apa Phoibammon und übersieht, dass die von ihr zitierten Autorinnen eigentlich Grossmanns *Deir el-Misaykra* meinten. Darüber hinaus wird der Name „Topos des Apa Tyrannnos" bei Dekker durchweg als der Aufenthaltsort eines lebendigen einzelnen Eremiten namens Apa Tyrannos missverstanden.

[77] Doresse 1949a, 345.

[78] Darnell/Darnell 1994/95, 51.

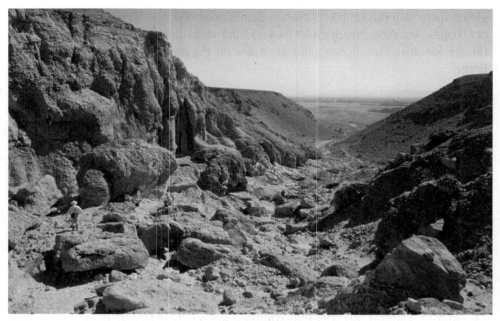

Abb. 4: Das Kloster am Darb Rayayna
(Foto: J.C. Darnell, *Theban Desert Road Survey* der Yale University)

Was nun die Frage nach der Identifikation dieses Ortes angeht, so ist auf Basis der bereits erwähnten Graffiti einige Verwirrung in der Literatur entstanden, die ich an dieser Stelle wieder entwirren möchte. Weil sich unter den Inschriften die Personennamen Pesynthios einerseits und Posidonios andererseits finden, ist von Doresse zunächst die Identifikation mit dem Topos des Apa Posidonios vorge-schlagen worden,[79] von dem wir in der Tat wissen, dass er irgendwo „im Berg von Hermonthis" lag (s. ausführlich §4.4.1). In einer anderen Publikation desselben Jahres nennt Doresse denselben Ort dann „monastère d'Amba Tyran-nos" (ebenfalls ein bekanntes Toponym der Region, das auch für die benachbar-ten Klöster Deir en-Nasara und Deir el-Misaykra vorgeschlagen wurde, s. §4.3.2), offensichtlich wieder auf Grundlage eines Graffitos am selben Ort, auf das ich sogleich zurückkommen werde. A. Boud'hors und Ch. Heurtel kom-mentieren Doresses Bezeichnung mal als Posidonios- und mal als Tyrannos-Kloster mit dem Hinweis, dass „(i)l s'agit en fait de deux sites differents, le second étant beaucoup plus loin dans le désert",[80] doch ist mir die Basis dieser Aussage nicht klar. Die Betrachtung der Graffiti, deren Inhalt ich im Folgenden darlege, macht deutlich, dass die verschiedenen Benennungen bei Doresse auf

[79] Doresse 1949a, 345.
[80] Boud'hors/Heurtel 2010, 26.

Basis von Inschriften an ein und demselben Ort, nämlich dem Kloster am Darb Rayayna, zustande gekommen sind. Eine der genannten Identifikationen (Apa Posidonios) und noch eine weitere, von Doresse gar nicht vollzogene (Pesynthios), veranlassen S. Timm 1985 dazu, von den „Ruinen eines ‚Klosters des Posidonios' oder auch ‚Kloster des Pisentios/Pesuntios' genannt" zu sprechen.[81] Darnell und Darnell schließlich berichten von den von ihnen dokumentierten Graffiti vor Ort: „There are many Coptic graffiti, referring to the associated monastic ruins (…) as the Monastery of Posidonios (…) and the Topos of Apa Tyrannos."[82] M. Choat gibt 2016 diese Information dann so wieder, dass am Kloster am Darb Rayayna „graffiti invoking a man of this name [Posidonios, F. K.] were found. Confusion has however been engendered by the use of the name 'topos of Apa Tyrannos' for the same place".[83] Ch. Di Cerbo und R. Jasnow, die 1996 einige demotische und hieroglyphische Graffiti vom selben Ort publizierten, übernehmen von Darnell und Darnell nur die Bezeichnung „monastery of Apa Tyrannos".[84] P. Grossmann berichtet vorsichtiger unter Hinweis auf Doresses Rolle, dass das Kloster „bei J. Doresse «Dayr Posidonios» nach ein paar epigraphischen Erwähnungen dieses Namens in dem betreffenden Gebiet" heiße, zögert aber nicht, eben diesen Namen auf seiner eigenen Karte (s. hier Abb. 2) ohne Fragezeichen für das fragliche Kloster zu verwenden.

Verschiedene Studien verwenden also inzwischen teils vorsichtig, teils wie selbstverständlich die Namen Posidonios und/oder Tyrannos (seltener wird das von Doresse nie zum Toponym erhobene Pesynthios erwähnt, das in dieser Diskussion gar keine Rolle spielen sollte), um das Kloster am Darb Rayayna zu bezeichnen. Die Basis dieser Identifikation(en) sind die bereits mehrfach erwähnten Graffiti vor Ort, die, so heißt es, einen Mann Namens Posidonios anrufen („invoking", Choat) bzw. direkt auf die Ruinen Bezug nehmen sollen („referring to the … ruins", Darnell/Darnell). Nachdem mir John C. Darnell freundlicherweise Einblick in die weiterhin unveröffentlichten Kopien der Graffiti sowie die Erlaubnis gewährt hat, sie in diesem Rahmen zu veröffentlichen, sollen die genannten Identifikationsvorschläge im Folgenden anhand der Graffiti geprüft werden, auf die sie sich berufen. Das Ergebnis ist leider desillusionierend: Keine der beiden Ortsbezeichnungen lässt sich eindeutig aus den Graffiti herleiten. Der Topos des Apa Tyrannos wird zwar einmal erwähnt (Abb. 5): Ein

[81] Timm, *CKÄ 3*, 1397.

[82] Darnell/Darnell 1994/95, 52.

[83] Choat 2016, 752f.

[84] Di Cerbo/Jasnow 1996; vermutlich beruht diese unbekümmerte Vereinfachung schlicht darauf, dass der von ihnen prominent zitierte Survey Darnell/Darnell 1994/95 seinerseits auf der ersten Seite nur vom „Topos of Apa Tyrannos" spricht und erst später, an der eben zitierten Stelle, auf das genannte Nebeneinander von Posidonios und Tyrannos eingeht.

Mann namens Georg schreibt seinen Namen, direkt gefolgt von diesem Toponym, auf den zentralen Felsen im Wadi, um den sich die Ruinen ringen (auf A

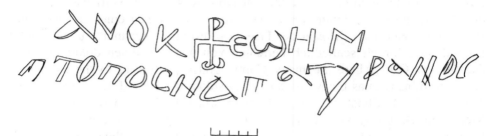

Abb. 5: Tyrannos-Kloster-Graffito im Kloster am Darb Rayayna
(Zeichnung: J.C. Darnell, *Theban Desert Road Survey* der Yale University)

ⲁⲛⲟⲕ (ⲅⲉⲱⲣⲅⲉ) ⲱⲏⲙ
ⲡⲧⲟⲡⲟⲥ ⲛⲁⲡⲁ ⲧⲩⲣⲁⲛⲟⲥ

2 τόπος

„Ich, Georg der Kleine (d. h. Novize)[85] (vom?) Topos des Apa Tyrannos.“

Ähnliche Inschriften im thebanischen Raum legen jedoch nahe, dass es sich hier um eine Besucherinschrift eines Mönchs Georg *aus* dem Tyrannos-Kloster handeln könnte (vielleicht ist eine vom Zeilenumbruch provozierte Haplographie anzusetzen: ⲅⲉⲱⲣⲅⲉ ⲱⲏⲙ (ⲙ)ⲡⲧⲟⲡⲟⲥ), vgl. etwa das Graffito des Mönchs Daniel vom Posidonios-Kloster, aber angebracht in Dra' Abu el-Naga (§4.4.1) oder des Mönchs Leontios vom Hesekiel-Kloster, aber angebracht im ersten Phoibammon-Kloster (§5.2); die Zuordnung ist somit zwar in der Tat verlockend, aber durchaus nicht eindeutig. Während das Tyrannos-Kloster also immerhin einmal erwähnt wird und allein deshalb einen ernstzunehmenden Kandidaten darstellt, gibt es aber keine einzige eindeutige Erwähnung des Hl. Apa Posidonios bzw. seines Klosters. Bei einer der beiden Nennungen des Namens Posidonios handelt es sich um den Namen des Schreibers (Abb. 6):

[85] Zur Bedeutung von ⲱⲏⲙ = μικρός s. die Diskussion unter §5.2.

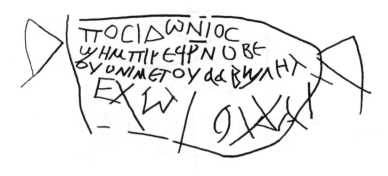

Abb. 6: Posidonios-Graffito 1 im Kloster am Darb Rayayna
(Zeichnung: J.C. Darnell, *Theban Desert Road Survey* der Yale University)

ⲡⲟⲥⲓⲇⲱⲛⲓⲟⲥ
ⲱ̄ⲏⲙ ⲡⲓⲣⲉϥⲣ̄ ⲛⲟⲃⲉ
ⲟⲩⲟⲛ (ⲛ)ⲓⲙ ⲉⲧⲟⲩⲁⲁⲃ ⲱⲗⲏⲗ
ⲉⲭⲱⲓ ⲟⲩⲭⲁⲓ

3 ⲟⲩⲟⲛⲓⲙ gr.

*„Posidonios der Kleine (d. h. Novize), dieser Sünder, all ihr Heiligen, betet für
mich! Seid heil!"*[86]

Dieses Gebet eines gewissen Posidonios trägt zur Frage nach der Identität des
Ortes nun überhaupt nichts bei (dass der so seltene Name Posidonios hier mehr-
fach auftritt, sagt aber sicher etwas über die Verehrung des Hl. Apa Posidonios
in dieser Region aus). Die zweite Erwähnung des Namens steht unter einem
großen Kreuz (Abb. 7):

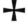

ⲡⲟⲥⲓⲇⲱ(ⲛⲓⲟⲥ)

„Posidonios."

[86] Sehr ähnlich: Das etwas ungrammatische und von der Herausgeberin wohl nicht ganz richtig
übersetzte Graffito Nr. 31 aus der Kirche des Apa Idisoros in Deir el-Medine in Heurtel 2004, 31:
ⲥⲟⲗⲟⲙⲱⲛ ⲇⲁⲩⲉⲓⲇ | ⲱ̄ⲏⲙ ⲱⲗⲏ(ⲗ) ⲡⲛⲟⲩ(ⲧⲉ) | ⲛⲉⲧⲧⲟⲩⲁⲃ̣ ⲛ|ⲁⲏⲧ, ich denke: „Solomon, (der Sohn
des) David, der Kleine, betet (für mich zu) Gott, ihr Heiligen, erbarmt euch (meiner)!"

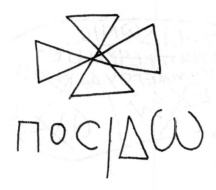

ΠΟϹΙΔѠ

Abb. 7: Posidonios-Graffito 2 im Kloster am Darb Rayayna
(Zeichnung: J.C. Darnell, *Theban Desert Road Survey* der Yale University)

Diese Inschrift ist nun ferner und ohne jeden weiteren Text in eine Zeichnung integriert, die noch mehrere Male (ohne Beschriftung) auf demselben Felsen auftaucht (Abb. 8):

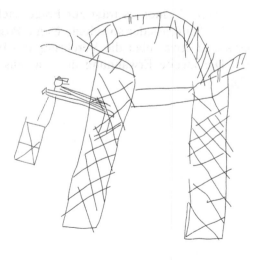

Abb. 8: Darstellung eines Gebäudes im Kloster am Darb Rayayna
(Zeichnung: J.C. Darnell, *Theban Desert Road Survey* der Yale University)

J.C. Darnell[87] interpretiert das Dargestellte als Abbildung eines Gebäudes, vielleicht eines Turmes. Er vermutet, dass es sich bei dem hier abgebildeten Bauwerk, das sich seiner Auffassung nach schlecht mit den Bauresten vor Ort im Wadi in Verbindung bringen lässt, um den Teil eines anderen Ortes/Klosters in der Umgebung handeln könnte – in Zusammenhang mit der Inklusion des genannten Graffitos mit dem Namen Posidonios unter einem Kreuz, eingerahmt von diesem Gebäude, erwägt Darnell, dass das Posidonios-Kloster gemeint sein könnte. Sollte das Kloster am Darb Rayayna tatsächlich mit dem Tyrannos-Kloster identisch sein, könnte man erwägen, ob es sich beim Posidonios-Kloster um das Deir en-Nasara (§4.3.2) handelt, dessen von Coquin und Martin erwähnte Turmruine dann vielleicht mit dem abgebildeten Gebäude assoziiert werden könnte (oder stellt dieses eine Kirche bzw. sonst einen Kultort dar?). Es sind jedoch auch ganz andere Identifikationen ebenso möglich: Deir en-Nasara könnte das Tyrannos-Kloster sein; das Kloster am Darb Rayayna könnte das Posidonios-Kloster sein; jedes von beiden könnte theoretisch auch das Hesekiel-Kloster sein, falls dieses doch nicht mit dem Deir es-Saqijah identisch ist, usw. Es ist außerdem möglich (angesichts des Vergleichsmaterials und der benachbarten Inschriften scheint es mir sogar wahrscheinlicher), dass sich auch hier eine Person namens Posidonios (vielleicht derselbe ⲡⲟⲥⲓⲇⲱⲛⲓⲟⲥ ϣⲏⲙ) verewigt hat, in welchem Fall auch diese Inschrift über die Identifizierung des abgebildeten Gebäudes (das ja auf demselben Felsen noch mehrfach ohne Beschriftung auftaucht) nichts aussagt.

4.4 Kontakt mit anderen Klöstern

NB 1: Ich bezeichne alle im Folgenden genannten Toponyme in der Überschrift als „Kloster", weil dies oft feststeht und angesichts Apa Andreas' Rolle als „Vater aller Mönche der οἰκουμένη" (§5.1.1) der Nennung vieler dieser Orte zu Grunde zu liegen scheint. Es ist jedoch nicht auszuschließen, dass sich hinter ⲙⲁ/τόπος im Einzelfall auch eine Kirche verbergen kann. Diejenigen Klöster, deren Lage unbekannt ist, müssen vor demselben Hintergrund betrachtet nicht zwangsläufig alle in der unmittelbaren Umgebung von Theben/Hermonthis liegen. Die mit der Bezeichnung ⲙⲁ versehenen Namen sind zumindest in einem Fall deshalb unsicher, da sich hinter ⲙⲁ auch die Präposition (ⲉ/ⲍⲁ/ⲉⲧⲃⲉ ⲡ-)ⲙⲁ ⲛ- „in Bezug auf" verbergen kann, wie das etwa deutlich in dem noch unpublizierten Ostrakon Nr. 906.8.863 des Royal Ontario Museum in Toronto (s. Bd. II, §14.C) der Fall ist, wo Andreas in Z. 7 von der Klärung von ⲫⲱⲃ ⲙⲁ ⲛⲡⲣⲁⲓⲡⲟⲥⲉ „die Angelegenheit Praepositus (hier ein Personenname)[88] betreffend" spricht.

NB 2: Leider werden bei der expliziten Nennung eines bestimmten Klosters fast nie die Namen von dessen Repräsenanten genannt (wenn etwa „die Brüder vom Topos des Apa Posidonios" einen Brief schreiben); anders herum wird bei der namentlichen Nennung eines Abtes bzw. Klerikers

[87] Persönliche Mitteilung vom 31. 10. 2017.
[88] *P.Mon.Epiph.* 311 4n; Till 1962, 183.

(dies betrifft besonders die diversen Adressaten von Andreas' Briefen, s. §5.2) so gut wie nie gesagt, zu welchem Kloster dieser gehört. Die von uns vermisste Information, die uns fehlt, um beides zu korrelieren, wird offenbar jeweils als im Kontext der Korrespondenz als selbstverständlich vorausgesetzt oder wird von Andreas im Rahmen seiner Archivierungsmethodik einfach übersprungen. Wir dürfen aber wohl vermuten, dass es zwischen beiden Gruppen eine gewisse gemeinsame Schnittmenge gibt, dass also zumindest einige der unter §5.2 gelisteten Äbte und Kleriker jeweils irgendeins der hier gelisteten Klöster repräsentieren. Dieselbe Annahme gilt für das gleiche Problem, das in vielen Fällen die Zuordnung namentlich bekannter Beamter (§5.3) zu den namentlich bekannten Ortschaften (§4.5) verhindert.

4.4.1 Das Posidonios-Kloster

Mit dem Topos des Apa Posidonios meldet sich in Kat. Nr. **97** nach dem Topos des Apa Hesekiel schon das zweite hermonthische Kloster erstmalig in einem Brief zu Wort. Wie bereits dargelegt, ist die auf Grossmanns Karte („D. Posidonios", Abb. 2) angegebene Identifikation dieses Klosters mit der Ruine im Wadi am Beginn des Darb Rayayna ganz unsicher (§4.3.3). Wir wissen immerhin, dass der Topos des Apa Posidonios – ein extrem seltener Name[89] – „im Berg von Hermonthis" zu verorten ist; dies erfahren wir aus einer Ritzinschrift, die ein Mönch dieses Klosters namens Daniel im Grab TT 378 am Hügel von Dra' Abu el-Naga in Theben-West hinterlassen hat und von der F. Petrie 1909 eine nicht ganz akkurate Zeichnung publiziert hat, auf die ich mich im Folgenden mit *ed. princ.* beziehe.[90] Ich habe 2012 für das Projekt *Zwischen Christentum und Islam* im Rahmen eines epigraphischen Surveys in diesem und anderen an das Kloster Deir el-Bachit/Topos des Apa Paulos anliegenden Gräbern die Inschriften und Zeichnungen in TT 378 dokumentiert und dabei auch eine neue Zeichnung dieser Inschrift angefertigt, die eine verbesserte Lesung angefertigt, (der überlappende Löwe gehört in die pharaonische Zeit) und die ich hier mit der freundlichen Genehmigung des Projektleiters Thomas Beckh abbilde:

[89] Till, op. cit. kennt keine Belege für diesen Namen. Neben dem unter §4.3.3 besprochenen Graffito kenne ich drei Attestationen für eine lebendige Person dieses Namens in Gestalt einer monastischen Autoritätsperson namens Apa Posidonios, die im Grab TT 233 am Hügel von Dra' Abu el-Naga in Theben-West gelebt hat, s. Choat 2016. Der Name P. begegnet auch in *O.Brit. Mus.Copt. I* 82/2 und *O.Brit.Mus.Copt. II* 13 und 14. Dieser seltene Name, dessen Überleben in dieser Region offenbar mit der Kommemoration eines Heiligen P. verbunden ist (ob der Palladius, *Historia Lausiaca* 36, bekannte Posidonios der Thebaner?), könnte mit der besonderen Verehrung des Wassergottes Poseidon in Verbindung stehen, die der Verfasser der Vita des Moses von Koptos dem Heidentum in Hermonthis attestiert, s. Timm, *CKÄ* 1, 158. In Poseidon ist wohl die *interpretatio Graeca* des Krokodilgottes Sobek zu erblicken, der einen bedeutenden Kultort in der Ortschaft *Swmnw* besaß, das von Ägyptologen kontrovers mit Gebelein, er-Ruzayqat (vielleicht das Terkôt unserer Texte, vgl. §4.5.4) oder auch mit el-Mahamid el Qibly identifiziert wird, s. El Gabry 2015, 176–77; in jedem Fall liegt *Swmnw* nur wenige Kilometer von Hermonthis entfernt. Für diesen Hinweis danke ich herzlich Peter Dils.

[90] Petrie 1909, Tf. XLVIII.

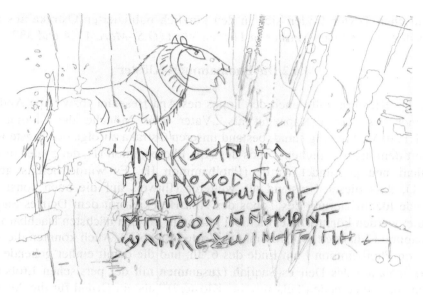

Abb. 9: Posidonios-Kloster-Graffito in TT 378 (Zeichnung: F. Krueger)

† ⲀⲚⲞⲔ ⲆⲀⲚⲒⲎⲖ
ⲠⲘⲞⲚⲞⲭⲞⳘ Ⲛⲁ
ⲠⲀ ⲠⲞⳘⲒⲆⲱⲚⲒⲞⳘ
ⲘⲠⲧⲞⲞⲨ ⲚⲚ̅ⲈⲘⲞⲚⲦ
5 ⲰⲖⲎⲖ ⲈⲭⲰⲒ ⲚⲀⲄⲀⲠⲎ †

1 Kreuz fehlt *ed. princ.* **4** ⲅⲟⲟⲩ ⲛⲛⲟⲙⲟⲛⲧ[91] *ed princ.* **5** ⲉⲭⲱⲓ, Kreuz fehlt *ed. princ.*

*„+ Ich, Daniel, der Mönch des (Klosters des) Apa Posidonios im Berg von
Ermont, betet für mich aus Wohltätigkeit! + "*

Da in Kat. Nr. **97** ⲚⲈⳘⲚⲎⲨ ⲘⲠⲦⲞⲠⲞⳘ ⲚⲀⲠⲀ ⲠⲞⳘⲒⲆⲱⲚⲒⲞⳘ „die Brüder vom
Topos des Apa Posidonios" als Kollektiv auftreten, liegt der Schluss nahe, dass
es sich auch bei dieser Anlage um ein koinobitisches Kloster gehandelt hat; die
Behauptung von R.-G. Coquin und M. Martin, die Bezeichnung „Topos" – in
koptischen dokumentarischen Texten das normale Wort (*non solum, sed etiam*)
für „Kloster" – verweise auf „not a true monastery but a gathering place where
the hermits living in the neighborhood met on Saturday and Sunday every
week"[92] ist vollkommen absurd. Zwei weitere Erwähnungen des Klosters in

[91] Die verbesserte Lesung des Stadtnamens übernimmt von mir (Gespräch am 18. 12. 2014),
jedoch ohne entsprechenden Hinweis, bereits Choat 2016, 752, Anm. 21.

[92] Coquin/Martin 1991b, 849.

thebanischen Texten finden sich in den kürzlich publizierten Ostraka aus dem Topos des Evangelisten Markos in Theben-West (*O.St-Marc* 43, 4 und 337, 3).

4.4.2 Die Phoibammon-Klöster

Von allen Klöstern, mit denen der Topos des Apa Hesekiel (bzw. Apa Andreas in seiner besonderen Kapazität als „Vater aller Mönche der οἰκουμ ", s. §5.1.1) in Verbindung stand, bestand unseren Ostraka zufolge der engste Kontakt mit dem ursprünglichen Topos des Apa Phoibammon (I), der später in Deir el-Bahari neu gegründet wurde (Phoibammon II). Es wurde bereits gesagt (§4.3.1), dass dieser Umstand als weiterer Hinweis auf die auch sonst verlockende Identifizierung des Topos des Apa Hesekiel mit dem Deir es-Saqijah gedeutet werden könnte, da es sich bei letzterem um den nächsten Nachbarn von Phoibammon I handelt (s. Grossmanns Karte in Abb. 2). Auch könnten die Aufgabe von Phoibammon I am Ende des 6. Jh. und die damit einher gehende verstärkte Isolation des Deir es-Saqijah (zusammen mit der persischen Eroberung und einem verheerenden Felssturz ins Kloster?)[93] als ein Grund für die Aufgabe auch des Topos des Apa Hesekiel erwogen werden, der unter Bischof Abraham das letzte Mal als funktionale Klostergemeinde bezeugt ist. Die engen Beziehungen zwischen dem kurz vor 600 aufgegebenen Phoibammon I und dem Hesekiel-Kloster sind für die Chronologie des letzteren von größter Bedeutung, weil sie einen *terminus ante quem* für die Aktivität von Apa Andreas liefern, wodurch seine Identität mit dem vom Moir-Bryce-Diptychon genannten Bischof Andreas, der Abrahams Vorgänger war, als gesichert gelten kann. Für die Erforschung des ersten Phoibammon-Klosters selbst sind diese Verbindungen ebenfalls enorm wichtig, weil wir hier erstmals eine Vorstellung von der Geschichte und des Führungspersonals während der letzten Jahrzehnte des Klosters bekommen, parallel zu und im Wesentlichen erhellt durch die Korrespondenz der Äbte von Apa Hesekiel. Diesen neuen Erkenntnissen über Phoibammon I im 6. Jh., basierend auf den neuen bzw. neu kontextualisierten Ostraka einerseits sowie den von mir neu ausgewerteten Graffiti am ersten Phoibammon-Kloster andererseits (s. Anm. 96 zur Publikation von 1965), habe ich eine separate Studie gewidmet.[94] Nach dieser ist das Folgende im Wesentlichen formuliert, doch will ich hier nicht deren breite Detailanalyse einer großen Datenmenge, die nun primär auf Phoibammon I und eher indirekt auf Apa Hesekiel ausgerichtet ist, an dieser Stelle reproduzieren. Stattdessen gebe ich hier einen knappen Abriss der Forschungsgeschichte sowie eine aufs Wesentliche reduzierte Auswahl der neuen Erkenntnisse und Schlüsseltexte.

[93] Zur persischen Eroberung als Störfaktor in der Klosterökonomie im frühen 7. Jh. s. Kat. Nr. **91**; zum Felssturz ins Deir es-Saqiya s. §4.3.1 und Abb. 4.

[94] Krueger (i. E.) a.

Diese Klosteranlage, die von Hans A. Winkler, der sie irgendwann vor 1920 entdeckt hatte,[95] als „Site 29" bezeichnet wurde und die von den lokalen Inschriften „Laura" oder „Topos" des Apa Phoibammon genannt wird, liegt tief im Wüstengebirge zwischen Theben-West und Hermonthis (s. Grossmanns Karte in Abb. 2). Sie wurde 1948–49 von der Société d'Archéologie Copte unter der Leitung von Charles Bachatly ausgegraben und in drei Bänden zwischen 1961 und 1981 publiziert[96] – somit ist Phoibammon I das einzige bislang archäologisch erschlossene Kloster im Berg von Hermonthis (zu dieser Qualifikation s. u.). Bachatly, der durch den Tod daran gehindert wurde, diese Hypothesen in elaborierterer Form darzulegen, vertrat in einem 1950 publizierten Vorbericht die Auffassung, dass das Kloster a) im frühen 4. Jh., und zwar b) als Teil der pachomianischen Föderation gegründet wurde, sowie c), dass seine Widmung zu Ehren des Hl. Phoibammon (des Märtyrers von Preht)[97] bewiese, dass es sich bei *diesem* Kloster, und nicht bei Deir el-Bahari, um den aus so vielen koptischen dokumentarischen Texten bekannten „Topos des Apa Phoibammon" handeln müsse. All diese Punkte wurden in mehreren Publikationen[98] von Martin Krause in Frage gestellt, nach dessen Auffassung a) zu früh scheint, dass b) im Widerspruch steht zu der völligen Absenz (wie auch sonst in den Klöstern der Region) von dezidiert pachomianischen Spezifika wie bestimmten Titeln und insbesondere, dass c) eine Reihe von vor allem koptischen dokumentarischen Texten nicht zu erklären vermag, die darauf hinzudeuten scheinen, dass es tatsächlich *zwei* Topoi des Apa Phoibammon gab: Eine ursprüngliche Gründung (das hier besprochene Kloster in der Wüste zwischen Theben und Hermonthis), das ich daher Phoibammon I nenne, und dann, nach der Aufgabe des letzteren, eine Neugründung dieser religiösen Institution auf dem Totentempel der Königin Hatschepsut in Deir el-Bahari in Theben-West nahe dem Dorf Djême, unter dem selben Namen „Topos des Apa Phoibammon".

In aller Kürze lautet Krauses weithin bekanntes und oft zusammengefasstes Erklärungsmodell wie folgt: Der berühmte Bischof Abraham von Hermonthis war ursprünglich ein Mönch von Phoibammon I im 6. Jh., der irgendwann der

[95] Winkler 1938, 8.

[96] Die Bände 1, 2 und 3 erschienen gegenüber der Nummerierung in invertierter Reihenfolge: Khater/KHS-Burmester 1981 (Bd. 1 zur Archäologie); Rémondon/Abd el-Maissih/Till/KHS-Burmester 1965 (Bd. 2 mit den Ostraka und epigraphischen Inschriften); Täckolm/Greiss/el-Duveini/Iskander 1961 (Bd. 3 zu den botanischen, zoologischen und chemischen Befunden). Eine vereinfachte Version der Karte aus Bd. 1 sowie ein rezentes Foto des Klosters gibt Wipszycka 2018, 320–321 (Abb. 15 & 16). Einige solche gibt mit Abb. 13 sowie 71–73 auch Brooks Hedstrom 2017, die der SAC-Ausgrabung des Klosters einen prominenten Platz in ihrer Geschichte der monastischen Archäologie Ägyptens einräumt (45–47) und ihm außerdem eine ausführliche physische Beschreibung widmet (252–255).

[97] Diese Identifikation kann inzwischen als gesichert gelten, s. Schenke 2016, 498.

[98] Krause 1981, 1985, 1990 und zuletzt 2010, 73f.

οἰκονό dieses Klosters wurde (so die Interpretation der gemischt griechisch-koptischen Inschrift Nr. 18 unter den koptischen Inschriften in Bd. 2 der SAC-Publikation, s. Anm. 96) und letztendlich um 590 oder wenig später von Erzbischof Damianos zum monophysitischen Bischof von Hermonthis ordiniert wurde. Etwa zur selben Zeit am Ende des 6. Jh. instruierte Damianos Abraham, sein Kloster an einen weniger abgelegenen Ort zu verlagern (die Wahl fiel auf Deir el-Bahari), nachdem die Boten des Patriarchen große Mühe hatten, Phoibammon I zu erreichen um Damianos' Osterfestbrief zu überbringen (so die Interpretation von *O.Crum* Ad. 59, neu ediert von Tonio Sebastian Richter als *O.Lips.Copt. I* 10). Die Eigentumsrechte über die Ruine des pharaonischen Tempels in Deir el-Bahari werden Bischof Abraham von der Dorfgemeinschaft von Djême urkundlich übertragen (so die Interpretation von *P.KRU* 105).

Dieses Argument Krauses für zwei aufeinander folgende Klöster Phoibammon I & II hat sich inzwischen zur *communis opinio* gefestigt. Auch ich gehe von seiner grundsätzlichen Richtigkeit aus und möchte im Folgenden nur Detailfragen näher beleuchten. Wie Krause betont hat, scheint das frühe 4. Jh. (Bachatly) als Gründungszeitpunkt sehr früh, und aus dem pachomianischen Dossier ist kein pachomianisches Kloster des Apa Phoibammon bekannt; ebensowenig finden wir charakteristische pachomianische Titel in dem epigraphischen und papyrologischen Material dieses Ortes. Inzwischen hat jedoch die Datierung der Oberflächenkeramik durch Pascale Ballet während des IFAO-Surveys 1996–98 eine Besiedlung des Ortes vom 4. bis 6. Jh. bestätigt, so dass zumindest der von Bachatly vermutete ungefähre Gründungszeitpunkt (oder jedenfalls die initiale Besiedlungsphase) akkurat zu sein scheint.[99] Wenn es auch in der Tat keine Hinweise auf eine direkte Affiliation mit der Föderation gibt, so scheint es doch denkbar, dass die pachomianische Bewegung für die Verpflanzung des generellen Modells „koinobitisches Mönchtum" aus der nördlichen in die südliche Qena-Biegung, speziell in den Berg von Hermonthis, verantwortlich war. Ein von Pachom περὶ Ἑρμονθίν gegründetes Kloster wird schließlich in den griechischen Pachom-Viten erwähnt;[100] außerdem ist Phoibammon I das älteste (datierbare) Kloster in der ganzen Region, wobei auch in die heidnischen Tempel von Hermonthis Klöster gebaut wurden.[101] Wenn die pachomianischen Quellen hier verlässlich sind, scheint es wahrscheinlich, dass eine dieser Alternativen, zumindest in ihren frühesten Anfängen, eine pachomianische Initiative war – allerdings sollten wir auch gewisse Ruinen im Gebel in Betracht ziehen, speziell das Kloster am Darb Rayayna (§4.3.3) und das Deir en-Nasara (§4.3.2), die von dem

[99] Boutros/Décobert 2000, 79. NB: Die hier gedruckte Keramikdatierung des benachbarten Deir es-Saqijah ist inkorrekt, s. §4.3.1.

[100] Halkin 1932, 84 (*Vita prima*) und 338 (*Vita tertia*).

[101] Timm, *CKÄ* 1, 156 zu den pachomianischen Quellen und 174 zur monastischen Nutzung der Tempel von Hermonthis.

genannten IFAO-Survey nicht erfasst wurden und potenziell ebenfalls auf sehr
frühe Ansiedlungen zurück gehen könnten. Um diesen Punkt zusammenzufassen: Auch wenn Phoibammon I aus den von Krause genannten Gründen vielleicht keine pachomianische Gündung war (es sei denn, das Kloster verlor diese
feste Bindung, bevor unser auswertbares Textmaterial einsetzt, das ja im Wesentlichen aus der spätesten Phase der Besiedlung kommt), so ist doch sein Alter
im Hinblick auf die pachomianischen Quellen und die Datierung der Keramik
kein tragfähiges Argument für diese Auffassung.

Um auch das andere, das wortwörtliche Ende der Existenz des Klosters zu
betrachten, möchte ich die in den genannten Diskussionen selten erwähnte Möglichkeit hervor heben, dass trotz der Aufgabe des „offiziellen" Klosters Phoibammon I als Institution dieser Ort nicht zwangsläufig aufhörte, weiterhin aus
verschiedenen Gründen bewohnt und aufgesucht zu werden. Wie Krause betont
hat, ist es gut denkbar, dass Eremiten nach wie vor von der abgelegenen und heiligen Ruine in der Wüste angezogen wurden, wie es ja auch für den Topos des
Apa Hesekiel bezeugt ist (§4.1), der nicht viel später aufgegeben worden sein
kann und dessen enge Beziehungen zu Phoibammon I ich in Kürze näher besprechen werde. Als ein konkreter Hinweis auf eine Nachnutzung des Ortes über
die Aufgabe des Topos hinaus kann z. B. der Schutzbrief *O.Mon.Phoib.* 4 gewertet werden, der, wie Krause bemerkt, vermutlich ins 7. oder 8. Jh. gehört. Ein
denkbares Szenario ist sicherlich, dass der Flüchtling, für dessen angestrebte
(aber offenbar nicht erreichte?) Heimholung diese Urkunde ausgestellt worden
war, an diesem Ort Zuflucht gesucht hatte. Der Topos des Apa Hesekiel zog
noch etwa im 11. Jh. fromme Pilger an (§4.1); entsprechend späte Pilgerinschriften des 10. bis 13. Jh. zieren das ebenfalls lange aufgegebene Phoibammon
II (etwa zeitgleich zu datierende Pendants habe ich auch bei Deir el-Bachit
dokumentiert, wo sie vermutlich den andauernden Kult des Apa Paulos bezeugen). In Anbetracht dieses kohärenten Befundes im weiteren thebanischen Raum
scheint es sehr wahrscheinlich, dass die Überreste des Klosters, trotz seiner Aufgabe gegen 600 unter seinem Abt Bischof Abraham, weiterhin als ein *locus
sanctus* funktionierten, der vermutlich noch für viele Jahrhunderte hinein in die
arabische Zeit Eremiten, Flüchtlinge und Pilger anzog. Trotz einer wahrscheinlichen Konzentration im 6. Jh. ist es daher gut denkbar, dass manche der in Bd. 2
der SAC-Publikation (s. Anm. 96) veröffentlichten Graffiti und Ostraka etwas
oder auch beträchtlich später zu datieren sind.

Die Fachliteratur hat sich bislang mit Phoibammon I fast ausschließlich im
Zusammenhang mit Fragestellungen befasst, die, wie oben zusammengefasst,
auf die frühe Karriere Bischof Abrahams sowie die Aufgabe und anschließende
Neuetablierung als das besser bekannte Phoibammon II abzielen. Dementsprechend sind solche Untersuchungen an Phoibammon I und den Informationen aus
den Graffiti und Ostraka aus einer rein „thebanischen" Perspektive interessiert,
deren methodologische Gefahren ich unter §1 angedeutet und im Vorbericht zur

vorliegenden Arbeit ausführlich dargelegt habe.[102] Es handelt sich, kurz gesagt, um eine Perspektive, die ein „Theben-West" voraussetzt und weiter perpetuiert, das geographisch auf Djême und die Klöster der unmittelbaren Umgebung sowie *zeitlich* auf den Zeitraum vom Ende des 6. Jhs. (mit den frühesten Abraham-Dokumenten) bis zum 8. Jh. (wonach Djême und Phoibammon II endgültig aufgegeben wurden) begrenzt ist. Aus dieser Perspektive (die vollkommen verständlich ist, da bislang fast alle unsere datierbaren dokumentarischen Texte aus diesem Raum und zeitlichen Rahmen kamen), erscheint Phoibammon I als ein ungewöhnlich früher „Ableger", der ungewöhnlich weit von dem „Theben-West" liegt, mit dem uns zu befassen wir gewöhnt sind. Es ist jedoch nie der Versuch unternommen worden, in die andere Richtung zu blicken und die Beziehungen von Phoibammon I mit den Klöstern im Süden zu betrachten, wie etwa seinem nächsten Nachbarn, dem Deir es-Saqijah. Es gibt in der Tat Grund zu der Annahme, dass die Ägypter selbst Phoibammon I dem offenbar bereits hier beginnenden „Berg von Hermonthis" und nicht mehr dem westthebanischen „Berg von Djême" zurechneten: Als Walter Till (die im Folgenden näher vorzustellenden Hauptvertreter des Klosters) Apa Samuel und Apa Pesynte als die Empfänger von *O.Mon.Phoib.* 24 identifizierte, schlug er auf dieser Basis eine neue Rekonstruktion für *O.Vind.Copt.* 108, 5 vor: ⲡⲉⲥⲩ]ⲛⲑⲓⲟⲥ ⲡⲡⲣⲉⲥⲃⲩⲧⲉⲣ[ⲟⲥ ⲙⲡⲍⲁⲅⲓⲟⲥ ⲫⲟⲓⲃⲁⲙ]ⲙⲱⲛ ⲙⲡⲧⲟⲟⲩ ⲛⲣⲙ[ⲟⲛⲧ „Pesynthios, der Priester des (Klosters des) Hl. Phoibammon im Berg von Ermont" – und nicht „in the desert of Thebes", wo Ewa Wipszycka das Kloster verortet, wobei sie sich darüber wundert, dass „(t)he monks who settled here decided not to use the Pharaonic tombs in the necropolis of Western Thebes for their purposes (we do not know why this was the case)", als ob alle Mönche in der von uns so genannten „thebanischen Region" sich an die für „Theben" im engeren Sinne typischen Gegebenheiten anpassen mussten, wie es unseren Erwartungen entspricht, die nur von Entdeckungen auf dem Westufer von Luxor genährt sind. Von der anderen Seite, von Hermonthis aus betrachtet, ist Phoibammon I völlig normal, gerade weil es *nicht* um ein Grab herum gebaut ist (was ebenso auf Deir es-Saqijah, Deir en-Nasara, das Kloster am Darb Rayayna usw. zutrifft). Indem wir die Inschriften und Ostraka vom ersten Phoibammon-Kloster aus einer „hermonthischen" Perspektive betrachten, was im Wesentlichen bedeutet, sie mit den Ostraka vom Topos des Apa Hesekiel zu korellieren, können wir bedeutende Verbindungen zum monastischen Netzwerk von Hermonthis sowie die Identität und chronologische Verortung einiger führender Persönlichkeiten im späteren 6. Jh. feststellen. Die Schriftzeugnisse von Phoibammon I tragen also wesentlich dazu bei, zusammen mit dem Dossier der Ostraka vom Topos des Apa Hesekiel die Umrisse eines monastisch-klerikalen Netwerkes in einem Gebiet und in einem Zeitraum

[102] Zur „thebanischen Region" als problematischer Kategorie s. Krueger 2019a, 73–81.

zu zeichnen, die bislang aus unserer gewöhnten streng westthebanischen Perspektive des 7./8. Jhs. eine *terra incognita* gewesen sind.

Kommen wir zunächst zu einigen Schlüsseltexten unter den Inschriften und Ostraka vom ersten Phoibammon-Kloster, die in Bd. 2 der SAC-Publikation (s. Anm. 96) veröffentlicht wurden! Unter den koptischen Graffiti sind Nr. 13, 1–2; 60; 118 (a); 145; 190, 1 und 201 teils ganz deutlich, teils potenziell als Anrufungen des Hl. Hesekiel deutbar, was als Indikator für die Nähe von Phoibammon I zum Zentrum der Verehrung dieses Heiligen (in Deir es-Saqijah?) gewertet werden könnte und in jedem Fall der sozial-wirtschaftlichen Nähe entspricht, die von den Ostraka dokumentiert wird (s. u.). Die erste von zwei expliziten Erwähnungen des Topos des Apa Hesekiel scheint mir in Nr. 37, 1–3 vorzuliegen: Die mit ⲗⲉⲟⲛⲧⲓⲟⲥ ⲡⲙⲟ|ⲛⲟⲭⲟⲥ ⲛⲁⲁⲑ | ⲍⲉⲕⲓⲏⲗ wiedergegebene Inschrift, mit deren sinnloser Buchstabenfolge „Naath" die Herausgeber nichts anzufangen wussten, muss m. E. zweifellos korrigiert werden zu ⲗⲉⲟⲛⲧⲓⲟⲥ ⲡⲙⲟ|ⲛⲟⲭⲟⲥ ⲛⲁⲡⲁ ⲉⲓ|ⲍⲉⲕⲓⲏⲗ „Leontios, der Mönch des (Klosters des) Apa Hesekiel." Ein „geringer Aaron, der Priester" hat sich in Nr. 62, 1–2 verewigt. Es gibt noch einige andere Graffiti, die Personen namens Aron bzw. Andreas kommemorieren, doch scheint in diesem Fall durch den Priestertitel die Identität mit Apa Aron vom Hesekiel-Kloster durchaus wahrscheinlich. Im Zusammenhang mit letzterem ist außerdem, nun kommen wir zu den Ostraka, *O.Mon. Phoib.* 7 hochinteressant, weil dieser Brief eines gewissen David in seinen paläographischen Merkmalen der ziemlich eigentümlichen Handschrift von Apa Aron so frappierend ähnelt (s. §8.3), dass ich geneigt bin zu vermuten, Aron habe hier als Amanuensis fungiert. Eine weitere explizite Erwähnung des Hesekiel-Klosters liegt in *O.Mon.Phoib.* 12 vor, wo wir in Z. 7–8 etwa rekonstruieren können: [ⲁⲣⲓ ⲡⲛⲁ/ ⲧⲁⲅⲁⲡⲏ ⲉ]ϣⲱⲡⲉ ⲕⲛⲁϣ ⲣ ⲡⲉⲥⲕⲩⲗⲁⲙⲟⲥ | [ⲃⲱⲕ/ⲉⲓ (±ⲉⲍⲟⲩⲛ oder ⲉⲣⲏⲥ) ⲉ(±ⲡⲧⲟⲡⲟⲥ ⲛ)ⲁ]ⲡⲁ ⲓ̈ⲉⲍⲉⲕⲓⲏⲗ ϫⲉ ⲕⲛⲁ||[„Sei so gut, wenn du die Mühe auf dich nehmen kannst, gehe/komme (nach Süden?) zum Kloster des Apa Hesekiel, damit du [...]". Hier und auch in *O.Mon.Phoib.* 17 könnte die Handschrift den leider nicht sehr guten Abbildungen zufolge diejenige von Apa Andreas sein (s. §8.2). Mehrere Absender (Aron und Andreas) grüßen in *O.Mon. Phoib.* 13 „deine Brüderlichkeit" (Pesynte?) und Apa Samuel zusammen mit „allen Brüdern" (von Phoibammon I). Ganz sicher von Andreas, und mit ähnlichen Grußworten wie 13 versehen, ist *O.Mon.Phoib.* 16: Wieder grüßt der Absender „deine Brüderlichkeit" (Samuel oder Pesynte) und „alle Brüder". Jemand soll „nach Süden kommen" (zum Hesekiel-Kloster?); Andreas verrät seine Identität mit der Standardphrase ⲙ̄ⲡ̄ⲣⲕⲁⲧⲉⲭⲉ ... ϩⲟⲗⲱⲥ, wie Z. 6–7 zweifellos zu lesen sind (die Herausgeber lesen nur ⲙ̄ⲡ̄ⲣⲕⲁ . . [). Diese bezieht sich immer auf Lasttiere für den von Andreas verlangten Transport (Kat. Nr. **13**, 7–8; *O.Vind. Copt.* 311 = Kat. Nr. **Add. 36**, 9–10; *O.Vind.Copt.* 319 = Kat. Nr. **Add. 37**, 6–7) und ist nur für Apa Andreas bezeugt. Explizit von einem Andreas stammt *O.Mon.Phoib.* 22, wobei die Rhetorik des Textes (Bitte um eine fromme Gabe

oder Gefälligkeit im Tausch für Gottes Segen) recht deutlich auf unseren Apa Andreas hinzudeuten scheint. *O.Mon.Phoib.* 20 ist von einem Dorfbeamten an Apa Samuel den Priester adressiert; Nr. 25 und 26 lassen den Namen Pesynte erkennen; 27 an „alle Brüder" und Moses sowie 28 direkt an Moses (§5.2) könnten auf Andreas als Absender hindeuten. Explizit von einem Andreas ist 29. Wie bereits erwähnt, treten auch in *O.Mon.Phoib.* 24 wieder Samuel und Pesynte auf, was Till vermuten ließ, dass derselbe Pesynte sich hinter „Pesynthios, dem Priester des Hl. Phoibammon im Berg von Ermont" verbirgt, wie *O.Vind. Copt.* 108, 5 vermutlich zu lesen ist. Welche Individuen sich alle mehr oder weniger wahrscheinlich Phoibammon I zuordnen lassen und wie sich die Entwicklungsphasen dieses Klosters in Relation zu denen des Hesekiel-Klosters verhalten, habe ich, wie erwähnt, an anderer Stelle ausführlich dargelegt.[103] Hier will ich nur den essentiellen Befund vorstellen, der den Kontakt zwischen Samuel und Pesynte mit den Äbten des Hesekiel-Klosters dokumentiert und zeigt, dass es sich bei diesen beiden Priestern um die Äbte (wie Aron & Andreas als Duo operierend) von Phoibammon I, also um die Vorgänger von Abraham in dieser Kapazität, handelte. Im Gegenteil zu den genannten im Phoibammon-Kloster gefundenen Texten nehme ich grundsätzlich an, dass alle im Folgenden besprochenen Ostraka im Topos des Apa Hesekiel gefunden wurden und entweder hierhin an den Abt (Andreas oder später Johannes) adressiert waren bzw. von Andreas als Kopien seiner an andere Klöster versandten Schreiben archiviert wurden.

Die Wiener Ostraka *O.Vind.Copt.* 227; 228; 229; 230; 235 (Kat. Nr. **Add. 27– 32**) lassen sich alle nach einem mehr oder weniger identischen gemeinsamen Schema rekonstruieren, in dem Andreas zumeist „der Süße deiner heiligen Väterlichkeit Apa Samuel, dem Diakon Bruder Abraham und Bruder Moses und allen Brüdern, die bei dir sind" schreibt. Dieselbe Ausdrucksweise verwendet Andreas in *O.Brit.Mus.Copt. I* 53/3 (Kat. Nr. **Add. 43**), wobei er den Adressaten (dessen Name hier nicht erhalten ist) diesmal seinen „Bruder" nennt (was nicht gegen Samuel spricht, s. u.). Seinem „Gott liebenden Vater Apa Samuel, dem Priester" schreibt Andreas auch in *O.Vind.Copt.* 238 (Kat. Nr. **Add. 33**). Ich glaube, dass diese Texte den Beginn von Andreas' Karriere dokumentieren, als zwischen beiden ein hierarchisches Ungleichgewicht bestand, da Samuel bereits (designierter?) Klostervorsteher und deshalb Andreas' „Vater" ist. Vielleicht war Andreas also selbst noch nicht Abt seines eigenen Klosters, sondern war wie die immer wieder neben Samuel und Pesynte erwähnten Moses und Abraham die rechte Hand seines eigenen Vorgängers, z. B. als οἰκονόμος, was wir ja für den jungen (ich denke: ein und den selben Abraham aus diesen Ostraka) annehmen. Wenn ein junger (Diakon und οἰκονόμος im Hesekiel-Kloster?) Andreas in einer

[103] Krueger (i. E.) a.

frühen Phase dem Priester und Abt des Phoibammon-Klosters Apa Samuel untergeordnet war, so muss sich später ein Gleichgewicht eingestellt haben, als Andreas selbst Priester und zusammen mit Aron Abt des Hesekiel-Klosters wurde. Dementsprechend schreibt Samuel in *O.Lips.Copt. I* 30 seinem „Bruder" Andreas. Wie bereits erwähnt, nennt Andreas in *O.Brit.Mus.Copt. I* 53/3 Samuel (der hier als Adressat wahrscheinlich scheint) ebenfalls seinen „Bruder", das veränderte Verhältnis reflektierend. Aus dieser Zeit, in der Andreas offenbar bereits Aufträge zur Belieferung anderer Klöster gibt, könnte auch Kat. Nr. **45** stammen, wo Andreas eine Ladung Weintrauben für Apa Samuel bestimmt. Ein essentieller Schlüsseltext zu Apa Andreas' Karriere und seiner Rolle in der frühen theodosianischen Kirchenhierarche (s. §4.6.1) ist der Brief Kat. Nr. **10**, in dem Andreas explizit den Titel „Vater aller Mönche der οἰκουμένη" trägt und dementsprechend Samuel als Abt eines Klosters damit beauftragt, noch ein anderes Kloster (nach meiner Interpretation: des Apa Mena) zu beliefern. Nun ist Andreas selbst der „Vater" und verlangt von Samuel mit Nachdruck Gehorsam wie auch sonst in den vielen ⲥⲡⲟⲩⲇⲁⲍⲉ-Aufträgen an andere Klöster; es herrscht ein ganz anderer Umgangston als in den Schreiben, die ich für früher halte, wo umgekert Andreas stets bemüht ist, Samuels Wünsche zu erfüllen und sich zu rechtfertigen. Wohl noch etwas später bittet Arons und Andreas' Nachfolger als Klosterabt, der Priester Johannes, in Kat. Nr. **89** seinen „Sohn" Moses (den ich für den neben Abraham genannten Diakon Moses unter Apa Samuel halte), er möge „Samuel den Priester" entsenden, damit dieser (ausnahmsweise im Hesekiel-Kloster?) das Abendmahl zelebrieren solle. Trifft diese Deutung zu, hat es (wie auch das im Folgenden zitierte Schreiben von Pesynte an Johannes) für die Chronologie des Hesekiel-Klosters die wichtige Folge, dass Johannes (§5.1.3) nicht erst im 7., sondern noch im späten 6. Jh. die Leitung des Klosters von Aron und Andreas übernahm, ehe Abraham in Phoibammon I Abt und Bischof wurde und das Kloster aufgab.

Der Priester Apa Pesynte wird, wie bereits erwähnt, zusammen mit Samuel in *O.Mon.Phoib.* 24 genannt (ich denke: ko-adressiert). „Der Gott liebende Apa Pesynte, der Priester" ist der Adressat von Andreas' Briefen *O.Vind.Copt.* 336 *Brit.Mus.Copt. I* 75/3. In letzterem sind ferner Grüße an Moses und Abraham zu erkennen, wie wir es bereits als Konstante auch in Andreas' Briefen an Apa Samuel festgestellt hatten. So wie Moses (und indirekt: Samuel) in Kat. Nr. **89**, so begegnet in *O.CrumST* 289 (Kat. Nr. **Add. 11**) auch Pesynte „der Geringste" in Kontakt mit seinem „Bruder", dem „Gott liebenden, verehrten Bruder, dem Priester Johannes", was erneut darauf hindeutet, dass dieser schon vor Ende des 6. Jh. Aron und Andreas als Abt nachfolgte. Pesynte leitet außerdem die Grüße von Abraham (ich denke: der spätere Abt und Bischof) an Johannes, Moses (nicht denjenigen am Phoibammon-Kloster, sondern seinen Namensvetter im Hesekiel-Kloster, §5.2) und alle Brüder weiter. Pesynte bedankt sich in diesem Brief für eine große Menge Brote, die Johannes offenbar ans Phoibammon-

Kloster geschickt hatte. Auch in *O.Crum* 331 schreibt Pesynte „der Geringste" wieder „dem Priester Apa Johannes".

Wie bereits mehrfach erwähnt, glaube ich, dass es sich bei dem Diakon Abraham, der in der Korrepondenz der Äbte des Hesekiel-Klosters mit den Äbten des Phoibammon-Klosters die letzteren begleitet, um den späteren Abt dieses Klosters und Bischof von Hermonthis handelt. Dass letzterer einmal οἰκονόμ von Phoibammon I gewesen war, ist gelegentlich auf Basis der bereits erwähnten gemischt griechisch-koptischen Inschrift Nr. 18 unter den koptischen Inschriften in Bd. 2 der SAC-Publikation (s. Anm. 96) vermutet worden.[104] Hier werden Gott und der Hl. Apa Phoibammon angerufen, „Apa Abraham, dem οἰκονό der Laura des Hl. Phoibammon", zu helfen. Es gibt noch viele andere koptische Graffiti vor Ort, die im Namen eines Abraham verfasst sind (ein Mönch in 71, ein Priester in 80, manchmal „der Geringste" oder „Sünder". Es ist durchaus denkbar, dass viele oder sogar alle dieser Inschriften ein und dieselbe Person dokumentieren[105] – ein Mönch mit dem klerikalen Rang eines Diakons und dann Priesters, der irgendwann die Funktion des οἰκονόμος ausübte. Dass dieser Apa Abraham über die genannten Grüße via Samuel und Pesynte hinaus mit Aron und Andreas direkt in Kontakt stand, legen die folgenden Ostraka nahe: In Kat. Nr. **58** wird berichtet, wie ein Brief mit Anweisungen von Andreas von einem Apa Abraham weiter gereicht wurde. Schließlich schreibt in Kat. Nr. **86** ein Johannes an seinen „Vater" (= jetzt schon Abt von Phoibammon I?) Apa Abraham sowie Aron und Andreas. Nachdem Abraham Bischof wurde (und seine Briefe schon bald aus dem neuen Kloster in Deir el-Bahari schrieb), ist seine andauernde Korrespondenz mit Johannes in mindestens einem (Berlin P 12497, s. Kat. Nr. **Add. 48**), vermutlich aber noch vielen anderen Briefen dokumentiert.[106] Ich möchte sogar vermuten, dass Krauses Schlüsseltext *O.Crum* Ad. 59 = *O.Lips.Copt. I* 10, in dem Abraham sein Bedauern darüber zum Ausdruck bringt, dass er auf Befehl Erzbischof Damianos' Phoibammon I verlassen muss, an den Priester Johannes vom Hesekiel-Kloster adressiert war. Denn (nehmen wir an, die diversen Hinweise auf das Deir es-Saqijah sind zutreffend) wer wäre von diesem Schritt mehr betroffen bzw. härter getroffen als der nächste Nachbar von Phoibammon I? Mit dem Verschwinden des Topos des Apa Phoibammon aus dem Berg von Hermonthis war das Deir es-Saqijah viel stärker isoliert; das Abreißen der wirtschaftlichen Beziehungen mit dem Nachbarkloster, den Ostra-

[104] Dekker 2018, 87.

[105] Giorda 2009, 68 n65 zieht noch weitere der lokalen Inschriften als mögliche Zeugen für den jungen Abraham von Hermonthis heran.

[106] Siehe bereits Richters Kommentar zu *O.Lips.Copt. I* 9 (Abraham an Johannes) und jetzt ausführlich, sowie im inzwischen klar gewordenen Zusammenhang mit dem Hesekiel-Kloster, Krueger (i. E.) a. Siehe auch die Übersicht zu Johannes' Kontakten mit allen Vertretern des Phoibammon-Klosters in §5.1.3.

ka zufolge enger als mit jedem anderen, muss sich in der Klosterökonomie nie-
dergeschlagen haben. Vielleicht war dies ein wichtiger Grund bei der vermutlich
nicht viel später erfolgten Aufgabe auch des Hesekiel-Klosters (s. Anm. 93).

4.4.3 Das Elias-Kloster

Der Brief *O.CrumST* 197 (Kat. Nr. **Add. 5**) ist ein Empfehlungsschreiben für
arme Bittsteller an Apa Aron von dem Mönch und/oder Kleriker („der Ge-
ringste") ⲕⲱⲗⲱⲗ ⲛⲁⲡⲁ ⲏⲗⲉⲓ̈ⲁ[ⲥ] – vermutlich liegt auch hier wieder (vgl. ⲥⲟⲩⲗ
ⲛⲁⲡⲁ ⲓⲉⲍⲉⲕⲓⲏⲗ; ⲡⲙⲟⲛⲟⲭⲟⲥ ⲛⲁⲡⲁ ⲡⲟⲥⲓⲇⲱⲛⲓⲟⲥ/ⲁⲡⲁ ⲓⲉⲍⲉⲕⲓⲏⲗ) die Zuordnung
zu einem Apa-Elias-*Kloster* vor. Crum hat einige Belege für ein Elias-Kloster in
thebanischen Texten gesammelt;[107] vielleicht handelt es sich jeweils (oder teil-
weise) um den Topos des Apa Elias „vom Felsen".[108] Diese Bezeichnung erin-
nert Crum an die Felshöhle drei Meilen westlich von Naqada, man könnte aber
wohl genauso gut an das von einem großen Felsen markierte Deir er-Rumi in
Theben-West denken; auch das Kloster am Darb Rayayna, s. §4.3.3, wird in
mehreren Graffiti als „dieser Fels" bezeichnet; der Hl. Apa Phoibammon ist „der
Märtyrer im Felsen" — vielleicht ist also „vom Felsen" gar nicht unbedingt als
Teil des Namens zu verstehen, sondern bezeichnet (wie beim ⲧⲟⲡⲟⲥ ⲛ̄ⲭⲁⲓ̈ⲉ
„Kloster in der Wüste" = Hesekiel-Kloster in *O.Brit.Mus.Copt. I* 63/3 = Kat. Nr.
Add. 44) einfach die Lage des Klosters im felsigen Gebel?

4.4.4 Das Maximinos-Kloster

Sicherlich ist auch mit dem ⲙⲁ ⲙ̄ⲙⲁⲝⲉⲙⲓ̣[ⲛⲉ, dem „Ort des Maximinos", in Kat.
Nr. **17**, der auch in *O.Crum* 354 genannt wird (Tills einziger Beleg für diesen
Namen, der also als Personenname ganz unüblich ist),[109] nicht einfach der Auf-
enthaltsort eines gewissen Maximinos, sondern ein Kloster oder eine Kirche (ⲙⲁ
wie τόπος, so auch die nächsten zwei Toponyme) gemeint: P.V. Jernštedt hat
eine Urkunde ediert, in der neben einem Pher und einem Joseph, beide Priester
einer (Kirche der) Hl. Maria, auch ein Jakob ⲡⲣⲉⲥⲃⲓ ⲙ̄ⲙⲁⲝⲓⲙⲓⲛⲟⲥ, also wohl
„der Priester vom (Kloster/der Kirche des) Maximinos" als Urkundenaussteller
auftritt.[110] S. Timm hat festgestellt: „Ob der ‚Topos des Maximinos' in Armant
oder in Djēme anzusetzen ist, läßt sich von den Belegen her nicht entschei-
den."[111] Unseren Beleg in Kat. Nr. **17** könnten wir nun vielleicht als Hinweis auf

[107] Winlock/Crum 1926, 113.

[108] Eine Liste des Bibliotheksbestandes dieses Klosters gibt das Ostrakon O.IFAO 13315 =
KSB 12, ursprünglich publiziert von R.-G. Coquin 1975, 207ff.

[109] Till 1964, 140.

[110] Jernštedt 1959, Nr. 44, Z. 13ff.

[111] Timm, *CKÄ* 1, S. 171.

eine Lage nahe bei Hermonthis werten. Angesichts Apa Andreas' überregionaler Führungsrolle als Generalverwalter der Klöster (§5.1.1) scheint es aber auch denkbar (und dies könnte erklären, warum das Toponym im thebanischen Befund so selten ist), dass es sich um ein Kloster im Gebiet von Esna handelt, wo nämlich die Verehrung eines Märtyrers namens Apa Maximinos zu Hause ist.[112] In jedem Fall ist es wahrscheinlich, dass unser „Ort" nach eben diesem Heiligen benannt ist.

4.4.5 Das [...]thios-Kloster

In Kat. Nr. **20** bestellt Apa Andreas seinen „Sohn" Moses oder eine dritte Person zum „Ort des [(...)]thios" (ⲙⲁ ist hier und auch im nächsten Fall deutlich wörtlich gemeint). Der Name ist vermutlich entweder als Pesynthios, Patermuthios oder Papnuthios zu rekonstruieren. Für Pesynthios (der erste der zwei Bischöfe von Hermonthis dieses Namens, s. §4.6.1) kämen wohl zwei verschiedene Klöster in Frage: Einmal der Topos des Apa Pesynthios, der laut *P.KRU* 73 und 89 im Berg von Djême lag; da wir uns in der Gegend von Hermonthis bewegen, scheint aber wohl das Pesynthios-Kloster, zu dem viele der Grabstelen aus Hermonthis gehören (vielleicht ist es das Deir/Qara'ib en-Namus, s. §4.1), wahrscheinlicher (dieses Pesynthios-Kloster wird wohl von *O.Frange* 774 und 776 genannt).[113] Im Wadi el-Ḥôl, tief im Wüstengebirge nordwestlich der thebanischen und hermonthischen Klöster, hat sich per Ritzinschrift ein ἀπαιτητής namens Johannes „vom (Topos des) Apa Pesnte" verewigt – auch hier dürfte es sich entweder um das thebanische oder das hermonthische Pesynthios-Kloster handeln; Darnell und Darnell bemerken im Zusammenhang mit der Lage der Inschrift: „various tracks from Thebes and the areas immediately north and south converge here, so perhaps that at Djême or one in the vicinity of Armant is meant."[114] Einen „Topos des Apa Pesynthios" gab es auch in/bei dem Dorf Tche, dessen Priester und οἰκονόμος Josef in *O.Brit.Mus.Copt. I* 66/2 als rechtlicher Stellvertreter für selbiges eine Stiftung entgegennimmt (zu diesem Themengebiet s. §7.5). Einen Topos des Apa Patermute (wiederum der Bischof von Hermonthis und Pesynthios' Nachfolger, s. §4.6.1, wohl neben Ananias von Hermonthis und anderen Bischofsheiligen angerufen im Gebet Kat. Nr. **376**) gab es einer Reihe von Urkunden zufolge in Djême.[115] Ein Topos des Apa Papnute schließlich war im Ostgebirge von Ape (Luxor) zu finden;[116] auch eine Schreib-

[112] Papaconstantinou 2001, 140f.

[113] Boud'hors/Heurtel 2010, 25f.; zur Unterscheidung beider Pesynthios-Klöster s. auch Timm, *CKÄ* 3, 1394–1398.

[114] Darnell/Darnell 2002, 153. Die Autoren gehen ibid. irrtümlich davon aus, dass die Klöster jeweils nach Pesynthios von Koptos benannt seien.

[115] Timm, *CKÄ* 6, 2762–2766; Papaconstantinou 2001, 168ff.

[116] Timm, *CKÄ* 6, 2760f.

variante ΜΑΘΙΟC für den im Folgenden besprochenen „Ort des Mathias" ist nicht auszuschließen.

4.4.6 Das Mathias-Kloster

In Kat. Nr. **48** befiehlt Andreas dem Adressaten, eine Warenlieferung per Kamel zum „Ort des Mathias", also wohl wieder: zum Mathias-Kloster zu schicken und dem Empfänger eine Rechnung auszustellen. Es sollen Krüge und (oder: darin?) wohl Getreide oder Mehl (ϭΑϨΝΕ) geliefert werden; letzteres wird zusammen geschickt „*mit dem Sieb, mit dem es durchgesiebt werden wird"*.[117] Von dieser Arbeit ist auch wieder in Kat. Nr. **52** die Rede. Vielleicht ist dieses Mathias-Kloster identisch mit dem Deir al-qaddis Anba Matta'us, das nach dem Bericht des Synaxars über die Hll. Viktor und Jonas, die im Hesekiel-Kloster lebten, noch in islamischer Zeit im Gebiet von Hermonthis existierte (s. §4.2.1).

4.4.7 Das Mena-Kloster

In Kat. Nr. **10** und **11** geht es um verschiedene Lieferungen zum (Topos des) Apa Mena, mit denen Andreas als „Vater aller Mönche der οἰκουμένη" (§5.1.1) zumindest im ersten Fall den Priester Samuel vom Topos des Apa Phoibammon beauftragt. Im ersten Text ist offenbar nicht Hesekiel, sondern der Hl. Apa Mena mit dem „Engel des (Klosters des) Apa [NN]" gemeint, mit dessen Segen Apa Andreas zu Eifer anspornen will (zu dieser rhetorischen Taktik s. §7.5). Einen „heiligen Topos des Apa Mena" gab es *P.KRU* 75, 136f. zufolge im Berg von Djême; hierzu gibt Crum den Hinweis, dass „(i)t is likewise impossible to say whether the monastery of Mena at Jême commemorates the μεγαλο-μάρτυς of Mareotis, or some local bishop or abbot".[118] Eine „Kirche des Apa Mena" in Bischof Abrahams Diözese (derselbe Topos?) ist in *O.Crum* 45 bezeugt.[119] Diese und weitere Belege liegen jetzt gesammelt vor bei Boud'hors/ Garel et al. 2019, 61.

4.4.8 Das Theodor-Kloster?

In *O.Vind.Copt.* 156 (Kat. Nr. **Add. 25**) beklagt sich offenbar der Diakon Padjui, dass der Lohn von Andreas für gewisse Handwerker nicht gekommen sei, weshalb diese hungern müssten. Um diesen Missstand zu berichtigen, bittet Padjui den Adressaten (Andreas selbst?) eindringlich, das Geld auszuzahlen und bietet an, in diesem Zusammenhang auf Befehl des Adressaten zu einem Feld (ϨΟΙ) zu

[117] Zu Sieben aus Theben und Hermonthis s. Winlock/Crum 1926, 63 und Tf. XIX, A–B.
[118] Winlock/Crum 1926, S. 111f.
[119] Diese Belege werden besprochen von Dekker 2018, 75.

gehen (um dessen Bewirtschafter es hier wohl geht), und zwar ϕοϊ ма -
ᴧοροϲ, also vielleicht ein Feld, das zu dem nach einem Heiligen Theodor
benannten Topos gehört, wie er auch in *O.Crum* 105 bezeugt ist.[120] Ebenfalls
nicht auszuschließen, dem Kontext nach aber nicht unmittelbar einleuchtend,
wäre die Übersetzung „zum Feld wegen/an Stelle von (d. h. statt) Theodor" (s. o.
NB zu ма - als Präposition).

4.4.9 Das Dios-Kloster?

Die Aufzählung von Heiligen und Martyrien *O.Lips.Copt. I* 3, die sehr wahr-
scheinlich aus dem Hesekiel-Kloster kommt (s. Bd. II, §14.A), nennt neben Apa
Phoibammon, Apa Agnatôn, dem Martyrium des Apa Mena (vgl. das Mena-
Kloster, s. §4.4.7), Apa Faustos und dem Martyrium des Apa Ph[(...) auch „das
Martyrium des Apa Schenetôm und des Apa Dios". Ein weiteres Ostrakon unse-
res Dossiers, in dem der Absender den Adressaten die Gnade des (Heiligen?)
Apa Dios in Aussicht stellt, (Kat. Nr. **107**), so wie es der Absender von *O.Mon.
Phoib.* 18 im Namen des Apa Johannes tut (zu Zusicherungen des Segens eines
Klosterheiligen s. §7.5), scheint auf die Zugehörigkeit des Absenders zu einem
Dios-Kloster hinweisen. Die Verehrung eines Heiligen bzw. speziell eines Mär-
tyrers namens Apa Dios ist im thebanischen Raum sehr gut bezeugt[121] und wird
wohl für die Häufigkeit des Namens Dios/Apadios im thebanischen Raum vor
allem verantwortlich sein. Da unser Ostrakon auch einen Apa Faustos anführt,
könnte man den mit Faustos und Ammonios gemarterten Priester Dios erwägen,
von dem Eusebius' Kirchengeschichte (8.13.7) berichtet; das Synaxar kennt am
30. Choiak (26. Dezember) aber noch einen Märtyrer Apa Dios, der Bischof von
Antinoe war und unter Arianus gemartert wurde. Wie auf unserer Liste, so wird
Apa Dios auch in *BKU I* 148 in einer Reihe mit Apa Phoibammon angerufen.

4.5 Kontakt mit Funktionären und Privatpersonen
in Dörfern und Städten

NB: Leider werden bei der expliziten Nennung von Beamten eines bestimmten Ortes nie deren
Namen genannt (wenn Aron und Andreas etwa „die Dorfschulzen von X" erwähnen oder
anschreiben); anders herum wird bei der namentlichen Nennung eines Beamten (etwa „Paulos der
Laschane") nie gesagt, zu welchem Dorf dieser gehört. Die von uns vermisste Information, die uns
fehlt, um beides zu korrelieren, wird offenbar jeweils als im Kontext der Korrespondenz als selbst-

[120] Winlock/Crum 1926, 117.

[121] Belege bei Papaconstantinou 2001, 74f. Man beachte folgende Korrektur: *BKU I* 127 nennt
keineswegs „le diacre d'ana ᴧιοϲ" – schade, denn das wäre wohl unser Dios-Kloster gewesen –;
es liegt stattdessen die Absenderangabe тааϲ <м?>пᴧιакɉ | ϩιτη апаᴧιοϲ | пιεᴧах| „*An den
Diakon von Apadios, diesem Geringsten*" vor.

verständlich vorausgesetzt. Wir dürfen aber wohl vermuten, dass es zwischen beiden Gruppen eine gewisse gemeinsame Schnittmenge gibt, dass also zumindest einige der unter §5.3 gelisteten Funktionäre jeweils irgendeine der hier gelisteten Ortschaften repräsentieren. Dieselbe Annahme gilt für das gleiche Problem, das in vielen Fällen die Zuordnung namentlich bekannter Äbte bzw. Kleriker (§5.2) zu den namentlich bekannten Klöstern (§4.4) verhindert.

4.5.1 Hermonthis

Drei oder vier Mal wird die Hauptstadt der Pagarchie ϵⲣⲙⲟⲛⲧ[122] erwähnt (Kat. Nr. **1, 170, 189**?, *O.Lips.Copt. I* 23), in deren westlichem Wüstengebirge der Topos des Apa Hesekiel gelegen hat. Die Verbindungen scheinen vor allem wirtschaftlicher Natur gewesen zu sein: Kat. Nr. **1** ist ein Brief von Andreas aus einer frühen Phase seiner Laufbahn, in der er einem Vorgesetzten gegenüber verantwortlich ist – in *O.Vind.Copt.* 238 (Kat. Nr. **Add. 31**) ist das Apa Samuel (§4.4.2). Im Zusammenhang mit dem Kloster (ⲡⲙⲁ ⲧⲏⲣϥ, Z. 1) ist von der Bezahlung eines Handwerkers für das (von diesem gebaute/reparierte?) Wasserrad (ⲡⲃⲏⲕⲉ ⲙⲡⲍⲁⲙ ⲍⲁ ⲡⲍⲟ, Z. 3) die Rede; in diesem Zusammenhang erklärt Andreas seinem Vorgesetzten, dass er „in ganz Hermonthis" (ϵⲣ]ⲙⲟⲛⲧ ⲧⲏⲣϥ, Z. 5) niemanden finden konnte. Um die Beschaffung von Arbeitskräften geht es auch in *O.Lips.Copt. I* 23, das auf Grund der Inventarnummer 7248 (s. Bd. II, §14.A) höchstwahrscheinlich hierher gehört: Jeremias schreibt dort an seinen „heiligen Vater" (Aron oder Andreas?); dieser soll einen Abraham kontaktieren um wiederum auf dessen Kollegen Isaak einzuwirken; Isak ist nach Terkôt gekommen, das Versprechen einen halben Acker zu bewirtschaften, hat er Jeremias aber in/für Hermonthis[123] geleistet. Als einziger Beamter, den wir sicher der Stadt Hermonthis zuordnen können, begegnet uns in *O.Lips.Copt. I* 16 ein Riparius namens (nach meiner Lesung) Mena.

4.5.2 Antinoopolis

Einmal (Kat. Nr. **103**) begegnet der dem Pagarchen in Hermonthis übergeordnete Dux (wir dürfen wohl vermuten: derjenige der Thebais, mit Sitz in Antinoou)[124] als Aussteller eines ⲗⲟⲅⲟⲥ (hier wohl: ein Passierschein, der das Verlassen des Gaus nach Süden, ⲟⲩⲱⲧⲃ ϵⲣⲏⲥ, erlaubt); die Zuordnung dieses Ostrakons zu unserem Dossier ist aber unklar. In *BKU I* 136 schreibt Andreas seinem „Gott liebenden Vater" (Samuel?), wobei als Kontext nur das übliche Empfangen und Versenden von Waren erkennbar ist. In irgendeinem Zusammenhang wird dabei aber auch erwähnt, dass jemand nach Antinoou gehen soll,

[122] Timm, *CKÄ* 1, 152–182; Burchfield 2014, 255f.; Dekker 2018, 66f.

[123] Ich lese ϵⲣⲙⲟⲛⲧ statt ϵⲣⲙⲟⲛⲓ (*ed. princ.*).

[124] Timm, *CKÄ* 1, 111–128; Dekker 2018, 62f. Einen Überblick über die Bedeutung und die papyrologische Dokumentation von Antinoou im 6. Jh. gibt Keenan 2000.

was mit dem Dux als oberster ziviler Rechtsinstanz der Provinz Thebais (aber vielleicht auch mit wichtigen klerikalen Angelegenheiten)[125] zu tun haben könnte. Denkbar ist aber ebenso, dass es hier um die wirtschaftliche Belieferung eines Klosters im Gebiet von Antinoou geht.

4.5.3 Djême

Ebenfalls vier Erwähnungen finden wir vom Dorf Djême,[126] das in spätantik-frühislamischer Zeit in und um den Totentempel Ramses' III. von Medinet Habu florierte. In Kat. Nr. **105** (Zuordnung zum Dossier unklar) geht es um den Versuch von Mönchen, im Auftrag ihres „Vaters" Kamele in Terkôt zu besorgen; nachdem dies misslungen ist, versuchen sie es anscheinend stattdessen in Djême. Um Lasttiere im Zusammenhang mit diesem Dorf geht es auch im sehr fragmentarischen Kat. Nr. **212** (Z. 1 ογεͳο εχεμε „ein Pferd nach Djême"), dessen Zuordnung zum Dossier wiederum unklar ist. Zumindest einen indirekten Kontakt zwischen Djême und dem Hesekiel-Kloster bezeugt *O.Lips.Copt.* I 40, ein von dem Mönch und/oder Kleriker Sua (§5.2) vom (Topos des) Apa Hesekiel verfasster und bezeugter Schuldschein eines Bauern namens Pesnte aus Tche für den Gläubiger Daniel in Djême. In *O.CrumST* 237 (Kat. Nr. **Add. 6**) schließlich erfahren wir, dass Aron und Andreas einen gewissen Patermute nach Djême geschickt hatten um einen τοϣ, also vielleicht eine Entscheidung in einer Streitfrage zu überbringen (oder von jemand anderem einzuholen?) bzw. eine Anordnung zu geben gewisse Flussarbeiter (ποταμίτης) betreffend – von einem Flussarbeiter sprechen Aron und Andreas wieder in Kat. Nr. **84**.

4.5.4 Terkôt

Wiederum vier Erwähnungen findet das Dorf Terkôt[127] im Gau von Hermonthis, wovon sich zwei unserem Dossier zuordnen lassen: Der Schuldschein Kat. Nr. **326**, in dem ein Patermutes aus Terkôt seine Verschuldung gegenüber Johannes, dem Priester vom Topos des Apa Hesekiel erklärt (Einwohner von Terkôt begegnen auch oft als Schuldner in entsprechenden Urkunden aus Theben-West),[128] bezeugt den wirtschaftlichen Kontakt zwischen dem Hesekiel-Kloster

[125] Einer der ersten Inhaber des von Erzbischof Damianos neu geschaffenen Amtes des patriarchalen Vikars für Oberägypten (Andreas scheint ab einem gewissen Zeitpunkt das monastische Äquivalent zu diesem Amt zu bekleiden, s. §5.1.1) war Bischof Schenute (Senuthes) von Antinoou (so die koptische Form des Toponyms), der verschiedentlich ans Ende des 6. oder erst in die erste Hälfte des 7. Jhs. datiert worden ist, s. Booth 2017, 181f.; Dekker 2018, 101f.

[126] Timm, *CKÄ* 3, 1012–1034. Einen aktuellen Überblick über die Forschungsgeschichte gibt Berkes 2017, 168–170.

[127] Timm, *CKÄ* 6, 2590f.; Burchfield 2014, 288f.

[128] Wilfong 2002, 124f.

und diesem Dorf, der möglicherweise auch anderen Schuldscheinen zugrunde liegt, s. Kat. Nr. **327–330**, *O.Vind.Copt.* 432 (jetzt erstmals vollständig ediert als Kat. Nr. **Add. 42**) und der in *O.Vind.Copt.* 238 (Kat. Nr. **Add. 33**) erwähnte. Zu den Kreditgeschäften des Klosters s. §7.4. Es war schon die Rede von *O.Lips. Copt. I* 23, das höchstwahrscheinlich zu unserem Dossier gehört: Jeremias schreibt an seinen „heiligen Vater" (Aron oder Andreas?); dieser soll einen Abraham kontaktieren, um wiederum auf dessen Kollegen Isaak einzuwirken; Isak ist nach Terkôt gekommen, das Versprechen einen halben Acker zu bewirtschaften hat er Jeremias aber in/für Hermonthis[129] geleistet. Wir haben außerdem gesehen, dass Terkôt für die in Kat. Nr. **105** schreibenden Mönche noch vor Djême die erste Anlaufstelle bei dem Versuch war, Kamele zu besorgen. Sollte dieses Ostrakon zu unserem Dossier gehören, könnte man aus dieser Präferenz schließen, dass Terkôt näher an Hermonthis bzw. den Klöstern des Umfelds lag als Djême. In diesem Zusammenhang gilt es, die in der Literatur häufig anzutreffende Identifikation von Terkôt mit dem Dorf er-Ruzayqat (6 km westlich von Hermonthis am selben Nilufer, s. Abb. 2) zu besprechen, die Crum aufgrund der groben Ähnlichkeit beider Namen vorgeschlagen hat.[130] Inzwischen wurde jedoch gezeigt, dass der moderne Name rezenten arabischen Ursprungs ist und sich *nicht* vom koptischen Terkôt herleitet,[131] weshalb es auch in diesem Fall übereilt ist, diese (natürlich dennoch mögliche) Identifikation kartographisch zu zementieren.[132]

4.5.5 et-Tôd

Zweimal finden wir den Topos des Apa Hesekiel in Kontakt mit den Funktionären eines Dorfs Namens ⲡⲧⲟⲩⲱⲧ: In Kat. Nr. **47** bittet Andreas seinen „Bruder" (also vermutlich Aron), mit den Laschanen von Ptwôt (und in Anbetracht des nächsten Textes vielleicht: noch eines anderen Dorfes) Kontakt aufzunehmen.[133] Dementsprechend schreibt Aron in Kat. Nr. **63** zwar nicht an die Laschanen, aber an die Dorfschulzen (ⲁⲡⲏⲩⲉ) von Tsê und Ptwôt, die er auffordert, ihn am nächsten Morgen zu treffen, woraus man wohl schließen kann, dass beide Dörfer nahe bei Hermonthis und auch nicht weit voneinander entfernt liegen. Ich

[129] S. Anm. 123.

[130] Winlock/Crum 1926, 122.

[131] Timm, *CKÄ* 6, 2591; Peust 2010, 77.

[132] So bei Wilfong 2002, fig. 1 und S. 128; jetzt erneut bei Dekker 2018, 65 und Map 1 auf S. 309. Sowohl Wilfong als auch Dekker verweisen auf Timm, obwohl dieser an zitierter Stelle auf die Unrichtigkeit von Crums Etymologie verweist und mit dem Fazit schließt: „Die antike Ortslage Terkôts bleibt noch zu bestimmen".

[133] Ein Laschane von ⲧⲁⲩⲧ namens Viktor wird in *P.Mon.Epiph.* 163, 7 erwähnt. Er fertigt zudem den Schutzbrief *O.Mil.Vogl.Copt.inv.* 15 = Nr. 12 in Hasitzka/Satzinger 2004, 40ff. mit Pl. 8, fig. 12.

glaube, dass es sich bei dem bislang nicht belegten ⲡⲧⲟⲩⲱⲧ um das Dorf et-Tôd[134] handelt, das etwa 17 km südöstlich von Djême und nur 4 km südlich von Hermonthis am Ostufer des Nils liegt und in dessen Süden sich ein Kloster namens Deir Anba Abschai („Ib [135] Auch das Synaxar kennt ein Kloster dieses Namens, dessen Abt der Onkel eines Bischofs von Hermonthis Pesynthios war (der zweite P. von Hermonthis, der im 7. Jh. lebte), der hier seine Bildung erfuhr und, ehe er selbst zum Bischof gewählt wurde, der Vorsteher dieses Klosters war (s. §4.1); allerdings wird dieses Kloster „im Osten" von et-Tôd verortet. Auch der erste Bischof von Hermonthis dieses Namens um ca. 400 soll im „Kastrum" von et-Tôd Mönch gewesen sein – vermutlich ist hier eine Erzählung von der anderen kontaminiert, s. §4.6.1 (vgl. auch die verdächtig repetitive Herkunft von Bischöfen von Koptos aus Hermonthis dem Synaxar zufolge, s. §4.2.2).

Bislang war als koptische Schreibung dieses Ortsnamens nur ⲧⲟⲟⲩⲧ/ⲧⲁ(ⲟ)ⲩⲧ bekannt, das auch einmal im Demotischen als *Twtw* belegt ist,[136] was auf den altägyptischen Namen *Ḏrtj* „Falkenstadt" zurück gehen soll, auch wenn der dabei vorausgesetzte Lautwandel *r* > ⲟⲩ ziemlich ungewöhnlich wäre.[137] Meines Erachtens spiegelt die Varianz ⲡⲧⲟⲩⲱⲧ vs. ⲧⲟⲟⲩⲧ/ⲧⲁ(ⲟ)ⲩⲧ eine Fluktuation, die sich auch im Arabischen beobachten lässt: Die Grundform, die C. Peust angibt, lautet *Ṭawd*, manchen Quellen zufolge auch mit Artikel *et-Ṭawd*, was dem koptischen ⲡ-ⲧⲟⲩⲱⲧ entspricht. Erklärungsbedürftig bleibt noch die gegenüber ⲟⲟⲩ/ⲁ(ⲟ)ⲩ umgekehrte Lautfolge ⲟⲩⲱ, die sich aber genauso in der lokalen Aussprache des Ortsnamens als „Tuot" wiederfindet, wie Peust bemerkt.[138] Was aber die genannte Herleitung der koptischen Formen aus dem altägyptischen *Ḏrtj* betrifft, so glaube ich zeigen zu können, dass diese zu kurz greift und um ein Zwischenstadium ergänzt werden muss (welches als zusätzlichen Bonus noch die Identifikation eines bislang unerkannten koptischen Wortes liefert).[139] Die bereits erwähnte von Vleeming publizierte demotische Inschrift, die zu einer Stele wohl der ptolemäischen Zeit hinzugefügt wurde, schreibt den Ortsnamen *Twtw* nicht mit dem zu erwartenden Orts-Determinativ, sondern mit dem Haus-Determinativ,[140] was den Schluss nahe legt, dass der Schreiber bei dem Namen eher ein Gebäude als eine Siedlung im Sinn hatte. Dies ist nun insofern interessant, als die ganze Schreibung aussieht[141] wie eine Variante des demotischen

[134] Timm, *CKÄ* 6, 2862–2864; Burchfield 2014, 285.

[135] Timm, loc. cit.

[136] Vleeming 2001, Nr. 213 (Louvre E 14761).

[137] Peust 2010, 95.

[138] Ibid.

[139] Das Folgende bietet eine konzise Zusammenfassung der in Krueger 2019b ausführlich dargestellten Schlussfolgerungen.

[140] Für seine demotistische Expertise bei der Lesung der Inschrift danke ich Robert Kade.

[141] Für diesen Hinweis danke ich Joachim F. Quack.

Wortes *t(w)t(we)*, von dem Hoffmann gezeigt hat, dass es nicht einen „Raum, auch im Tempel"[142] bezeichnet, sondern dass es sich um die jüngere, entpalatisierte Form des hieroglyphischen und hieratischen *ḏ3ḏ3* handelt, was „Barkenschrein, Stationsheiligtum" bedeutet. Dem entspricht auf semantischer Ebene, dass *t(w)t(we)* in den von Hoffmann untersuchten demotischen Erzählungen stets ein Tempelgebäude meint, das aus Stein besteht, einen eigenen Eingang besitzt, nahe am Vorhof des Haupttempels liegt und über einen Kanal oder See schnell per Schiff erreichbar ist.[143]

Meine These lautet nun, dass die demotische Schreibung unseres Ortsnamens als *Twtw* mit *Gebäude*-Determinativ darauf hindeutet, dass durch lautliche Veränderungen (zur Entpalatisierung von *ḏ* gesellt sich die erwähnte ungewöhnliche Palatisierung von *r* zu *w*) die ursprüngliche Etymologie von altägyptisch *Ḏ* nicht mehr zu erkennen war, weshalb das Toponym statt dessen in seiner jüngeren Lautform mit dem ähnlich klingenden Wort *t(w)t(we)* „Barkenschrein, Stationsheiligtum" in Verbindung gebracht werden konnte (dabei mag der imposante Month-Tempel von et-Tôd eine Rolle gespielt haben). Dass es sich hierbei nicht um eine einmalige Assoziation *ad hoc* handelt, sondern um eine lang anhaltende Pseudetymologie, die den Ortsnamen zu „der Tempel" umdeutet, diesen Beweis liefern die oben zitierten Ostraka von Aron und Andreas aus dem 6. Jh. n. Chr. An dieser Stelle ließe sich einwenden, dass doch ⲧⲟⲩⲱⲧ unseren koptischen Wörterbüchern zufolge nicht „Tempel", sondern „Bild, Statue, Säule" heißt, handelt es sich doch um das jedem Kind aus dem Königsnamen Tutanchamun („lebendiges Abbild des Amun") bekannte altägyptische Wort *twt(w)*! Dem können wir jedoch entgegenhalten, dass das sahidische Neue Testament in Apg 19:24 den Tempel der Artemis in Ephesos, der im griechischen Original ναός und dem entsprechend in der bohairischen Fassung ⲉⲣⲫⲉ „Tempel" genannt wird, als ⲧⲟⲩⲱⲧ bezeichnet. Sicherlich lautet die korrekte Schlussfolgerung nicht, dass *twt(w)* „Bild" im Koptischen noch die seltene Nebenbedeutung „Tempel" hervor gebracht hat; statt dessen schließt sich hier m. E. der Kreis zu unseren Ostraka: Et-Tôd heißt bei Aron und Andreas ⲡⲧⲟⲩⲱⲧ „der Tempel", wie sich die Bedeutung von *t(w)t(we)* „Barkenschrein, Stationsheiligtum" der zitierten Bibelstelle nach zu urteilen verallgemeinert hat. Hierbei liegt dieselbe Reetymologisierung des Ortsnamens vor, die zuerst in der genannten demotischen Inschrift auf einer Stele der Ptolemäerzeit attestiert ist. Dieser Befund zeigt also, dass es in Wahrheit zwei homographe Wörter ⲧⲟⲩⲱⲧ im Koptischen gibt: ⲧⲟⲩⲱⲧ I „Bild, Statue, Säule" (aus *twt(w)* „Bild") und, von bisherigen Lexikografen unerkannt, ⲧⲟⲩⲱⲧ II „Tempel" (aus *t(w)t(we)* „Barkenschrein, Stationsheiligtum").

[142] Erichsen 1954, 615, 617.
[143] Hoffmann 1991.

4.5.6 Tsê

Wenn die vorgeschlagene Identifikation von ⲡⲧⲟⲩⲱⲧ mit et-Tôd korrekt ist, sollte man erwarten, dass das Dorf ⲧⲥⲏ, dessen Dorfschulzen in Kat. Nr. **63** zusammen mit denen von Ptwôt zu einem Treffen am nächsten Morgen mit Apa Aron eingeladen werden (und das noch einmal, wieder mit einem anderen Dorf gepaart, in Kat. Nr. **61** erwähnt wird), sich ebenfalls in der Nähe von Hermonthis und et-Tôd befinden sollte. Ein Ort dieses Namens kommt in einigen dokumentarischen Texten aus Theben vor (der neueste Beleg ist *O.St-Marc* 35, 17), manchmal als im Gau von Koptos liegend identifiziert, wobei es sich wohl um das moderne el-Masid (in manchen Quellen: Iṣtā) etwa 28 km nordöstlich von Djême handelt.[144] Dies scheint für die von unserem Ostrakon gesetzte Situation etwas zu weit entfernt zu sein. Es gab allerdings offensichtlich mehrere Orte dieses Namens (der anscheinend stets auf altägyptisches *t3 s.t* „der Ort" zurück geht);[145] ferner liest Crum in *P.KRU* 3, 8f. ⲥⲱⲗⲱⲙⲱⲛ ⲡϣⲏⲣⲉ ⲙⲡⲙⲁⲕ(ⲁⲣⲓⲟⲥ) ⲙⲱⲩⲥⲏⲥ ⲧⲥⲏ̣ ⲡⲣⲏⲥ ⲙⲡⲓ†ⲙⲉ ⲛⲟⲩⲱⲧ, was zu übersetzen wäre als „Solomon, der Sohn des slg. Moses (aus) Tsê im Süden dieses selben Dorfes" (Djême). Dies könnte ein Hinweis auf ein in unmittelbarer Nähe gelegenes Dorf dieses Namens sein, doch mag man die Korrektheit dieser Lesung auch anzweifeln, da Solomons eigene Töchter im selben Text aus Djême stammen und die Zuordnung eines Ortes zu einer Person ohne jede Anknüpfung (z. B. ⲛ-ⲧⲥⲏ, ⲡⲣⲙ-ⲧⲥⲏ) sehr selten ist.[146] Dennoch scheint die von Kat. Nr. **63** implizierte Nähe zu et-Tôd und das kurzfristig für den nächsten Morgen angesetzte Treffen für ein Tsê sehr nahe bei Hermonthis zu sprechen. Dass es in der Region tatsächlich mehrere Orte dieses Namens gab, die es auseinander zu halten galt, geht wohl aus einem von Ch. Heurtel zur Publikation vorbereiteten IFAO-Ostrakon (inv. OC 134) hervor,[147] das mehrere Bewohner eines Dorfes namens ⲧⲥⲏ ϣⲏⲙ „das kleine Tsê" nennt, woraus man wohl schließen darf, dass dieses Attribut zur Differenzierung dieses Ortes von einem anderen und offenbar größeren Tsê diente.

4.5.7 Tabenêse

In *O.Lips.Copt. I* 22 (eine weitere Erwähnung wohl in Kat. Nr. **245**) wird das Dorf ⲧⲁⲃⲉⲛⲏⲥⲉ[148] als Ort genannt, von wo das Kloster offenbar einen Vorrat an

[144] Timm, *CKÄ* 3, 1205f.

[145] Peust 2010, 55.

[146] Dies gibt Burchfield 2014, 294 zu bedenken.

[147] Boud'hors/Heurtel 2015, 51, Kommentar zu *O.St-Marc* 35, 17.

[148] Winlock/Crum 1926, 121 (und in Bd. 2 s. *P.Mon.Epiph.* 163, 8n); Timm, *CKÄ* 6, 2438–2451; Burchfield 2014, 283–285.

Stroh bezogen (vermutlich: von einem Dorffunktionär gestiftet bekommen)[149] hat: Andreas beauftragt seinen „Sohn" Papas, er solle einem gewissen Sakau eine bestimmte Menge „vom Stroh von Tabenêse" geben. Ob es sich hier und überhaupt bei thebanischen Nennungen dieses Ortsnamens, den es in Ägypten öfters gibt,[150] um das berühmte Tabenêse der Pachomianer handelt, ist umstritten,[151] scheint im Zusammenhang mit Andreas' Rolle als „Vater aller Mönche der οἰκουμ " (§5.1.1) aber zumindest in unserem Fall nicht ausgeschlossen. R. Burchfield schlägt vor, dass es sich eher um einen gleichnamigen Ort nicht weit von et-Tôd (§4.5.5) handeln müsse, weil der Laschane dieses Dorfes namens Viktor[152] in *P.Mon.Epiph.* 163 offenbar Autorität über die Gefangenen sowohl in el-Tôd als auch in Tabenêse ausübt und das pachomianische Tabenese mit ca. 45 km deutlich zu weit von Djême entfernt zu liegen scheint.[153] Das von Crum vorgeschlagene Tafnis etwa 17 km südlich von et-Tôd ist wohl insgesamt der plausibelste Kandidat für die Mehrzahl der Attestationen.[154]

4.5.8 Patubaste

In *O.Lips.Copt. I* 16 schreibt Apa Aron an die Priester und Dorfschulzen des Dorfes Patubaste.[155] Es geht um die Beilegung eines Streites zwischen einem Fischer und dessen Kollegen; Aron informiert nun die Adressaten, dass er Mena[156] den Riparius eingeschaltet habe, der sicherlich in Hermonthis seinen Sitz hatte, in dessen Pagarchie es also lag; entsprechend ist auch in einem Ostrakon im British Museum (41375 = Nr. 34 bei Krause 1956) der Bischof von Hermonthis für den Klerus des Dorfes zuständig. Patubaste, laut *O.CrumST* 41, 2.20 ein χωρίον, begegnet u. a. (weitere Belege bei Timm) in *P.Mon.Epiph.* 147 (nicht 347, wie bei Richter angegeben), 490 (gräzisiert als Patubastion) und 500; in *O.Crum* 301 kommt ein Kloster oder eine Kirche des Apa Petros in Patubaste vor, zu dem/der also vielleicht auch ganz oder zum Teil die in *O.Lips.Copt. I* 16 adressierten Priester gehören könnten.

[149] In Kat. Nr. **91** berichtet der Priester Johannes, dass das Kloster von dem Laschanen Komes (§5.3) Stroh geschenkt bekommen hat. Zu Stiftungen von Dorffunktionären an die Äbte des Hesekiel-Klosters s. §7.5.

[150] Peust 2010, 92.

[151] Timm, *CKÄ* 6, 2443f.; Burchfield 2014, 283–285.

[152] Selbiger Viktor fertigt den Schutzbrief *O.Mil.Vogl.Copt.inv.* 15 = Nr. 12 in Hasitzka/Satzinger 2004, S. 40ff. mit Pl. 8, fig. 12.

[153] Ibid., 283f.

[154] *P.Mon.Epiph.* 163, 8n, s. auch Peust 2010, 92.

[155] Timm, *CKÄ* 4, S. 1856–1858.

[156] Ich lese ΝΑ ΜΗΝΑ statt Ν . ϲ . . . Ạ (*ed. princ.*).

4.5.9 Temamên

Temamên[157] (auch Timamên oder quasi-griechisch hyperkorrigiert: Toimamên) wurde von Timm mit dem modernen al-Mufarrigiya identifiziert, das ca. 21 km nordöstlich von Djême und ca. 9 km südlich von Qus an der Grenze zwischen den Diözesen von Koptos und Hermonthis, noch innerhalb letzterer, liegt. Diese Grenzposition war vielleicht ein Faktor bei dem Skandal, der um das Jahr 600 ausbrach, als das Dorf sich Bischof Abraham (letztlich erfolglos) widersetzte und zu dessen Entsetzen gewaltsam gegen seine Kanones und Kleriker vorging (Berlin P 12491 = Nr. 76 bei Krause 1956). Auch über diese Episode hinaus ist der Kontakt zwischen Temamên und Theben-West sehr gut dokumentiert;[158] in jüngerer Zeit hinzu gekommen sind die Belege in *O.Frange* 202 und 786. In unserem Dossier finden wir Apa Aron in Kat. Nr. **64** bei der Kontaktaufnahme mit den Dorfschulzen dieses Dorfes vor. Timms Gleichsetzung mit al-Mufarrigiya wurde vor Kurzem von Renate Dekker angezweifelt, die „a location between Khozam and Karnak, such as al-Aṣhi" für wahrscheinlicher hält.[159]

4.5.10 Sonstige

Kat. Nr. **353** listet Männer und Frauen, teilweise mit Verwandten, die sich offenbar alle durch irgendeine Stiftung oder Gefälligkeit die Fürsprache des Hl. Hesekiel bei Gott erworben haben (s. u. die Besprechung des Stiftungs- bzw. προσφορά-Wesens unter §7.5). Darunter finden sich mehrere Personen, deren Heimatort angegeben ist: Patermute ist der Sohn einer Frau aus ⲡⲧⲉⲛⲏ (Z. 2) „der Deich/Damm", letzteres ist vermutlich = et-Tina, laut Crum „a common name in villages of this district";[160] wir können also wohl von einem Dorf dieses Namens in Oberägypten ausgehen (ein et-Tina gibt es auch am östlichen Rand des Nildeltas).[161] Pus, der Sohn des Kyrikos, kommt aus dem meines Wissens nirgends belegten ⲧⲕⲁⲃⲍⲟ (Z.9), was wohl als ⲧ-ⲕⲁⲃⲍ ⲟ „die große Sehne/ Schnur" zu verstehen ist. Unterstellen wir, dass der Zusatz ⲟ „groß" optional war oder auch im Laufe der Zeit verloren gegangen ist, wäre es vielleicht denkbar, in ⲧ-ⲕⲁⲃⲍ den Ursprung des Namens des Dorfes el-Kab 65 km südlich von Theben zu vermuten, dessen Herleitung aus dem altägyptischen *Nḫ* unsicher ist.[162] Ein Johannes kommt aus Schmun/Hermopolis (Z. 4f.).[163] Weitere Toponyme, die sich aber nicht sicher unserem Dossier zuordnen lassen (darunter ⲧⲃⲱ =

[157] Timm, *CKÄ* 6, 2478f.
[158] Belege bei ibid. sowie Burchfield 2014, 290f.
[159] Dekker 2018, 64f.
[160] Winlock/Crum 1926, 115.
[161] Peust 2010, 96f.
[162] Ibid., 55f.
[163] Timm, *CKÄ* 1, 198–220.

Edfu/ Apollinopolis Magna, cnн = Esna/Latopolis und zwei neue Belege für das
wohl in Mittelägypten zu suchende тελλелнтс, das spätestens jetzt eindeutig als
Toponym identifizierbar ist),[164] finden sich im Index unter „Toponyme".

4.6 Zur Chronologie des Klosters und der Bischöfe von Hermonthis

4.6.1 Die Chronologie der Äbte und Bischöfe

Im Folgenden soll im Detail dargestellt werden, wie die in dieser Untersuchung
gebotene Datierung der Ostraka, die aus dem Topos des Apa Hesekiel stammen
bzw. die auf diesen Bezug nehmen, in die zweite Hälfte des 6. Jhs. bis zum
Beginn des 7. Jhs. zustande kommt. Sie basiert im Wesentlichen auf der Abfolge
der Äbte, die Vorsteher dieses Klosters (und, zumindest in Andreas' Fall, ir-
gendwann gleichzeitig oder erst danach Bischof) waren und trägt ihrerseits
beträchtlich zu unserer Kenntnis der Geschichte des hermonthischen Episkopats
bei. Von zentraler Bedeutung für die folgende Argumentation ist das sog. Moir-
Bryce-Diptychon. Diese doppelte, in griechischer Sprache beschriftete Elfen-
beintafel wurde 1903 von W. Moir Bryce in Luxor gekauft und 1908 von W.E.
Crum ediert.[165] Ihr historischer Wert besteht in zwei Bischofslisten: Auf der
linken Seite („Panel A") die Erzbischöfe von Alexandria bis zu Benjamin, dem
Vorgänger des Patriarchen Agathon (665–681), zu dessen Amtszeit das Dipty-
chon entstanden ist, während der lokale Bischof ein Apa Pesynthios war. Auf
der rechten Seite („Panel B") lesen wir eine Liste von lokalen Bischöfen (alle
Namen sind im griechischen Genitiv), bis zu Moses; in Analogie zur Liste der
Patriarchen sollte man vermuten: dem Vorgänger des amtierenden Pesynthios.
 Für die kirchenhistorische Deutung dieser Quelle ist es essentiell, diese vor
dem Hintergrund der neuen monophysitisch-antichalkedonischen Kirche Ägyp-
tens zu lesen, die von den Patriarchen Petros IV (576–578) und Damianos (578–
607) aufgebaut wurde. Sowohl das Moir-Bryce-Diptychon als auch die arabische
Geschichte der Patriarchen von Alexandria versteht diese neue Kirchenhierar-
chie, die nun mit der von den byzantinischen Kaisern gestützten prochalkedo-
nischen Reichskirche konkurriert, als die einzige legitime und orthodoxe Fort-
setzung des Patriarchats von Alexandria, als dessen letzter Vertreter vor dem
großen Bruch der monophysitische Theodosius I (535–566) galt, der 539 von

[164] Die Belege wurden gesammelt von Vomberg 2003, die darauf hinweist, dass diese mehr-
heitlich aus Bawit stammen und dem Ortsnamen regelmäßig einen gewissen „heiligen Apa Sia"
zuordnen, womit offensichtlich ein Kloster dieses Namens gemeint ist.
[165] Crum 1908.

Kaiser Justinian ins Exil verbannt wurde.[166] Nach Theodosius heißen die Anhänger dieser neuen Gegenkirche (aus welcher die heutige koptisch-orthodoxe Kirche hervor ging) in zeitgenössischen Quellen „Theodosianer", weshalb ich im Folgenden mit Renate Dekker von der „theodosianischen" statt von der „severianischen" Kirche spreche, wie sie nach Severus von Antiochia in der Literatur auch oft genannt wird.[167] In den fast vier Jahrzehnten zwischen Theodosius' Exilierung und der Massenordination von lokalen monophysitischen Bischöfen in ganz Ägypten (deren jeder sich wohl nun seine Diözese mit einem chalkedonischen Rivalen teilen musste) durch Petros IV und Damianos muss das unter Theodosius bestehende Netzwerk von lokalen monophysitischen Bischöfen zunächst langsam ausgeblutet sein, da in dieser gesamten Zeit keine neuen Ordinierungen vorgenommen werden konnten. Für die Reihe der Erzbischöfe von Alexandria in der arabischen *Geschichte der Patriarchen von Alexandria* sowie auf dem Moir-Bryce-Diptychon bedeutet dies, wie Renate Dekker betont, dass die neue theodosianische Tradition hier direkt über einen Hiatus hinweg an die Zeit vor dem Bruch anknüpft, wenn Petros IV in beiden Listen direkt auf Theodosius I folgt.[168] Dieselbe Taktik muss auch auf die Liste der lokalen Bischöfe von Hermonthis auf „Panel B" desselben Diptychons (Abb. 10) angewandt worden sein, was bedeutet, dass „Abraham – or whoever was the first Theodosian bishop of Hermonthis – was directly linked to an earlier tradition."[169] Wir müssen uns also bei der folgenden Betrachtung des Moir-Bryce-Diptychons vor Augen halten, dass irgendwo zwischen zwei Namen auf der Liste ein Hiatus stillschweigend übergangen wird, während dessen es vielleicht nur für einige Jahre (falls der letzte hier von Theodosius ordinierte Bischof noch lange lebte und von den Chalkedoniern bis zu seinem Tod toleriert wurde), vielleicht aber auch sehr viel länger keinen monophysitischen Bischof von Hermonthis gegeben hat.

Crums Edition:

```
     ετι ⲁ[ⲉ ⲕⲁⲓ . . . . . . . . . . ]
     . . . ⲙ̣[
     ⲁⲡⲟⲗⲗ[ⲱⲛⲟⲥ
     ⲡⲗⲏⲓ̈ⲛⲟ[ⲩ
5    ⲙⲁⲕⲁⲣⲓⲟⲩ [
     ⲓ̈ⲱⲁⲛⲛⲟⲩ [
     ⲯⲉⲥⲉⲛⲡⲕⲱ[
```

[166] Eine brillante Synthese aller Quellengattungen zu diesen Entwicklungen gibt Booth 2017. Siehe auch Wipszycka 2015, 122f. und 140–146 sowie Dekker 2018, 4–9.

[167] Ibid., 4.

[168] Dekker 2018, 6.

[169] Ibid., 80.

ΠΑΤΕΡΜΟΥ[ΘΙΟΥ
ΪѠΑΝΝΟΥ [
10 ΠΑΠΝΟΥΘΙΟ[Υ
ΪЄΡΑΚΟC [
ΑΝΑΝΙΑ [
ΠЄΤΡΟΥ [
ΜΙΧΑΙΟΥ [
15 ΑΝΔΡЄΑ [
ΑΒΡΑΑΜΙΟΥ [
ΜѠΥCΑΙΟΥ [

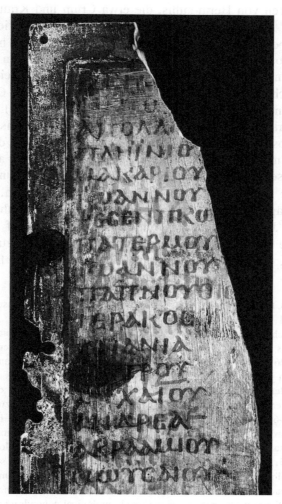

Abb. 10: Die Bischofsliste auf Panel B des Moir-Bryce-Diptychons
(© The Trustees of the British Museum)

Man beachte zunächst folgende Korrektur: Crums Lesung von Z. 7 ist inkorrekt; ich lese hier ⲯⲉⲥⲉⲛⲧⲓⲕⲟ[ⲩ, wohl eine korrupte Schreibung von Pesynthios. Das initiale Psese- ist m. E. als Dittographie zu verstehen; das seltsame Kappa könnte von dem Genitiv „Hierakos" von Hierax in Z. 11 kontaminiert sein. Es wird weithin (und wie wir sehen werden: zu Recht) angenommen, dass es sich hier um die Liste der Bischöfe von Hermonthis handelt, die bis zur Zeit des Patriarchen Agathon im Amt gewesen waren. Dass das Diptychon in Luxor gekauft wurde, beweist dies natürlich noch nicht, lässt es aber wohl wahrscheinlicher erscheinen als weiter entfernte Provenienzen. Vor allem aber ist es die verlockende Identifikation mehrerer Namen auf dieser Liste mit namentlich bekannten Bischöfen von Hermonthis, die etwa Crum und Krause zu dieser Annahme bewegt.[170] S. Timm hat angedeutet, dass es sich vielleicht auch um Bischöfe einer benachbarten Diözese, etwa Koptos oder Ape, handeln könnte,[171] doch scheinen beide Optionen ausgeschlossen, da weder ein Pesynthios (von Koptos) noch ein Antonios (von Ape) gelistet sind, die aber beide vor der Amtszeit des Patriarchen Agathon amtiert haben (aus dem selben Grund scheidet in Ermangelung eines Bischofs Pisrael die Diözese von Qus aus). Die literarischen und dokumentarischen Quellen zu Bischöfen von Hermonthis lassen sich aber fast ausnahmslos[172] derart gut mit der Namenssequenz auf dem Moir-Bryce-Diptychon in Einklang bringen, dass m. E. kein Zweifel mehr an der Zuordnung zu dieser Diözese bestehen kann: Man beachte zunächst die unlesbare Zeile vor Bischof Apollo: Hat hier noch ein Name gestanden? Wenn ja, könnte man hier Severus in Erwägung ziehen, der laut einer arabischen Erzählung über die späteren Bischöfe Johannes und Pesynthios der erste Bischof von Hermonthis war.[173] Dieselbe Geschichte, die den Bericht des Synaxars zu Johannes am 7. Choiak ergänzt, weiß zu berichten, dass Johannes auf einen Bischof Makarios

[170] Crum 1908, s. ferner idem 1909, Winlock/Crum 1926, 135f. und Krause 1996.

[171] Timm, *CKÄ* 1, 159.

[172] Die thebanische Rezension des Synaxars kommemoriert am 20. Choiak einen Bischof von Hermonthis namens Pesynthios (Basset 1907, 490f., um den dort fehlenden Anfang ergänzt bei Winlock/Crum 1926, 136; zusammengefasst bei Timm, *CKÄ* 1, 163f; s. auch Papaconstantinou 2001, 174), der ein jüngerer Zeitgenosse seines Namensvetters Pesynthios von Koptos gewesen sein und während der persischen Eroberung amtiert haben soll. Wir kennen zwar einen Pesynthios von Hermonthis, der im 7. Jh. amtiert hat, jedoch war dieser schon der zweite Nachfolger von Abraham (ca. 595–621), in dessen Amtszeit ja der Beginn der persischen Eroberung fiel (s. u.). Über diesen Anachronismus hinaus scheint diese Erzählung über „Pesynthios II" zudem von dem Bericht des Synaxars über den Bruder und Nachfolger von Bischof Johannes (7. Choiak), „Pesynthios I" im 5. Jh., kontaminiert zu sein, denn von beiden heißt es, sie seien vor ihrem Amtsantritt Abt eines Klosters bei et-Tôd gewesen (s. §4.1). Dieselbe Vermutung äußern Boud'hors/Heurtel 2010, 25; auch Dekker 2018, 104f. kam zu dem Schluss, dass „the notice on Pesynthius of Hermonthis in the *Synaxarium* presents us with a chronological conundrum that cannot be solved presently".

[173] Zum Folgenden siehe die Verweise bei Gabra 1983.

folgte und dass beide Zeitgenossen des Patriarchen Theophilos (385–412) waren. Auf Johannes folgten nacheinander seine Brüder Pesynthios und Dermataus (= Patermuthios, in unserem Dossier wohl angerufen neben Ananias von Hermonthis und anderen Bischofsheiligen in Kat. Nr. **376**). Andernorts ist noch früher ein Bischof Pleinis von Hermonthis als Zeitgenosse des Patriarchen Athanasios (328–373) bezeugt. Diese ganze Reihe entspricht genau der Abfolge Plênis – Makarios – Johannes – Psesentikos (= Pesynthios) – Patermouthios auf dem Moir-Bryce-Diptychon, wobei wir die ersten drei Namen in den Zeitraum zwischen 328 und 412 einsortieren können. Zu Patermute und den folgenden drei Bischöfen Johannes II, Papnute und Hierax gibt es nicht viel zu berichten;[174] sie müssten den Zeitraum etwa vom späten 5. zum frühen 6. Jh. abdecken. S. Timm nimmt als durchschnittliche Länge der Amtszeit eines Bischofs 20 Jahre an;[175] wenn wir Johannes' Einsetzung um ca. 400 ansetzen, hätte der nächste Bischof auf der Liste, der *post mortem* im thebanischen Raum so intensiv verehrte Ananias (vgl. das Gebet an einige Bischofsheilige Kat. Nr. **376**, wohl zusammen mit Patermuthios von Hermonthis),[176] ab etwa 520 amtiert. Von seinem Nachfolger Petros, der dann ab ca. 540 amtiert hätte, fehlt in den dokumentarischen Texten meines Wissens bislang jede Spur. Die letzten vier Namen auf dem Moir-Bryce-Diptychon sind Michaias – Andreas – Abraham – Moses. Abraham wird inzwischen generell für den gleichnamigen Bischof von Hermonthis (laut M. Krause ins Amt eingetreten zwischen 590 und 600; gestorben wohl 621 nach R. Dekkers jüngsten Berechnungen) und Abt des Phoibammon-Klosters (§4.4.2) gehalten. Wie Crum bemerkt, würde die Zeit zwischen Abrahams Amtsantritt und der Anfertigung des Diptychons unter seinem zweiten Nachfolger Pesynthios recht plausibel erscheinende ca. 60 Jahre umfassen,[177] was auch Timms ca. 20 Jahren pro Bischof entspricht. Gehen wir also davon aus, dass das Moir-Bryce-Diptychon die Bischöfe von Hermonthis aufführt, können wir für den Eintrag „Abraham" den Zeitraum ab ca. 595 bis 621 markieren.

Nun kommen unsere Ostraka ins Spiel. Betrachten wir zunächst die Karriere von Apa Andreas: Einige Ostraka zeigen uns ihn offenbar in einer frühen Phase seiner Laufbahn, in der er noch nicht der Vorsteher des Klosters und vielleicht auch noch kein Priester ist – vielleicht war er zu diesem Zeitpunkt Diakon und/oder οἰκονόμος (wie Abraham im Phoibammon-Kloster, s. §4.4.2). Wir finden Andreas in *O.Vind.Copt.* 238 (Kat. Nr. **Add. 31**) seinem „Gott liebenden Vater Apa Samuel, dem Priester" gegenüber bei der Organisation wirtschaftlicher Vorgänge verantwortlich; auch in einer Reihe anderer Briefe (s. die Diskussion unter §4.4.2) schreibt Andreas unterwürfig an seinen „heiligen Vater" Apa Samuel,

[174] Siehe die Notizen bei Timm, *CKÄ* 1, 160.
[175] Ibid., 159.
[176] Ibid., 160f.; Papaconstantinou 2001, 48f.
[177] Winlock/Crum 1926, 135.

dessen Wünsche er zu erfüllen und sich zu rechtfertigen bemüht ist. Da dies sich aber als ein Kontakt zwischen zwei Klöstern darstellt, wobei Samuel der Abt des Phoibammon-Klosters war, scheidet er als Vorgänger von Aron und Andreas wohl aus. Dass stattdessen ein Apa Michaias Andreas' Vorgänger zumindest als Abt des Hesekiel-Klosters war, könnte man aus dem Gebetsostrakon Kat. Nr. 375 schließen:

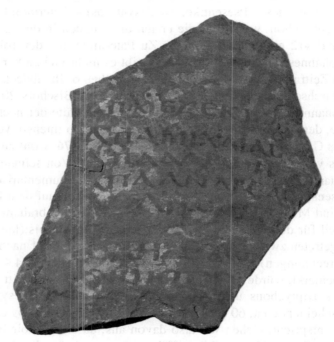

Abb. 11: Gebet an die Äbte des Hesekiel-Klosters, Kat. Nr. 375
(O.Lips.Inv. 3348)

Der Verfasser ruft fünf (mutmaßlich: alle verstorbene)[178] heilige Männer zum Interzessionsgebet auf: „*Apa Hesekiel! Apa Michaias! Apa Aron! Apa Andreas! Apa Johannes! Betet für mich, den Sü[nder …] …*" Vor und nach dem zweiten Namen auf der Liste, Apa Michaias, erkennen wir alle Namen als Vorsteher des

[178] Spirituelle Autoritätspersonen waren unmittelbar nach ihrem Tod ohne besonderen Heilig-sprechungsprozess zum Zweck des Interzessionsgebets anrufbar. Besonders deutlich wird dies an dem Testament des Abtes des Phoibammon-Klosters Viktor (*P.KRU* 77 + P.Sorb.inv. 2680) aus dem Jahr 634, das Esther Garel kürzlich erstmals vollständig ediert hat. Hier wird in Z. 50 auf den zu diesem Zeitpunkt erst seit 13 Jahren verstorbenen Abraham von Hermonthis mit den Worten Bezug genommen ⲡⲁⲓ̈ ⲉⲧⲡⲣ[ⲉⲥ]ⲃⲉⲩⲉ ⲧⲉⲛⲟⲩ ϩⲁⲣⲟ̄ⲛ̄ ⲛⲁϩⲣⲛ ⲡⲛⲟⲩⲧ[ⲉ] „er, der nun bei Gott für uns vorspricht", s. Garel 2015, Bd. 2, 68. Vgl. auch *P.CLT* 5, 29f., wo der verstorbene Vorsteher des Topos des Apa Paulos Petronios ϩⲛ ⲛⲉⲧⲟⲩⲁⲁⲃ „unter den Heiligen" gewusst wird.

Hesekiel-Klosters wieder: Den legendären Gründervater Apa Hesekiel selbst; Apa Aron und Apa Andreas (vielleicht auch alleine in einem entsprechenden Gebet angerufen in Kat. Nr. **384**); einen Apa Johannes kennen wir ebenfalls als Vorsteher des Klosters zur Zeit Bischof Abrahams. Es ist verlockend, als Leitmotiv dieses Gebets die Anrufung von (vermutlich nicht allen, sondern nur des ursprünglichen und dann der rezentesten)[179] Vorstehern des Topos des Apa Hesekiel in chronologischer Reihenfolge zu identifizieren. Daraus ergäbe sich eine Sequenz von Klostervorstehern Michaias – Aron & Andreas – Johannes. Dass ein Johannes (§5.1.3) am Beginn des 7. Jhs. dem Hesekiel-Kloster vorstand, geht aus dem Berliner Brief P. 12497 (Kat. Nr. **Add. 45**) hervor; derselbe Johannes begegnet uns in Kat. Nr. **89–94** und *O.Lips.Copt. I* 26. Insbesondere Kat. Nr. **91** liefert wohl eine zusätzliche Bestätigung von Johannes' Aktivität während Abrahams Episkopat, denn hier lesen wir in Z. 9 von dem „weit verbreiteten Krieg" (ⲡⲡⲟⲗⲉⲙⲟⲥ ⲉⲧⲥⲏⲣ ⲉⲃⲟⲗ), der die Belieferung des Klosters mit Waren erschwert, und in dem wir wohl die persische Eroberung von 619 erblicken können. Zwei weitere Ostraka lassen jedoch Zweifel daran aufkommen, dass Apa Michaias Abt des Hesekiel-Klosters war, in welchem Fall das genannte Leitmotiv zumindest auf ihn vielleicht doch nicht zutrifft:[180] In *O.Vind.Copt.* 194 und 418 Fragment K.O. 35 Pap. (Kat. Nr. **Add. 30** und **41**) schreibt Andreas höchstwahrscheinlich an einen Michaias,[181] dem er einmal Waren höflich anbietet, ihn aber im zweiten Text auffordert, etwas zu tun, wobei er ihn „Bruder" nennt. Dem Gesamtcharakter von Andreas' Korrespondenz nach zu urteilen (§5.1.1) sollte man aus diesen Schreiben schließen, dass Michaias der Abt eines anderen Klosters war, dem Andreas Hinweise oder sogar Befehle in Wirtschafts-

[179] Zwischen dem Hl. Hesekiel und Michaias klafft offenbar die von dem Ethnologen J. Vansina so genannte „floating gap" zwischen der rezenten, lebendigen Erinnerung einer Gruppe, die meist nicht weiter als 80 bis 100 Jahre zurück reicht, und der mythischen Ursprungszeit (Vansina 1985, 23f.), die J. Assmann zur Grundlage seiner Unterscheidung zwischen dem kommunikativen und dem kulturellen Gedächtnis einer Gruppe nimmt, die in der Repräsentation (z. B. in legitimierenden Genealogien) oft nahtlos aneinander anschließen, so als gäbe es gar keinen zeitlichen Abstand zwischen beiden, s. Assmann 1999, 48ff. Einen ebensolchen Griff über die Generationen finden wir auch in *P.CLT* 1: Der Mönch Moses wendet sich im 8. Jh. an die Vorsteher des Topos des Apa Paulos in Theben-West (wobei er auch noch die vorangehende Generation nennt) und nennt sie die „Söhne" des Anachoreten Apa Paulos, der zweifellos wie unser Hesekiel in eine viel frühere, bereits mythische Gründerphase gehört.

[180] Diese Einschränkung fehlt noch im Vorbericht Krueger 2019a, 94f., wo ich die Michaias-Attestationen im Dossier noch nicht differenziert genug betrachtet habe.

[181] Im zweiten Ostrakon lesen wir nur]ⲁⲓⲁⲥ, was vermutlich nach dem ersten rekonstruiert werden muss, wo ich ⲙⲓ]ⲭⲁⲓⲁⲥ lese. Till hat in der *editio princeps* ⲉⲓⲏ]ⲥⲁⲓⲁⲥ gelesen, was uns zwar aus der unangenehmen Lage befreien würde, zwei Männer namens Michaias differenzieren zu müssen, aber wahrscheinlich falsch ist, weil der Personenname Jesaia im Gegensatz zu dem (zwar auch nicht häufigen) Michaias in koptischen dokumentarischen Texten überhaupt nicht bezeugt ist. Ein anderer auf -aias endender Name kommt mir nicht in den Sinn.

dingen gibt. Diese Umgangsform, zusammen mit der gleichrangigen Andrede „Bruder", scheint dem Bischof gegenüber völlig unangemessen; vielleicht gilt es diesen Michaias also trotz der Seltenheit dieses Namens[182] von *Bischof* Michaias zu differenzieren. Falls dem so ist, bleibt die Frage ungeklärt, welcher von beiden in unserem Gebet gemeint ist und ob *Bischof* Michaias in die Reihe der Äbte des Hesekiel-Klosters gehört. In jedem Fall ist es sehr auffällig, dass die Johannes vorangehende Abfolge Michaias – Andreas den beiden Namen entspricht, die Abraham auf der Liste der Bischöfe von Hermonthis auf dem Moir-Bryce-Diptychon vorangehen: ⲙⲓⲭⲁⲓⲟⲩ – ⲁⲛⲇⲣⲉⲁ – ⲁⲃⲣⲁⲁⲙⲓⲟⲩ. Meines Erachtens kann kein Zweifel daran bestehen (die von Renate Dekker vorgebrachten Einwände sind nicht stichhaltig),[183] dass es sich bei Apa Andreas, Abt des Hesekiel-Klosters (der obigen Liste nach zu urteilen: Nachfolger von Apa Michaias?) um den Vorgänger von Abraham als Bischof von Hermonthis auf dem Moir-Bryce-Diptychon handelt. Für diese Gleichsetzung lassen sich neben dieser Übereinstimmung noch die folgenden Argumente vorbringen:

Unterzeichnete Andreas früher seine Arbeits- und Lieferaufträge mit „der Priester" (so erhalten in Kat. Nr. **34, 50, 54** und *O.Brit.Mus.Copt. I* 53/3 = **Add. 43** und vermutlich repräsentativ für die Mehrzahl der Briefe), so tritt er in den späteren Briefen Kat. Nr. **57**, *O.Vind.Copt.* 373 und 383 (Kat. Nr. **Add. 39** und **Add. 40**), *O.CrumST* 326 (Kat. Nr. **Add. 24**) und Turaiev 1902, Nr. 12 (Kat. Nr. **Add. 47**) als „der Bischof" auf (s. den Vergleich beider Unterschriften in §8.2). Bischof Andreas ist also Nachfolger eines Michaias. Seine Nennung direkt vor dem späteren Abt Johannes in Kat. Nr. **375** fixiert Andreas zusätzlich von der anderen Seite, denn Johannes ist durch Berlin P. 12497 (Kat. Nr. **Add. 45**) fest in die Zeit von Abrahams Episkopat datiert. Wie ich bereits im Zusammenhang mit dem Kontakt zwischen dem Hesekiel-Kloster und dem ersten Phoibammon-Kloster dargelegt habe (§4.4.2),[184] besteht dieser im Wesentlichen aus dem Kon-

[182] Till 1962, 144.

[183] Dekker 2018, 104 zufolge kann der Bischof Andreas der Ostraka nicht mit dem Bischof Andreas des Moir-Bryce-Diptychons identisch sein, weil zwei dieser Ostraka (zusammen mit allen Wiener koptischen Ostraka) von Walter Till auf Basis paläographischer Kriterien ins 7./8. Jh. datiert worden seien. Letzteres ist zum einen nicht wahr, da Till (*O.Vind.Copt.*, vii) diese Datierung vorschlägt, *obwohl* er an selber Stelle anmerkt, dass die nicht-professionelle Majuskel, in der fast alle koptischen Ostraka geschrieben sind, zu Datierungszwecken ungeeignet ist (zu diesem Problem s. ausführlich §8.1). Darüber hinaus basiert Tills Pauschaldatierung auf einem Wissensstand, der aus Theben eben nur Ostraka des 7. und 8. Jhs. kannte. Diese Annahme sollten wir nicht einfach immer weiter perpetuieren, so dass wir es kategorisch ablehnen, neu entdeckte Texte um einige Jahrzehnte früher zu datieren, wenn diese uns jeden Grund dazu geben (hier: ein Bischof Andreas in einem „thebanischen" Kloster; dasselbe gilt für Bischof Ananias, s. u. Anm. 191).

[184] Die Verbindungen zwischen den Klöstern des Apa Hesekiel und des Apa Phoibammon im 6. Jh. habe ich in Krueger (i. E.) a besonders ausführlich dargestellt; dort liegt auch eine noch

takt erst von Andreas und später von Johannes mit den Priestern Apa Samuel und Apa Pesynte, die auch in den Ostraka vom ersten Phoibammon-Kloster auftreten, also wohl zu dieser Zeit die Äbte dieses Klosters waren, und denen regelmäßig ein gewisser Abraham untersteht. Alle diese Kontakte müssen vor das 7. Jh zu datieren sein, da Phoibammon I gegen 600 verlassen wurde, was erneut auf die Identität von Andreas mit dem Bischof vor Abraham auf dem Moir-Bryce-Diptychon verweist. An selbiger Stelle habe ich Attestationen für einen Apa Abraham in unseren Ostraka genannt, die diesen als engen Mitarbeiter von Aron und Andreas erscheinen lassen, wie es für Andreas' zukünftigen Nachfolger nicht überraschen würde (s. auch Andreas regelmäßige Grüße an „den Diakon Bruder Abraham" in seinen Briefen an Apa Samuel, s. §4.4.2). Auch lässt die Standardphraseologie von Bischof Andreas' Briefen deutliche Kontinuität mit Abrahams Stil erkennen: Beide eröffnen Briefe an ihre Untergebenen gerne mit einem knappen (ϣⲟⲣⲡ ⲙⲉⲛ) ϯϣⲓⲛⲉ ⲉⲣⲟⲕ/ⲉⲧⲉⲧⲛⲙⲛⲧϣⲏⲣⲉ „Zunächst freilich grüße ich dich/deine Sohnschaft" (Andreas: Kat. Nr. 57), ggf. kombiniert mit einer Segnung ϣⲟⲣⲡ ⲙⲉⲛ ϯϣⲓⲛⲉ ⲉⲣⲟⲕ ⲡⲭⲟⲉⲓⲥ ⲉϥⲉⲥⲙⲟⲩ ⲉⲣⲟⲕ „Zunächst freilich grüße ich dich. Der Herr segne dich!" (Andreas z. B. Kat. Nr. 83; *O.Crum* Ad. 53 = Kat. Nr. **Add. 47**). Den Hinweis auf diese markante Ähnlichkeit verdanke ich Esther Garel. Auch die von Abraham in zahllosen Schreiben verwendete Exkommunikationsformel ⲕ2ⲓⲃⲟⲗ ⲙⲡϣⲁ „Du bist vom Fest ausgeschlossen" scheint Andreas zu benutzen; ich schlage nämlich für *O.CrumST* 326 (Kat. Nr. **Add. 24**), 2–3 die Rekonstruktion vor: ⲉⲓ[ⲥ ⲉⲕϣⲁⲛⲧⲙ]‖ⲛ̄ⲧⲟⲩ ⲉⲣⲏⲥ ⲕ2ⲓ[ⲃⲟⲗ ⲙⲡϣⲁ] „Siehe, wenn du sie (pl.) nicht nach Süden bringst, bist du vom Fest ausgeschlossen." Andreas könnte sich hier auf gewisse Übeltäter beziehen, die ihm zu Disziplinarmaßnahmen ausgeliefert werden sollen. Befolgt der Adressat diesen Befehl nicht, ist er exkommuniziert. Genau dieselbe Drohung richtet Bischof Abraham in Berlin P. 12497 (Kat. Nr. **Add. 48**) an den neuen Abt Johannes vom Topos des Apa Hesekiel (sowie dessen ganze Mönchsgemeinde), damit dieser ihm einen gewissen Josef ausliefern möge, der sich im Kloster gewisser Schandtaten schuldig gemacht hatte.[185]

Wie tief in die Vergangenheit reicht die Dokumentation der Bischöfe von Hermonthis in den dokumentarischen Texten insgesamt? Wir haben bereits vermutet, dass der Apa Michaias auf zumindest einem unserer Ostraka Andreas' Vorgänger als Bischof dem Moir-Bryce-Diptychon zufolge gewesen sein könnte. An dieser Stelle müssen wir uns daran erinnern, dass erst Petros IV

breitere Materialbasis zu Grunde, die den epigraphischen und papyrologischen Befund aus Phoibammon I neu auswertet und mit dem Apa-Hesekiel-Dossier korreliert.

[185] Interessanterweise fordert Apa Aron in Kat. Nr. **65** die Adressaten, wohl in einem anderen Kloster südlich vom Topos des Apa Hesekiel, auf, einen gewissen „Bruder Josef" festzuhalten, falls dieser zu ihnen nach Süden kommt. Zufall oder ein Hinweis auf Josef als Wiederholungstäter?

(576–578) und nach ihm Damianos nach fast 40 Jahren wieder monophysitische Bischöfe in Ägypten eingesetzt haben. Da Abraham in den 590ern Bischof wurde, können wir Andreas' Episkopat wohl in die 580er Jahre datieren und vermuten, dass er von Damianos ordiniert wurde (der ihn wohl auch bzw. vorher mit der landesweiten Klosteradministration betraute, s. §5.1.1). Wenn alle unsere oben angeführten kirchengeschichtlichen Annahmen zutreffen, kann Michaias also selbst frühestens von Petros IV ordiniert worden sein, so dass er und/oder Andreas nur relativ kurze Zeit amtiert haben können. Dass jedenfalls zu Andreas' Zeit als Priester schon ein monophysitischer Bischof von Hermonthis im Amt war, der nur von Petros oder Damianos eingesetzt worden sein kann, geht aus *O.Brit.Mus.Copt. I* 53/3 (Kat. Nr. **Add. 43**) hervor. Hier schreibt Andreas noch als Priester an „die Süße deiner verehrten Brüderlichkeit", was Apa Samuel vom Phoibammon-Kloster als Adressaten nahelegt, und berichtet, dass eine Angelegenheit gewisse Bücher betreffend von „unserem Vater dem Bischof und den Ältesten" entschieden wurde. Dieser Bischof kann (sofern hier mit „Bischof" nicht der *Erz*bischof gemeint ist) nach dem oben Gesagten nur Michaias von Hermonthis sein. Über dessen eigenen Vorgänger dem Moir-Bryce-Diptychon zufolge, Petros, wissen wir bislang nichts aus dem papyrologischen Befund. Spätestens jetzt müssen wir ernsthaft mit der Möglichkeit rechnen, dass Petros *vor* dem oben genannten Hiatus lebte, in welchem Fall er der letzte Bischof von Hermonthis war, der noch von Theodosius I ordiniert wurde. Die Aktivität von Petros' eigenem Vorgänger Ananias ist aber möglicherweise wieder sehr gut dokumentiert: Auf dem Hügel von Schech Abd el-Qurna in Theben-West befindet sich ein Cluster von Gräbern (TT 84, 85, 87 und 97, s. Abb. 12), die Spuren monastischer Nachnutzung aufweisen. Diese Agglomeration, der eine Kirche im Hof von TT 97 offenbar als kultisches Zentrum diente, wurde von J. Doresse auf Basis eines den „Ruheort des Apa Severus" benennenden Graffitos in TT 84 tentativ als „Severus-Kloster" bezeichnet.[186] Die bei den Ausgrabungen der Gräber TT 85 & 87 durch H. Heye[187] sowie des Grabes TT 99 durch N. Strudwick[188] in jüngerer Zeit zu Tage geförderten koptischen Ostraka werden zur Zeit durch H. Behlmer und M. Underwood bearbeitet. In

[186] J. Doresse 1949, 504. Es ist wichtig, sich in Erinnerung zu rufen, dass es sich hier und auch beim „Epiphanius-Kloster" und dem „Kyriakos-Kloster" um Namen handelt, die von Gelehrten auf Basis der Protagonisten der dokumentarischen Texte geprägt wurden, nicht um die tatsächlichen spätantiken Toponyme von Schech Abd el-Qurna, von denen wir bis heute kein einziges kennen. Wären unsere Ostraka (minus der Texte, die den Topos des Apa Hesekiel explizit erwähnen) bei kontrollierten Grabungen in einem Kloster gefunden und publiziert worden, hätte man dieses nach demselben Schema wohl als „Andreas-Kloster" betitelt.

[187] H. Guksch 1995, 116.

[188] N. Strudwick 2000; N. Strudwick 2001. Die koptischen Textfunde aus TT 99 sind hier sekundär per Grabungsschutt eingedrungen und dürften dem genannten, direkt benachbarten Cluster von Gräbern zuzurechnen sein.

ihren Vorberichten zur Edition dieser Texte[189] konnte Behlmer den Verdacht auf eine zusammenhängende monastische Anlage, d.h. Doresses „Severus-Kloster", erhärten, den auch Ch. Heurtel teilt.[190] Sie konnte außerdem über einen paläographischen Abgleich wahrscheinlich machen, dass es sich bei dem in den Ostraka aus TT 85 & 87 prominent auftretenden Apa Ananias, der oft als Duo mit einem Apa Pisrael begegnet, um niemand anderen handelt als um den gleichnamigen Bischof Ananias von Hermonthis. Angesichts der jetzt deutlich gewordenen breiten Dokumentation von Abrahams Vorgänger Andreas scheint es ganz und gar nicht unwahrscheinlich,[191] dass auch ein noch etwas früherer Bischof von Hermonthis als Klosterabt im papyrologischen Befund begegnen sollte. Den obigen chronologischen Schlussfolgerungen zufolge kann aber, *pace* Behlmer, Bischof Ananias mitnichten in das frühe siebte Jh. datiert werden,[192] sondern müsste wohl vor Theodosius' Exil und dem resultierenden Hiatus in der ersten Hälfte des 6. Jhs. amtiert haben. Wenn wir noch einmal Timms Annahme von durchschnittlichen 20 Jahren pro Bischof bemühen wollen, und von Johannes I, der um ca. 400 Bischof wurde, vorwärts rechnen, könnten wir Ananias' Episkopat ganz grob um ca. 520 ansetzen – vielleicht etwas früher oder später, aber in jedem Fall wohl in der ersten Hälfte des 6. Jhs. vor Theodosius' Exilierung 539 (zu welchem Zeitpunkt vielleicht bereits Petros von Hermonthis nachgefolgt war). Die einzige Alternative zu dieser Datierung, wonach Ananias, Petros, Michaias und Andreas *alle* innerhalb der knappen 20 Jahre zwischen der neuen Initiative durch Petros IV (576–578) und Abrahams Ordinierung durch Damianos (ca. 595) jeweils nur ganz kurz amtiert haben könnten, scheint ausgeschlossen. Dass die neuen thedodosianischen Bischöfe von Hermonthis zu Damianos' Zeit (vielleicht Legitimation gewinnend: über den Hiatus hinweg) auf Ananias' Autorität zurück griffen, zeigt das in der Hand A der Abraham-Korrespondenz geschriebene Ostrakon *O.Crum* 85, auf dem (vermutlich eine Abschrift von dem tatsächlichen Buch) der Titel der *Kanones unseres heiligen Vaters Apa Ananias, des Bischofs von Ermont* geschrieben steht. Angesichts dieser sehr wahrscheinlichen Datierung von Ananias in die erste Hälfte des 6. Jhs. kann es sich jedoch bei seinem Kollegen Apa Pisrael nicht um den Bischof von Qus dieses Namens handeln (wofür es aber auch in den Texten aus TT 85/87 gar keinen konkreten Anhaltspunkt außer der bloßen Namensgleichheit

[189] TT 85 & 87: H. Behlmer 2007. TT 99: H. Behlmer 2003.

[190] Heurtel 2002, 30ff.

[191] Dekker 2018, 103 hält auch hier wieder die Identifikation des Bischofs Ananias der Ostraka mit dem Bischof Ananias des Moir-Bryce-Diptychons für sehr unwahrscheinlich, weil bislang praktisch keine vor das Jahr 600 datierbaren koptischen Ostraka aus Theben bekannt waren. Zum problematischen Zirkelschluss-Charakter dieser Denkweise, die auch Bischof Andreas betrifft, s. o. Anm. 183.

[192] Behlmer 2007.

gibt), der zu Beginn des 7. Jh. lebte.[193] Crums (tentative: „if so") Datierung von Bischof Ananias, auf der Behlmer aufbaut, basiert, soweit ich sehe, nur auf einem einzigen (über die Erwähnung von Bischof Serenianos)[194] an den Beginn des 7. Jhs. datierbaren Brief eines ⲁⲛⲁ[ⲛ]ⲓⲁⲥ ⲡⲓⲉⲗⲁⲭ/ [ⲛ]ⲧⲡⲉⲧⲣⲁ „Ananias, dieser Geringste vom Felsen".[195] Hier ist keine Rede davon, dass dieser Ananias (ein häufiger Name) Bischof sei – dem widerspricht im Gegenteil, dass er einen Diakon Gleichrangigkeit implizierend als „Bruder" anredet und gleichzeitig von Bischof Serenianos als „unserem heiligen Vater" spricht. Mir scheint es sich daher eher um die Selbstzuordnung eines Klerikers (auch Diakons?) und/oder Mönchs Ananias zu einem „Felsen"-Kloster zu handeln.

Wenn es sich also bei Apa Ananias, der mit seinem Kollegen Apa Pisrael dem sog. „Severus-Kloster" vorstand, um den Bischof von Hermonthis dieses Namens handelt, dann können wir nun zusammenfassend feststellen, dass gemeinsam mit dem hier präsentierten Dossier die Präsenz der Bischöfe als Äbte in den Klöstern bei Theben und Hermonthis jetzt – abgesehen von dem vielleicht nach Petros anzusetzenden Hiatus – fast lückenlos (wenn auch sehr unterschiedlich dicht) über vielleicht ein ganzes Jahrhundert von Ananias (ab ca. 520?) bis Abraham († 621) von koptischen dokumentarischen Texten abgedeckt wird. Leider muss aber die Frage offen bleiben, ob sich diese Dokumentation mit der Zeit des Episkopats dieser Individuen überschneidet (ob wir also auch bei Ananias oder Andreas schon von „Bischofsäbten" wie Abraham sprechen können)[196] oder ob wir sie bei ihrer Tätigkeit als Priester und Klostervorsteher nur im Vorfeld der Ordination beobachten (zu dieser Problematik s. §5.1.1).

[193] Winlock/Crum 1926, 135. Zu der Schlussfolgerung, dass Pisrael, der Kollege von Bischof Ananias, nicht der viel später anzusetzende Bischof Pisrael von Qus sein kann, kommt auch Booth 2017, 176 n135.

[194] Winlock/Crum 1926, loc. cit.

[195] Ediert bei Turaiev 1899, Nr. 8 auf S. 440 mit Korrekturen bei Winlock/Crum 1926, 134.

[196] Zum Typus des ägyptischen Bischofsabtes allgemein s. Giorda 2009.

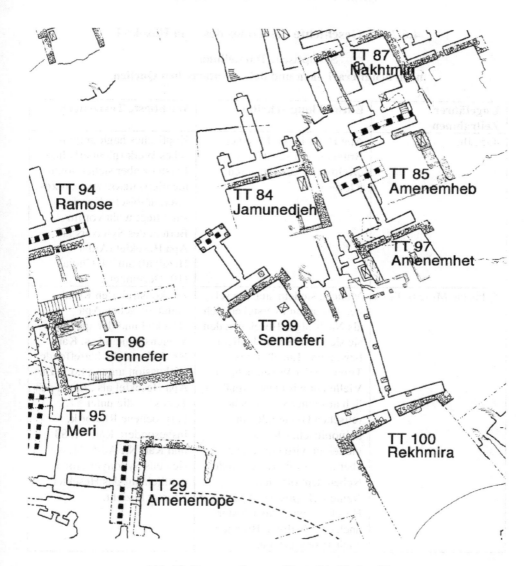

Abb. 12: Das sog. „Severus-Kloster" in Theben-West
(Karte nach Kampp 1996; in dieser angepassten Form übernommen
von Behlmer 2007, 169, Abb. 10.1)

4.6.2 Die Geschichte des Topos des Apa Hesekiel

**Synoptische Darstellung
nach den literarischen und dokumentarischen Quellen**

Ungefährer Zeitrahmen	Entwicklungsschritte	Wichtigste Textzeugen
4./5. Jh.	Apa Hesekiel gräbt seinen Brunnen und schafft die „Keimzelle" des späteren Klosters.	Koptisches hagiographisches Werk (nicht erhalten, Existenz aber sicher dokumentiert) ⲡⲃⲓⲟⲥ ⲛ̄ⲁⲡⲁ ⲓⲉⲍⲉⲕⲓⲏⲗ; arabische Kurzfassung liegt wohl vor im Bericht des Synaxars zu Apa Hesekiel (Anba Hizqiyal) am 14. Choiak (10. Dezember).
5. bis ca. Mitte 6. Jh.	Mönche siedeln sich am selben Ort an und verstehen sich als Nachfolger Hesekiels, den sie sich zum Schutzheiligen bzw. zum „Engel" ihres Topos in der Wüste nehmen. Vielleicht wird erst allmählich aus einer semianachoretischen Gemeinde ein koinobitisches Kloster; vielleicht wird ein solches aber auch initiativ gegründet. Neben dem offiziellen Namen „Topos des Apa Hesekiel" wird das Kloster nach dem heiligen Brunnen auch ⲧⲡⲏⲅⲏ genannt.	Zur konstruierten Kontinuität zwischen Apa Hesekiel und der späteren Mönchsgemeinde s. Kat. Nr. **375** und die betreffende Diskussion unter §4.6.1. Zu Apa Hesekiel als „Engel des Topos" s. die unter §7.1 besprochene Rhetorik, insbesondere Kat. Nr. **83** und Kat. Nr. **Add. 44**, wo sich das Synonym ⲧⲡⲏⲅⲏ deutlich auf das Hesekiel-Kloster bezieht.

Ungefährer Zeitrahmen	Entwicklungsschritte	Wichtigste Textzeugen
2. Hälfte 6. Jh.	Die Blütezeit des Topos des Apa Hesekiel unter Apa Aron und Apa Andreas, beide Priester (ca. 570er Jahre, oder z. T. noch früher?), Andreas später dann Bischof und (oder vorher schon?) „Vater aller Mönche der οἰκουμένη". Der Topos ist spätestens jetzt ein voll etabliertes koinobitisches Kloster mit einem regen Wirtschaftsbetrieb und intensiven Kontakten zu anderen Klöstern (besonders Phoibammon I unter Samuel & Pesynte) sowie Personen in Dorf und Stadt.	Zur wirtschaftlichen Aktivität und den regionalen Verknüpfungen des Klosters s. §7 *passim*. Den koinobitischen Charakter des Topos des Apa Hesekiel in dieser Zeit bezeugt vielleicht Kat. Nr. **7**, falls dieser Brief nicht Andreas' Rolle als landesweiter „Vater aller Mönche der οἰκουμένη" reflektiert (s. Kat. Nr. **10**)
Ende 6. bis ca. Mitte 7. Jh.	Zwischen 590 und 600 übernimmt Abraham das Episkopat von Andreas und verlegt das Phoibammon-Kloster nach Theben; etwa zur selben Zeit hat der Priester Johannes die Leitung des Klosters übernommen. Dieses ist immer noch eine wichtige wirtschaftliche Institution; vor allem die Rolle des Abtes als Kreditgeber ist nun besonders gut bezeugt. Johannes spricht von kriegsbedingten Lieferschwierigkeiten (sicher die persische Eroberung 619) – vielleicht mit ein Grund bei der Aufgabe des Klosters, die nicht viel später erfolgt sein kann.	Dass Apa Johannes der Nachfolger von Aron und Andreas war, legt die Reihenfolge der in Kat. Nr. **375** angerufenen Klostervorsteher nahe und wird von Kat. Nr. **Add. 48** bestätigt, wo Bischof Abraham, mit seinem „Sohn" Johannes, dem Priester vom Topos des Apa Hesekiel korrespondiert. Anders herum schreibt Johannes in Kat. Nr. **91** an seinen „Vater" (Abraham?) und klagt über den „weit verbreiteten Krieg".

Ungefährer Zeitrahmen	Entwicklungsschritte	Wichtigste Textzeugen
8. Jh. und später	In islamischer Zeit ziehen sich wieder Eremiten in den Topos des Apa Hesekiel zurück, der auf Arabisch Deir Anba Hizqiyal heißt. Noch zur Zeit des Synaxars (ca. 13. Jh.) pilgerte das Volk von Armant am Festtag des Hl. Hesekiel zu den Überresten seines Klosters (wie in Deir el-Bahari und Deir el-Bachit sollte man hier entsprechend späte Pilgerinschriften des ca. 10.–13. Jh. erwarten).[197] Irgendwann im Laufe der folgenden Jahrhunderte ist die Erinnerung an Apa Hesekiel offenbar aus dem kulturellen Gedächtnis erloschen, da heute keine der Klosterruinen in der Region mehr seinen Namen trägt. Vielleicht wurde das Kloster in folgenden Jahrhunderten nach dem Hl. Jonas als Deir Anba Yuna bekannt; das arabische Synonym Deir es-Saqijah könnte sich, falls diese Identifikation zutrifft, wie das koptische ⲧⲡⲏⲅⲏ auf Hesekiels Brunnen im Kloster beziehen.	Vom einsamen Leben der Hll. Apa Viktor (Anba Buqtur) und Apa Jonas (Anba Yuna) im Deir Anba Hizqiyal berichtet das Synaxar am 2. Tobe (28. Dezember). Die Bedeutung des Klosters als Pilgerzentrum noch zur Zeit der Abfassung des Synaxars (ca. 13. Jh.) bezeugt der Bericht des Synaxars zum Leben des Apa Hesekiel am 14. Choiak (10. Dezember).

[197] Zu Deir el-Bahari (die Graffiti sind ediert bei Godlewski 1986, 141ff.) s. Winlock/Crum 1926, 13; die dort genannten paläographischen Features und die Art der Filiationsangabe, die auf das späte Datum der Anbringung verweisen, charakterisieren auch einige Besucherinschriften am Eingang der Anlage XXVI nach Winlock bei Deir el-Bachit/Topos des Apa Paulos am Hügel von Dra' Abu el-Naga.

5. Menschen und Funktionen

NB: Abseits von Aron und Andreas sowie einigen anderen wichtigen Persönlichkeiten, die wir sicher dem Topos des Apa Hesekiel (oder in anderen Fällen: dem Topos des Apa Phoibammon) zuordnen können, betrifft viele Individuen, die im Folgenden nach den erstgenannten aufgeführt werden, folgendes Problem: Leider werden bei der expliziten Nennung eines bestimmten Klosters fast nie die Namen von dessen Repräsenanten genannt (wenn etwa „die Brüder vom Topos des Apa Posidonios" einen Brief schreiben); anders herum wird bei der namentlichen Nennung eines Abtes bzw. Klerikers (dies betrifft besonders die diversen Adressaten von Andreas' Briefen, s. §7.1) so gut wie nie gesagt, zu welchem Kloster dieser gehört. Die von uns vermisste Information, die uns fehlt, um beides zu korrelieren, wird offenbar jeweils als im Kontext der Korrespondenz als selbstverständlich vorausgesetzt oder wird von Andreas' im Rahmen seiner Archivierungs- methodik einfach übersprungen. Wir dürfen aber wohl vermuten, dass es zwischen beiden Grup- pen eine gewisse gemeinsame Schnittmenge gibt, dass also zumindest einige der unter §5.2 gelisteten Äbte und Kleriker jeweils irgendeins der hier genannten Klöster repräsentieren. Dieselbe Annahme gilt für das gleiche Problem, das in vielen Fällen die Zuordnung namentlich bekannter Beamter (die in diesem Abschnitt auf Kleriker und Mönche folgen) zu den namentlich bekannten Ortschaften (§4.5) verhindert.

5.1 Die Klostervorsteher

NB: In diesem Abschnitt werden diejenigen Autoritätspersonen vorgestellt, denen den Ostraka nach zu urteilen die Leitung des Topos des Apa Hesekiel oblag – eine explizite Bezeichnung in Form eines Titels wie προεστώς gibt es nicht oder ist uns nicht erhalten. Aron, Andreas und Johannes werden, wenn überhaupt, mit ihrem klerikalen Rang des Priesters (bzw. in Andreas' Fall später auch des Bischofs) hierarchisch eingeordnet; die monastische Führungsrolle scheint daher zumindest zu einem gewissen Grad in dieser klerikalen Rangbezeichnung mit impliziert zu sein.

5.1.1 Apa Andreas von Hermonthis:
„Vater aller Mönche der οἰκουμένη"

Die allgemeine Datierung unseres Dossiers vom späteren 6. bis ins frühe 7. Jh. und speziell Apa Andreas' Identität mit dem Bischof Andreas von Hermonthis des Moir-Bryce-Diptychons in den 580er Jahren unter Erzbischof Damianos wurden bereits im Kapitel zur Chronologie und Kirchengeschichte (§4.6.1) aus- führlich begründet. In diesem Abschnitt soll nun Schritt für Schritt die gesamte Laufbahn von Andreas näher beleuchtet und dabei untersucht werden, wie sich seine Aufgaben und Kompetenzen in den verschiedenen Stadien seiner Karriere darstellen. Insbesondere gilt es, Andreas' bereits mehrfach erwähnte überre- gionale monastische Führungsrolle zu beschreiben, die m. E. einen wesentlichen

interpretativen Schlüssel zu einem großen Teil des Dossiers darstellt, und diese in der bereits etablierten kirchenhistorischen Sitation zu kontextualisieren bzw. letztere so zusätzlich zu erhellen.

Es war bereits die Rede von einigen Schreiben, die ich in eine frühe Phase von Andreas' Karriere datieren möchte, und zwar vor dem Episkopat (580er oder erst 590er) und auch noch vor dem Gros des ganzen Dossiers aus seiner Zeit als Priesterabt (570er, vielleicht noch früher?), so dass wir uns vielleicht in den 560er Jahren bewegen, als Andreas mit wirtschaftlichen Vorgängen betraut, aber anscheinend noch kein Priester bzw. Abt war. Vielleicht war er zu diesem Zeitpunkt ein Diakon und οἰκονόμος des Hesekiel-Klosters. In den besagten Schreiben (vgl. die Diskussion in §4.4.2) schreibt Andreas unterwürfig an seinen „heiligen Vater" Apa Samuel (mit Grüßen an „den Diakon Bruder Abraham" und „Bruder Moses") und ist sehr bemüht, sich Samuel (bzw. dessen übergeordnetem Vater Apa Isaak) gegenüber zu rechtfertigen und dessen Wünsche zu erfüllen. Die Entwicklung dieser Korrespondenz zwischen Andreas und dem Priester Apa Samuel vom Phoibammon-Kloster scheint nun einige Hinweise auf Andreas' Karriereaufstieg zu enthalten, insofern sich das gewandelte hierarchische Verhältnis in der Art und Weise niederschlägt, wie und worüber Andreas und Samuel miteinander sprechen, wer dabei in der Position ist Ansprüche zu stellen bzw. diese erfüllen zu müssen, und wie sich beide dabei gegenseitig anreden bzw. sich selbst bezeichnen. In eine spätere Phase als die genannten Briefe dürfte *O.Lips.Copt. I* 30 gehören: Samuel schreibt an seinen „Bruder" Andreas, was ein verändertes Verhältnis zu reflektieren scheint, in dem beide nun gleichrangig sind, nachdem Andreas selbst Priester und Abt seines eigenen Klosters geworden ist.

Ab hier (570er Jahre?) dürfte erst die große Masse von Andreas' Korrespondenz datieren, deren Umfang und generellen Charakter wir uns an dieser Stelle genau vor Augen führen sollten: Etwa die Hälfte (85) der ca. 160 Ostraka des Dossiers vom Topos des Apa Hesekiel, deren Inhalt ich momentan überblicke (die unbearbeiteten Ostraka in Berlin, Toronto und vielleicht noch andernorts werden beide Zahlen zweifellos noch einmal stark ansteigen lassen) sind von Apa Andreas verfasst, wohingegen nur zehn Briefe von seinem Kollegen Apa Aron erhalten sind, der ansonsten (viermal attestiert) nicht unabhängig, sondern zusammen mit seinem „Bruder" Andreas auftritt. Der nächste und vielleicht letzte Abt des Klosters, Apa Johannes, ist noch als Verfasser von sechs Briefen dokumentiert. Vergleichsweise selten wie die Briefe von Andreas' Kollegen bzw. Nachfolgern als Abt sind auch Schreiben, die an Andreas (und/oder Aron) adressiert statt von ihm geschrieben sind: Andreas alleine: acht- oder neunmal; Andreas zusammen mit Aron: sechs- oder siebenmal; Aron alleine dreizehn-, vierzehn- oder fünfzehnmal. Briefe *an* die Äbte vom Topos des Apa Hesekiel

Aron und Andreas (von Vertretern anderer Klöster, Dorfbeamten und zivilen Bittstellern)[1] sind also sehr gut bezeugt, werden aber völlig überschattet von den viel zahlreicheren Ostraka, die *von* Andreas (meist alleine, seltener zusammen mit Aron) an diese Parteien geschickt wurden.[2] Dass die an die Äbte adressierten Schreiben im Topos des Apa Hesekiel gefunden wurden, versteht sich von selbst. Warum aber wurden außerdem, und bei weitem zahlreicher, Schreiben von den Äbten, insbesondere von Apa Andreas, am selben Ort gefunden, obwohl sie an die Vertreter anderer Klöster und diverser Dörfer adressiert sind? Dieselbe Frage stellt sich auch für die vermutlich in Deir el-Bahari gefundene Korrespondenz von Andreas' berühmtem Nachfolger Abraham von Hermonthis, wie Ewa Wipszycka zusammenfasst:

„Finding copies of letters adressed to Abraham in his place of residence is understandable, but what is puzzling is the large number of letters addressed to individuals residing in various localities outside the Theban region, understood in the strict sense. They are too numerous to assume that we are dealing with texts lost at the place of sending."[3]

Des Rätsels Lösung bietet m. E. zweifellos Martin Krause:

„Somit erhebt sich die Frage, wie weit die bischöflichen Schreiben auf Ostraka, die uns erhalten sind, die Originale sind, die der Bischof versandt hat oder ob es sich bei diesen Ostraka um Abschriften handelt, die in der bischöflichen Residenz als ‚Akten' zurückblieben. (...) Man muss aber mit Abschriften der Originale, die im Phoibammonkloster aufbewahrt wurden, rechnen."[4]

Ist dieses Szenario allgemein schon plausibel genug, so wird es im Einzelfall auch praktisch bewiesen, wenn Abraham in Krauses Ostrakon Nr. 45 selbiges als χάρτης bezeichnet – offenbar handelt es sich wenigstens in diesem Fall um die Kopie des tatsächlich versandten und auf Papyrus geschriebenen Briefes. Ich glaube, dass dieser Erklärungsansatz dasselbe Problem in Bezug auf die Kor-

[1] Zu den vertretenen Dörfern siehe §4.5; zu den individuellen Beamten s. §5.3. Die Kontakte zu Dorfeliten finden neben dem Anwerben von frommen Stiftungen für das Kloster (s. hierzu §7.5) vor allem im Rahmen der friedensrichterlichen Tätigkeit der Äbte statt, s. §7.3.

[2] Das genau gegenteilige Bild gibt kurioserweise eine Reihe von Briefen *an* einen Apa Andreas, die im sogenannten „Severus-Kloster" in Theben-West (s. u.) gefunden wurden, während es dort aber keine Briefe *von* einem Apa Andreas gibt. Einer dieser Briefe wurde bereits ediert im Vorbericht Behlmer 2003, 23f. Könnte sich unser Apa Andreas zeitweise bei den Mönchen von Schech Abd el-Qurna aufgehalten und an ihn gerichtete Ostraka dort hinterlassen haben? Es mag sich natürlich um einen anderen Andreas handeln. Es ist jedoch in diesem Zusammenhang bemerkenswert, dass der von Behlmer edierte Brief von einer gewissen Sophia verfasst ist. In unserem Dossier sind Kat. Nr. **110** und **111** ebenfalls von einer Sophia jeweils an eine Autoritätsperson geschrieben; in **110** ist dies ihr „Vater Apa A[...], der Anachoret", hinter dem sich Aron oder Andreas verbergen dürfte. Natürlich könnten dies Zufälle sein, da keiner der genannten Namen besonders selten ist.

[3] Wipszycka 2015, 35.

[4] Krause 1956, Bd. 1, 6.

respondenz von Abrahams Vorgänger Andreas löst: Die von Andreas geschrieben Ostraka müssen zum großen Teil oder sogar vollständig im Topos des Apa Hesekiel archivierte Kopien der tatsächlich in Dörfer und andere Klöster versandten Schreiben sein. Ein drittes unter den bedeutendsten thebanischen Dossiers bietet dasselbe Problem und lädt zur selben Lösung ein: Auch in der Eremitage im Grab TT 29 in Theben-West finden sich viel mehr Ostraka, die von dem hier im 8. Jh. lebenden Mönch Frange geschrieben sind, als die *an ihn* adressierten Stücke. Boud'hors und Heurtel halten es für „invraisemblable que les ostraca conservés sur place soient des doubles",[5] doch scheint es sich im Hinblick auf die Andreas- und Abraham-Korrespondenzen dabei um eine ganz gängige Praxis gehandelt zu haben, die nötig war gerade wegen der vielen „messages qui contiennent une demande d'objet ou de denrée, ou oune convocation",[6] über die ein schriftlich weit vernetzter Mönchsvater ansonsten schnell die Übersicht verlieren könnte. Dass es in der Tat zwingend nötig gewesen sein muss, den bisherigen Verlauf von zahlreichen Korrespondenzen in detaillierten wirtschaftlichen Fragen im Auge zu behalten, wird schnell offensichtlich, wenn wir uns die Charakteristika von Andreas' typischen Schreiben vergegenwärtigen: Die allermeisten Briefe von Andreas sind Befehle an verschiedene „Söhne" (im Lichte des Folgenden denke ich: die Vorsteher, Verwalter oder sonstwie zuständige Vertreter anderer Klöster), manchmal auch an seinen „Bruder" Aron (der sich also offenbar zeitweise in einem anderen Kloster aufhielt, s. §5.1.2), die sich befleißen sollen (der typische Andreas-Auftrag beginnt mit dem Imperativ ϭⲛⲟⲩⲗⲁⲁⲍⲉ!) unterschiedliche Waren (Nahrungsmittel, Werkzeuge, Papyrus usw., s. die detaillierte Auswertung in §7.1) zu Andreas (also ins Hesekiel-Kloster), manchmal aber auch in ein drittes Kloster (s. u.) schicken sollen. Der Transport geschieht generell per Kamel und soll oft noch am selben Abend ankommen, so dass in den meisten Fällen die betreffenden Klöster in der näheren Umgebung von Theben/Hermonthis liegen müssen. Dies ist definitiv der Fall bei den Aufträgen, die Andreas an das benachbarte (erste) Phoibammon-Kloster (zu diesem Kontakt s. allgemein §4.4.2) schickt; und an dieser Stelle kommen wir zur nächsten und letzten Phase in der oben angeschnittenen Entwicklung von Andreas' Korrespondenz mit dem Priester Apa Samuel, die gleichzeitig das Fortschreiten von Andreas' Karriere dokumentiert: In Kat. Nr. **10**, einem essentiellen Schlüsseltext unseres Dossiers, schreibt Andreas, explizit ausgestattet mit dem erstaunlichen Titel „Vater aller Mönche der οἰκουμένη", an Apa Samuel. Diesen beschuldigt er vielleicht, in jüngster Zeit nachlässig gewesen zu sein (wenn ich in Z. 10 den Einschub ⲁⲕⲃⲱⲗ zwischen Adressat und Absender richtig verstehe); jedenfalls wird Samuel von Andreas mit Nachdruck aufgefordert, gewisse Arbeiten auszuführen und in mindestens eine Amphore

[5] Boud'hors/Heurtel 2010, 9.
[6] Ibid.

und einen Sack gefüllte Nahrungsmittel per Kamel zu transportieren, und zwar offenbar zu einem gewissen Apa Saul (= „mein Herr und Vater Saul" in *O.Mon. Phoib.* 23?), den ich für den Abt des Klosters halten möchte, für welches die Lieferung gedacht ist. Dabei handelt es sich offenbar um ein Kloster des Apa Mena (§4.4.7), wobei der namengebende Heilige (wie Apa Hesekiel als „Engel des Topos" in Arons und Andreas' Briefen an Dorfeliten, s. §7.5) als der tatsächliche Empfänger verstanden wird, mit dessen himmlischer Autorität Andreas den Druck auf Samuel erhöht: „Du weißt, dass Apa Mena selbst an diesem Ort ist!" (Z. 9). Dementsprechend ist in diesem Fall mit dem „Engel" wohl nicht Apa Hesekiel, sondern Apa Mena gemeint, wenn Andreas diesen ganzen Auftrag mit der Anrufung beginnt und somit sakralisiert: „Bei dem Engel des (Klosters des) Apa [NN]!" (Z. 2–3). Die Situation stellt sich mir zusammen gefasst wie folgt dar: Apa Andreas, Samuel nicht mehr untergeordnet oder gleichgestellt, sondern ihm gegenüber inzwischen weisungsbefugt, schreibt vom Topos des Apa Hesekiel aus an Apa Samuel im Topos des Apa Phoibammon und beuftragt diesen, ein drittes Kloster mit Waren zu beliefern: Den Topos des Apa Mena. Mir scheint, dass dieses Ostrakon mit seltener Klarheit das expliziert, was vielen oder allen Lieferaufträgen von Apa Andreas strukturell zugrunde liegt: Sofern Andreas verlangt, dass die Waren „zu mir" geliefert werden, geht es offensichtlich um die Belieferung des Topos des Apa Hesekiel (vielleicht aber auch zwecks weiterer Redistribution?) von einem anderen Kloster. In Fällen wie Kat. Nr. **10** wird aber deutlich, dass Andreas als „Vater aller Mönche der οἰκουμένη" befugt ist, dritte Klöster zu beauftragen, sich *gegenseitig* mit Waren zu beliefern. Andreas kontrolliert somit effektiv ein ganzes wirtschaftliches Netzwerk von Klöstern in Oberägypten (den institutionellen Hintergrund und das Ausmaß dieser Autorität gilt es in Kürze näher zu besprechen). Eine solche Situation wird noch von einigen anderen Ostraka reflektiert: In Kat. Nr. **11** ordnet Andreas wieder eine Kamellieferung zum Kloster des Apa Mena an (Andreas schickt die Kamele zusammen mit dem Ostrakon) und diesmal ist seine Verärgerung dem nachlässigen Adressaten (wieder Samuel?) gegenüber ganz unzweideutig: [†]|ⲑⲁⲩⲙⲁⲍⲉ ⲙ̄ⲙⲁⲧⲉ̣ „Ich muss mich sehr wundern"; auch in Kat. Nr. **12** „wundert" sich Andreas über den nachlässigen Adressaten und beschuldigt ihn sogar: „Du sündigst gegen mich wie ein [...]." Samuel und das Phoibammon-Kloster (und wahrscheinlich trifft dies ebenso auf die übrigen involvierten Klöster zu) sind in diesem System aber nicht nur Lieferanten, sondern auch Empfänger: In Kat. Nr. **45** soll der Adressat (also wohl der Vertreter eines namentlich nicht erhaltenen dritten Klosters) Weintrauben an Apa Samuel senden. Zusätzlich zu den allgegenwärtigen Kamelen kommen bei weiteren Strecken offenbar auch Schiffe zum Einsatz: In Kat. Nr. **3** soll jemand segeln; in **12** wird im Zusammenhang mit dem Transport vielleicht ein Hafen erwähnt. In Kat. Nr. **17** verlangt Andreas wieder die Lieferung von Waren; ein gewisser Papas und Jeremias sollen Andreas in diesem Zusammenhang „am Maxemine-

Kloster (§4.4.4) treffen" (oder bedeutet ⲧⲁⲍⲟ im übertragenen Sinne: Andreas in Bezug auf dieses Kloster zufrieden stellen?).[7] In Kat. Nr. **19** und **20** schickt Andreas seinem „Sohn" Moses (im Phoibammon-Kloster? §4.4.2) selbst Waren, in **20** sind es Datteln; anders herum soll jemand (wir vermuten: um Waren abzuliefern) zum […]thios-Kloster (§4.4.5) gehen. Expliziter wird es wieder in Kat. Nr. **48**: Der Adressat soll die Kamele mit Krügen beladen und zum Mathias-Kloster (§4.4.6) schicken. Hier lesen wir außerdem einmalig die Aufforderung, dass der Adressat „für ihn", also den Topos des Mathias bzw. dessen Vertreter, eine Rechnung (λόγος) schreiben soll, auf der die fraglichen Waren wohl noch einmal explizit gelistet werden (vermutlich in der Art der Auflistung der Matten und Seile, die Aron und Andreas ihrem „Bruder", dem Priester Apa Dios schicken und im begleitenden Ostrakon noch einmal auflisten, s. *O.Crum ST* 235 = Kat. Nr. **Add. 22**). Ferner soll der Adressat (auch für das Mathias-Kloster oder für Andreas?) Getreide oder Mehl schicken, und zwar zusammen mit dem Sieb, mit dem dieses gesiebt werden soll. Dass von Andreas beauftragte Lieferungen, ob nun vom Hesekiel- oder einem anderen Kloster aus, manchmal auf die explizite Bitte des belieferten Klosters zurückgehen, zeigt vermutlich Kat. Nr. **97**: Der Name der „verehrten Väterlichkeit", die hier zusammen mit deren „Sohn" Paham adressiert wird, ist zwar nicht erhalten, doch scheint der Inhalt deutlich auf den oben skizzierten Kontext zu verweisen: Die Mönchsgemeinde vom Topos des Apa Posidonios, den wir ebenfalls im Berg von Hermonthis wissen (§4.4.1), bittet um eine Getreidelieferung. Wir haben nun die aussagekräftigeren Lieferauftrage von Apa Andreas zitiert; diese sind in der Mehrzahl sehr fragmentarisch, aber ganz klar phraseologisch so homogen, dass sie durchweg als Dokumentation des hier rekonstruierten monastisch-wirtschaftlichen Systems gelten können, innerhalb dessen Andreas Warenlieferungen zu ihm im Hesekiel-Kloster bzw. zwischen dritten Klöstern anordnet. Die verschiedenen „Söhne" bzw. wenigstens in Arons Fall auch „Bruder", denen er dabei schreibt, sind die Vorsteher oder vielleicht auch οἰκονόμοι dieser Klöster. Sollte einer dieser „Söhne" Andreas' Auftrag nicht erfüllen, drohte ihm offenbar Strafe: In Kat. Nr. **333** garantiert der Diakon Isaak seinem „Vater" Andreas gegenüber, dass er ein Wasserrad installieren werde (die Kopie dieses Auftrages von Andreas liegt wohl vor in Kat. Nr. **54**) – bei Ausbleiben dieser Leistung

[7] Vgl. Etwa Kat. Nr. **86**: Johannes berichtet seinen „Vätern" Abraham, Aron und Andreas (offenbar als Reaktion auf den Befehl, Stroh zu liefern): ⲁⲓ̈ⲱ ⲧⲁ̅ⲍⲱⲕ ⲉⲧ|ⲃⲉ ⲡⲧⲁ̅ (Z. 3–4), was mir ebenfalls sinnvoller übersetzt scheint: „Ich konnte dich in Bezug auf das Stroh zufrieden stellen", also „dich treffen" im Sinne von „meet your demands". Ein literarisches Beispiel findet sich im *Leben des Samuel von Kalamun*, zu dem ein Bettler sagt: ⲡⲁⲭⲟⲉⲓ̈ⲥ ⲙⲁⲣⲉⲡⲉⲕⲛⲁ ⲧⲁⲍⲟⲓ̈ ⲛⲟⲩⲉⲓ̈ⲁⲱⲥ ⲧⲁⲱ̅ⲛ̅ⲍ̅ ⲉⲣⲟϥ ⲙ̅ⲡⲟⲟⲩ „Mein Herr, möge deine Barmherzigkeit mir mit etwas helfen, dass ich heute davon leben möge." (Alcock 1983, 19, 33–34).

muss Isaak einen Holokottinos Strafe zahlen. Mit einem Strafgeld droht Andreas vielleicht auch Georg, dem Adressaten von Kat. Nr. **52**.

Wenn Andreas sich in seinen Aufträgen über seinen Namen bzw. das Attribut „dieser Geringste" (ἐλάχιστος) hinaus näher bezeichnet (was leider selten vorkommt bzw. erhalten ist), dann nennt er sich in Kat. Nr. **34, 50** und **54** „der Priester". Wenn diese drei Schreiben aus derselben Zeit kommen wie die oben zitierten deutlichen Zeugnisse von Andreas' (über)regionaler Verwaltungsfunktion, dann könnte dies bedeuten, dass Andreas' Rolle als „Vater aller Mönche der οἰκουμένη" sich vielleicht nicht (oder erst ab einem gewissen Zeitpunkt?) mit seinem später näher zu betrachtenden Episkopat überschnitt, sondern diesem vorausging.

Was für ein Amt müssen wir uns überhaupt konkret unter dem hier erstmalig bezeugten Titel ⲡⲉⲓⲱⲧ ⲛ̄(ⲙ)ⲙⲟⲛⲱⲭ(ⲟⲥ) | ⲧⲏⲣⲟⲩ ⲛⲧⲟⲓⲕⲟⲩⲙⲉⲛⲏ „Vater aller Mönche der οἰκουμένη" vorstellen, dessen ungefähren Befugnissen unseren Ostraka zufolge wir uns nun angenähert haben? Die Antwort hängt zwangsläufig davon ab, wie das Wort οἰκουμένη in diesem Kontext aufzufassen ist. Dass mit Andreas' Zuständigkeitsbereich in keinem Fall die übliche Bedeutung „die ganze zivilisierte/christianisierte Welt des römischen Reiches" gemeint sein kann, scheint offensichtlich, so dass wir nach einer plausiblen semantischen Wandlung dieses Lehnwortes im Koptischen fragen müssen. Ich habe hierzu zwei Erklärungsansätze entwickelt, die sich auch nicht unbedingt gegenseitig ausschließen müssen. Die erste Option besteht darin, in οἰκουμένη die Verwendung eines Lehnwortes zu erblicken, welches mit Nuancen seines direkten koptischen Äquivalentes angereichert wurde, die das griechische Wort ursprünglich nicht besitzt: Andreas könnte an ⲧⲉⲭⲱⲣⲁ ⲧⲏⲣⲥ oder ⲡⲕⲁϩ ⲧⲏⲣϥ gedacht haben. Beide bedeuten grundsätzlich „das ganze Land", was sich konkret auf Ägypten oder auch eine vagere „ganze Region" beziehen kann, während die zweite Phrase aber auch in koptischen Rechtsurkunden regelmäßig die οἰκουμένη als Herrschaftsgebiet der byzantinischen Kaiser übersetzt. Auch ein Schenute-Zitat, das erstmals in einem Enkomium von Andreas' Zeitgenossen Johannes von Schmun bezeugt ist, meint mit οἰκουμένη (sogar in der identischen Phrase „alle Mönche der οἰκουμένη") deutlich „die ganze Welt".[8] Mein Vorschlag wäre daher, dass Andreas die genannte Äquivalenz in die andere Richtung übertragen und dabei vereinfacht hat, indem er οἰκουμένη auf eine nur im Koptischen gegebenen Bedeutungsnuance der äquivalenten Phrase ⲧⲉⲭⲱⲣⲁ ⲧⲏⲣⲥ oder ⲡⲕⲁϩ ⲧⲏⲣϥ reduzierte. Andreas weist in seinen Briefen auch sonst eine deutliche Tendenz dazu auf, griechische Lehnwörter auch dort zu verwenden, wo das

[8] Schenute soll über den Hl. Antonios, den Begründer des anachoretischen Mönchtums, gesagt haben: ⲉⲕϣⲁⲛⲥⲱⲟⲩϩ ⲉϩⲟⲩⲛ ⲛⲙ̄ⲙⲟⲛⲁⲭⲟⲥ ⲧⲏⲣⲟⲩ ⲛⲧⲟⲓⲕⲟⲩⲙⲉⲛⲏ ⲙⲉⲩⲣ ⲟⲩⲁⲛⲧⲱⲛⲓⲟⲥ ⲛⲟⲩⲱⲧ „Wenn man alle Mönche der Welt versammelte, so ergäben sie nicht einen einzigen Antonios", Garitte 1943, 344.

koptische Pendant gewöhnlicher (θαυ statt ⲣ ϣⲡⲏⲣⲉ in Kat. Nr. **11** und **12**, καλῶς statt ⲉⲙⲁⲧⲉ in Kat. Nr. **2**, πείθω statt ⲟⲩⲱϣ in *O.Brit.Mus.Copt. I* 75/3 = Kat. Nr. **Add. 45**) oder sogar alleinig bezeugt ist (in Kat. Nr. **10** findet sich, neben der οἰκου , auch die einzige koptische Attestation für die Beschwörungspartikel μ statt ϣⲉ). Vielleicht müssen wir also tatsächlich ⲧⲟⲓⲕⲟⲩⲙⲉⲛⲏ in Andreas' Titel im Sinne von ⲡⲕⲁϩ ⲧⲏⲣϥ bzw. ⲧⲉⲭⲱⲣⲁ ⲧⲏⲣⲥ (ⲛⲕⲏⲙⲉ) „das ganze Land (Ägypten)" auffassen.

Vielleicht, und dies wäre nun die zweite Option, verwendet Andreas hier aber auch bereits eine von Adam Łajtar beobachtete kirchliche Spezialbedeutung[9] von οἰκουμένη, die (zwar erst im 12. Jh.) in christlichen Inschriften aus Nubien bezeugt ist und die, auf unseren Fall angewendet, wieder auf dieselbe Bedeutung „ganz Ägypten" hinauslaufen würde: Auf der Grabstele des Erzbischofs von Dongola Georgios († 1113) trägt dieser in Z. 16 das Epitheton μεριμνητὴς τῆς οἰκουμένης „der sich um die οἰκουμένη sorgte". Wie Łajtar ausführt, handelt es sich hier offenbar um ein Zitat von Johannes Chrysostomos, das in seinem ursprünglichen Kontext zwar mit οἰκουμένη die konventionelle „ganze bewohnte Welt" meint, aber sowohl in dieser Grabinschrift aus Makuria als auch in einem Paralleltext im benachbarten, an Ägypten angrenzenden Königreich Nobatia deutlich auf den *kirchlichen Zuständigkeitsbereich* von Johannes Chrysostomos selbst und dann auch von anderen Erzbischöfen umgedeutet wurde:

> „In John Chrysostomus, *De virginitate* 14.45, the word οἰκουμένη has the meaning "inhabited world, given by God to Adam and Eve and their offspring to live in". In the Faras inscription οἰκουμένη evidently designates something else, namely "the Christian world under the supreme control of the Bishop of Antiochia, the Bishopric of Antiochia" or "the Constantinopolitan Patriarchate", which John Chysostomus governed for some time at the peak of his career. In our case, it must have a similar, though more restricted meaning (…). Herein, οἰκουμ most probably designates "the Christian world under the Archbishopric authority of Georgios", "the Archbishopric of Dongola"."[10]

Wenden wir nun genau diese Bedeutung von οἰκουμένη auf Andreas' Titel an, so ist nicht sein Herrschaftsgebiet gemeint (er ist ja kein *Erz*bischof und höchstwahrscheinlich auch noch nicht Bischof von Hermonthis, s.o.), sondern dasjenige seines eigenen „Vaters" Damianos (578–607), des monophysitischen Erzbischofs von Alexandria, dessen οἰκουμένη folglich ganz Ägypten wäre, wo Andreas in Damianos' Auftrag für „alle Mönche" verantwortlich ist. Dieser Vermutung kommt nun der Umstand zu Hilfe, dass die Gesetzgebung von Kaiser Justinian (527–565), der erstmals eine umfassende Legislation zur Regu-

[9] Denkbar scheint auch, dass beide Optionen auf komplexere Weise zusammengehören, dass also bei Andreas (so es sich nicht nur um eine idiosynkratische, um nicht zu sagen: fehlerhafte *ad-hoc*-Prägung handelt) eine frühe kirchliche Bedeutungsverschiebung von οἰκουμένη attestiert ist, die auch im Griechischen wirksam war und noch Jahrhunderte später die von Łajtar dokumentierte Umdeutung eines Zitates von Johannes Chrysostomos begünstigte.

[10] Łajtar 2002, 181. Ich bin dem Autor zutiefst dankbar für diesen enorm hilfreichen Hinweis.

lierung des Mönchtums vorlegte,[11] tatsächlich vorsieht, dass alle Mönche im Territorium eines Erzbischofs der Aufsicht eines dem letzteren unterstehenden τῶν μοναστηρίων ἔξαρχος/ἐπιθεωρητής „Herrscher/Aufseher der Klöster" unterstellt werden sollten, der auch mit dem weniger eindeutigen Titel eines Archimandriten benannt werden konnte.[12] Bei diesem handelte es sich stets um den Abt eines bedeutenden Klosters; das von Justinian vorgeschriebene Amt gab es zumindest in Konstantinopel und Palästina[13] schon im 5. Jh. Ich zitiere aus der ausführlichsten mir bekannten Abhandlung zum „Generalarchimandrat oder Exarchat":

> „(I)m Laufe des V. Jahrh. (erscheint) ein höherer Klosteroberer für die Klöster Konstantinopels und dessen Umgebung wie für die im Jerusalemer Patriarchatssprengel liegenden Klöster, der den Titel ἀρχιμανδρίτης oder ἔξαρχος führt. (…) Die heftigen theologischen Kämpfe in Konstantinopel und Palästina haben es den kompetenten Kirchengewalten ratsam und vom kirchenpolitischen Standpunkt notwendig erscheinen lassen, ein besonderes Organ zu schaffen, dem die unmittelbare kanonische Aufsicht über die Klöster ihres Sprengels übertragen wurde. (…) Im Patriarchat von Jerusalem war diese Aufsichtsfunktion mit Rücksicht auf das Bestehen von zwei Verfassungsarten innerhalb der palästinensischen Klöster von Anfang an dualistisch organisiert: Für die lauriotischen (idiorrhythmisch organisierten) und die koinobiotischen Klöster wurden zwei besondere, getrennte Archimandritate geschaffen. (…) Die Bestellung des ἀρχιμανδρίτης oder ἔξαρχος in Palästina scheint ursprünglich unmittelbar und ausschließlich durch den Erzbischof und Patriarchen von Jerusalem erfolgt zu sein; indessen seit dem Ende des V. Jahrh. ist es üblich geworden, die Stellen beider Generalarchimandriten sowie die Stellen ihrer Stellvertreter (δευτεράριοι, δευτερεύοντες) durch das einverständliche und gemeinsame Vorgehen des Patriarchen und der zu diesem Zweck vom Patriarchen nach Jerusalem einberufenen palästinensischen Mönche zu besetzen. (…) Die Funktion des Exarchen war in Palästina früher mit der Klostervorsteherstellung des männlichen Klosters der hl. Melanie bzw. des Passarionklosters, später aber, seit Ende des V. Jahrh., mit derjenigen des Theodosioskoinobions und der Sabaslaura verbunden, jedoch erfolgte die Übertragung beider in einer Person kombinierten Würden und Stellungen nicht durch einen einheitlichen, sondern durch zwei besondere voneinander unabhängige Bestellungsakte. In Konstantinopel dürfte die Stellung des Exarchen mit der Vorsteherschaft des angesehensten Klosters, des Dalmatiosklosters, verbunden gewesen sein. (…) Wie aus den spärlichen Nachrichten und gelegentlichen Ausgaben ersichtlich ist, übt der Exarch unmittelbares Aufsichtsrecht über die Klöster seines Inspektionssprengels; dieses Aufsichtsrecht scheint indessen vorwiegend negativer Natur gewesen zu sein und den Exarchen nur im Falle einer schweren Störung der Klosterordnung sowie einer Verletzung der auf die Klöster und Mönche bezüglichen staatlichen und kirchlichen Gesetze zum aktiven Eingreifen in die inneren Klosterangelegenheiten berechtigt zu haben, wobei er wohl auch disziplinarrechtlich vorzugehen befugt war."[14]

Auch in Syrien scheint es eine entsprechende Struktur gegeben zu haben, indem hier zur Zeit Justinians der Abt des Klosters Mar Maron die Kontrolle über die

[11] Allgemein: Alivisatos 1913, 98–112; Granić 1929/30; Müller 2009; Hasse-Ungeheuer 2016.

[12] Zum Exarchenamt: Alivisatos 1913, 103; Granić 1929/30, 29–34; Suermann 1998, 111; Hasse-Ungeheuer 2016, 127.

[13] Zum die Klöster der judäischen Wüste beaufsichtigenden Exarchen am Beispiel des Hl. Sabas s. ausführlich Patrich 1995, 9f., 287–92.

[14] Granić 1929/30, 30–32.

chalkedonensischen Klöster in Syria Secunda ausübte.[15] Solch eine monastische Kontrollinstanz, die geeignet war, das Mönchtum fest in die Kirchenhierarchie einzugliedern, muss für Damianos' Agenda, eine neue Gegenkirche in Ägypten aufzubauen, deren Bischöfe typischerweise (wie er selbst) auch Mönche waren und eine entsprechende Machtbasis mitbrachten, in hohem Maße attraktiv gewesen sein. Somit sollte es uns nicht überraschen, dass Damianos den nach unseren Ostraka zu urteilen wirtschaftlich-administrativ fähigen Abt des blühenden und in Oberägypten gut vernetzten Hesekiel-Klosters zum (ersten?) Exarchen Ägyptens (oder wenigstens Oberägyptens, s.u.) bzw. „Vater aller Mönche der οἰκουμένη" einsetzen sollte.

Wie gut sich ein solches Amt in Damianos' allgemeine Politik einfügt, wird umso deutlicher, wenn wir dieses *monastische* Amt vergleichen mit einem bedeutenden *ekklesiastischen* Amt mit landesweiter Autorität, das in genau dem selben historischen Rahmen zum ersten Mal begegnet. Analog zu einem monastischen „Vater aller Mönche der οἰκουμένη" entsteht in dieser Zeit das kirchliche Amt des patriarchalen Vikars: Phoibammon von Panopolis, der als Autor eines koptischen Enkomiums auf den Hl. Kolluthos gilt, wird dort als ⲡⲀⲓⲀⲧⲟⲭⲟⲥ ⲚⲦⲈⲬⲰⲢⲀ ⲦⲎⲢⲤ ⲚⲔⲎⲘⲈ „der Vikar des ganzen Landes Ägypten" vorgestellt.[16] Wenn dieser Titel in diesem Fall wohl für die Zeit Theodosius' I. einen Anachronismus darstellt, wie Phil Booth gezeigt hat, so existierte er aber definitiv unter Damianos, der dieses Amt wahrscheinlich geschaffen hat und Konstantin, Bischof von Assiut, zu seinem ersten „Vikar für Oberägypten" ernannte, wie es das arabische Synaxarium berichtet. Demzufolge könnte das Amt des Vikars also zwischen Ober- und Unterägypten geteilt gewesen sein.[17] Booth hat in diesem Zusammenhang auf die markante Tendenz im neuen theodosianischen (bei Booth: severianischen) Patriarchat hingewiesen, viel von der traditionellen monarchischen Machtstruktur der alexandrinischen Patriarchen aufzugeben zugunsten einer effizienten lokalen Delegation von Autorität, durch welche die neue Hierarchie während ihrer ersten Schritte stabilisiert werden konnte:

> „In a context within which the parvenu bishops of the Severan episcopate confronted (more powerful) Chalcedonian rivals, and within which those bishops were staking a radical claim to represent the one true church, it must have been imperative that candidates for clerical office be vetted, and that moral and doctrinal discipline be maintained throughout the new church. In the archives of Pesynthius and Abraham, we perceive such concerns at the level of the individual see; but the institution of the vicarate extended them also to the regional level, creating a further level of oversight and of delegated power. In order to achieve this, the Severan

[15] Suermann 1998, 110f.

[16] Phoibammon von Panopolis, *Zweites Enkomium auf Kolluthos*, Hg. Schenke 2013, 160.

[17] Booth 2017, 156, 180–186, bei 186 mit weiteren Hinweisen auf die Existenz von mehreren vikarartigen Personen, die im 7. Jh. gleichzeitig aktiv waren.

patriarchs were forced to cede something of the absolutism which had accrued to Alexandrian patriarchs in the past …"[18]

Das von Kat. Nr. **10** dokumentierte Auftreten eines Amtes „Vater aller Mönche der οἴκου " (d. h., Ägypten oder wenigstens Oberägypten) während Damianos' Patriarchat würde völlig logisch aus dieser allgemeinen Agenda sowie der engen Verbindung der theodosianischen Kirche zu den Klöstern folgen: als die ägyptische Version des im übrigen östlichen Mittelmeerraum bereits länger etablierten Exarchats und somit als monastisches Äquivalent zum neuen kirchlichen Amt des Vikars. Möglicherweise bezieht sich genau hierauf die arabische *Geschichte der Patriarchen von Alexandria*, die berichtet, dass der Patriarch Simon I (689–701) den Bischof Johannes von Nikiu im Jahr 696 mit „der Verwaltung der Angelegenheiten der Klöster" betraute. Ich glaube, dass es sich hierbei um dasselbe Amt handelt, das Andreas (womöglich als erster) ein Jahrhundert früher unter Damianos bekleidete. In diesem Fall würde Ewa Wipszycka irren, die sich sicher ist, dass „the territorial scope of the control John was entrusted with … certainly did not extend over all the *chora*, for this would have been practically impossible."[19] Dem widerspricht unser Ostrakon ziemlich explizit: „All the *chora*" – ⲧⲟⲓⲕⲟⲩⲙⲉⲛⲏ = ⲧⲉⲭⲱⲣⲁ ⲧⲏⲣⲥ – scheint ganz präzise die Jurisdiktion zu sein, die der Patriarch Damianos diesem Amt zugewiesen hat! Es ist natürlich denkbar, dass das Amt, analog zum Vikarat, ab irgendeinem Punkt, wenn nicht schon initial, zumindest zwischen Ober- und Unterägypten geteilt war. Wipszyckas Skepsis teilte offenbar auch Robert H. Charles nicht, der Johannes' Autorität ohne zu zögern als das Amt eines „administrator general of the Monasteries" auffasst; vielleicht war also Johannes im 7. Jh. der von Simon bestimmte Exarch.[20] Wir stehen jetzt möglicherweise vor einer reichen dokumentarischen Basis, die uns zeigt, wie dieses Amt ursprünglich auf Koptisch hieß und welche alltäglichen wirtschaftlichen Operationen seine Ausübung umfasste. Es muss jedoch eingeräumt werden, dass zum größten Teil unklar bleibt, welche Klöster alle unter den Lieferaufträgen als Adressaten bzw. involvierte Parteien auftreten und wie weit diese im Einzelfall von Andreas' Basis im Berg von Hermonthis entfernt lagen. Es wurde ja gezeigt, dass ein großer Teil der Lieferungen über relativ kurze Entfernungen innerhalb eines Tages geplant war. Einzelne identifizierbare Klöster (die Topoi des Apa Phoibammon und des Apa Posidonios) liegen nachweislich in der unmittelbaren Nachbarschaft. Vermutlich bedeutet Andreas' administrative Oberhoheit durchaus nicht, dass tatsächlich alle wirtschaftlichen Operationen aller Klöster Ägyptens oder auch nur Oberägyptens durch ihn abgesegnet werden oder durch seine Finger gehen mussten – dies wäre wohl tatsächlich in Wipszyckas Sinne

[18] Booth 2017, 186.
[19] Wipszycka 2015, 118.
[20] Charles 1916, iii.

„practically impossible" gewesen. Sinnvoller scheint mir eine etwa wie folgt geartete Situation: Der Inhaber des Amtes eines landesweiten „Vaters" aller Klöster hat die *Befugnis*, in die bestehenden wirtschaftlichen Strukturen einzugreifen und besondere Vorgänge anzuordnen, wenn es dazu einen konkreten Anlass gibt (wenn z. B. das Posidonios-Kloster in Kat. Nr. **97** um Getreide bittet). Im Regelfall würde er aber den regionalen Klosteräbten das Feld überlassen, die im Zweifelsfall ihrem „Vater" gegenüber dennoch verantwortlich wären. Intervention wäre dann eine Frage der situationsbedingten Notwendigkeit gewesen; die Hauptsache bei dieser Machtstruktur wäre, dass es überhaupt eine zentrale Instanz gibt, die auf schwierige Fälle reagieren *kann* und dabei die Autorität des Patriarchen hinter sich weiß, der anders herum auf diesem Weg Kontrolle auf die Klöster ausüben kann. Dies entspricht ja auch genau B. Granić's oben zitiertem Abriss der Autorität des Exarchen, wonach diese „vorwiegend negative(r) Natur gewesen zu sein (scheint) und den Exarchen nur im Falle einer schweren Störung der Klosterordnung sowie einer Verletzung der auf die Klöster und Mönche bezüglichen staatlichen und kirchlichen Gesetze zum aktiven Eingreifen in die inneren Klosterangelegenheiten berechtigt". Je näher die einzelnen Klöster dabei an Hermonthis und dem Topos des Apa Hesekiel liegen, desto regelmäßiger wäre damit zu rechnen (und dies dürfte die Mehrzahl unserer Ostraka reflektieren), dass Andreas, gleichzeitig Abt dieses Klosters, seine besondere Autorität dazu einsetzt, die wirtschaftlichen Vorgänge in seiner unmittelbaren Umgebung viel unmittelbarer (und sicher manchmal zu seinem eigenen Vorteil) zu lenken, als dies für weit entfernte Klöster weit im Norden oder Süden praktikabel wäre (was nicht heißen muss, dass diese in unserem Dossier gar nicht vertreten sind). Es ist in diesem Zusammenhang äußerst verlockend, neu über die Identität des offenbar sehr mächtigen Abba Andreas nachzudenken, der eine zentrale Rolle in dem wohl in die zweite Hälfte des 6. Jhs. zu datierenden griechischen Papyrusdossier *P.Fouad* 86–89 spielt.[21] Diese sind alle an den Abt des alexandrinischen Metanoia-Klosters Georg gerichtet, und zwar fast alle von Georgs Untergebenen, die ihn dementsprechend unterwürfig anreden und „Vater" nennen. Der Autor von *P.Fouad* 87 aber ist Abba Andreas selbst, der seinen langen, höflichen Papyrusbrief in einer laut Gascou sehr schönen, eben auf die zweite Hälfte des 6. deutenden, geneigten Unziale schreibt[22] und sich dabei erlauben kann, den Abt Georg als seinen „Sohn" zu bezeichnen. Abba Andreas vermittelt den Kontakt zwischen dem μεγαλοπρεπέτατος *comes* Johannes und einem Kloster bei Aphrodito, dessen Mönche ihren ehemaligen Abt anklagen, nachdem seine Misswirtschaft das

[21] Zum Folgenden s. ausführlich Gascou 1976 und konzis idem 1991, 1609f.

[22] Die zweifellos register- und sprachbedingt ganz anders aussieht als die oft hastige, informelle Majuskel unserer für Archivzwecke auf Tonscherben kopierten lakonischen Lieferaufträge in koptischer Sprache, s. §8.1–2.

Kloster in den Ruin getrieben haben soll. Die Datierung, der hierarchische Vorrang Abba Andreas' noch vor seinem „Sohn", dem Abt Georg, und die zugrundeliegende monastisch-wirtschaftliche Krisensituation scheinen vortrefflich zu Apa Andreas' oben skizzierter Autorität zu passen. Dass des letzteren Aktionsradius auch den Ostraka zufolge nicht auf den Raum Theben-Hermonthis beschränkt war, sondern sich noch deutlich weiter als Aphrodito nach Norden erstrecken konnte, bezeugt *BKU I* 136, wo Andreas offenbar eine Reise in die Haupstadt der unteren Thebais Antinoopolis ankündigt in einer Angelegenheit, deren Ausgang er dem Adressaten Pesynthios so bald wie möglich zu berichten verspricht.

Vor dem nun gewonnenen, gegenüber der allgemeinen chronologischen Einordnung (§4.6.1) noch komplexeren Hintergrund von Andreas' Aktivität im Rahmen der kirchengeschichtlichen Situation Ägyptens im späten 6. Jh. möchte ich noch ein weiteres potenziell sehr aussagekräftiges Ostrakon besprechen: In Kat. Nr. **7** antwortet Andreas seinem „Sohn" (Name nicht erhalten) auf dessen Nachfrage, ob ein gewisser Bruder Eupraxios „dem Topos" beitreten darf.[23] Andreas' Antwort in Paraphrase: Er darf, und das darf grundsätzlich jeder, der das schwere koinobitische Leben in der Wüste ertragen kann. Ich war ursprünglich geneigt, diesen Text so aufzufassen, dass Andreas von einem seiner Untergebenen im Hesekiel-Kloster um Erlaubnis gefragt wurde, Eupraxios in die Gemeinde aufzunehmen. „Der Topos" wäre dann der Topos des Apa Hesekiel und die Korrespondenz ausnahmsweise klosterintern (und Eupraxios wäre neben Leontios der zweite namentlich bekannte Mönch des Klosters, s. §5.2). Wenn wir uns aber vor Augen halten, dass der allergrößte Teil von Andreas' Briefen den Topos des Apa Hesekiel stets im Rahmen von Andreas' (über)regionaler Führungsrolle betreffen, wobei es außerdem und manchmal sogar nur um die Angelegenheiten dritter Klöster geht, scheint eine andere Deutung mindestens ebenso plausibel: Vielleicht reflektiert auch dieses Schreiben Andreas' Oberho-

[23] Der gewünschte Eintritt ins Kloster wird formuliert als ϭⲱ ϩⲙ ⲡⲧⲟⲡⲟⲥ „im Topos bleiben". Dabei scheint es sich um einen regelrechten *terminus technicus* zu handeln, den auch die Mönche Petros und Solomon verwenden, wenn sie in der fast einzigartigen Urkunde (*O.CrumVC* 6 attestiert dasselbe Genre, s. Garel 2018, 246f.) *O.Brit.Mus.Copt. II* 8 ihre Pflichten nach der Aufnahme in ihr neues Kloster (vielleicht eher als „der heilige Topos des Apa Besa[rio]n" statt Biedenkopf-Ziehners „Besa[mmo]n" zu ergänzen) festhalten. Ich zitiere aus Z. 6–8: ⲉⲡⲉⲓⲇⲏ ⲁⲛⲡⲁⲣⲁⲕⲁⲗⲉⲓ ⲙⲙⲱⲧⲛ̄ ⲉⲧⲣⲉⲧⲉⲧⲛ̄|[ⲥ]ⲩⲅⲭⲱⲣⲉⲓ ⲛⲁⲛ ⲛ̄ⲧⲛ̄ϭⲱ ϩⲙ ⲡⲧ[ⲟⲡⲟⲥ] ϩⲁ ⲧⲉⲧⲛ̄ⲉ|ⲝⲟⲩⲥⲓⲁ ⲁⲧⲉⲧⲛ̄ⲣ ⲡⲛⲁ ⲛⲙ̄ⲙⲁ[ⲛ ⲉ]ⲭⲓ ⲙ̄ⲙⲟⲛ „Nachdem wir euch ersucht hatten, uns zu gestatten, im Topos unter eurer Autorität zu bleiben, habt ihr uns die Gnade erwiesen, uns aufzunehmen." Die Dankbarkeit eines Mönches für die Aufnahme ins Kloster könnte auch Kat. Nr. **100** reflektieren, dessen Verfasser seinem „gesegneten Vater" (Andreas?) nur dies schreibt (Z. 3–6): ⲡϫⲟⲉⲓⲥ ⲡⲛⲟⲩⲧⲉ [ⲉϥⲉⲥ]|ⲙⲟⲩ` ⲉⲣⲟⲕ ⲉⲧⲃ[ⲉ] | ⲡⲙⲁ ⲛ̄ⲧⲁⲕⲁⲁϥ | ⲛⲁ̈ⲓ „Der Herrgott segne dich wegen des Platzes, den du für mich gemacht hast!" Der Ausdruck ϭⲱ ϩⲙ ⲡⲧⲟⲡⲟⲥ wird wiederum in negierter Form verwendet, um den *Austritt* eines Mönches aus dem Kloster zu bezeichnen, so in *P.Mon.Phoib.Test.* 3, 55–56 (s. Garel 2018, 246).

heit über andere Klöster, und nicht nur in wirtschaftlichen Fragen. Andreas'
„Sohn" wäre dann wieder der Abt des jeweiligen Klosters (der genannte „To-
pos"), der sich in einem irgendwie schwierig gearteten Fall entschieden hat,
Andreas als höchste Instanz zu konsultieren. Sicher wäre es auch hier „practi-
cally impossible" gewesen, die Aufnahme jedes einzelnen Mönches in jedem
einzelnen Kloster über Andreas' „Schreibtisch" gehen zu lassen. In jedem Fall
ist diese Episode von besonderem Interesse, da die Aufnahme neuer Mönche in
ein Kloster bzw. die Bedingungen dafür in den Papyri bislang nicht allzugut
dokumentiert sind.[24]

Als Bischof Michaias von Hermonthis starb oder jedenfalls sein Amt nicht
länger ausüben konnte, wurde Apa Andreas, wie schon gezeigt wurde (§4.6.1)
von Erzbischof Damianos zu Michaias' Nachfolger ernannt. Wie wir gesehen
haben, bezeichnet sich Andreas innerhalb seiner archivierten wirtschaftlichen
Aufträge, wenn überhaupt mit einem Titel, dann als Priester oder „Vater aller
Mönche der οἰκουμένη". Was das Verhältnis dieser beiden Titel angeht, dürfen
wir wohl vermuten, dass Andreas erst Priester und Abt seines eigenen Klosters
wurde, ehe er von Damianos mit der oben besprochenen überregionalen Verwal-
tungsfunktion betraut wurde, dass also das letztere Amt sekundär zum klerikalen
Priestertitel und der monastischen Rolle als Klosterabt hinzu kam. Zu welchem
Punkt aber außerdem die Ordination zum Bischof von Hermonthis erfolgte, und
ob sich dieses Amt mit den zuvor genannten Funktionen überschnitt, bleibt
unklar. In insgesamt fünf Ostraka bezeichnet sich Andreas explizit als Bischof
(Kat. Nr. **57**; *O.Vind.Copt.* 373 und 383 = Kat. Nr. **Add. 39** und **40**; *O.CrumST*
326 = Kat. Nr. **Add. 24**; Turaiev 1902, Nr. 12 = Kat. Nr. **Add. 49**); alleine
O.Crum 288 (Kat. Nr. **Add. 46**) ist *an* Bischof Andreas adressiert. Da zumindest
die ersten drei der genannten Ostraka in Leipzig und Wien aus dem Topos des
Apa Hesekiel und somit aus Andreas' Archiv stammen dürften (dafür spricht
außerdem, dass auch diese Briefe wieder fast ausnahmslos *von* Andreas
geschrieben sind), liegt der Schluss nahe, dass Andreas zumindest zu Beginn
seines Episkopats weiterhin im Kloster blieb, statt in den traditionellen Bischofs-
sitz in Hermonthis zu wechseln (was ja für die theodosianischen Bischöfe zu
dieser Zeit recht typisch zu sein scheint und mit der Präsenz des chalkedo-
nischen Bischofs in der Metropole zu tun haben mag, s. §4.6.1). Wie später
Abraham im Phoibammon-Kloster könnte Bischof Andreas also gleichzeitig
weiterhin als Klosterabt fungiert haben. Hat er außerdem weiterhin das Amt des
„Vaters aller Mönche der οἰκουμένη" ausgeübt oder ging dieses nun auf jemand
anderen über? Wir wissen es nicht. Fünf Briefe explizit von (und einer an)
Bischof Andreas, der auch nur hier mit ekklesiastischen Problemen befasst ist,
sind eine verschwindend geringe Menge im Vergleich zu der von Martin Krause

[24] Wipszycka 2018, 337–369. Für eine neue Abhandlung zu diesem Themenkomplex mit
einigen, von Wipszycka nicht berücksichtigten Attestationen s. jetzt Garel 2018.

zusammengetragenen, fast 200 Schreiben zählenden Korrespondenz von Andreas' Nachfolger Abraham aus dessen eigenem Archiv in Deir el-Bahari.[25] Wenn dieses Bild nicht von zufälligen Erhaltungsbedingungen in der Zusammensetzung der in westliche Sammlungen gelangten Ostraka aus dem Hesekiel-Kloster gestört wird, bieten sich wohl zwei nahe liegende Erklärungen an: Entweder war Andreas nur für kurze Zeit Bischof (spät in den 580ern oder sogar erst in den frühen 590ern?) oder er hat bald nach seinem Amtsantritt das Hesekiel-Kloster verlassen (doch sollten wir dann nicht erwarten, dass er zumindest den jüngeren, auf sein Bischofsamt bezogenen Teil seines Archivs mit sich genommen hätte?). Irgendwann in den 590er Jahren jedenfalls hat, wie allgemein bekannt, der frühere οἰκονόμος des Phoibammon-Klosters Abraham, der offenbar in engem Kontakt mit Andreas und später Johannes im Hesekiel-Kloster stand (§4.4.2), die Leitung des Phoibammon-Klosters und auch das hermonthische Episkopat übernommen. Andreas muss also zu diesem Zeitpunkt gestorben sein oder konnte jedenfalls sein Amt nicht länger ausüben.

Soweit der Abriss von Apa Andreas' Karriere (chronlogisch grob zwischen ca. 560 und 590 einzuordnen), wie sie sich mir ungefähr anhand der Ostraka darstellt. Von dieser abgesehen bzw. im Lichte ihres historischen Kontextes stellt sich im Hinblick auf Apa Andreas die Frage, ob dieser mehr oder weniger zufällig zur richtigen Zeit am richtigen Ort war, um die genannten Funktionen zu erfüllen. Wenn wir wiederum nicht von den Erhaltungsbedingungen und der zufälligen Verstreuung der Texte getäuscht werden, müssen wir feststellen, dass der Topos des Apa Hesekiel in der zweiten Hälfte des 6. Jhs. ziemlich plötzlich als regionales „Powerhouse" auftaucht. Wir beobachten dann eine regelrechte Explosion in der Anfertigung von koptischen Ostraka, die erst jetzt eine intensive und weit vernetzte Klosterwirtschaft bezeugen. Hat diese also tatsächlich erst zu dieser Zeit solche Ausmaße angenommen, dass eine umfassende schriftliche Dokumentation notwendig wurde? Ist das Kloster vielleicht erst im 6. Jh. gegründet (oder aus einer semianachoretischen Vorstufe weiterentwickelt) worden, unter explizitem Rückgriff auf den Hl. Hesekiel von Hermonthis, dessen Status als Gräber des heiligen Brunnens und „Engel des Topos" das kulturelle Gedächtnis der Mönchsgemeinde begründete und geeignet war, fromme Stiftungen anzuziehen? Entstand auch vor diesem Hintergrund erst die Heiligenvita vom *Leben des Apa Hesekiel*? Schließlich die für uns in diesem Zusammenhang zentrale Frage: Sind dies bestehende Entwicklungen, denen sich Andreas angepasst hat, oder spiegelt sich in diesen Besonderheiten im Gegenteil seine eigene Initiative? Diese wäre natürlich stets im Kontext der neuen theodosianischen Kirche zu sehen und mag durchaus einer größeren Agenda des Patriarchen Damianos entspringen.

[25] Wipszycka 2015, 34.

5.1.2 Apa Aron

Wie bereits ausführlich dargelegt (§3.1), begann die Erforschung unseres Dossiers mit T.S. Richters Edition der koptischen Ostraka des Ägyptischen Museums „Georg Steindorff" Leipzig (*O.Lips.Copt. I*), wo auf Basis von noch recht wenigen Texten, die sich hauptsächlich um Apa Aron drehen, die viel bedeutendere Rolle von Apa Andreas noch nicht absehbar und die korrekte Datierung und Bestimmung der Provenienz der Texte noch nicht möglich waren. Im Vergleich zu Andreas' inzwischen deutlich gewordenen vielseitigen Zuständigkeiten und historischer Bedeutung lässt sich nur verhältnismäßig wenig über Aron (verschiedentlich ⲁⲣⲱⲛ, ⲁⲁⲣⲱⲛ, ⲍⲁⲣⲱⲛ oder ⲍⲁⲣⲟⲛ geschrieben) sagen. Es muss jedoch sofort einschränkend gesagt werden, dass dieser Vergleich insofern unfair ist, als Andreas für einen Klosterabt ungewöhnlich mächtig und überdurchschnittlich gut dokumentiert ist. Von Apa Arons zweifellos sehr hohem Status als Klosterabt und Friedensrichter stellte Richter schon 2013 völlig richtig fest, dass Aron „ein Geistlicher von Autorität und Einfluss" war, „von dem in Not befindliche Personen sich Hilfe und Rettung versprachen und in dessen Ermessen es lag, Priestern und Dorfvorständen der Umgebung seine Vorschläge zu unterbreiten."[26] Diesem Status entspricht die Ehrenbezeichnung „Anachoret" in *O.Lips.Copt. I* 19 und vielleicht noch einmal in Kat. Nr. **110**, wenn „Apa A[…]" dort nicht zu Andreas aufzulösen ist.

Apa Aron unterzeichnet vier Briefe zusammen mit seinem „Bruder" Andreas, wobei beide Schreiberhände vorkommen: Kat. Nr. **84** (in Andreas' Hand; Aron und Andreas verlangen Warenlieferungen ans Hesekiel-Kloster), *O.CrumST* 235 = Kat. Nr. **Add. 22** (Handschrift unbekannt; Aron und Andreas bestätigen dem Priester und vermutlich Klosterabt Dios den Versand von Matten und Seilen, um welche dieser gebeten hatte); *O.Vind.Copt.* 288 = Kat. Nr. **Add. 35** (in Arons Hand; Aron und Andreas bitten Paulos, wahrscheinlich der Laschane, s. u., um eine Wagenlieferung Ofenholz ans Hesekiel-Kloster); *O.Brit.Mus.Copt. I* 63/3 = Kat. Nr. **Add. 44** (Aron und Andreas ermahnen Psan, wohl auch ein wohlhabender Mann/Dorfbeamter, die fromme Stiftung nicht zu vergessen, die er dem Hesekiel-Kloster versprochen hatte). Aus diesen Briefen geht deutlich hervor, dass Aron zumindest bei der wirtschaftlichen Verwaltung des Hesekiel-Klosters (auch bei der Administration „aller Mönche der οἰκουμένη"?) eng mit Andreas zusammen gearbeitet[27] und mit ihm als Ko-Abt das Kloster repräsen-

[26] Richter 2013, 18f.

[27] Vgl. das noch unveröffentlichte Ostrakon mit der Inventarnummer 906.8.837 im Royal Ontario Museum, Toronto (zur geplanten Edition s. Bd. II, §14.C): Der Absender (der Handschrift zufolge: Aron) verlangt von dem Adressaten eine „komplette Auflistung des Leinens von Apa Isaak und dem von Apa Ananias, (eine Auflistung davon) wie viel jeder gegeben hat". Vielleicht fungiert Aron hier aber in Wahrheit (wie in *BKU I* 122) als Amanuensis für Andreas.

tiert hat (siehe auch einige der im Folgenden besprochenen Briefe an Aron
alleine bzw. mit Andreas). Dementsprechend werden Aron und Andreas auch oft
als Duo angeschrieben. Dürften die genannten Schreiben der beiden archivierte
Kopien sein, so handelt es sich bei den sieben an Aron und Andreas gerichteten
Schreiben wohl um die Originalbriefe, die im Kloster empfangen wurden. Einige
der aussagekräftigeren Beispiele: Arons und Andreas' Rolle als Friedensrichter,
von der unter §7.3 näher die Rede sein wird, exemplifiziert Kat. Nr. **85**. Hier
informieren die Laschanen Jeremias und Paulos ihre „Väter" Aron und Andreas
über rechtliche Schritte, die in einer Auseinandersetzung zwischen zwei Män-
nern vorgenommen wurden, auf welche die Klosteräbte offensichtlich Einfluss
zu nehmen versuchten. Den Schutz eines Bittstellers vor staatlicher Verfolgung
konnten Aron und Andreas wohl mindestens in diesem Fall erreichen: In der
Urkunde *BKU I* 44 garantieren (offenbar: die Dorfbeamten) Hesekiel, Petros,
Patermuthios, [NN] und „alle Großen […]" gegenüber Aron und Andreas, dass
sie niemanden in einer gewissen Sache belangen werden. Andere Texte
bezeugen die zentrale Funktion der Äbte als wirtschaftliche Verwalter des
Hesekiel-Klosters (gab es dennoch zusätzlich einen οἰκονόμος, welche Funktion
ja Abraham offenbar im Phoibammon-Kloster ausübte?). Um die Warenlie-
ferung eines unterwürfigen „Sohnes", wie in Andreas' Hauptarchiv (§5.1.1) geht
es wieder in Kat. Nr. **86**: Aron und Andreas sind ausnahmsweise Ko-Adressaten
mit Apa Abraham (§4.4.2), der sich offenbar vorübergehend im Hesekiel-
Kloster aufhält, wobei alle drei von ihrem „Sohn" Johannes informiert werden,
dass er ihren Forderungen nachkommen kann. Auch *O.Crum ST* 237 (Kat. Nr.
Add. 6) zeigt die regionalen wirtschaftlichen Verbindungen des Klosters, dies-
mal ins Dorf Djême in Theben-West (§4.5.3), wohin Aron und Andreas einen
gewissen Patermute geschickt hatten, um eine Angelegenheit gewisse Fluss-
arbeiter betreffend zu klären, der seinen „Vätern" nun Bericht erstattet. Im
Interesse des Klosters, im Auftrag seines mächtigeren „Bruders" Andreas und
vor allem in friedensrichterlicher Mission finden wir Aron in Kat. Nr. **63**, **64**, **70**,
O.Theb.Copt. 40 und *O.Lips.Copt. I* 16 in Kontakt mit den Beamten verschie-
dener Dörfer vor, im ersten Fall von Tsê und et-Tôd (vgl. Andreas' Auftrag Kat.
Nr. **51** an einen „Bruder", vielleicht ja tatsächlich Aron, der die Laschanen von
et-Tôd und noch eines Dorfes kontaktieren soll). In den zweiten letztgenannten
Briefen geht es wieder um friedensrichterliche Bemühungen des Abtes bei den
staatlichen Behörden (einmal für einen gewissen Fischer, für den die Eliten aus
Patubaste zuständig sind).

Überhaupt scheint der Aspekt der friedensrichterlichen Intervention Apa
Arons Aktivität den Ostraka nach zu urteilen ähnlich dominiert zu haben wie die
wirtschaftliche Administration das Archiv von Apa Andreas, so dass wir mög-
licherweise eine nicht stringent durchgehaltene, aber doch tendenziell angepeilte
Arbeitsteilung vermuten könnten, innerhalb derer Apa Andreas mehr für wirt-
schaftliche, Apa Aron dagegen mehr für die sozialen Aufgabenbereiche der

Klosteräbte zuständig war. Neben *O.Lips.Copt. I* 16 von Aron dokumentieren noch viele weitere Ostraka *an* Aron seine für Andreas seltener bezeugte soziale Rolle als Beschützer der Bedrängten (s. die ausführliche Diskussion in §7.3), dessen „Väterlichkeit Schutz spendet über das ganze Land" (*O.Lips.Copt. I* 18) – so die ehrenden Worte des Schutz suchenden Padjui. Sie erinnern verblüffend an Andreas' administrative Rolle als „Vater aller Mönche der οἰκουμ ", sind aber wohl in Arons Fall nicht wörtlich, sondern als rhetorische Hyperbel zu verstehen (s. §5.1.1).

Wir haben oben gesehen, dass Apa Aron bei der wirtschaftlichen Verwaltung des Klosters, speziell beim Anfordern von Lieferungen aus anderen Klöstern bzw. frommen Stiftungen von Dorfbeamten und wohlhabenden Personen eng mit Apa Andreas zusammen gearbeitet hat, der als Ko-Abt sein Kollege und „Bruder" war, der ihm gegenüber aber dennoch weisungsbefugt war (als „Vater aller Mönche der οἰκουμένη" bzw. später als Bischof). Ein Beispiel für so eine Weisung von Andreas an Aron wurde bereits zitiert (Kat Nr. **51**). Bereits hier könnten wir, spätestens aber bei den folgenden Briefen von Andreas an Aron müssen wir uns wundern, wie diese kloster*intern* zu erklären sein sollten: Unter den zahllosen Lieferaufträgen, die Apa Andreas an seine „Söhne" und seltener „Brüder" schickt, welche ich für die Äbte/οἰκονόμοι oder jedenfalls Vertreter anderer Klöster halte (§5.1.1), finden sich auch vier ganz typische Briefe der genannten Art (Kat. Nr. **2–5**), die an Andreas „Bruder" Aron adressiert sind (in Kat. Nr. **6** erkundigt sich Andreas zudem nach dem Wohlbefinden des Adressaten sowie von „Aron und den Brüdern"), den wir doch aber allen anderen Hinweisen zufolge zusammen mit Andreas im Hesekiel-Kloster verorten müssen. Ich sehe zwei denkbare Erklärungen für diesen scheinbaren Widerspruch: Entweder gibt es noch einen anderen Apa Aron in Andreas' sozialem Netzwerk, oder (und dies scheint mir deutlich wahrscheinlicher) Aron stand vor, vorübergehend während, oder erst nach der Ko-Administration des Hesekiel-Klosters mit Andreas einem anderen Kloster vor. Mir scheint, dass es auch hier verschiedene Phasen gegeben hat, von denen wir uns auf Basis einer viel knapperen Dokumentation leider im Gegensatz zu Apa Andreas' Karriere keine genaueren Vorstellungen machen können.

5.1.3 Apa Johannes

Der Priester Apa Johannes war nach Aron und Andreas der nächste und vielleicht letzte Abt des Hesekiel-Klosters (jedenfalls lassen sich keine der dokumentarischen Texte zum Kloster nach ihn datieren). Diese chronologische Sequenz geht deutlich hervor zum einen aus der Liste in Kat. Nr. **375** (s. die ausführliche Diskussion in §4.6.1), die Apa Johannes nach Apa Aron und Apa Andreas nennt, sowie aus dem ebenfalls sehr wichtigen Schlüsseltext Berlin P.12497 (Kat. Nr. **Add. 48** = Nr. 77 bei Krause 1956). Bei diesem Kalkstein-

ostrakon aus dem Archiv von Bischof Abraham handelte es sich bisher um den einzigen eindeutigen dokumentarischen Beleg für den Topos des Apa Hesekiel, als dessen Abt der Priester Johannes hier explizit von Abraham angeschrieben wird: Das Hesekiel-Kloster nennt Abraham gegenüber Johannes „deinen Topos" und macht ihn persönlich für die Auslieferung des Unruhestifters Joseph verantwortlich:

> „Aus den Texten 19–25 [in Krauses Katalog des Abraham-Dossiers, F. K.] geht hervor, dass der Priester Johannes als Abt oder Titular des (sic) Recht und die Pflicht gehabt hätte, den Übeltäter vom Abendmahl auszuschliessen, bis Joseph zum Bischof zur Verhandlung des Falles kam. Dies hat der Priester Johannes unterlassen und wird nun (Z. 10–14), im eigentlichen Briefkorpus, mit dem ganzen Kloster zusammen bestraft: bis Joseph zum Bischof kommt, darf im Kloster kein Abendmahl mehr stattfinden, für die Mönche eine harte Strafe."[28]

Die Korrespondenz zwischen Johannes und Abraham bzw. anderen Vertretern des ersten Phoibammon-Klosters lässt sich noch in einer ganzen Reihe weiterer Briefe verfolgen und somit Johannes' Zeit als Abt grob zwischen ca. 590 und noch mindestens bis 620 einordnen.[29] Auch Johannes ist im Dossier des Hesekiel-Klosters deutlich öfter als Absender denn als Adressat dokumentiert, so dass wir es wahrscheinlich auch in diesem Fall mit Kopien der tatsächlich in andere Klöster versandten Briefe aus dem Archiv des Abtes zu tun haben (s. die Diskussion zu Andreas' und anderen Abts- bzw. Bischofsarchiven in §5.1.1). In *O.CrumST* 289 (Kat. Nr. **Add. 11**) schreibt Pesynte (neben Samuel Ko-Abt des ersten Phoibammon-Klosters schon zu Arons und Andreas' Zeit, s. §4.4.2) und bedankt sich für eine großzügige Lieferung von Broten, die Johannes ihm geschickt hatte. Pesynte grüßt neben Johannes und allen Brüdern speziell einen Johannes untergeordneten Moses. Wie bereits erwähnt, gab es auch im Phoibammon-Kloster einen Moses (zur Unterscheidung s. §5.2). Dieser wurde bereits regelmäßig neben einem Diakon Abraham (ich denke: der οἰκονόμος und spätere Abt und Bischof) von Apa Andreas gegrüßt, wenn dieser in *O.Vind.Copt.* 223; 228; 229; 230; 235 (Kat. Nr. **Add. 27–32**) an Apa Samuel schreibt. Unter den sieben vom Abt Johannes geschriebenen Briefen finden sich ebenfalls drei Schreiben (Kat. Nr. **89**; **90** und *O.Lips.Copt. I* 26) an seinen „Sohn", den Diakon Moses, den er auffordert, diverse Waren zu ihm zu schicken, während er selbst auch Waren zum Phoibammon-Kloster sendet. Dass Abraham zu dieser Zeit dort noch nicht Abt geworden war, könnten wir vielleicht aus Kat. Nr. **89** schließen, wo Johannes von Moses verlangt, er möge den Priester Samuel schicken, um (im Hesekiel-Kloster?) den Gottesdienst zu zelebrieren. An einen „Bruder", also vielleicht einen gleichrangigen Priester und Vertreter eines anderen Klosters, ist Kat. Nr. **92** adressiert: Johannes beklagt sich, dass sein „Bruder" ihn trotz

[28] Krause 1956, 279.
[29] Zum Folgenden siehe auch §4.4.2 und ausführlich Krueger (i. E.) a.

mehrfacher Gelegenheit nicht besucht habe; vor allem bittet er den Adressaten, sich um eine kranke Frau zu kümmern, die also vielleicht in einer Art klösterlicher Krankenstation untergekommen ist. Besonders wichtig ist schließlich Kat. Nr. **91**, denn dieser Brief von Johannes an seinen „Vater" (ich vermute: Abraham, der jetzt schon Bischof und Johannes daher wie in Berlin P. 12497 übergeordnet ist) enthält die Klage über ⲡⲡⲟⲗⲉⲙⲟⲥ ⲉⲧⲥⲏⲣ ⲉⲃⲟⲗ den „weit verbreiteten Krieg", der die Belieferung des Hesekiel-Klosters stört (in diesem Fall: mit einer Ladung Stroh, die ein Dorfvorsteher dem Kloster geschenkt hatte). Mit diesem Krieg kann wohl nur die persische Eroberung im Jahr 619 gemeint sein; dies ist somit das späteste Datum, an dem wir noch von der Existenz des Topos des Apa Hesekiel als funktionierende koinobitische Klosteranlage wissen. Der Mangel an später zu datierenden Hinweisen legt die Vermutung nahe, dass die Störung der Klosterökonomie durch die persische Eroberung ein wichtiger Grund bei der baldigen Aufgabe des Klosters, vielleicht noch in der ersten Hälfte des 7. Jh., gewesen ist. Zu diesem Zeitpunkt könnte die Klosterökonomie bereits geschwächt gewesen sein, da um 600 durch den Umzug des Phoibammon-Klosters der wirtschaftlich so eng angebundene Nachbar-Topos verschwunden war. Insbesondere im Falle der Identiät des Hesekiel-Klosters mit dem Deir es-Saqijah (wo außerdem ein verheerender Felssturz ins Kloster zu verzeichnen ist, s. §4.3.1) hätte letzterer Punkt eine erhöhte Isolation des Klosters tief in der Wüste bedeutet (s. die Diskussion unter §4.4.2). Die Häufung solcher ungünstigen Umstände innerhalb von ca. zwei Jahrzehnten haben also vielleicht zur Aufgabe des Topos des Apa Hesekiel noch während oder nicht lange nach Apa Johannes' Zeit als Abt geführt. Somit können wir für zwei der wichtigsten und ältesten Klöster im Berg von Hermonthis eine Reihe von konkreten Gründen nennen, die um 600 das Ende dieser frühesten Phase des Mönchtums in der Region einleiteten, wie es von Boutros und Décobert beobachtet wurde.

5.2 „Väter", „Brüder", „Söhne" und „kleine" Novizen: Monastische Kontakte der Äbte und die Terminologie der Anredeformen

NB: Die Vertreter des ersten Phoibammon-Klosters **Samuel**, **Pesynte**, **Moses** und **Abraham** werden gesondert unter §4.4.2 behandelt, s. auch ausführlich Krueger (i. E.) a.

In diesem Abschnitt werden diejenigen Individuen vorgestellt, die den oben vorgestellten Äbten des Hesekiel-Klosters vielleicht in manchen Fällen im eigenen Kloster untergeordnet waren, wahrscheinlich aber in den allermeisten Fällen andere Klöster repräsentieren, mit denen diese in Kontakt standen (dies betrifft vor allem die Korrespondenz von Apa Andreas mit ihren weit reichenden Implikationen für die landesweite Klosterökonomie, s. §5.1.1).

Außer Apa Samuel nennt Andreas in dem unveröffentlichten Ostrakon Inv. Nr. 906.8.863 des Royal Ontario Museum in Toronto (zur geplanten Edition s. Bd. II, §14.C) auch einen gewissen **Apa Isaak** „unseren heiligen Vater".[30] Ich vermute, dass er identisch ist mit dem „Anachoreten" und „Diener des Apa Phoibammon" Apa Isaak in *O.Mon.Phoib.* 8. Dieser Apa Isaak hätte vor Samuel und Pesynte Abt des ersten Phoibammon-Klosters gewesen sein können;[31] in jedem Fall ist er sicher zu unterscheiden von dem unten besprochenen Diakon „Bruder" Isaak.

In meinem Vorbericht zu dieser Publikation habe ich noch irrig geglaubt,[32] dass auch Andreas' „Bruder" **Michaias** der Vorgesetzte des ersteren gewesen sein könnte. Andreas schreibt Michaias in *O.Vind.Copt.* 194 und 418 Fragment K.O. 35 Pap. (Kat. Nr. **Add. 26** und **Add. 41**), wobei die Anrede und der Umgangston für das hierarchische Gefälle zwischen einem Priester-Abt und seinem Bischof unpassend zu sein scheinen. Wie ich schon in §4.6.1 ausgeführt habe, neige ich daher zu der Vermutung, dass dieser Michaias trotz der Übereinstimmung des so seltenen Namens vielleicht (entgegen meiner zu leichtfertigen Identifizierung der beiden im Vorbericht) doch nicht identisch ist mit dem Michaias, der dem Moir-Bryce-Diptychon zufolge vor Andreas Bischof von Hermonthis war. Falls sich dieser Bischof Michaias hinter dem Apa Michaias in Kat. Nr. **375** verbirgt, welches Ostrakon insgesamt den Eindruck einer chronologischen Auflistung von Äbten des Hesekiel-Klosters vermittelt, könnten wir dies als Hinweis nehmen, dass Andreas nicht nur als Bischof, sondern schon als Abt auf Michaias von Hermonthis folge. Dies alles muss anhand so weniger undeutlicher Hinweise unentschieden bleiben; jedenfalls müssen wir damit rechnen, dass es Andreas' „Bruder" Michaias, Abt und/oder οἰκονόμος oder sonst wie Vertreter eines anderen Klosters, von seinem Zeitgenossen Bischof Michaias zu unterscheiden gilt.

Weitere „Brüder", denen Andreas in wirtschaftlichen Angelegenheiten schreibt und tendenziell Aufträge erteilt, sind **Aron** (Kat. Nr. **2–5**), der sich also offenbar zeitweise in einem anderen Kloster aufgehalten hat, wenn es sich nicht um einen Namensvetter handelt (s. §5.1.2) und der **Priester Apa Dios** (oder Apadios?), dem Aron und Andreas vom Hesekiel-Kloster aus den Versand der

[30] Wahrscheinlich ist er auch der „heilige Vater", anlässlich dessen Tod Andreas dem Adressaten (Samuel oder Pesynte?) in einem weiteren Ostrakon in Toronto (Inv. Nr. 906.8.844) sein Beileid ausspricht und von der Trauer in seinem ganzen Kloster spricht.

[31] Zusammen mit der Tatsache, dass in unserer Korrespondenz (die ich grob in die 560er/70er Jahre datieren möchte) nie ein Apa Elias erwähnt wird, scheint dies darauf hinzudeuten, dass der Abt des Phoibammon-Klosters, der hier um ca. 569 den späteren Bischof Pesynthios von Koptos als Mönch aufgenommen haben soll, nicht Apa Elias hieß, wie es die späte arabische Version der Pesynthios-Vita behauptet (nur bekannt aus einer Abschrift des 19. Jh. nach einer unbekannten Vorlage), s. Dekker 2018, 92f.

[32] Krueger 2019a, 94.

von ihm bestellten Matten und Seile bestätigen und genau auflisten (*O.CrumST* 235 = Kat. Nr. **Add. 22**). Um diesen Priester Apa Dios könnte es sich auch bei „Dios, diesem Geringsten" handeln, der in Kat. Nr. **148** an den Erzdiakon Moses schreibt (zu letzterem s. u.). Auch sonst ist der Name Dios bzw. Apadios (sic nach dem Heiligen, daher meistens *nicht* Titel Apa + Dios) sehr häufig in unserem Dossier, und wir müssen von dem genannten Priester mindestens a) einen Mönch und/oder Dienstboten namens Dios in Andreas' Diensten (s. u.), b) einen Dorfbeamten oder privaten Gläubiger Apadios (§5.3) und c) den Heiligen Apa Dios unterscheiden, auf dessen Verehrung und vielleicht auch Kloster sich Hinweise in unserem Dossier finden (§4.4.9).

Die allermeisten monastischen Kontakte der Äbte, besonders von Apa Andreas, dem „Vater aller Mönche", heißen explizit dessen „Söhne", nicht „Brüder". Ich glaube jedoch, dass hiermit oft gar nicht verschiedenartige hierarchische Verhältnisse bezeichnet werden. An dieser Stelle nun müssen wir uns über das leicht misszuverstehende Bedeutungsspektrum bzw. das gegenseitige Verhältnis dieser beiden Anreden (manchmal auch von „Vater") klar werden. In *O.Vind.Copt.* 235 (Kat. Nr. **Add. 32**) bittet Andreas Samuel, einen gewissen Isaak zu ihm (also zum Hesekiel-Kloster) zu schicken und schließt diese Aufforderung mit dem Hinweis: ⲉⲓⲥ ⲡⲁⲉⲓⲱⲧ ⲇⲓⲟⲥ | ⲁⲓ̈ⲭⲟⲟⲩ ⲛⲁⲕ „Siehe, ich habe dir meinen Vater Dios geschickt", sicherlich derselbe **Briefträger Dios** (ein Mönch des Klosters?), der auch Andreas' Lieferauftrag Kat. Nr. **53** überbringt. In *O.Lips.Copt. I* 30, vielleicht ja die direkte Antwort auf **53**, schickt Samuel tatsächlich „meinen Vater Isaak" (offensichtlich wieder: ein Dienstbote) um von Andreas eine Geldsumme zu empfangen. In diesen Situationen könnten Dios und Isaak unmöglich hohe Autoritätspersonen sein, wie wir die Anrede „mein Vater" normalerweise instinktiv verstehen würden.[33] Stattdessen heißen so offenbar ganz einfache Briefträger, welche die Ostraka und die betreffenden Waren zwischen den Klöstern transportieren. Für solche recht einfachen Männer (Mönche oder auch Laien im Dienste des Klosters?)[34] scheint „mein Vater" eine geradezu karnevalesk glorifizierte Bezeichnung sein. Auch der Titel ⲡⲁⲥⲟⲛ „mein Bruder" wird mitunter (ich vermute: sehr oft) mit einer nicht offensichtlichen Nuance verwendet, nämlich so, wie wir es am besten aus Mittelägypten, besonders aus dem Topos des Apa Apollo von Bawit, kennen: Nicht als Indikator für das exakte Verhältnis zwischen zwei Personen, sondern als der generalisierte Terminus für Mönch: „Mein Bruder NN" bedeutet in diesem Kontext

[33] Es gilt freilich zu bedenken, dass es am Phoibammon-Kloster offenbar tatsächlich einen „heiligen Vater Apa Isaak" gab (s. o.), der vor Samuel und Pesynte hier Abt gewesen sein könnte und in diesem Fall Samuels und Andreas' Senior gewesen wäre.

[34] Zwei Erwähnungen eines ⲗⲏⲗⲟⲩ ϣⲏⲙ „kleiner Junge" in diesem Kontext legen nahe, dass es sich oft um Novizen handelt, s. u.

also nur „Bruder (d. h. der Mönch) NN".[35] Genau diese Form der Anrede dürfte auch Andreas' Briefen an Samuel mit Grüßen an „den Diakon meinen Bruder Abraham und meinen Bruder Moses" zu Grunde liegen und sie ist (angesichts des von einer wörtlichen Lesung präsentierten krassen Widerspruchs) praktisch unausweichlich in dem Arbeitsauftrag Kat. Nr. **54**: Hier nennt Andreas seinen Untergebenen Isaak ⲧⲉⲕⲙⲛⲧϣⲏⲣⲉ „deine Sohnschaft", *adressiert* das Ostrakon aber „an *meinen* Bruder Isaak, von Andreas dem Priester". Offenbar können wir zwar abstrakte Nomen wie ⲙⲛⲧⲉⲓⲱⲧ, ⲙⲛⲧⲥⲟⲛ und ⲙⲛⲧϣⲏⲣⲉ, aber nicht (immer) die einfachen Formen ⲡⲁⲉⲓⲱⲧ und ⲡⲁⲥⲟⲛ als hierarchische Indikatoren ernst nehmen; letztere bedeuten unter bestimmten Bedingungen ggf. „mein Vater = glorifizierter Bote NN" und „mein Bruder = der Mönch NN".

Höchstwahrscheinlich ist Andreas' genannter „Sohn" (der nur deshalb außerdem sein „Bruder" heißt, weil er ein Mönch ist) Isaak identisch entweder mit dem „meinem Bruder" **Priester Isaak**, den Andreas in *O.Crum* Ad. 53 (Kat. Nr. **Add. 47**) auffordert, seinem Boten gewisse Gewichtssteine zu geben, oder aber mit dem **Diakon Isaak** (freilich mag dies auch derselbe Isaak zu einem früheren Zeitpunkt sein), der in der Rechtsurkunde (einer der ältesten koptischen!)[36] Kat. Nr. **333** seinem „Vater" Apa Andreas verspricht, für diesen ein Wasserrad zu reparieren (was ja der Inhalt des Auftrags **54** war, auf den Isaak hier vielleicht direkt antwortet) oder ein Strafgeld von einem Holokottinos zu bezahlen (mit einem Strafgeld droht Andreas vielleicht auch **Georg** in dem fragmentarischen Auftrag Kat. Nr. **52**, wo auch ein **Petros, Sohn des Elias** erwähnt wird). Im Hinblick auf den heiligen Klosterbrunnen, nach dem bzw. dessen Wasserrad-Installation das Hesekiel-Kloster auch als ⲧⲡⲏⲅⲏ „der Brunnen" bzw. heute noch als Deir es-Saqijah „Wasserrad-Kloster" bekannt ist (falls diese Identifikation korrekt ist, s. §4.3.1), könnte vermutet werden, dass der Diakon Isaak zum Hesekiel-Kloster gehört. Sollte Andreas es aber wirklich nötig gehabt haben, handwerkliche Befehle an seine Untergebenen direkt im eigenen Kloster per archivierter Korrespondenz und urkundlicher Garantie (mit Strafgeld!) abzusichern? Diese Aspekte, wie überhaupt die stereotype Form von **54**, scheinen mir eher nahe zu legen, dass Isaak wie auch alle anderen „Söhne" (von denen jeder als Mönch automatisch auch ein „mein Bruder" ist) der Vertreter eines der vielen anderen Klöster ist, die in das von Andreas' beaufsichtigte wirtschaftliche

[35] Clackson 2000, 30f. Ein gutes thebanisches Beispiel ist *O.Vind.Copt.* 219, wo ein „mein Bruder NN" nach dem anderen gegrüßt wird.

[36] Unser Ostrakon kann nicht viel jünger sein als die ältesten bekannten koptischen Rechtsurkunden, die in den 60er Jahren des 6. Jhs. von Andreas' berühmtem Zeitgenossen Dioskoros von Aphrodito ausgefertigt wurden, s. Richter 2008, xxiii–v; Bagnall 2011, 86; Fournet 2020, 162–71. Der Umstand, dass wir die engsten Parallelen für Andreas' idiosynkratischste Ausdrucksweisen (s. Kat. Nr. **10**, 2n zur Einleitung eines Auftrags mit „bei [Gott/sonstiges heiliges Nomen]!" und §7.5 zum „Engel des Topos") in den Korrespondenzen von Dioskoros und seinem Vater Apollos finden, ist ein weiteres Indiz für die ungefähre Zeitgleichheit beider Textkomplexe.

Netzwerk eingebunden sind (s. §5.1.1), in welchem Fall Isaak die Reparatur vielleicht auch nicht selbst ausführt, sondern an seine eigenen Mönche bzw. angeheuerten Handwerker delegiert. Von diesen untergeordneten Kontakten wie Isaak (wohl auch die schon genannten „meine Brüder" Michaias, Aron und Apa Dios), deren Bezeichnung als „Sohn" nicht immer erhalten ist, begegnen uns außerdem die folgenden Individuen:

Kat. Nr. **27** ist sehr fragmentarisch; der Adressat **Phaustos** soll aber „sofort" etwas für Andreas tun; vermutlich handelt es sich also um einen gewöhnlichen Lieferauftrag.

Papas soll in *O.Lips.Copt. I* 22 aus dem Dorf Tabenese (§4.5.7) bezogenes Stroh an einen gewissen **Sakau** redistribuieren (so wie in Kat. Nr. **10** vielleicht **Samuel** vom Phoibammon-Kloster aus **Apa Saul** im Mena-Kloster beliefern soll? §4.4.7). Vielleicht soll der selbe Papas zusammen mit dem ⲥⲁⲭⲱ **Jeremias** zum Maximinos-Kloster (§4.4.4) gehen.

Ein gewisser **Lazaros** erkundigt sich in *O.CrumST* 285 (Kat. Nr. **Add. 7**) nach den genauen Anweisungen seines „Vaters" Andreas, in dessen Auftrag er Getreide gemahlen hat. Lazaros, der also wohl wiederum eines der Klöster in Andreas' Netzwerk repräsentiert, möchte wissen, ob er nun selbst das Backen des Brotes besorgen oder ob das Mehl zu diesem Zwecke zu Andreas (also ins Hesekiel-Kloster) transportiert werden soll. Als Bote zwischen beiden fungiert ein ⲗⲏⲗⲟⲩ ϣⲏⲙ „kleiner Junge", s.u.

In *O.Vind.Copt.* 156 (Kat. Nr. **Add. 25**) geht es um ein in Andreas' Auftrag bewirtschaftetes Feld mit Wasserrad (ⲍⲟⲓ), das je nach Deutung des Textes vielleicht zu einem Topos des Apa Theodor (§4.4.8) gehört, dessen zuständiger **Diakon Padjui** sich beklagt, dass die hungernden Arbeiter ihren Lohn von Andreas nicht bekommen hätten.

In dem Adressaten **Johannes** (Kat. Nr. **37** und **50**) können wir vielleicht den späteren Abt des Hesekiel-Klosters erblicken (obwohl dies auf Grund des sehr häufigen Namens nicht als besonders wahrscheinlich gelten kann); jedenfalls muss dieser „Sohn" Johannes zumindest ursprünglich zu einem anderen Kloster gehört haben, von wo er auch (wenn dies nicht noch ein anderer Johannes ist) in Kat. Nr. **86** an seine „Väter" Abraham, Aron und Andreas schreibt (in diesem Fall spricht die Handschrift deutlich gegen Identität mit dem späteren Abt J.). Ferner gibt es mindestens einen wichtigen Kleriker namens **Paham** im sozialen Netzwerk von Aron und Andreas. Paham der „Geringste" bemüht sich in *O.Lips. Copt. I* 19 um die Hilfe seines „Vaters" Apa Aron, der gewisse Männer überzeugen soll, in Pahams Dienste zu treten; vielleicht geht es um das Anheuern von Arbeitskräften (man könnte z. B. an Kameltreiber oder die mehrfach erwähnten Flussarbeiter denken) für Pahams Kloster. Ein Pa[…] ist der Adressat von Andreas' Auftrag Kat. Nr. **22**; in **24** ist Paham der Name des Boten. *O.Crum* 288 (Kat. Nr. **Add. 46**) ist sehr fragmentarisch-obskur, es wird aber deutlich genug, dass der „Geringste" Paham seinem „Vater" Bischof Andreas im Zusam-

menhang mit der Disziplinierung eines Mannes (in Pahams Kloster?) Bericht erstattet, bzw. vielleicht auch Andreas' Intervention erbittet. Dass sich dieser (oder noch ein anderer?) Paham zumindest zeitweise auch im Hesekiel-Kloster aufhielt, darauf deutet der Brief Kat. Nr. **97** von den Mönchen des Topos des Apa Posidonios, die neben ihrem „Vater" [NN] (sicher Aron oder Andreas) dessen „Sohn" Paham gesondert grüßen. Tatsächlich gab es laut Kat. Nr. **174** am Topos des Apa Hesekiel einen **Diakon Paam**. Ebenfalls am Hesekiel-Kloster zu verorten ist ein gewisser ⲙⲱⲩⲥⲏⲥ ϣⲏⲙ „**Moses der Kleine**". In seiner Handschrift (§8.5) sind vier (Kat. Nr. **326–329**) der fünf Schulderklärungen verfasst, die zusätzlich zu einigen Briefen den Geldverleih als wichtigen Aspekt der Klosterwirtschaft dokumentieren (§7.4). Dabei ist zweimal sein Name als Schreiber und zwei andere Male der des Priesters Johannes als Gläubiger erhalten (vermutlich ist beides ganz typisch). Da das (vor allem in Graffiti sehr häufige) Attribut ϣⲏⲙ (für μικρός) wohl ein Hinweis auf den Novizenstatus ist,[37] ist

[37] Zu μικρός „comp. of *junior* monks" s. Lampe 1961, 871a; zu ϣⲏⲙ (in Mittelägypten: ⲕⲟⲩⲓ), offenbar das koptische Äquivalent, s. Krawiec 2002, 164; s. auch Westerfield 2017, 201 sowie demnächst das erste Kapitel in Schroeder (i. E.) und Krueger (i. E.) a. Siehe auch Garel 2018 zu verschiedenen Termini für neue Mönche (ϣⲏⲙ kommt hier vor, wird aber nicht eigens thematisiert; wichtig ist vor allem die Diskussion des schwierig zu fassenden πιστός). Vielleicht bezieht sich auf eben diese Kategorie von Nachwuchsmönchen, die sich selbst NN ϣⲏⲙ nennen, die Bezeichnung ⲗⲏⲗⲟⲩ ϣⲏⲙ, wörtlich „kleiner Junge", die von Andreas (Kat. Nr. **14**) bzw. Andreas gegenüber (Kat. Nr. **Add. 7**) wohl jeweils für einen Dienstboten verwendet wird. Für einen Novizenstatus der ϣⲏⲙ genannten Individuen könnte auch ihre auffällige Häufigkeit unter den Schreibübungen sprechen (Kat. Nr. **412, 416, 426**, vgl. auch die sehr ähnlichen oder vielleicht als gelungenere Übungen anzuspechenden Gebete Kat. Nr. **380** und **381**), die in diesem Fall den für angehende Mönche obligatorischen Unterricht in Lesen und Schreiben dokumentieren könnten. Der versierte Urkundenschreiber ⲙⲱⲩⲥⲏⲥ ϣⲏⲙ hat diesen Unterricht offensichtlich bereits absolviert bzw. hatte ihn vielleicht schon beim Eintritt ins Kloster nicht nötig. Zu der Ratio hinter der Bezeichnung eines Novizen als NN ϣⲏⲙ bzw. sogar ⲗⲏⲗⲟⲩ ϣⲏⲙ „kleines Kind" vgl. den folgenden Auszug aus dem *Panegyrikum auf Apollo* von Stephan von Hnês: Apollo wird beim Eintritt ins pachomianische Kloster von Pbow Stück für Stück in den Mönchshabit gekleidet, wobei der Autor jedes Segment religiös ausdeutet. Zu der charakteristischen Kapuze heißt es da (meine Emendationen und Übersetzung): ⲁⲩϯ ⲉⲭⲱϥ ⲛⲛⲟⲩⲕⲟⲩⲕⲣⲓⲟⲛ ϩⲱⲥ ϣⲏⲣⲉ ϣⲏⲙ ⲧⲉⲭⲁⲣⲓⲥ ⲙⲡⲧⲱϩⲙ ⲉⲧⲟⲩⲁⲁⲃ· \ ⲟⲩ<ⲉⲓ>ⲇ<ⲟⲥ> (als so-und-so geartetes εἶδος wird auch der vorige Kleidungsteil erklärt, während οὐδέ hier keinen Sinn ergibt) ⲅⲁⲣ ⲙⲡϣⲏⲣⲉ ϣⲏⲙ ⲁⲛ ⲙⲙⲁⲧⲉ ⲡⲉ ⲡⲉⲧⲥⲟⲃⲕ̅ ϩⲛ ⲑⲩⲗⲩⲕⲓⲁ· ⲁⲗⲗⲁ <ⲡⲁ>ⲡⲉⲧⲟ ⲡⲉ ⲛⲛⲁⲧⲕⲁⲕⲱⲥ ⲁⲩⲱ ⲛ̅ⲃⲁⲗϩⲏⲧ· ⲛⲧⲉⲓϩⲉ ⲅⲁⲣ ⲉⲁⲡⲥⲱⲧⲏⲣ ⲙⲟⲩⲧⲉ ⲉⲛⲁⲡⲟⲥⲧⲟⲗⲟⲥ ⲙⲛⲛⲥⲁ ⲧⲁⲛⲁⲥⲧⲁⲥⲓⲥ ϫⲉ ϣⲏⲣⲉ ϣⲏⲙ· ⲕⲁⲓⲡⲉⲣ ⲛⲉⲣⲉⲡⲁⲓ ϣⲟⲟⲡ ⲁⲛ ⲙⲙⲟⲟⲩ ⲥⲱⲙⲁⲧⲓⲕⲟⲥ· (Kuhn 1978, 5 8–13) „*Er wurde in eine Kapuze gekleidet wie ein kleines Kind, der Anmut der heiligen Berufung angemessen, denn sie (die Kapuze) ist nicht nur etwas für das (wortwörtliche) kleine Kind, das im Hinblick auf das Alter klein ist, sondern sie ist (auch) für den, der frei vom Bösen und von einfachem Geist ist, denn aus dem selben Grund (lit.: auf diese Weise) nannte der Erlöser die Apostel nach der Auferstehung ‚kleine Kinder', obwohl dies auf sie in körperlicher Hinsicht nicht zutraf.*" Allgemein zum Noviziat in verschiedenen Formen bzw. regionalen „Schulen" des spätantiken Mönchtums s. die vergleichende Perspektive bei Patrich 1995, 258–66.

dieser Urkundenschreiber Moses am Hesekiel-Kloster zu Johannes' Zeit viel-
leicht nicht identisch (es sei denn, zwischen beiden liegt viel Zeit?) mit dem
bereits erwähnten **Erzdiakon Moses**, dem in Kat. Nr. **148** Dios der „Geringste"
schreibt. Ob dieser Erzdiakon schon zu Arons und Andreas' Zeit aktiv war, ist
unklar. Könnte er vielleicht identisch sein mit dem Moses am Phoibammon-
Kloster, der von Andreas in Briefen an Samuel oft zusammen mit dem Diakon
Abraham gegrüßt wird (§4.4.2) und dem auch Johannes oft Aufträge schreibt
(§5.1.3)? Im Lichte der allgemeinen Charakteristika des Andreas-Archivs
(§5.1.1) scheint es auch eher wahrscheinlich, dass es sich bei diesem Moses vom
Phoibammon-Kloster (oder bei noch einem ganz anderen Moses) um Andreas'
„Sohn" Moses handelt, dem Andreas in Kat. Nr. **19, 20**, vielleicht auch **21** sowie
in *O.Vind.Copt.* 373 und 383 (Kat. Nr. **Add. 39** und **Add. 40**) Aufträge erteilt.
Mindestens in den letzten beiden Fällen schreibt Andreas dabei explizit als
Bischof; die sehr ähnliche Kat. Nr. **57** von Bischof Andreas an seinen „Sohn"
[NN] könnte daher auch an Moses adressiert sein.

Wie ⲙⲱⲩⲥⲏⲥ ϣⲏⲙ begegnet uns als Schreiber einer Schuldurkunde, *O.Lips.
Copt. I* 40, ein „**Sua vom (Topos des) Apa Hesekiel**", der in diesem Fall ein
Geschäft dokumentiert, in das das Kloster selbst gar nicht involviert ist. Ein
Diakon, dessen Handschrift der des Sua in *O.Lips.Copt. I* 40 ähnlich ist, hat den
Schuldschein Kat. Nr. **330** geschrieben. Vielleicht ist es ja wieder der selbe Sua
und dieser darüber identisch mit dem in Kat. Nr. **148** neben dem Erzdiakon
Moses, gegrüßten „Sohn" Sua des Absenders Dios. Vielleicht ist er identisch mit
ⲥⲟⲩⲁ ϣⲏⲙ „Sua dem Kleinen/Jungen", der gemeinsam mit „Zael dem Kleinen/
Jungen" (beide also zu diesem Zeitpunkt Novizen) in Kat. Nr. **380** und **381** als
Verfasser von Gebeten auftritt.

Es wurde bereits gesagt (§5.1.1), dass der **Mönch Eupraxios**, um dessen
Aufnahme es in Kat. Nr. **7** geht, vielleicht nicht ins Hesekiel- sondern in ein
ganz anderes Kloster eintreten will, dessen Abt aus irgendeinem Grund Andreas
als Generalverwalter der Klöster konsultiert. Die einzige Person, von der wir mit
Sicherheit sagen können (wenn wir das selbe nicht auch für die ϣⲏⲙ genannten,
mutmaßlichen Novizen annehmen dürfen), dass sie ein einfacher Mönch im
Hesekiel-Kloster war, ist ein gewisser Leontios, der sich am ersten Phoibam-
mon-Kloster verewigt hat: Das im selben Band wie *O.Mon.Phoib.* publizierte
koptische Graffito Nr. 37 ist m. E. ohne Zweifel als ⲗⲉⲟⲛⲧⲓⲟⲥ ⲡⲙⲟ|ⲛⲟⲭⲟⲥ
ⲛⲁⲡⲁ ⲉⲓ|ⲍⲉⲕⲓⲏⲗ „**Leontios, der Mönch vom (Topos des) Apa Hesekiel**" zu
lesen.[38]

[38] Zur korrekten Lesung dieser Inschrift gegenüber der *ed. princ.* s. §4.4.2. Die Edition von Nr.
79 ist dort ähnlich missglückt: In ⲑⲉⲱⲇⲱⲣⲟⲥ ⲉⲗⲁⲭϳ | ⲙⲟⲛⲁⲍϳ ⲡⲟⲩⲁⲛⲟⲩ ⲁⲡⲁ | ⲡⲁⲭⲱⲙⲱ ist das
unübersetzt gebliebene ⲡⲟⲩⲁⲛⲟⲩ natürlich zu ⲧⲟⲩ ⲁⲡⲓⲟⲩ zu korrigieren, also auch hier wieder:
„Theodor, der geringste Mönch vom (Topos des) Heiligen Apa Pachom" (dies muss kein
pachomianisches Kloster, sondern könnte z.B. das Kloster des gleichnamigen Märtyrers P. bei

Ansonsten werden noch viele Individuen, oft nur einmal, erwähnt, deren Status bzw. genaues Verhältnis zu unseren Protagonisten unklar ist. Mal scheint es sich um Parteien in Auseinandersetzungen zu handeln, in welchen die Äbte als Friedensrichter intervenieren (§7.3); oft sind es, mehr oder weniger deutlich, die Boten (Mönche oder Laien?), die Briefe und Waren transportieren. Über alle einzelnen Fälle zu spekulieren, würde dieses Kapitel unnötig aufblähen und doch dabei keinen Mehrwert bedeuten.

5.3 Funktionäre und Privatpersonen in Stadt und Dorf

NB: Leider werden bei der expliziten Nennung von Beamten eines bestimmten Ortes nie deren Namen genannt (wenn Aron und Andreas etwa „die Dorfschulzen von X" erwähnen oder anschreiben); anders herum wird bei der namentlichen Nennung eines Beamten (etwa „Paulos der Laschane") nie gesagt, zu welchem Dorf dieser gehört. Die von uns vermisste Information, die uns fehlt, um beides zu korrelieren, wird offenbar jeweils als im Kontext der Korrespondenz als selbstverständlich vorausgesetzt. Wir dürfen aber wohl vermuten, dass es zwischen beiden Gruppen eine gewisse gemeinsame Schnittmenge gibt, dass also zumindest einige der unter §4.5 aufgezählten Dörfer jeweils einem der hier angeführten Beamten unterstand. Dieselbe Annahme gilt für das gleiche Problem, das in vielen Fällen die Zuordnung namentlich bekannter Äbte bzw. Kleriker (§5.2) zu den namentlich bekannten Klöstern (§4.4) verhindert. Für eine umfassende Besprechung der Terminologie der im Folgenden begegnenden Titel von Dorffunktionären ⲗⲁϣⲁⲛⲉ und ⲁⲡⲉ s. Berkes 2017, 83–87 sowie 168–200 zu ihrer für uns besonders relevanten Rolle in der Verwaltung und Dorfgemeinschaft im Dorf Djême; Berkes bespricht hier ebenfalls die Rolle der ⲛⲟϭ ⲛⲣⲱⲙⲉ „große Männer" genannten Dorfelite, aus der sich die Funktionäre rekrutierten und die im hier vorgelegten Dossier ebenfalls öfters begegnen. Die Verwaltungsstruktur, die sich in Djême beobachten lässt, wird auch für die übrigen Dörfer der Region gegolten haben (wobei ggf. in kleinen Orten mit einer einfacheren Verwaltungsstruktur nur mit „großen Männern" und Dorfschulzen zu rechnen ist): „Die Dorfgemeinschaft im engeren Sinn bestand aus den Mitgliedern der Dorfelite (ⲛⲟϭ ⲛⲣⲱⲙⲉ), dem/den leitenden Beamten des Dorfes (ⲗⲁϣⲁⲛⲉ) und Funktionären niedrigeren Ranges, die ihm unterstellt waren (ⲁⲡⲏⲩⲉ). Diese Struktur ist kein Spezifikum von Djeme, dasselbe System ist mit manchen lokalen Abweichungen die Grundlage der Dorfverwaltung im spätantiken Ägypten."[39]

Ganz sicher in der Stadt Hermonthis können wir zumindest den in *O.Lips.Copt. I* 16 erwähnten **Riparius Mena** verorten. Hier schreibt Apa Aron an die Priester und Dorfschulzen des Dorfes Patubaste. Es geht um die Beilegung eines Streites zwischen einem Fischer und dessen Kollegen; Aron informiert nun die Adressaten, dass er „Mena[40] den Riparius" eingeschaltet habe. Das Amt des Riparius,

Achmim bezeichnen). Für umfassende Berichtigungen zu den Graffiti und Ostraka vom ersten Phoibammon-Kloster s. Krueger (i. E.) a.

[39] Berkes 2017, 174; die Frage, ob vielleicht in manchen Dörfern kein Laschane amtierte und stattdessen ein Ape als Dorfvorsteher fungierte, wird auf S. 179 noch einmal aufgegriffen.

[40] Ich lese ⲛⲁ ⲙⲏⲛⲁ statt ⲛ . ⲥ . . . ⲁ (*ed. princ.*).

eines im spätantiken Ägypten für polizeiliche und Sicherheitsaufgaben auf Gau-
ebene zuständigen Funktionärs, ist in einer großen Menge griechischer Papyri
vom 3. bis 8. Jh., dabei besonders oft im 6. Jh bezeugt (in dem wir uns ja auch
befinden); das von Richter edierte Ostrakon stellt den fünften koptischen Beleg
dar.[41] Zweifellos hat unser Riparius Mena seinen Amtssitz in der Gauhauptstadt
Hermonthis gehabt, denn wie S. Tost anmerkt, ist anhand der griechischen
Papyri „deutlich zu ersehen, dass als Amtsbereich in der Regel entweder der
νομóς (...) oder die mit dessen Verwaltungsterritorium zusammenfallende
civitas (...) genannt wird".[42] Von diesem hohen Beamten Mena müssen wir
vermutlich den **„Herrn Mena"** in Kat. Nr. **170** unterscheiden, bei dem es sich
um einen Gläubiger (zwar auch aus Hermonthis) handelt, von dem einige
Personen (Beamte oder Mönche?) einen Schutzbrief für einen verzweifelten
Gläubiger bekommen haben (zu dieser Praxis s. §7.3).

Es folgt eine Übersicht über die vielleicht oder sicher als Dorffunktionäre er-
kennbaren Individuen: Es war bereits die Rede von **Apadios** (wohl eher so als
Apa Dios) und seinem Kollegen **Taammonikos**, von denen in *O.CrumST* 195
(Kat. Nr. **Add. 3**) die Mönche im Auftrag ihres „Vaters" (Aron oder Andreas?)
einen ⲗⲟⲅⲟⲥ-Schutzbrief (s. §7.3) für den geflohenen Petros zu bekommen
versuchen. Da entsprechende Urkunden aber nur manchmal von Dorfbeamten,
tendenziell aber von den privaten Gläubigern selbst ausgestellt werden (s. o. zum
„Herrn Mena"), mag dies auch auf Apadios zutreffen. Um einen **Dorfbeamten
Apadios** könnte es sich dann aber bei dem Namensvetter A. in dem eben zitier-
ten Brief Kat. Nr. **170** handeln, der dort zusammen mit **Sabinos**, **Patermute** und
vielleicht (...)**kelnos** auftritt und selbst versucht, von dem „Herrn Mena" einen
Schutzbrief zu bekommen.

In Kat. Nr. **85** schreiben **Jeremias und Paulos** zusammen mit dem Kollegium
der Dorfschulzen (Z. 1: ⲉⲣⲓⲙⲓⲁⲥ ⳿ⲧ̄ ⲡⲁⲩⲗⲟⲥ⳿ ⲙⲛ [.] ⲛⲁⲡⲏⲩⲉ) an ihren „gelieb-
ten Vater Apa Aron und Andreas". Diese informieren sie, offenbar auf Nach-
frage, über den Ablauf einer Gerichtsverhandlung, bei der zwei Männer (für die
sich Aron und Andreas vielleicht eingesetzt haben, s. §7.3) nach einem Kampf

[41] Richter 2013, 46, Anm. c) zu *O.Lips.Copt. I* 16. Zu Titel und Funktion des Riparius
s. Rémondon 1974, 21–24, Bagnall 1993, 164 sowie Tost 2012 mit weiter führender Literatur und
der wichtigen Schlussfolgerung auf S. 779, dass, anders als auf Basis des verzerrenden Materials
aus dem atypischen Aphrodito häufig angenommen, das Amt des Riparius im Laufe der Spätantike
keinesfalls zu einem bloßen Dorffunktionär „entwertet" wurde: „Am Amts- bzw. Kompetenz-
bereich der *riparii* dürfte sich im Laufe der Zeit entgegen früherer Ansichten nichts Wesentliches
geändert haben. Ausgehend vom ältesten bis hin zum jüngsten Zeugnis waren diese für die Leitung
des Polizei- und Sicherheitswesens auf Gauebene verantwortlich"; s. auch die Zusammenfassung
bei Berkes 2017, S. 12; siehe ferner Stern 2015, der die Frage behandelt, inwieweit die Autorität
des Riparius eine Extension der Sicherheitskompetenzen des Pagarchen darstellt. Zu koptischen
Belegen s. Förster, *Wb* 711.

[42] Tost 2012, 777.

zu einem Strafgeld verurteilt wurden. Offenbar handelt es sich bei Jeremias und Paulos um die Laschanen des Dorfes der beiden Verurteilten. In Kat. Nr. **70** schreibt Jeremias der Dorfschulze (ⲁⲡⲉ man vermutet: dieselbe Person vor oder nach der Amtszeit als Laschane) wieder seinem „Vater" Aron; wieder geht es um einen Streitfall: Auf Arons Anweisung hatte Jeremias Paulos und Dios (offenbar Kontrahenten) vor Gericht geschickt und berichtet nun von der Begegnung des zuständigen Beamten (ἄρχων) und Dios. Möglicherweise begegnet auch Jeremias' Kollege Paulos noch in anderen Briefen: Aron schreibt in *O.Theb.Copt.* 40 an seinen „Bruder", den Laschanen Paulos; vermutlich handelt es sich ebenfalls um den Adressaten von *O.Vind.Copt.* 288 (Kat. Nr. **Add. 35**): Aron und Andreas bitten ihren „Bruder" Paulos um eine Wagenlieferung, dafür werde der Herr ihn segnen (zu dieser Rhetorik im Werben um Stiftungen s. §7.5.1). Schließlich tritt ein Dorfschulze (ⲁⲡⲏ) Paulos (dieselbe Person?) in Kat. Nr. **101** als Zeuge (in einem Gerichtsverfahren?) auf und bezeugt gewisse Dinge, die ein Josef, vermutlich eine der streitenden Parteien, im Geheimen gesagt habe (eine Frau ist noch involviert; der Name Hesekiel ist zu erkennen). Als Leitmotiv in der Mehrzahl der genannten Texte lässt sich erkennen, dass Jeremias und Paulos, so immer dieselben Personen, regelmäßig ihre „Väter" Aron und Andreas über den Verlauf von rechtlichen Streitfällen auf dem Laufenden halten; es steht zu vermuten, dass zumindest in manchen Fällen der Versuch der Äbte dahinter steht, sich auf die Bitte einer der beteiligten Parteien (die vielleicht in einem Brief über das aus ihrer Perspektive große Unrecht geklagt hat) für diese einzusetzen – im Falle von Kat. Nr. **85** könnten sie versucht haben, das Strafgeld zu mildern oder erlassen zu bekommen, worauf sich Jeremias und Paulos dann rechtfertigen, dass die Strafe ihre Ordnung hat. Dann wäre dies ein Beispiel dafür, dass die Mönchsväter durchaus nicht immer damit rechnen konnten, sich bei den Dorffunktionären durchzusetzen.[43] Eine vergleichbare Reaktion könnte man in *O.Brit.Mus.Copt. II* 29 erkennen: Der Laschane von Djême Andreas zusammen mit den „großen Männern" rechtfertigt sich gegenüber einem Vorsteher des Phoibammon-Klosters, dass er selbst sich für einen bedrängten Menschen einsetze und vor einem Übeltäter beschützen müsse, dessen Partei zu ergreifen sich der Adressat hat überzeugen lassen (Z. 8–15): ⲧⲛ̅ⲣ ϣⲡⲉⲣⲉ ⲛ̅ⲧⲉⲧⲛ̅ⲙⲛ̅ⲧⲉⲓⲱⲧ ϫⲉ ⲁⲧⲉⲧⲛ̅|ⲥⲱⲧⲙ̅ ⲛ̅ⲥⲁ ϩⲁⲛⲭⲁϫⲉ ⲛ̅ⲣⲱⲙⲉ ⲁⲩⲱ | ⲙ̅ⲡⲟⲛⲏⲣⲟⲥ ⲛⲁⲓ̈ ⲉⲡⲟⲛⲏⲣⲉⲩⲉ ⲉⲣⲟ[ϥ] | ⲛ̅ⲟⲩⲟⲉⲓϣ ⲛⲓⲙ ⲁⲩⲱ ⲛⲁⲓ̈ ⲉⲧⲙⲟⲥ|ⲧⲉ ⲙ̅ⲡⲉⲧⲛⲁⲛ[ⲟⲩ]ϥ ⲙ̅ⲙⲁⲧⲉ | ⲧⲛ̅ϫⲓ ϩⲱⲃⲥ ⲉϩⲟⲩⲛ ⲉⲡⲣ|ⲱⲙⲉ ⲉⲧⲛⲁⲛⲟ̣ⲩ̣ϥ „Wir wundern uns über eure Väterlichkeit, dass ihr auf feindselige und böse Männer gehört habt, die [ihm] immerzu Böses tun und die das Gute zutiefst hassen; wir (dagegen) spenden dem guten Manne Schutz!" Solche Texte verschaffen uns einen Ein-

[43] Vgl. etwa *P.Bingen* 121 aus Saqqara, spätes 4. oder frühes 5. Jh.: Zwei hochrangige Offiziere antworten dem Mönchsvater Apa Antinos (zwar äußerst respektvoll), dass sie seiner Bitte nicht nachkommen können, einen alten Soldaten vom Dienst in der fernen Oase zu befreien.

druck davon, wie sowohl die weltlichen als auch die geistlichen Autoritäten von beiden Parteien eines Konfliktes (und häufig: gegeneinander) in Bewegung gesetzt wurden.

In Kat. Nr. **8** schreibt Andreas an „**Elias**, deine Dorfschulzen und die, die mit dir gehen"; offenbar ist also Elias der Laschane (oder selbst Dorfschulze nebst den (übrigen) Dorfschulzen?) eines Dorfes; der selbe Brief erwähnt auch die „großen Männer" (des selben Dorfes?). Vermutlich handelt es sich um den selben Elias, den Andreas in Kat. Nr. **83** um eine Wagenlieferung zum Topos des Apa Hesekiel bittet; der „Engel des Topos" (= der Hl. Apa Hesekiel) werde ihn dafür segnen (zu dieser Rhetorik im Werben um Stiftungen von Dorffunktionären s. §7.5).

Höchstwahrscheinlich handelt es sich auch bei **Pdjui**, dem Apa Andreas in *O.Theb.Copt.* 41 als seinem „Bruder" schreibt, um einen hohen Dorffunktionär: Andreas bittet Pdjui, „durch deine Autorität" (ⲍⲁ ⲡⲉⲕ2ⲧⲟⲣ, Z. 4) Kamele zu nehmen und für Andreas zu beladen; der Herr werde ihn dafür segnen (s. wiederum §7.5).

Der „geringste" **Seth** bittet in Kat. Nr. **79** Daniel und Phew (seine Mönchsbrüder?), Apa Aron einzuschalten, nachdem er von „**Papas**' Männern" festgenommen wurde, und zwar ⲍⲁ ⲡ2ⲱⲧⲉ „wegen der Abgabe", wohl eine Steuer, ein Pachtzins o.ä., die/den er offensichtlich nicht bezahlen konnte, s. §7.3. In demselben Zusammenhang wird auch das Eintreffen eines gewissen **Jubinos** als bedeutsam erwähnt. Wenn es sich nicht um eine rein private Auseinandersetzung handelt (etwa zwischen einem Verpächter und seinem unzuverlässigen Pächter Seth), scheint es wahrscheinlich, dass es sich bei Papas und/oder Jubinos um Beamte handelt.

Bei *BKU I* 44 handelt es sich offenbar um eine Art Schutzbrief, den die Funktionäre **Hesekiel, Petros, Patermute**, ein unlesbarer vierter Name „und alle Großen von [Name des Ortes verloren]" dem Adressaten ausstellen; dabei werden Aron und Andreas erwähnt – vermutlich hatten sie sich wieder für einen Bittsteller eingesetzt, der aus seinem Dorf geflohen war, weil er Schulden/ Steuern nicht bezahlen konnte (s. §7.3).

In Kat. Nr. **91** erwähnt der neue Abt Johannes, dass ein Laschane namens **Komes** „uns", also dem Hesekiel-Kloster, eine Lieferung Stroh gestiftet habe (s. §7.5), deren Lieferung aber schwer zu organisieren sei, weil sich „wegen des verbreiteten Krieges" (8–9), vermutlich die persische Eroberung von 619 (s. § 5.1.3), keine Kamele auftreiben lassen. In *O.Lips.Copt. I* 22 erwähnt Apa Andreas eine Strohlieferung aus Tabenese, die das Kloster vermutlich wiederum einem wohlhabenden Bewohner und vielleicht Beamten dieses Dorfes verdankt (§4.5.7).

6. Das religiöse Leben

6.1 Der Alltag von Klerus und Mönchen: Anmerkungen zu Liturgie und den „Fasten" (ⲛⲏⲥⲧⲓⲁ) sowie „Intervall" (ⲟⲩⲱ ϣ) genannten Wochentagen

Es wurde bereits deutlich, dass alle Mitglieder des Klerus im Kloster, vom Priester (bzw. Bischof?) zum Diakon, eine klerikal-wirtschaftliche Doppelrolle zu erfüllen hatten. Während die Organisation wirtschaftlicher Vorgänge die Ostraka und somit auch diese Untersuchung dominiert, hören wir nur sehr wenig über das religiöse Leben im Kloster – wie wir im Folgenden sehen werden, ist von Gottesdiensten oder Feiertagen vornehmlich dann die Rede, wenn es wirtschaftliche Aspekte zu organisieren gilt, Störfälle besprochen werden müssen, etc. Diese Diskrepanz zwischen dem fast ausschließlich wirtschaftlichen „Papierkram" und dem unterrepräsentierten religiösen Leben der Mönche veranschaulicht einen notorischen Filter zwischen der antiken Lebensrealität und dem Bild, das dem Papyrologen aus den Texten entgegen tritt, auf den R. Bagnall aufmerksam macht:

> „(T)he close relationship of most writing to the economic and administrative spheres means both that they are overdocumented relative to their place in human activity generally and that those persons most involved with them are also overrepresented in the surviving record. This is the sense in which the social character of writing and its dependence on power act as another filter between our gaze and ancient societies."[1]

Zweifellos verzerrt genau dieser Filter unser Bild vom alltäglichen Leben im Topos des Apa Hesekiel zu Ungunsten der nur peripher wahrnehmbaren religiösen Komponente des Klosterlebens, von der wir natürlich aus anderen Quellen wissen, dass diese den Alltag der Mönche fundamental bestimmt und strukturiert hat, die aber offensichtlich wegen ihres repetitiv-rituellen Charakters keine umfangreiche Dokumentation erforderte. Vermutlich werden, abgesehen vielleicht von dem Fall des Neuzuganges „Bruder" Eupraxios in Kat. Nr. 7 (der aber evtl. auch hier nicht zum Hesekiel-Kloster gehört, s. die Diskussion unter §5.1.1) oder den wohl als Novizen ansprechbaren Moses, Sua und Zael (§5.2), aus dem selben Grund fast nie individuelle Mönche genannt: Zweifellos trugen die Mönche den Großteil aller Arbeiten auf ihren Schultern, die vom Abt verordnet und von seinen Mittelsmännern (wie den vermutlich meist immer noch hochrangigen

[1] Bagnall 1995, 15.

„Brüdern" bzw. „Söhnen" von Andreas, s. §5.1.1) weiter delegiert wurden, produzierten dabei aber so wenig bis keine schriftliche Dokumentation, dass sie der prozentmäßigen Minderheit der Kleriker-Elite gegenüber in/von den Ostraka marginalisiert werden. Ironischerweise kennen wir den einzigen *explizit* als solchen genannten Mönch des Hesekiel-Klosters namens Leontios nicht aus der Dokumentation des Klosters selbst, sondern aus einem Graffito dieses Mönchs im benachbarten Phoibammon-Kloster (§4.4.2).

In *O.Theb.Copt.* 29 fordert Apa Andreas den Adressaten auf, eine Kamellieferung (Wein? Öl?) zu einer Nachtwache zu schicken; außerdem verlangt er den Schlüssel zum Kloster. Der Absender von Kat. Nr. **155** berichtet seinem „Bruder" offenbar von einem Skandal im Anschluss an einen Gottesdienst, für den wohl „die Söhne des Patermute" verantwortlich waren und in den auch „alle Bauern" (eines bestimmten Dorfes?) involviert waren. Von dem von Bischof Abraham verhängten vorübergehenden Verbot des Gottesdienstes für das Hesekiel-Kloster in dem Berliner Ostrakon P.12497 (Kat. Nr. **Add. 48**) an den Priester und Abt Johannes war bereits des Öfteren die Rede; auch Bischof Andreas droht in *O.CrumST* 326 (Kat. Nr. Add. **24**) dem Adressaten mit der Exkommunikation (zu diesem gängigen bischöflichen Druckmittel s. §5.1.1). Selbiger Johannes (§5.3.1) beauftragt in Kat. Nr. **89** seinen „Sohn" Moses (§5.2.5), den Priester Samuel vom Phoibammon-Kloster zu schicken, um (im Hesekiel-Kloster?) den Gottesdienst zu feiern. In *O.CrumST* 382 (Kat. Nr. **Add. 17**) schließlich geht es um das Anmischen von Kommunionswein für den Gottesdienst in verschiedenen Gefäßen (ⲁⲛⲅⲓⲟⲛ „Amphore" und die typisch thebanische ϣⲛⲧⲁⲉⲥⲉ); im selben Atemzug ist von einem gewissen Armen versprochenen Almosen (ein Anteil am Wein?) die Rede (zu Almosen s. §7.3).

Im Zusammenhang mit der wöchentlichen Strukturierung des religiösen Alltags im Kloster habe ich an dieser Stelle in meiner Dissertation geglaubt, koptologisches Neuland zu betreten, indem ich eine Reihe von scheinbar unbekannten koptischen Wochentagsbezeichnungen für die Tage Montag, Dienstag und Donnerstag präsentierte. Ich glaubte, anhand der häufigen Erwähnungen in unserem Dossier und einiger externer Attestationen entdeckt zu haben, dass die Wochentage neben der allgemein bekannten Reihe „Erster; Zweiter; Dritter; Vierter; Fünfter; Sechster" außerdem die folgenden weniger bekannten und offenbar im Mönchtum beheimateten Synonyme trugen: ⲡϣⲟⲣⲡ ⲛ̄ⲍⲟⲟⲩ ⲛ̄ⲟⲩⲱϣ „erster Intervall-Tag (zwischen Sonntag und dem Mittwochsfasten)" = Montag; ⲡⲙⲉⲍⲥⲛⲁⲩ ⲛ̄ⲍⲟⲟⲩ ⲛ̄ⲟⲩⲱϣ „zweiter Intervall-Tag (zwischen Sonntag und dem Mittwochsfasten) = Dienstag; ⲧⲛⲏⲥⲧⲓⲁ ϣⲏⲙ „das kleine Fasten" = Mittwoch (bereits bekannt); ⲡⲟⲩⲱϣ ⲛ̄ⲧⲙⲏⲧⲉ „der Intervall in der Mitte (zwischen Mittwochs- und Freitagsfasten)" = Donnerstag; ⲧⲛⲏⲥⲧⲓⲁ ⲱ „das große Fasten" = Freitag (ebenfalls bereits bekannt). In dem Glauben, hier etwas Neues entdeckt zu haben, bestärkte mich damals erst der Umstand, dass Florence Calament den Begriff ⲍⲟⲟⲩ ⲛ̄ⲟⲩⲱϣ nicht kannte, als sie sich 2006 in ihrer Edition von

O.Theb.IFAO 13[2] damit konfrontiert sah und nur spekulieren konnte, ob es sich vielleicht um „une période relâche ou de rupture en rapport avec un rhythme liturgique précis" handeln könnte. Auch die großen Koptologen Heike Behlmer und Tonio Sebastian Richter, die meine Dissertation begutachteten, waren mit dieser Nomenklatur nicht vertraut und festigten so meine Annahme, eine wichtige Entdeckung gemacht zu haben. Zu meiner initialen Enttäuschung (aber letztlich zu meinem Glück, mich in der Druckfassung nicht blamieren zu müssen) erfuhr ich dank einer handschriftlichen Bleistiftnotiz von Karl Heinz Kuhn in seinem Exemplar von Crums *Coptic Dictionary*,[3] dass Walter C. Till bereits 1953 (allerdings nach den später revidierten Fehlstarts 1943 und 1947) zu exakt denselben Schlussfolgerungen gekommen ist, die sich auch in §180 seiner *Koptischen Grammatik* finden (zumindest die Bezeichnung für Donnerstag scheint schon Polotsky, diejenigen für Mittwoch und Freitag spätestens James Drescher erschlossen zu haben).[4] Ich will mit diesem Hinweis nicht nur meinen ursprünglichen Anspruch zurücknehmen, diese Wochentagsbezeichnungen erstmals richtig identifiziert zu haben: Die Tatsache, dass diese selbst unter renommierten Koptologen heutzutage offensichtlich nicht allgemein bekannt sind, sollte Grund genug sein, sie zu passender Gelegenheit noch einmal ins Zentrum der Aufmerksamkeit zu rücken. Die Gelegenheit bietet sich hier allemal durch viele neue Attestationen, die außerdem die ältesten datierbaren Belege für diese Namensreihe darstellen dürften. Als Till beim dritten Anlauf endlich das korrekte System hinter den alternativen Wochentagsnamen erfasst hatte, stellte er fest, dass diese nur im Sahidischen vorkommen, also tendenziell oberägyptischen Ursprungs sein dürften und vielleicht „nur in einer bestimmten Gegend (etwa der Thebais?) in Gebrauch" waren.[5] Wenn Till ferner beobachtet, dass die frühesten Belege um etwa 600 einsetzen, bezieht er sich vermutlich auf die ihm bekannten dokumentarischen Texte aus dem thebanischen Raum, die ja zum größten Teil aus dem monastischen Milieu stammen. Till stellt fest, dass die alternative Namensreihe, die an der Strukturierung des religiösen Lebens von Klerus und Mönchen ausgerichtet ist, in nichtliterarischen Texten sogar exklusiv gebraucht wird. „Diese scheinen also die volkstümlicheren gewesen zu sein oder sie waren nur in bestimmten, religiös stark interessierten Kreisen üblich, etwa bei Priestern und Mönchen."[6] Vor diesem Hintergrund ist das regelmäßige Vorkommen dieser Bezeichnungen in den Ostraka aus dem Hesekiel-Kloster in der 2. Hälfte des 6. Jhs. natürlich interessant, weil der allgemeine sozio-ökonomische Kontext (die neue theodosianische Kirche; Apa Andreas' Verwaltung der Klöster „der

[2] Calament 2006, 86f. & Fig. 7; zuerst veröffentlicht in eadem 2004, 50 & 80.
[3] Dieses findet heute im DDGLC-Projekt tägliche Verwendung.
[4] Till 1943, 1947, 1953 und 1955.
[5] Till 1953, 107.
[6] Ibid.

οἴκου ", s. §5.1.1) für diese frühesten datierbaren Belege (ab ca. 560?) in der Tat Tills Eindruck bestätigen, wonach diese Bezeichnungen im Mönchtum (vielleicht speziell: dem frühen theodosianisch verbündeten Mönchtum) zu Hause zu sein scheinen. Abschließend sei noch erwähnt, dass mir inzwischen auch eine konkrete autoritative Quelle für das Mittwochs- und Freitagsfasten bekannt geworden ist: In einem anyonymen syrischen Regelwerk für monophysitische Mönche des 7./8. Jhs. lesen wir als die zwölfte Regel (Vööbus' Übersetzung): „It is right for the monks to fast from food as well as from wine on Wednesday and Friday so that their fast shall be complete and their reward perfect."[7]

6.2 Der Kult des Apa Hesekiel

Neben den in früheren Kapiteln besprochenen Erkenntnissen zur allgemeinen Geschichte des Mönchtums und der Kirche im Gebiet von Hermonthis (und darüber hinaus) stellt der prominent hervor tretende Heiligenkult um Apa Hesekiel einen der wichtigeren makrohistorischen Aspekte unseres Dossiers dar. Wie Arietta Papaconstantinou gezeigt hat,[8] ist etwa ab der Mitte des 6. Jhs. ein deutlicher religionsgeschichtlicher Trend verzeichnen, der sich in der weitreichenden „Monastisierung" des Heiligenkultes in Ägypten äußert, nachdem dieser bis dahin hauptsächlich von urbanem Charakter und nur selten Mönchsheiligen gewidmet gewesen war:

> „Starting around the middle of the sixth century, this general image gradually underwent a slow but lasting transformation that only became clearly visible much later. By the end of the century, the urban, suburban, or rural shrines that had until then been the cult's exclusive loci were being confronted with the competition of shrines housed within monasteries in the periphery of the towns [in unserem Fall: Hermonthis, F. K.]. This seems to have happened in two main ways. At first monasteries seem to have promoted their own monastic saints [in unserem Fall: Apa Hesekiel, F. K.]. Later they are also found to be housing the cults of martyrs who were previously celebrated in independent shrines, either because the relics of these martyrs had been transported to monastic institutions, or because such institutions developed around established martyria. Even though monks were the subject of many Vitae and much related literature in the fifth and sixth centuries, they were rarely before the beneficiaries of a cult during that period."[9]

Papaconstantinous Eindruck, wonach dieser Prozess um die Mitte des 6. Jh. mit bestimmten Charakteristika einsetzt, wird von unserem Dossier ganz deutlich bestätigt und mit einer reichen dokumentarischen Materialbasis hinterfüttert,

[7] Vööbus 1960, 73, s. auch Patrich 1995, 209.

[8] Papaconstantinou 2007, 355–360.

[9] Ibid., 355f.; diese Entwicklung wurde zuletzt am Beispiel des Weißen Klosters besprochen von Blanke 2019, 144.

welche uns die lokalen sozioökonomischen Operationen zeigen, mittels derer
diese Entwicklung auf lokaler Ebene Fuß fassen konnte: Wieder müssen wir uns
fragen, ob es Zufall sein kann, dass in der zweiten Hälfte des 6. Jhs. unter dem
vom theodosianischen Erzbischof Damianos zum „Vater aller Mönche" berufe-
nen Apa Andreas als dessen Machtbasis der Topos des Apa Hesekiel sehr plötz-
lich (den Ostraka nach zu urteilen) als regionales „Powerhouse" auftaucht, und
zwar gewappnet mit einer wirtschaftlichen Strategie, die ganz essentiell auf die
lokale Popularität und Verehrung des Heiligen Hesekiel baut. Diese ganze histo-
rische Konvergenz und plötzlich einsetzende Dokumentation in den Ostraka
könnten wir in der Tat als Hinweis darauf werten, dass möglichwerise das Klo-
ster erst im 6. Jh. gegründet (oder aus einer weniger komplexen Vorstufe weiter
entwickelt) und dabei dezidiert auf die regionale Verehrung des legendären
Anachoreten Hesekiel zurück gegriffen wurde, der als himmlischer Patron des
Klosters – als „Engel des Topos" – in der Lage war, einen stetigen Fluss von
frommen Stiftungen an das Kloster zu garantieren (zu diesem Wirtschaftszweig
s. §7.5). Bei all diesen Initiativen muss das übergeordnete Interesse der in diesen
Jahren von Andreas' „Vater" Damianos neu aufgebauten theodosianischen
Gegenkirche stets ein leitender Gedanke gewesen sein. Wie bereits erwähnt, ist
es sogar denkbar, dass Andreas selbst der Autor des *Lebens des Apa Hesekiel*
war (§4.2.2), dessen Abfassung ein weiterer Baustein in der eben skizzierten
Agenda gewesen wäre. Dass der von ihr beobachtete Trend nicht zufällig, son-
dern strukturell bedingt mit der parallel stattfindenden Etablierung der theodo-
sianischen Kirche zusammen fällt, hat Papaconstantinou selbst vermutet: Sie
korreliert den allgemeinen Befund mit dem Umstand, dass frühe theodosianische
Bischöfe wie Andreas' Kollegen Johannes von Hermopolis und Konstantin von
Assiut (der spätere „Vikar des ganzen Landes Ägypten" unter Damianos,
s. §5.1.1) der Überlieferung dieser Texte zufolge ihre Predigten zu Ehren der
Hll. Antonius und Claudius nicht in den Hauptstädten ihrer Diözesen (dem Sitz
des jeweiligen chalkedonischen Rivalen?), sondern in abgelegenen Klöstern vor-
tragen, zu welchen das Volk aus den genannten Städten zum Festtag des jewei-
ligen Heiligen angereist kam. Hier könnte also, vermutet Papaconstantinou, tat-
sächlich die von Wipszycka formulierte Trennung zwischen chalkedonisch kon-
trollierten Städten und monophysitisch kontrolliertem Hinterland zu Grunde lie-
gen, die somit das „Abwandern" des monophysitischen Heiligenkultes in die
Wüstenklöster zumindest begünstigt haben könnte (die aber vielleicht in der
praktischen Realität nicht immer so simpel aufgeteilt war, s. die Diskussion in
§5.1.1). Für eine ganz bewusste Selbststilisierung der von den Wüstenklöstern
aus operierenden theodosianischen Bischöfe, die sich mit den wandernden
Hebräern vergleichen (der Schlüsseltext ist Heb 11:38) und sich als verfolgte

Orthodoxieverfechter im „Exil der Gerechten" profilieren, hat vor Kurzem Elisabeth O'Connell überzeugend argumentiert und in diesem Zusammenhang auch bereits unseren Apa Andreas und das Hesekiel-Kloster rezipiert.[10] Dass die Bewohner von Armant noch in islamischer Zeit zum Festtag des Apa Hesekiel zu der Ruine seines Klosters tief im Gebel pilgerten, davon berichtet, wie gesagt, das arabische Synaxar (§4.2.1). Vor dem Hintergrund des nun gewonnenen kohärenten Bildes können wir uns gut vorstellen, dass schon (und vielleicht als erster) Andreas von Hermonthis am 14. Choiak (10. Dezember) eines jeden Jahres den aus Hermonthis und vielleicht noch weiter angereisten Gläubigen das *Leben des Apa Hesekiel* predigte.

Dass der Heilige Hesekiel von Hermonthis über sein Kloster hinaus im weiteren oberägyptischen Raum bekannt war und Verehrung genoss, darauf deutet vielleicht bereits die große Beliebtheit des Namens Hesekiel im thebanischen Raum,[11] für die neben dem biblischen Propheten auch unser Lokalheiliger Apa Hesekiel mitverantwortlich sein könnte. Im ersten Phoibammon-Kloster, das ja mit dem Hesekiel-Kloster (vielleicht auch geographisch sein nächster Nachbar) in engstem Kontakt stand (§4.4.2), finden sich neben dem Graffito eines Mönchs vom Hesekiel-Kloster auch ganze sechs Inschriften, die teils sicher, teils vielleicht als Anrufungen des Hl. Hesekiel zu verstehen sind.[12] Seine Verehrung auch im benachbarten Theben-West geht bereits aus der oben (§4.2.2) zitierten Bestellung einer Kopie seiner Heiligenvita hervor. Vielleicht wird unser Heiliger auch in einigen Graffiti im Grab TT 233 am Hügel von Dra' Abu el-Naga nahe bei Deir el-Bachit angerufen; M. Choat schreibt zunächst zum Graffito TT233.gr.3:

> „The name Ezekiel stands at the head of this graffito: he may be an inhabitant, but the use of the name as a headword in other graffiti make [sic] it possible that it is some sort of invocation. For instance, in TT233.gr.6 it stands at the head of a list of two apostles followed by the Bishops of Alexandria between 300 and 383."[13]

Weiterhin wird die Verehrung des Hl. Hesekiel über den Raum Theben-Hermonthis hinaus im nördlichen Oberägypten bezeugt von einem unpublizierten Gebetsostrakon, dessen Kenntnis ich Mahmud Amer Elgendy verdanke und das nach dessen Information aus Ausgrabungen im Kloster des Apa Moses in Abydos stammt.[14] Neben großen Namen wie Pachom und einem der Märtyrer namens Theodor finden wir auch regionale oberägyptische Heilige wie Apa Phoibammon und eben auch Apa Hesekiel (interessanterweise direkt gefolgt von einem Apa Aron, wobei sich hinter diesem eher ein weithin berühmter Heiliger

[10] O'Connell 2019; Andreas wird genannt auf S. 463f.
[11] Till 1962, 87f.
[12] Krueger (i. E.) a.
[13] Choat 2016, 750.
[14] Persönliche Mitteilung vom 20. 09. 2014.

wie Aaron von Philae verbergen dürfte). Eine noch weiter sich nach Norden erstreckende Bekanntheit des Hl. Hesekiel und seines Klosters (die sich angesichts von Andreas' Rolle als landesweiter „Vater aller Mönche" eigentlich von selbst versteht) kann man zudem aus Kat. Nr. **353** schließen, wo sich unter der Liste von Personen, die sich vermutlich alle durch irgendeine Wohltat die Interzession des Heiligen erworben haben, auch ein Johannes aus Schmun/Hermopolis findet.

Neben den genannten allgemeinen historischen Rahmenbedingungen und Anzeichen für eine regionale Ausbreitung zeigen unsere Ostraka auch und gerade die konkreten Situationen, in denen der von den Klosteräbten bzw. vom Bischof propagierte Kult des Apa Hesekiel religiösen bzw. darüber hinaus wirtschaftlichen Ausdruck fand. Von den relevanten Texten handelt das nächste Kapitel.

7. Der Topos des Apa Hesekiel als Agens in Wirtschaft und Gesellschaft

7.1 cΠΟΥΔΔΖΕ! Apa Andreas' Lieferaufträge

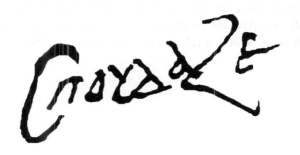

Abb. 13: Typischer Beginn eines Lieferauftrags von Apa Andreas
(Zeichnung nach *O.Theb.Copt*. 29 = Royal Ontario Museum, Toronto, Inv. Nr. 906.8.825)

Es war bereits im Rahmen der Skizzierung von Apa Andreas' Karriere und deren kirchenhistorischen Kontextes die Rede vom allgemeinen Charakter von Andreas' Briefen. Bei diesen handelt es sich, wie erwähnt, zumeist um Lieferaufträge zugunsten des Hesekiel- oder eines dritten Klosters, die Andreas zumeist an verschiedene „Söhne" oder auch „Brüder" (die Vertreter anderer Klöster) schickt, wobei es sich wahrscheinlich größtenteils oder gänzlich um die archivierten Kopien der tatsächlich (vielleicht zum Teil auf Papyrus) versandten Originalschreiben handelt (§5.1.1). In diesem Abschnitt sollen nun die phraseologischen Eigenheiten der Aufträge sowie tabellarische Übersichten darüber gegeben werden, von wem (und ggf. für wen) Andreas genau welche Waren (ggf. in welcher Menge und in welchen Maßen gemessen) verlangt.

Andreas' Lieferaufträge werden sehr oft (Kat. Nr. **2**; **47**; **48**; **49**; **50**; **52**; **53**; **56**; **59**; *O.Lips.Copt. I* 22; besonders schön in *O.Theb.Copt*. 29 (s. Abb. 13) von dem Imperativ cΠΟΥΔΔΖΕ „Befleiße dich!" eingeleitet; zweifellos begannen auch viele der übrigen Schreiben von Andreas, deren Anfang nicht erhalten ist, auf diese stereotype Weise. In einem Fall (Kat. Nr. **54**) variiert Andreas den Ausdruck mit der Verbalisierung des Nomens σπουδή: ΜΑΡΕΤΕΚΜ̅Ν̅ΤϢ[ΗΡΕ Ρ] | cΠΟΥΔΗ ΝΙΜ „Deine Sohnschaft soll alle Eile walten lassen". σπουδάζω „eifrig sein, eilen (etwas zu tun)" ist zwar kein seltenes Lehnwort in koptischen dokumentarischen Texten aus dem thebanischen Raum; die Position ganz am Anfang

eines Briefes ist aber außerhalb unseres Dossier so gut wie nicht belegt (Förster, *Wb* 745f. kennt nur zwei Belege: das vermutlich nicht zugehörige *BKU III* 333 und das sicher nicht zugehörige *O.Crum* Ad. 54). Wir können somit in der Einleitung mit ⲥⲡⲟⲩⲁⲁⲍⲉ ein Schibboleth erblicken, das (wie die ϣⲓⲛⲉ ⲛⲥⲁ- und ⲡⲉⲛⲉⲓⲱⲧ ⲡⲉⲧⲥϩⲁⲓ- Texte aus dem hermopolitanischen Apollo-Kloster)[1] für eine Zuordnung zum Hesekiel-Kloster und Apa Andreas spricht (die es natürlich außerdem auf inhaltliche Merkmale und die Paläographie zu prüfen gilt).

Neben der Einleitung mit ⲥⲡⲟⲩⲁⲁⲍⲉ sind charakteristische Merkmale von Andreas' Liefer- und Arbeitsaufträgen der Gebrauch des Jussivs ⲙⲁⲣⲉϥⲥⲱⲧⲙ als bevorzugte Form des Befehlens (Kat. Nr. **2**; **3**; **7**; **13**; **14**; **17**; **20**; **38**; **42**; **45**; **54**), die Angabe der Deadline, dass die verlangten Waren ihn ⲛ︤ⲧⲟⲩⲱ︦ⲏ, noch am selben Abend, erreichen sollen (Kat. Nr. **2**; **3**; **12**; **14**; **24**; **26**; **31**; **51**) und nachdrückliche Ermahnungen, auf gar keinen Fall zu zögern (ggf. verstärkt mit ϩⲟⲗⲱⲥ: Kat. Nr. **13**; **19**; *O.Vind.Copt.* 311 und 319 = Kat. Nr. **Add. 36** und **37**); hierzu kommt eine Reihe von negierten Imperativen zum Einsatz: ⲙ̄ⲡⲣϭⲱ ± ⲛϣⲟⲩ- oder ⲛⲟⲩⲉϣ- (Kat. Nr. **2**; **5**; **23**; **25**; **32**; **33**; **34**; **41**; **54**; *O.Lips.Copt. I* 26; *O.Vind.Copt.* 311 = Kat. Nr. **Add. 36**), ⲙ̄ⲡ̄ⲣⲕⲁⲧⲉⲭⲉ (Kat. Nr. **13**; *O.Vind. Copt.* 311 und 319 = Kat. Nr. **Add. 36** und **37**; wahrscheinlich auch *O.Mon. Phoib.* 16), das immer mit ϩⲟⲗⲱⲥ verstärkt wird; ⲙ̄ⲡ̄ⲣ ⲁⲙⲉⲗⲏⲥ (Kat. Nr. **14**), ⲙ̄ⲡ̄ⲣ(ⲧ)ⲥⲧⲟⲓ ⲉⲃⲟⲗ (Kat. Nr. **29**) und ⲙ̄ⲡ̄ⲣϯ ⲥⲟ (Kat. Nr. **14**). Die Dringlichkeit seines Anliegens verstärkt Andreas zudem öfters mit dem Nachtrag ⲧⲉⲭⲣⲓⲁ ⲧⲉ (Kat. Nr. **2**; **34**; **49**; **54**); letzteres wird gelegentlich mit (ggf. verdoppeltem) ⲉⲙⲁⲧⲉ (Kat. Nr. **49**; **54**) oder ⲕⲁⲗⲱⲥ (Kat. Nr. **2**; **17**), beides „sehr", verstärkt, während Aufforderungen jeder Art oft mit ϩⲛ ⲟⲩϭⲉⲡⲏ „eilends" (Kat. Nr. **26**; **45**; **47**; **56**) oder ⲛⲥⲁⲩⲧⲛ „sofort" (Kat. Nr. **4**; **20**; **26**; **32**) Nachdruck verliehen bekommen. Um seiner Enttäuschung über die Nachlässigkeit des Adressaten Ausdruck zu verleihen, verwendet Andreas das in griechischen Papyrusbriefen übliche ⲑⲁⲩⲙⲁⲍⲉ „ich wundere mich (sehr über dich)" (Kat. Nr. **11**; **12**), das sonst (z. B. von seinem Nachfolger als Bischof Abraham) im Koptischen meist als ⲣ ϣⲡⲏⲣⲉ oder auch ⲣ ⲙⲟⲉⲓϩⲉ wiedergegeben wird.[2] „Waren" jeder Art werden kollektiv als ⲥⲕⲏⲩⲉ bezeichnet. Zur Unterscheidung, ob ein monastischer Lieferauftrag oder eine von Arons und Andreas' Bitten an Dorffunktionäre bzw. wohlhabende Personen um eine Schenkung oder eine sonstige Gefälligkeit vorliegt (zu deren Charakteristika s. §7.5), lässt sich zumindest die Beobachtung heranziehen, dass das für die letzteren charakteristische Werben mit dem Segen Gottes oder des Hl. Hesekiel (ⲛ̄ⲧⲁⲣⲉⲡϫⲟⲉⲓⲥ/ⲡⲁⲅⲅⲉⲗⲟⲥ ⲙ̄ⲡⲧⲟⲡⲟⲥ ⲥⲙⲟⲩ ⲉⲣⲟ⸗) in den monastischen Lieferaufträgen nie vorkommt und somit i. d. R. für die Motivation von weltlichen Kontakten reserviert zu sein scheint. Die Erwähnung

[1] Für eine konzise Besprechung und weiterführende Literatur s. Delattre 2007a, 62.

[2] Zu diesem und anderen „emotion words" in den griechischen Papyri s. Clarysse 2017; zum koptischen Befund s. demnächst Krueger (i. E.) b.

des Klosterheiligen, dem die Lieferung gilt, als „Engel" des jeweiligen Klosters (hier als Beschwörung: „Beim Engel des (Klosters des) Apa [Mena?]") ist zwar ein einziges Mal in Andreas' monastischen Lieferaufträgen (Kat. Nr. **10**) bezeugt, vielleicht provoziert von der Nachlässigkeit des Adressaten Samuel, die Andreas hier auch sonst zur Anwendung von verschiedenen eher ungewöhnlichen rhetorischen Mitteln treibt. Ein weiterer Unterschied zeichnet sich bei der Wahl des Transportmittels ab. Andreas' monastische Lieferaufträge von Kloster zu Kloster ordnen den Transport immer per Kamel an (vgl. die zahllosen Attestationen für ϭⲁⲙⲟⲩⲗ im Index), was auf die Lage der meisten oder aller beteiligten Topoi in der westlichen Wüste deuten dürfte: In der Spätantike und schon früher findet das Kamel gegenüber dem selteneren Wagen spezialisierte Anwendung als „the foremost means of long-distance desert transportation, over routes where food and water were not abundant and the animal's endurance and high load capacity were important."[3] Wo der Wagen (ⲗϭⲟⲗⲧⲉ) in unserem Dossier vorkommt, ist er offenbar Besitz der Dorfeliten, die auf diesem Wege ihre frommen Stiftungen ins Kloster transportieren sollen (Kat. Nr. **83**; *O.Vind.Copt.* 288 = **Add. 35**). Esel und Pferde werden nie erwähnt (sofern Kat. Nr. **212**, ein Pferd wird nach Djême geschickt, nicht zum Dossier gehört).

Es folgen tabellarische Übersichten a) über Arten und Mengen der von Andreas (ggf. mit Aron) und auch ihrem Nachfolger Johannes bestellten bzw. vereinzelt von ihnen selbst geschickten Güter und b) über die genauen Konstellationen von Absender, Adressaten, Bestimmungsort und Kombination der einzelnen Waren (wobei fast nie alle Variablen gleichzeitig ersichtlich sind). Hier sind Briefe direkt von oder an Andreas, manchmal zusammen mit Aron, in einem Fall im Zitat bei einer dritten Person, aber auch Stiftungen von Privatpersonen sowie die wenigen entsprechenden Schreiben seines Kollegen Aron bzw. ihres Nachfolgers Johannes berücksichtigt; die Übersicht basiert also größtenteils auf Andreas' Lieferaufträgen, beinhaltet aber auch die übrigen Zubringer der Klosterökonomie.

[3] Bagnall 1993, 39; s. auch die Spezialstudie idem 1985.

a) Übersicht über die einzelnen Waren

Art der Waren	Genaue Art und/oder Zustand	Maß und/oder Quantität	Belegstellen
Weizen (ⲥⲟⲩⲟ)		16 Artaben	Kat. Nr. **16**.R7
		?	Kat. Nr. **89**.3
		1 ϣⲱϥⲧ	Kat. Nr. **15**.10
		1 ϣⲱϥⲧ	Kat. Nr. **97**.9
		1 ⲍⲱ = 1	
		θαλλίς/θαλλίον = 2 Artaben	Kat. Nr. **Add. 44**.10
		3 Artaben	*O.Lips.Copt. I* 17.14
Gerste (ⲉⲓⲱⲧ)		1 ⲙⲟⲥⲛ	Kat. Nr. **15**.8
		1 ⲍⲁⲗⲁⲍⲱⲙ	Kat. Nr. **89**.9
Durah, ein Getreide (ⲃⲱⲧⲉ)		?	Kat. Nr. **36**.3
? Getreide/Kräuter (ϣⲃⲱⲛ)		?	Kat. Nr. **36**.4
? Getreide/Mehl (ⲥⲁⲍⲛⲉ)		1 ϣⲛⲧⲁⲉⲥⲉ	Kat. Nr. **15**.6/7
		?	Kat. Nr. **16**.R9
		?	Kat. Nr. **48**.6
Brot (ⲕⲁⲕⲉ)		?	Kat. Nr. **12**.8
		3 Stück	Kat. Nr. **51**.3
		?	Kat. Nr. **Add. 37**.3
		1 Korb (ⲃⲓⲣ)	*O.Lips.Copt. I* 26.4
		?	Kat. Nr. **15**.11
		1 ϣⲱϥⲧ	Kat. Nr. **15**.10
	Groß (ⲟⲩ = ⲱ?) Klein (ϣⲏⲙ) Ibid.	?	Kat. Nr. **16**.R5/6
Brot (ⲟⲉⲓⲕ)		?	Kat. Nr. **Add. 11**.6
		?	Kat. Nr. **Add. 37**.4,5
Kräuter (λαμψάνη)		3 ϣⲛⲧⲁⲉⲥⲉ	Kat. Nr. **12**.4,7
		?	Kat. Nr. **15**.5
		1 ϣⲁⲣⲥ	Kat. Nr. **89**.5
		?	Kat. Nr. **93**.7
Kräuter/Gemüse (ⲟⲩⲁⲧⲉ)		?	Kat. Nr. **51**.4
Wasser (ⲙⲟⲟⲩ)		1 ⲕⲁϣⲙⲟⲩ	Kat. Nr. **24**.5/6
Wein (ⲏⲣⲡ)		(Menge?) Krüge (ϣⲁϣⲟⲩ)	Kat. Nr. **21**.3
		1 Amphore (ἀγγεῖον)	Kat. Nr. **89**.3/4
Öl (ⲛⲉⲍ)		(Menge?) λάκον	Kat. Nr. **15**.4
? Essig (ⲍⲙⲟⲩⲭ = ⲍⲙⲭ?)		1 ⲕⲁϣⲙⲟⲩ	Kat. Nr. **24**.2/3
Salz (ⲍⲙⲟⲩ)		?	Kat. Nr. **13**.4
Fisch (ⲧⲃⲧ)		1 Korb (ⲃⲓⲣ)	Kat. Nr. **14**.10/11

Art der Waren	Genaue Art und/oder Zustand	Maß und/oder Quantität	Belegstellen
Fischsoße/*garum* (ϫⲓⲣ)		1 Amphore (ἀγγεῖον) 1 ϩⲟⲧⲥ	Kat. Nr. **15**.6 Kat. Nr. **89**.6
? Schoten vom Johannisbrotbaum o.a. (ϫⲓⲗⲉ = ϫⲓⲉⲓⲣⲉ?)		(Menge?) λάκον	Kat. Nr. **14**.2
Linsen (ⲁⲣϣⲓⲛ)		1 ϩⲱ 1 ϩⲁⲗⲁϩⲱⲙ	Kat. Nr. **25**.7? Kat. Nr. **89**.9/10
Zwiebeln (ⲭⲱⲗ)		?	Kat. Nr. **18**.4
Weintrauben (ⲉⲗⲟⲟⲗⲉ)		1 Eimer (ⲃⲏⲥⲉ)	Kat. Nr. **45**.6/7
Unreife Weintrauben (ϣⲗⲁϣⲓⲗ)		1 (Ladung?)	Kat. Nr. **16**.V3
Feigen (ⲕⲛⲧⲉ)		?	Kat. Nr. **92**.7/8
Datteln (ⲃⲛⲛⲉ)	Versiegelt (ⲉⲩⲧⲁⲃⲉ)	? 1 ⲟⲓⲡⲉ	Kat. Nr. **11**.6 Kat. Nr. **20**.1
Palmfaser (ⲥⲁⲃⲛⲉ = ϣⲉⲃⲛⲛⲉ)		1 Sack (ⲥⲁⲕ)	Kat. Nr. **15**.7/8
Stroh (ⲧⲱϩ)	Aus Tabenêse (ⲛ̄ⲧⲁⲃⲉⲛⲏⲥⲉ)	1 ϩⲱ = 1 φορά 12 ⲙⲟⲉⲓϩ bzw. (=?) 30 ϩⲱ (= 1 θαλλίς/θαλλίον) = 60 Artaben	Kat. Nr. **91**.7/8 *O.Lips.Copt. I* 22.2–6,8/9
Weihrauch (ⲥⲧⲟⲓ)		1 ⲗⲉϥⲉ („ein bisschen"?)	Kat. Nr. **24**.5
Klangbrett (ⲕⲁⲗⲉⲉⲗⲉ)	Klein (ϣⲏⲙ)	1 Stück	Kat. Nr. **12**.3
Papyrus (χάρτης)		1 ⲕⲓϩⲉ	Kat. Nr. **15**.7
Holz (ϣⲉ)	Für den Ofen (ⲙⲡⲁϣ)	1 Wagenladung (ⲁⲕⲟⲗⲧⲉ)?	Kat. Nr. **Add. 35**.4 Kat. Nr. **Add. 37**.2
Kohle/Brennstoff (ϫⲃⲃⲉⲥ)		?	Kat. Nr. **10**.1
Ersatzteil für Wasserrad: „Holzarm/-bein" (ϭⲃⲟⲉⲓ ⲛ̄ϣⲉ)		1 Stück	Kat. Nr. **54**.2/3
ὁλοκόττινος-Münzen		1 Stück 10 Stück	Kat. Nr. **20**.2 Kat. Nr. **22**.5
κεράτιον-Münzen		13 Stück	Kat. Nr. **20**.4/5
λίκνον-Münzen		1 Stück 20 Stück	Kat. Nr. **6**.8 Kat. Nr. **15**.9
Sieb (ⲥⲟⲗϥ)		1 Stück	Kat. Nr. **48**.8
Eimer (ⲃⲏⲥⲉ)		?	Kat. Nr. **45**.8
ⲕⲁⲕⲁⲃⲓⲛⲉ	Kessel aus Bronze, klein (ⲛ̄ϩⲟⲙⲛⲧ ϣⲏⲙ)	1 Stück	Kat. Nr. **13**.2
ⲕⲉⲗⲉⲃⲓⲛ-Axt	Gut (ⲉⲛⲁⲛⲟⲩϥ)	1 Stück	Kat. Nr. **15**.6/7

Art der Waren	Genaue Art und/oder Zustand	Maß und/oder Quantität	Belegstellen
ⲉⲓⲛⲉ-Axt	Scharf (ⲉⲥⲟˋ ⲛ̄ⲟⲩⲉⲍⲉ)	1 Stück	Kat. Nr. **15**.7/8
Gewichtsmaß: „Fell-Stein" (ⲱⲛⲉ ⲛ̄ⲭⲁⲕ)	„Gefüllt mit diesem Stein" (ⲉⲩⲙⲉⲍ̄ ⲙ̄ⲡⲓⲱⲛⲉ)	8 Steine (ⲱⲛⲉ)	Kat. Nr. **17**.1–3
Wolle (ⲥⲁⲣⲧ)		?	Kat. Nr. **39**.6
Leinen (ⲉⲓⲁⲁⲩ)		? ?	Kat. Nr. **32**.7 Kat. Nr. **49**.5/6
Gewand (ⲍⲟⲉⲓⲧⲉ)		1	Kat. Nr. **46**.5
ⲧⲁⲙ-Matten		1 Bündel (?) mit ⲧⲙⲏ-Matten und Seilen	Kat. Nr. **Add. 22.** 5–8
ⲧⲙⲏ-Matten		1 Bündel (?) mit ⲧⲁⲙ- Matten und Seilen	Kat. Nr. **Add. 22.** 5–8
Seil (ⲛⲟⲩⲍ)		6, im Bündel mit ⲧⲁⲙ- und ⲧⲙⲏ- Matten	Kat. Nr. **Add. 22.** 5–8
Ring (oder Schlüssel?) (ⲍⲟⲩⲣ)		1	*O.Lips.Copt. I* 26.10
Die Schlüssel für das Kloster (ⲛ̄ϣⲟϣⲧ ⲛ̄ⲑⲉⲛⲉⲉⲧⲉ)		2?	*O.Theb.Copt.* 29.5

b) Übersicht über Korrespondenten, Bestimmungsorte und Waren

NB: Hier nur die aussagekräftigeren Texte, die meist außer Aron/Andreas/Johannes als Absender bzw. Adressat auch noch eine der anderen Variablen erkennen lassen. Das Hesekiel-Kloster fasse ich dann als Bestimmungsort für die Lieferung auf, wenn Aron, Andreas oder Johannes die Lieferung explizit „zu mir" bzw. „zu uns" verlangen (das gleiche gilt für Samuel & Pesynte und das Phoibammon-Kloster). Vereinzelt habe ich auch Lieferungen aufgenommen, die nicht angeordnet, sondern bloß erwähnt werden.

Absender	Adressat	Bestimmungs-ort	Waren	Belegstelle
Die Brüder vom Topos des Apa Posidonios	Aron oder Andreas?	Posidonios-Kloster	Weizen	Kat. Nr. **97**
Andreas		Maximinos-Kloster	Gewichtssteine	Kat. Nr. **17**
Andreas		Mathias-Kloster	Krüge; Getreide/ Mehl	Kat. Nr. **48**

Absender	Adressat	Bestimmungs-ort	Waren	Belegstelle
Andreas		„für ihn", also ein anderes Kloster?	Holz; Brote	Kat. Nr. **Add. 37**
Andreas	Samuel (Phoibammon-Kloster)	Mena-Kloster	Kohle (für Andreas?); Amphore (mit Flüssigkeit?); Sack (mit Getreide?)	Kat. Nr. **10**
Andreas	Samuel?	Mena-Kloster	Datteln	Kat. Nr. **11**
Andreas		Samuel (also Phoibammon-Kloster)	Weintrauben	Kat. Nr. **45**
Samuel	„Bruder" Andreas	Phoibammon-Kloster	Geld	*O.Lips.Copt. I* 30
Andreas	„Sohn Moses" (Phoibammon-Kloster?)	[...]thios-Kloster	Geld (oder für Andreas?)	Kat. Nr. **20**
Andreas	„Sohn Moses"	Hesekiel-Kloster		Kat. Nr. **19**
Andreas	„Sohn [...]es"		Wein	Kat. Nr. **21**
Andreas	„Sohn" Papas		Stroh aus Tabenêse	*O.Lips.Copt. I* 22
Andreas	„Sohn" Pa[...]	Hesekiel-Kloster	Geld	Kat. Nr. **22**
Andreas	„Sohn" Johannes	Hesekiel-Kloster	Eimer (Datteln oder Trauben?)	Kat. Nr. **50**
Johannes	„Vater" Abraham, Andreas und Aron	Hesekiel-Kloster	Stroh/Häcksel; Sesam	Kat. Nr. **86**
Andreas	„Sohn" mein-Bruder (d. h. der Mönch) Isaak (wohl = der folgende = der Diakon Isaak in Kat. Nr. **333**)	Hesekiel-Kloster?	Ersatzteil für defektes Wasserrad	Kat. Nr. **54**
Andreas	mein-Bruder (d. h. der Mönch) Isaak	Hesekiel-Kloster?	Gewichts-Steine	Kat. Nr. **Add. 47**
Andreas	„Bruder" Aron	Hesekiel-Kloster	(als bekannt vorausgesetzt)	Kat. Nr. **2** (s. auch **3–5**)
Andreas	„Sohn" [NN]	Hesekiel-Kloster	Geld	Kat. Nr. **6**
Andreas		Hesekiel-Kloster	Kamel um zur Nachtwache zu reisen; Amphoren (mit Wein oder Öl?); die Schlüssel für das Kloster	*O.Theb.Copt.* 29
Andreas		Hesekiel-Kloster	Kräuter; Brote	Kat. Nr. **51**

Absender	Adressat	Bestimmungs-ort	Waren	Belegstelle
Andreas		Hesekiel-Kloster	Kräuter; Brote?	Kat. Nr. **12**
Andreas		Hesekiel-Kloster	Axt; Klangbrett; Salz	Kat. Nr. **13**
Andreas		Hesekiel-Kloster	Schoten; Gefäße (mit Öl?); ver-schiedene Äxte; Andreas' Korb (zurück)	Kat. Nr. **14**
Andreas		Hesekiel-Kloster	Gefäße mit Öl; Kräuter; Fischsoße (*garum*); Getreide/Mehl; Papyrus; Palm-fasern; Gerste; Geld; Brote	Kat. Nr. **15**
Andreas		Hesekiel-Kloster	Amphore (mit Flüssigkeit?); Brote; Sack (mit Getreide?); Wei-zen; Getreide/Mehl; Weintrauben	Kat. Nr. **16**
Andreas	„Sohn" [NN]	Hesekiel-Kloster	Essig; Wasser	Kat. Nr. **24**
Andreas		Hesekiel-Kloster	Linsen	Kat. Nr. **25**
Andreas und Aron	„Sohn" Psan (Dorffunktionär oder wohl-habende Privat-person?)	Hesekiel-Kloster („der Topos in der Wüste"; „der Brunnen")	Weizen	Kat. Nr. **Add. 44**
Andreas (und Aron?)	Elias (Dorf-funktionär?)	Hesekiel-Kloster („zum Topos des Apa Hesekiel")	Wagenladung (Holz? Stroh?)	Kat. Nr. **83**
Andreas und Aron	„Bruder" Paulos (wohl derselbe wie u.)	Hesekiel-Kloster („zu uns")	Wagenladung Ofenholz	Kat. Nr. **Add. 35**
Aron	„Bruder" Paulos der Laschane			*O.Theb.Copt.* 40
Andreas	„Bruder" Pdjui			*O.Theb.Copt.* 41
Aron	Jeremias	Hesekiel-Kloster	„Nahrung"?	Kat. Nr. **Add. 21**
Andreas und Aron	„unsere lieben [Söhne/Brüder]"		Holz?	Kat. Nr. **84**
Andreas und Aron	„Bruder" Dios	(Dios' Kloster)	Matten; Seile	Kat. Nr. **Add. 22**

Absender	Adressat	Bestimmungs-ort	Waren	Belegstelle
Johannes (Abt)	„Sohn" Moses (Phoibammon-Kloster?)	Hesekiel-Kloster	Wein; Samuel der Priester für den Gottesdienst; Kräuter; Fischsoße (*garum*); Gerste	Kat. Nr. **89** (s. auch **90**)
Johannes (Abt)	„Sohn" Moses	Hesekiel-Kloster	Brote	*O.Lips. Copt. I* 26
Johannes (Abt)	„Vater" [NN]	Hesekiel-Kloster	Kamele (um vom Laschanen Komes geschenktes Stroh zu holen)	Kat. Nr. **91**
Pesynte	„Bruder" Johannes der Priester	Phoibammon-Kloster	Brote	Kat. Nr. **Add. 11**

7.2 Der Topos des Apa Hesekiel als Grundbesitzer

7.2.1 Bewirtschaftung und Verpachtung von Grundbesitz

In einigen wenigen Texten des Dossiers finden sich Hinweise auf die Rekrutierung von Arbeitskräften für landwirtschaftliche Zwecke: In Kat. Nr. **84** und *O.CrumST* 237 (Kat. Nr. **Add. 6**) geht es jeweils um Flussarbeiter (ποταμ); in Kat. Nr. **1** schreibt Andreas (wohl in einer frühen Phase) seinem „Vater" über die Entlohnung von Handwerkern „wegen des Wasserrads". Von ⲡ϶ⲟⲓ „das Wasserrad" (ar. *es-Saqijah*) ist noch in vielen anderen Ostraka die Rede; wie das griechische Äquivalent μηχανή wird mit diesem Wort sowohl (in unserem Dossier: mehrheitlich) die Bewässerungsanlage selbst, als auch das mit dieser künstlich bewässerte Feld bezeichnet.[4] Das Wasserrad (in griechischen Papyri neben μηχανή auch als ὄργανον und κυκλευτήριον bezeichnet), wurde in den ersten Jahrhunderten n. Chr. immer gebräuchlicher und fand schließlich auf den großen Landgütern Ägyptens, die spätestens im 6. Jh. gegenüber kleineren Eigenwirtschaften die Oberhand gewonnen hatten, allgemeine Anwendung.[5] Es handelt sich um die effizienteste Wasserschöpf-Vorrichtung der Antike, indem es während des ganzen Jahres die künstliche Bewässerung von großen Landflächen außerhalb des von der Nilflut überschwemmten Gebietes erlaubte,[6] wobei

[4] Richter 2013, 80, Kommentar zu *O.Lips.Copt. I* 42, 2.

[5] Banaji 2001, 136f. Zum Wasserrad als typischem „hallmark" spätantiker Landgüter in Ägypten s. auch Hickey 2007, 292–94 sowie López 2013, 85.

[6] Richter 2014a, 119. Allgemein zum Wasserrad s. Ménassa/Laferrière 1974; Malouta/Wilson 2013 und Blanke 2016 mit besonderem Fokus auf der Wasserversorgung eines spätantiken ägyptischen Klosters sowie weiterführender Literatur.

letzteres (als ⲁⲧⲙⲟⲟⲩ „wasserlos" charakterisiert) ggf. dadurch attraktiv sein konnte, dass weniger Steuern dafür gezahlt werden mussten (dafür mussten aber natürlich die künstliche Bewässerung und ihre Instandhaltung finanziert werden).[7] Wir hörten bereits von dem Diakon Isaak, den sein „Vater" Andreas in Kat. Nr. **54** mit der Reparatur eines Wasserrads beauftragt, wozu sich Isaak in Kat. Nr. **333** urkundlich verpflichtet (vielleicht der einzige Fall, in dem uns sowohl Andreas' Auftrag als auch die direkte Antwort darauf vorliegen). auch Kat. Nr. **159** scheint einen Defekt desselbigen zu thematisieren (der Defekt wird hier, vielleicht auch in **54**, als ⲱⲟⲙⲭ „durchstochen/durchbohrt" bezeichnet). Man sollte wohl annehmen, dass i. d. R. von der Bewässerung von Feldern die Rede ist, die das Kloster im Niltal besessen hat, doch wäre auch eine entsprechende Installation im oder direkt beim Kloster selbst denkbar – wir erinnern uns an die verlockende Identifikation des Hesekiel-Klosters mit dem Deir es-Saqijah, dem „Wasserrad-Kloster" (s. §4.3.1, dort auch die Besprechung des Wasserrads als Teil der Wasserversorgung des Weißen Klosters von Sohag). Wie im Deir es-Saqijah, so wurden auch im Epiphanios-Kloster in Theben-West zahlreiche für ein Wasserrad benötigte Schöpfkrüge (ar. *qadus*) gefunden.[8] In den dokumentarischen Texten von jenem Ort heißen diese vielleicht ⲱⲟⲱⲟⲩ „Krug" (± ⲛⲟⲣⲅⲟⲛ, l. ὄργανον?);[9] dann könnten auch in unserem Dossier die öfters begegnenden ⲱⲁⲱⲟⲩ in einigen Fällen *qadus*-Gefäße für ein Wasserrad meinen.

Dass das Kloster sich zum Teil aus der Bewirtschaftung von Ackerland versorgte, geht aus einigen der bisher genannten Texte eindeutig hervor und ist vor dem allgemeinen Hintergrund der Klosterwirtschaft im spätantiken Ägypten auch nicht anders zu erwarten.[10] Leider erfahren wir aber nichts Genaueres über Lage oder Ausmaß dieses Grundbesitzes bzw. ob/zu welchen Anteilen dieses Land von den Mönchen selbst oder auch von Tagelöhnern bestellt wurde. Höchstwahrscheinlich hat das Kloster einen signifikanten Teil seiner Ländereien verpachtet. Eine Reihe entsprechender Verträge mit Klöstern und anderen geistlichen Institutionen (in Gestalt der *Dikaion* genannten Rechtsvertretung) als Verpächter[11] ist zum einen bei befristeten Pachtgeschäften (μίσθωσις) aus Bawit (*P.Mon.Apollo* 26 = *P.HermitageCopt.* 3), Antinou (*P.YaleCopt.* 1) und Aschmunein (*P.Ryl.Copt.* 163 und 164; *P.BL Or* 6201 A 68 recto; *P.Lond.Copt.* I

[7] Clackson 2000, 85. Kommentar zu *P.Mon.Apollo* 26.

[8] Winlock/Crum 1926, 64–66 und Taf. XVII, C–XVIII, A.

[9] S. die Diskussion in Förster, *Wb* 586 n7.

[10] Zu kirchlichem und klösterlichem Grundbesitz s. Johnson/West 1949, 72f.; Steinwenter 1958, 21f.; Wipszycka 1972, 34ff.; Schmelz 2002, 171ff.; Hickey 2007, 300; Goehring 2007, 398.

[11] Die folgenden Belegstellen verdanke ich der Übersicht in T.S. Richters unpublizierter Habilitationsschrift, Richter 2005, 259; einige Beispiele finden sich auch bei idem 2009, 207; allgemein zu griechischen, koptischen und arabischen Pachturkunden der byzantinisch-frühislamischen Zeit s. auch eundem 2014b. Zum *Dikaion* s. Clackson 2000, 29 und Delattre 2007a, 71 n220, jeweils mit weiterführender Literatur.

1055 a und b; *CPR IV* 117 und 140; P.Heid.Inv.Kopt. 38) bekannt; sie dominieren sogar das Bild der permanenten Pachtgeschäfte (ἐ) wiederum aus Antinou (*CPR IV* 146; *P.Ryl.Copt.* 174) und Aschmunein (*CPR IV* 128; *P.Lond. Copt.* I 1013, 1014 und 1015; *P.Ryl.Copt.* 174, 175 und 176; hinzu kommen zahlreiche Quittungen, die sehr wahrscheinlich aufgrund der charakteristischen Bezeichnung des Pachtzinses als πάκτον ebenfalls Erbpachten dokumentieren). Die genannten koptischen Quellen bestätigen somit das Bild der griechischen Urkunden, wonach „emphyteusis in Egypt in the sixth and seventh centuries is predominantly ecclesiastical in tone".[12] E. Wipszycka hat als Erklärungen für die enorme Häufigkeit emphyteutischer Verpachtungen seitens religiöser Institutionen vorgeschlagen, dass a) vielleicht in Testamenten, die einer solchen Institution Grundbesitz stiften, als Bedingung der Verbleib des Landes im Familienbesitz bei vorteilhaften Konditionen verklausuliert war oder, dass b) das religiösen Insitutionen gestiftete Land vielleicht oft von minderwertiger Qualität war und einem Pächter mit einem dauerhaften Pachtverhältnis schmackhaft gemacht werden musste.[13] Aus Sicht der verpachtenden Institution konnte dieses Modell sicherlich zudem durch eine sichere, dauerhafte Rendite ohne viel eigenen Verwaltungsaufwand attraktiv sein.

In Mittel- und im nördlichen Oberägypten sind Klöster als Verpächter von Land also sehr gut bezeugt. Sowohl die Beleglage als auch die Terminologie sehen aber im thebanischen Raum ganz anders aus. Pachturkunden werden hier üblicherweise nicht in Gestalt einer μίσθωσις aus der Perspektive des Pächters, sondern in Gestalt einer ἐπιτροπή, „Beauftragung", aus Sicht des Verpächters ausgestellt – es liegt wohl eine speziell thebanische Kontinuität mit demotischen Pachturkunden vor, in denen aus eben dieser Perspektive der Verpächter sein Land dem Pächter „anvertraut" (*sḥn*), was sich dann auch in der fortdauernden Verwendung von ⲥⲁⲍⲛⲉ neben ⲉⲡⲓⲧⲣⲟⲡⲏ spiegelt.[14] Unter den thebanischen Pachturkunden vom ἐπιτροπή-Typ verblüfft nun im Gegensatz zum nördlicheren Befund die fast völlige Absenz von Klöstern als verpachtende Institutionen. In *O.Vind.Copt.* 42 = *O.CrumST* 37 etwa wird zwar der Pächter mit der Bestellung von Landanteilen beauftragt, „die zum (Kloster des) Hl. Philotheos gehören", doch findet die Beauftragung nicht über einen Vertreter des *Dikaion* dieses Klosters statt (jedenfalls wird das nicht explizit gesagt, wie wir es aus den nördlicheren Paralleltexten erwarten), sondern durch den Diakon Eustathios als Einzelperson, der hier also vielleicht Land weiterverpachtet, das er seinerseits

[12] Comfort 1937, 5.

[13] Wipszycka 2012, 36f.; s. auch Papaconstantinou 2012, 77.

[14] Richter 2002, 394f.; idem 2005, 42; idem 2008, 70; idem 2009, 207.

vom *Dikaion* pachtet (Letzteres tun Mönche etwa in *P.Mon.Apollo* 26 = *P.HermitageCopt*. 3 und *CPR IV* 117).[15]

Ganz unbekannt war das in Mittel- und im nördlichen Oberägypten so gut dokumentierte Modell im Raum Theben-Hermonthis aber doch nicht; ausgerechnet unter den ganz wenigen koptischen Ostraka, die bislang aus Hermonthis bekannt waren, finden sich gleich zwei ἐπιτροπή-Urkunden, in denen eine religiöse Institution als Verpächter auftritt. Da Richters Übersicht nur eine einzige ἐπιτροπή-Urkunde aus dem thebanischen Raum kennt, die das *Dikaion* nennt (*O.Medin.HabuCopt*. 81), und da die beiden hermonthischen Texte *O.Buch*. 0.126 und 0.3 von Crum nicht übersetzt wurden, gebe ich im Folgenden Crums Edition mit einigen Verbesserungen und eigener Übersetzung. Auch *P.KRU* 109, eine falsch als „Schenkung" betitelte Pachturkunde mit einem hermonthischen Topos als Verpächter, wird von mir in diesem Zusammenhang neu übersetzt. Diese Urkunden beweisen, dass Klöster und Kirchen in/bei Hermonthis durchaus über das *Dikaion* Land verpachteten; diese Praxis gilt es also unbedingt auch für den Topos des Apa Hesekiel in Erwägung zu ziehen und man kann sich vielleicht fragen, ob sie andernorts nicht eher unausgesprochen bleibt als tatsächlich ungebräuchlich ist. Könnte die Abwesenheit der expliziten Nennung des *Dikaion* als verpachtende Instanz in den thebanischen Urkunden vielleicht auch mit deren sehr knappem Formulierungsstil zu tun haben, der sich gegenüber den in ihrer engen Orientierung an den griechischen Pachturkunden viel elaborierteren Texten aus Aschmunein geradezu wortkarg ausnimmt? T.S. Richter bemerkt in diesem Zusammenhang:

> „Theben (sic) *epitropê* documents used to be awfully terse in conveying personal datas (sic), in many cases only the parties' Christian names are given. Since the population of Jême was so much smaller than that of, say, Ashmunein, and the kind of business recorded by *epitropê* documents lasted one season only, there was obviously little need of caution as to the identity of persons well known to each other."[16]

Den Verdacht, wonach in manchen Fällen religiöse Institutionen vertreten werden, obwohl weder das Kloster noch das *Dikaion* im Besonderen erwähnt werden, bestätigen inzwischen auch die Forschungsergebnisse von Marzena Wojtczak, die das papyrologische Material aus speziell rechtshistorischer Perspektive untersucht.[17] Im Grunde dieselbe Frage nach der Repräsentation des Klosters stellt sich im Folgenden beim Dossier der Schuldurkunden aus unserem Kloster (§7.4) und der frommen Stiftungen an selbiges (§7.5).

[15] Zu Mönchen, die von ihrem eigenen Kloster Land pachten und ggf. an Dritte weiterverpachten s. Richter 2009, 209f.

[16] Ibid., 208 n25.

[17] Woijtczak (i. E.); einen überzeugenden Überblick über ihre Forschungen zu „The Elusive Issue of Legal Representation of Monastic Communities in the Late Antique Papyri" präsentierte die Autorin bereits am 30. 07. 2019 auf dem 29. Internationalen Papyrologenkongress in Lecce.

7.2.2 Drei hermonthische Epitropê-Urkunden

NB: Statt den von Crum leer gelassenen Stellen setze ich „(…)". Ferner löse ich Abkürzungen auf und trenne Präpositionen mit mehr als einem Buchstaben vom folgenden Wort. Abweichungen von Crums Rekonstruktion der Lakunen sind im Zeilenkommentar vermerkt.

O.Buch. 0.126

Keramik, Provenienz: Hermonthis. Ein Kloster verpachtet einen Weingarten; der Pächter muss mit seinen eigenen Tieren arbeiten und die Landsteuer bezahlen. Anhand der Phrasen „für alle Zeit" und der Nennung der Erben des Pächters wird deutlich, dass es sich (wie auch bei *P.KRU* 109, s. u.) um eine (im thebanischen Raum schlecht bezeugte)[18] Erbpacht handelt. Das Verständnis des Textes und die Rekonstruktion mancher Lakune werden erleichtert durch Parallelen in *P.Ryl.Copt.* 159, einer Pachturkunde über einen Weingarten und Ackerland aus Aschmunein, vgl. auch *P.Ryl.Copt.* 158, *P.Lond.Copt. I* 1073, *CPR IV* 121 und *P.Laur. V* 193 (auch hier jeweils Weingärten in Aschmunein).

```
    ✝ ⲡⲇⲓⲕⲁⲓⲟⲛ ⲙ̅[ⲡ(…) ⲍⲓⲧⲛ̅]
      ⲇⲁⲛⲓⲏⲗ ⲡⲉⲓⲉⲗⲁ̣[ⲭⲓ
      ⲡϣⲏⲣⲉ ⲙⲡⲙⲁⲕⲁⲣⲓⲟⲥ ⲙ̅[(…) ✝ⲉⲡⲓ]
      ⲧⲣⲉⲡⲉ̂ ⲛⲁⲕ ⲉⲧⲣⲉⲕϭⲱⲣⲁ ⲉⲡ[ϭⲱⲙ (…) ⲭⲓⲛⲉ]
5     ⲡⲟⲟⲩ ⲛ̅ⲥⲁⲑⲏ ⲍⲓ ⲛⲉⲕⲧ̅ⲃⲛ̅[ⲟⲟⲩⲉ
      ⲁⲩⲱ ⲛ̅ⲅ̅ⲇⲓⲟⲓⲕⲉⲓ ⲛ̅ⲛⲉϥϣⲱϣ . . [(…) ⲍⲩⲡⲟⲩⲣ]
      ⲅⲉⲓⲁ` ⲛ̅ⲅ̅ϥⲓ ⲡⲉⲕⲙⲉⲣⲟⲥ ⲍⲓⲱⲟⲩ ⲉⲧ̣[ⲉ (…) ⲉⲓ]
      ⲇⲉ ⲉⲕϣⲁⲛⲭⲟ ⲡⲙⲉⲣⲟⲥ ⲛ̅ⲕⲁⲍ . . [(…) ⲙⲟ]
      ⲟⲩ ⲙ̅ⲙⲟϥ ⲛ̅ⲑⲉ ⲛ̅ϭⲱⲙ ⲛⲓⲙ ⲉⲕⲙ[
10    ⲕⲟⲩⲕ ⲉⲕⲧ̅ⲙ̅ⲕ̅ⲁⲕⲱⲗ̅ϥ ⲇⲉ ⲉⲛⲉϥ . . [
      ⲛ̅ⲅ̅ⲣ ⲡⲭⲟⲉⲓⲥ ⲇⲉ ⲟⲛ ⲙ̅ⲡⲉⲩⲙⲉⲣⲟⲥ ⲛ̅[ⲅ
      ⲙ̅ⲛ ⲛⲉⲕⲧⲃⲛⲟⲟⲩⲉ ⲛ̅ⲅⲁⲡⲟⲗⲟⲅⲓ�zⲉ . [
      ⲇⲏⲙ`ⲟ´(ⲥⲓⲟⲛ) ⲧ̅ⲣⲣⲟⲙⲡⲉ ⲁⲩⲱ ⲭⲉ ⲛ̅ⲛⲉⲡⲙⲟⲛⲁ[ⲥⲧⲏⲣⲓⲟⲛ
      ϣⲁ ⲛⲁⲩ ⲛⲓⲙ ⲉⲣⲉⲛ̣ⲉϥⲕⲗⲏⲣⲟⲛⲟⲙⲟⲥ [ⲛⲁ
15    ⲛ̅ⲥⲉⲁⲡⲟⲗⲟⲅⲓzⲉ ⲙ̅ⲙⲟⲟⲩ ⲉⲧⲃⲉ ⲡ[
      ⲉⲧⲃⲉ ⲡ̣ . ¯. ¯ ⲛ̅ⲕⲁⲍ ⲉⲕⲛⲁϣⲣⲁ ⲉⲡ[
      ] ⲉⲃⲟⲗ ⲙ̅ⲛ [
          +x?
```

1 δίκαιον 2 ελα[χ] ostr. (ἐλάχιστος) 3 μακάριος 3–4 ἐπιτρέπω 4 χράω 6 διοικέω 6–7 ὑπουργία 16 χράω 7 μέρος 7–8 εἰ δέ 8 μέρος 10 δέ 11 δέ; μέρος 12 ἀπολογίζομαι 13 ⲇⲏⲙ`ⲟ´) ostr. (δημόσιον); μοναστήριον 14 κληρονόμος 15 ἀπολογίζομ 16 χράω

[18] Richter 2002, 392.

„+ *Das Dikaion des [(...), vertreten durch] Daniel, diesen gering[sten (...),
schreibt an NN], den Sohn des seligen M[(...). Ich be]auftrage dich, dass du den
[Weingarten (...?)] gebrauchst [von] (5) heute an mit deinem V[ieh (...)], und
dass du seine Bäume (?) bewirtschaftest [(...), und du verrichtest (?) den Di]enst
und du bekommst deinen Anteil auf ihnen [(...) Wenn] du aber deinen Land-
Anteil besäst [(...)] ihn [bewä]ssern so wie jeden Weingarten. Wenn du [(...)]
(10) (...). Wenn du es aber nicht mit einem Wasserrad bewässerst auf seine
[(...)] und du bist der Besitzer ihrer (pl.) Anteile und [du (...)] mit deinem Vieh,
und du entlohnst [(...)] die Steuer jedes (?) Jahr. Und das Klo[ster] wird nicht
[(...)] für alle Zeit, seine Erben [(...)] (15) und sie (pl.) bezahlen sie (pl.) (oder:
werden bezahlt?) für das [(...)] für das Land-(...). Du wirst das [(...)]
gebrauchen [(...)] hinaus mit [(...)].*"

2 Crum rekonstruiert hier ⲘⲘⲟⲚⲟⲭⲟⲤ, was wahrscheinlich falsch ist. Wir er-
warten einen Klerikeritel wie Diakon oder Priester, evtl. gekoppelt mit einem
Titel wie προεστώς „Vorsteher" und/oder οἰκονόμος „Verwalter", so wie in
O.Buch. 0.3.

4 ⲉⲡ[ⲊⲱⲘ: meine Rekonstruktion.

5 Crum ergänzt hier noch zusätzlich ⲘⲚ ⲚⲉⲔ „und deine ...", doch sehe ich
nicht, warum das zwingend wäre.

6 ⲚⲉϤϢⲉⲚ (1. ϢⲎⲚ) „seine (des Weingartens) Bäume"? Die Bäume des ver-
pachteten Weingartens werden auch genannt in *P.Ryl.Copt.* 159,8.

6–7 ⲊⲨⲡⲟⲨⲣ]‖ⲣⲉⲓⲀ: meine Rekonstruktion. Auch dieses Wort begegnet in
P.Ryl.Copt. 159,12.

7–8 ⲉⲓ] | Ⲁⲉ: meine Rekonstruktion.

8–9 Ⲙⲟ]|ⲟⲨ: meine Rekonstruktion. Hier wird offensichtlich, wie in *P.Ryl.
Copt.* 159,8, die Bewässerung des Weingartens stipuliert, s. auch Z. 10.

10 ⲔⲟⲗⲔⲉⲗ „rund sein, einen Kreis bilden" wird hier wie sonst Ⲕⲱⲧⲉ (CD 124
a) mit der Bedeutung von κυκλεύω „ein Wasserrad betreiben" bzw. „mit einem
Wasserrad bewässern" (LSJ 1006b) verwendet.

O.Buch. 0.3

Keramik, Provenienz: Das römerzeitliche Dorf beim Baqaria-Heiligtum (Be-
gräbnisort der Mütter der heiligen Buchis-Stiere im Tempelbezirk von Hermon-
this).[19] Der Vorsteher und Verwalter der Kirche des (Erzengels?) Michael in

[19] Mond/Myers 1934, 24.

Hermonthis[20] beauftragt einen Mönch mit der Bewirtschaftung von zwei Aruren Ackerland, dessen Pachtzins im Monat Paône zu entrichten ist. Da diese Zeit von der Getreideernte dominiert wird, scheint es wahrscheinlich, dass der Zins in Naturalien zu entrichten war.

```
       †] ⲀⲚⲞⲔ ⲀⲠⲀ ⲒⲰⲀⲚ[ⲚⲎⲤ Ⲡ
               ] ⲀⲨⲰ ⲠⲞⲒⲔⲞⲚⲞⲘⲞⲤ [ⲘⲠⲦⲞⲠⲞⲤ]
           ⲘⲒ]ⲬⲀⲎⲖ ⲚⲦⲠⲞⲖⲒⲤ ⲢⲘⲞⲚⲦ
             ]Ⲥ ⲠⲈⲨⲖⲀⲂ(ⲈⲤⲦⲀⲦⲞⲤ) ⲘⲘⲞⲚ(Ⲁ)Ⲭ(ⲞⲤ) ⲬⲈ †ⲈⲠⲒ[ⲦⲢⲈⲠⲈ]
  5        [ⲚⲀⲔ ⲈⲦⲢⲈⲔ]ⲬⲞ ⲦⲤⲚⲦⲈ ⲚⲤ†ⲰⲢⲈ ⲘⲠⲦⲞ[ⲠⲞⲤ]
             ϥ]ⲦⲞⲞⲨ Ⲍ̄Ⲛ ⲦⲈⲒⲢⲞⲘⲠⲈ
       [ⲦⲀⲒ (...) ⲚⲢ† ⲠⲈⲨϤⲞ]ⲢⲞⲤ ⲚⲀⲒ Ⲍ̄Ⲛ ⲠⲀⲨⲚⲒ
       [ⲈⲦⲈ       (...)      Ⲛ]Ⲉ ⲚⲄⲚⲦⲞⲨ ⲈⲠⲦⲞⲠⲞⲤ ⲚⲄ
                     ]ⲀⲬ ⲈⲠⲆⲒⲔⲀⲒⲞⲚ ⲈⲨⲰⲢⲬ
  10   [ⲚⲀⲔ ⲀⲒⲤⲘⲚ ⲦⲈⲒⲈⲠⲒⲦ]ⲢⲞⲠⲎ ⲤⲞ Ⲛ[ⲬⲞⲈⲒⲤ
       [Ⲍ̄Ⲙ ⲘⲀ ⲚⲒⲘ ⲈⲨⲚⲀⲈⲘ]ϤⲀⲚ[ⲒⲌⲈ ⲘⲘⲞⲤ ⲚⲌ̄ⲎⲦϤ]
       +Ⲭ?
```

2 οἰκονόμος **3** πόλις **4** ⲈⲨⲖⲀⲂⲒ ostr. (εὐλαβέστατος), ⲘⲞⲚ`Ⲭ´ ostr. (μοναχός); ἐπιτρέπω **5** τόπος **7**] . ⲞⲤ ed. princ.; φόρος; Ⲍ̄Ⲓ l. Ⲍ̄Ⲛ **8** τόπος **9** δίκαιον **10** ἐπιτροπή **11** ἐ

„[+] Ich, Apa Johan[nes, der [(…)] und Verwalter [des Topos (…) Mi]chael in der Stadt Ermont, [ich schreibe an (…)]s, den äußerst frommen Mönch: Ich be[auftrage (5) dich, dass du] die zwei Aruren des To[pos] besäst [(…) v]ier in diesem Jahr [X der Indiktion, und du gibst] mir [ihren (pl.) Pa]chtzins im (Monat) Paône, [nämlich (…)], und du bringst sie (pl.) zum Topos und du [(…)] dem Dikaion. Als Sicherheit (10) [für dich habe ich diese Beauf]tragungs-Urkunde ausgestellt. Sie ist [bindend (wörtl.: Herr) (…?), wo auch immer man sie vor]zei[gen wird. (…?)]"

5 Wenn wir davon ausgehen, dass in Z. 4 vor dem Namen des Mönchs noch ⲈⲒⲤⲌⲀⲒ Ⲛ- gestanden hat, scheint die Rekonstruktion von Z. 5 (auch im Hinblick auf die weiter unten rekonstruierbaren Lakunen) zu kurz, obwohl sie natürlich so, wie sie steht, ganz typisch wäre.

6 ϥ]ⲦⲞⲞⲨ: meine Rekonstruktion. Sind vier Aruren gemeint? In der vorigen Zeile ist zwar von zweien die Rede, doch der Paralleltext in *BKU I* 95 nennt auch in Z. 7 zwei, aber zuvor in Z. 3/4 evtl. vier Aruren. Die Zahl könnte vielleicht auch schon zur Angabe des Pachtzinses oder zu einer Datumsangabe gehören.

[20] Der eine oder andere Beleg bei Timm, *CKÄ* 6, 2757 mag sich auf diese Kirche beziehen.

7 [ⲧⲁⲓ (...) ⲛⲅ︤ ⲡⲉⲩⲫⲟ]ⲣⲟⲥ: Meine Rekonstruktion (Crum schlägt καρπός vor), vgl. die exakte Parallele (ebenfalls gefolgt von der Monatsangabe) in der thebanischen *Epitropê*-Urkunde *BKU I* 95, wo es ebenfalls um ⲧⲉⲥⲛⲧⲉ ⲛ̣ⲥ̣︤ⲱ̣ⲣ̣ⲉ̣ „die zwei Aruren" geht.

8 [ⲉⲧⲉ (...) ⲛ]ⲉ: meine Rekonstruktion; an dieser Stelle erwarten wir die Spezifizierung des Pachtzinses.

9 ϭⲱ]ⲗⲭ „(mit dem *Dikaion*) verbunden"? ⲃ]ⲗⲭⲉ (ⲉ)ⲡⲇⲓⲕⲁⲓⲟⲛ „ein Ostrakon für das *Dikaion*"?

9–10 ⲉⲩⲱⲣⲭ | [ⲛⲁⲕ ⲁⲓⲥⲙⲛ: meine Rekonstruktion.

11 [ⲍⲙ ⲙⲁ ⲛⲓⲙ: meine Rekonstruktion. Vielleicht gehört ⲍⲙ auch noch in die vorige Zeile.

P.KRU 109

Diese kurze Urkunde aus dem Jahr 771 wurde auf die Rückseite von *P.KRU* 107 (767/8) geschrieben. Bei letzterer handelt es sich um eine Schenkung von Land durch mehrere Einwohner von Hermonthis zugunsten des Phoibammon-Klosters in Deir el-Bahari. Auch *P.KRU* 109 ist von einem Aussteller aus Hermonthis (Mena, stellvertretend für den Topos der zwölf Apostel) an das Phoibammon-Kloster adressiert. Wieder geht es dabei um ein Stück Land; allerdings haben alle früheren Bearbeiter (Crum, Revillout, Till) hier fälschlich eine weitere Schenkung identifiziert. Die Urkunde nennt sich zwar selbst in der Tat so (δω-ρεαστικόν), dabei handelt es sich aber offenbar um einen Fehler, der wahrscheinlich von der exzessiv wiederholten ursprünglichen Schenkung des Landes an den Verpächter ausgelöst wurde: Der Verpächter erläutert und paraphrasiert im Hinblick auf die Knappheit des gesamten Textes mit erstaunlicher Redundanz, dass das Land durch die Schenkung eines gewissen Ignatios in den Besitz seines Topos gekommen ist, dass (ich ergänze sinngemäß die logischen Bezüge) *also* die Einwohner von Hermonthis das Land dem Topos geschenkt haben und dass *insofern* der Pächter das fragliche Land von den Einwohnern von Hermonthis übernimmt, den Pachtzins aber natürlich an den Topos der zwölf Apostel zahlt, der ja inzwischen der neue faktische Eigentümer ist und deshalb diese Pachturkunde ausstellt. Der *terminus technicus* ἐπιτρέπω und meine verbesserte Übersetzung des Textes (der so unklar formuliert ist, dass Tills Übersetzung den Sinn gar nicht erfasst),[21] in dem wir explizit den Pachtzins lesen können, lassen

[21] Auch Timm, *CKÄ* 1, 170 (der hier statt vom Phoibammon-Kloster fälschlicherweise von einem Apollo-Kloster spricht) stellt fest, dass „der Sinn der hier beschriebenen Transaktion nicht ganz klar (ist)", was sich auch in seiner eigenen Paraphrase des Inhalts spiegelt, in welcher er Mena irrtümlicherweise für den „Vertreter der Einwohnerschaft Armant's" hält.

jedoch deutlich erkennen, dass es sich hier um eine (wie beim oben besproche-
nen *O.Buch.* 0.126: emphytheutische) Pachturkunde handelt, die für unsere Per-
spektive auf die Klosterökonomie insofern besonders interessant ist, als hier
beide, sowohl der Verpächter als auch der Pächter, religiöse Institutionen sind.

Verbindungen zwischen Theben-West und dem Dorf Romoou, wo das frag-
liche Feld liegt, sind gut bezeugt und beinhalten noch öfter Schenkungen von
Land und andere landwirtschaftliche Beziehungen.[22] Crum hat aus diesem Grund
für einen Ort in der Nähe von Djême plädiert,[23] worin vielleicht auch der Grund
dafür zu sehen ist, dass ein Topos in Hermonthis seinen Landbesitz in Romoou
einem Pächter überantworten möchte, der in der unmittelbaren Umgebung an-
sässig ist und die Bewirtschaftung leichter besorgen kann.

- -

καὶ ἁγίου πν(εύμ)α(το)ς ἐγράφη μ(ηνὶ) Π(α)ῦ(νι) γ ἰνδ(ικτίονος) θ
† ⲀⲚⲞⲔ ⲘⲎⲚ(Ⲁ) ⲠϢⲚⲒⲰⲀⲚⲚⲎⲤ �destⲚ ⲈⲢⲘⲞⲚⲦ ⲈⲦⲤϨⲀⲒ ⲘⲠⲦⲞⲠⲞⲤ
ⲈⲦⲞⲨⲀⲀⲂ ⲠϨⲀⲄⲒⲞⲤ ⲪⲞⲒⲂⲀⲘⲰⲚ ⲘⲠⲦⲞⲞⲨ ⲚϪⲎⲘⲈ ϨⲒⲦⲞⲞⲦⲦⲎⲨ
ⲦⲚ ⲤⲞⲨⲢⲞⲨⲤ ⲘⲚ ⲘⲀⲐⲐⲀⲒⲞⲤ ⲚϤⲞⲒⲔⲞⲚⲞⲘⲞⲤ ϪⲈ ⲦⲒⲈⲠⲒⲦⲢⲈⲠⲈ
ⲚⲎⲦⲚ ⲈⲠⲈⲒⲰϨⲈ ⲈⲦⲘⲠⲢⲎⲤ ⲚⲢⲒⲘⲞⲞⲨ ⲠⲀⲒ ⲈⲦⲚⲎ̅ Ⲭ ⲚⲤⲰⲚ ⲠⲘⲀⲔ(ⲀⲢⲒⲞⲤ)
ⲒⲄⲚⲀⲆⲒⲞⲤ ⲔⲞⲤⲘⲀ ⲠⲢⲘ ⲦⲠⲞⲖⲒⲤ ⲈⲢⲘⲞⲚⲦ ⲠⲀⲒ ⲚⲦⲀⲚⲢⲘ ⲦⲠⲞⲖⲒⲤ ⲈⲢⲘⲞⲚⲦ
ⲦⲰⲢⲒⲌⲈ ⲘⲘⲞϤ ⲈⲠⲦⲞⲠⲞⲤ ⲈⲦⲞⲨⲀⲀⲂ ⲘⲠⲘⲚⲦⲤⲚⲞⲞⲨⲤ ⲚⲀⲠⲞⲤⲦⲞⲖⲞⲤ
ⲚⲦⲠⲞⲖⲒⲤ ⲈⲢⲘⲞⲚⲦ ⲀⲤⲆⲞⲔⲈⲒ ⲚⲎⲦⲚ ϨⲒⲦⲞⲞⲦⲦⲎⲨⲦⲚ ⲚⲞⲒⲔⲞ<ⲚⲞ>ⲘⲞⲤ
ⲘⲠϨⲀⲄⲒⲞⲤ ⲪⲞⲒⲂⲀⲘⲰⲚ ⲦⲀⲢⲈⲦⲚϪⲒⲦϤ ⲚⲦⲞⲞⲦϤ ⲚⲚⲢⲘ ⲦⲠⲞⲖⲒⲤ
ϨⲀ Ⲛ(ⲞⲘⲒⲤⲘⲀ) ⲅ́ ⲚⲦⲈⲦⲚⲦⲀⲀϤ ⲈⲠⲦⲞⲠⲞⲤ ⲈⲦⲞⲨⲀⲀⲂ ⲚⲚⲈⲚⲈⲒⲞⲦⲈ
ⲚⲀⲠⲞⲤⲦⲞⲖⲞⲤ ⲚⲈⲢⲘⲞⲚⲦ ϢⲀ ⲈⲚⲈϨ ϨⲒⲰⲚ ⲘⲚ ⲚⲈⲚⲈⲢⲎⲨ
ⲠⲈⲦⲚⲀⲦⲞⲖⲘⲀ ⲚⲂⲞⲖϤ ⲈϤⲞ ⲚϢⲘⲘⲞ ⲈⲠⲚⲞⲨⲦⲈ
Ⲉ<Ⲩ>ⲰⲢϪ ⲚⲎⲦⲚ ⲀⲒⲤⲘⲚ ⲠⲒⲆⲰⲢⲈⲀⲤⲦⲒⲔⲞⲚ ⲦⲒⲤⲦⲞⲒⲬ ⲈⲢⲞϤ

5

10

1 καὶ αγιου π̅ν̅α̅ᶜ εγραφη μ́μ́ π͡ᵛ γ ινδ/ θ pap. **2** ⲘⲎⲚ̅ pap.; τόπος **3** ἅγιος **4** ⲚϤ l. ⲚⲉϤ; οἰκονό-
μος; ἐπιτρέπω **5** ⲠⲘⲀⲔ/ pap. (μακάριος) **6** πόλις **7** δωρίζω; τόπος; ἀπόστολος **8** πόλις;
δοκέω; ⲟⲓⲕⲟⲙⲟⲥ pap. (*ed. princ.:* „sic") (οἰκονόμος) **9** ἅγιος; πόλις **10** Ⲛˋⲟˊ pap. (νόμισ);
τόπος **11** ϨⲒⲰⲚ l. ϨⲰⲰⲚ; ἀπόστολος **12** τολμάω **13** ⲈϤⲰⲢϪ *ed. princ.;* δωρεαστικόν; στοιχέω

„*[Im Namen des Vaters, des Sohnes] und des Heiligen Geistes! Geschrieben am
3. Payni des 9. Indiktionsjahres. Ich bin es, Mena, der Sohn des Johannes, aus
Ermont, der schreibt dem heiligen Topos des Heiligen Phoibammon im Berg von
Djême, vertreten durch euch, Surus und Matthäus, seine* οἰκονόμοι: *Ich
beauftrage (5) euch in Bezug auf (d. h. ich verpachte euch) das Feld im Süden
von Romoou, das auf uns gekommen ist von dem seligen Ignatios, (dem Sohn
des) Kosma, dem Einwohner der Stadt Ermont, das die Einwohner der Stadt
Ermont (also) dem heiligen Topos der zwölf Apostel in der Stadt Ermont*

[22] Timm, *CKÄ* 5, 2195f. und Burchfield 2014, 281f
[23] *O.Crum* 138, n3.

geschenkt haben. Ihr, die οἰκονόμοι *des (Klosters des) Heiligen Phoibammon, habt es für gut befunden, es von den Einwohnern der Stadt (10) für (einen Pachtzins von) 1/3 Nomisma zu übernehmen und ihn (den Pachtzins) an den heiligen Topos unserer Väter der Apostel in Ermont zu zahlen, für immer, wir miteinander. Wer sie (die Urkunde) anullieren will, ist Gott fremd. Als Sicherheit für euch habe ich diese Schenkungsurkunde (sic) ausgestellt und ich stimme ihr zu."*

7.3 Die Mönche als Schutzpatrone, Friedensrichter und Almosengeber

Die *Caritas* den Armen gegenüber war eine erstrangige gesellschaftliche Aufgabe der Kirche und seit dem 5. Jh. auch jedes bedeutenden Klosters,[24] das für die Armenspeisung eine Tafel (τράπεζα) mit Almosen deckte, die zum guten Teil aus προσφορά- bzw. ἀγάπη-Stiftungen (§7.5) stammen, wie wir es von der ⲧⲣⲁⲡⲉⲍⲁ ⲛ̅ⲛ̅ϩⲏⲕⲉ des Topos des Apa Phoibammon und auch des Apa Paulos in Theben-West öfters in den thebanischen Rechtsurkunden hören (*P.KRU* 13, 36; *P.CLT* 4, 13). Von einer entsprechenden ⲧⲣⲁⲡⲉⲍⲁ des Hesekiel-Klosters spricht Apa Andreas vielleicht in Kat. Nr. **16** (dasselbe Wort kann aber auch den Altar oder die Patene mit dem eucharistischen Brot bezeichnen). Wie Crum es in *The Monastery of Epiphanius* allgemein festgestellt hat,[25] so ist auch in unserem Dossier ein wesentliches Zeugnis für die *Caritas* der Mönche indirekter Natur, nämlich in Gestalt von „begging letters", die jemand (meist ein anderer Kleriker/ Mönch) für einen armen Bittsteller verfasst hat, der dann mit dieser Empfehlung zum Adressaten des Schreibens kommt, worauf die typische Bezugnahme auf den Armen als ⲡⲓϩⲏⲕⲉ „dieser Arme (hier)" recht deutlich hinzuweisen scheint. Der Wunsch ⲡϫⲟⲉⲓⲥ ⲉϥⲉⲥⲙⲟⲩ ⲉⲣⲟⲕ „der Herr segne dich" ist zwar generell ein beliebtes Mittel, um eine Bitte einzuleiten (vgl. §7.5 zum Stiftungswesen, wo diese allgemeine Rhetorik eine konkretere Praxis zu verhüllen scheint), ist aber doch wohl im „begging letter" besonders zu Hause, vgl. etwa die von Crum versammelten Exemplare *O.Crum* 66, 75 und 258–270. Crum hat vorgeschlagen, in dieser Textgattung die u.a. aus dem elften und dreizehnten Kanon des Konzils von Chalkedon bekannten ἐπιστολαὶ εἰρηνικαί wieder zu erkennen,[26] doch sind sie trotz einer allgemeinen inhaltlichen Nähe (ein Empfehlungsschreiben für den Überbringer des Briefes mit der Bitte um Unterstützung) weit entfernt von den definierenden Merkmalen dieses aus den griechischen Papyri inzwischen gut bekannten Typus, zu dem T. Teeter schreibt:

[24] López 2013, 43; Winlock/Crum 1926, 173ff.
[25] Ibid., 125, 173f.
[26] *O.Crum* 258, 2n.

„These short, stereotyped letters were intended to provide their humble lay bearer with material support while travelling. At least ten of these have been published by now and their form has been carefully analysed. They are nearly identical in their content, wording, order, and brevity, differing from each other only in minor details. They have unique features, such as the phrase (κατὰ τὸ ἔθος, ὡς καθήκει, or ἐν εἰρήνῃ) accompanying a δέχο -compound. Two of them (…) mention catechumens."[27]

Da unsere koptischen Briefe dieses Standard-Formular nicht teilen und – jedenfalls legt das keines der Schreiben nahe – auch nicht für in der Fremde hilfsbedürftige Reisende aus einer anderen Region, sondern speziell für einen „armen" Bittsteller vermutlich aus einem nahen Dorf ausgestellt wurden, ist Crums Vorschlag, hier die koptische ἐπιστολὴ εἰρηνική in einem engeren Sinne zu erblicken, abzulehnen. Beispiele des von Crum beschriebenen typischen „begging letter" sind unter Ostraka unseres Dossiers Kat. Nr. **88** an Apa Aron und [vermutlich Andreas]; *O.CrumST* 197 (Kat. Nr. **Add. 5**) von einem Mönch bzw. Kleriker des Elias-Klosters (§4.4.3) namens Kôlôl an Apa Aron; Kat. Nr. **172** und **194** (Zugehörigkeit zum Dossier unklar); die Bitte um ein Almosen ⲙ̅ⲡⲍ̅ⲏⲕⲉ̣ „für den Armen" (Z. 10) könnte in Kat. Nr. **189** zumindest eingegliedert sein. In *O.Lips.Copt. I* 17 wird in nicht ganz klarem Kontext (mehrere Personen sind involviert; Paulos und seine Mutter schreiben an Apa Aron; es geht um Entlohnung für Arbeit) Apa Andreas zitiert, der jemandem drei Artaben Weizen überlässt mit dem Vermerk ⲉⲓⲛⲁⲱⲡ ⲙⲟ|ⲟⲩ ⲛⲁⲕⲁⲡⲏ „*ich werde sie als Spende/Almosen anrechnen*" (Z. 15f.).

Der Übergang ist fließend zwischen dem eben besprochenen „begging letter" und der Bitte um die friedensrichterliche Intervention der Äbte, die ja ebenfalls eine Art von Almosen weniger der Gabe als der Tat ist.[28] Aus makrohistorischer Perspektive ordnen sich die relevanten Texte unseres Dossiers ein in den Aufstieg der Kirche und des Mönchtums zu Ko-Autoritäten des byzantinischen Staates im 6. Jh. Um die staatlichen Steuereintreiber zu entlasten und die traditionelle Flut der (nun tatsächlich rapide seltener werdenden) Petitionen an den Dux der Thebais einzudämmen, wurde manchmal die Besteuerung von Land sowie ganz systematisch die Schlichtung von Disputen an die regional verankerten, nichtstaatlichen (bzw. in Gestalt des *defensor civitatis*: an dezidiert lokale staatliche) Autoritäten delegiert, insbesondere an Kleriker und Mönche. Diese schlichteten nun die meisten Dispute auf lokaler Ebene, so dass die staatlichen Instanzen nicht behelligt und die entsprechenden Dokumente auch auf Koptisch statt auf Griechisch verfasst wurden – eine wichtige Etappe des

[27] Teeter 1998, 39f.; hier auch weiterführende Literatur. Ein weiterer Vertreter dieser Gattung, P.Oslo 1463, wird derzeit von Anastasia Maravela zur Publikation vorbereitet.

[28] Winlock/Crum 1926, 174: „The benevolence consists in some instances of an appeal or recommendation by the hermit to a layman – a magistrate, perhaps, or other official"; Anm. 12 nennt als Beispiele *O.Crum* Ad. 28 und Ad. 60 sowie *O.Brit.Mus.Copt I* 66/1.

von Jean-Luc Fournet nachgezeichneten *Rise of Coptic*.[29] Zu unseren Beispielen: In dem Ostrakon Kat. Nr. **60**, in dem (Apa?) Andreas erwähnt wird, holt der Verfasser zu einer Berichterstattung über eine rechtliche Auseinandersetzung aus, in der die Beamten und „großen Männer" eines Dorfes involviert waren. Der Hinweis zu Beginn є]ιταμω ммок єτвє пιϩєκє „*Ich informiere dich über diesen Armen*" (Z. 2), der an die Phraseologie entsprechender Empfehlungs-schreiben für Arme in den viel späteren judäo-arabischen Briefen der Kairener Geniza erinnert,[30] scheint darauf hinzuweisen, dass der Adressat sich bitte für den Armen bei den Dorffunktionären einsetzen möge, um etwa eine Strafe zu reduzieren oder jedenfalls das Ergebnis zu seinen (finanziellen) Gunsten zu beeinflussen. Von entsprechenden Bemühungen der Äbte lesen wir wiederholt in deren Korrespondenzen. Es war schon (§5.2) die Rede von Arons und Andreas Kommunikation mit den Laschanen Jeremias und Paulos: In In Kat. Nr. **85** berichten diese Aron und Andreas von der Verurteilung von zwei Männern, die miteinander gekämpft hatten; Jeremias und Paulos haben das Strafgeld be-stimmt, das von den „großen Männern" des Dorfes verhängt wurde; selbige haben einen Zeugen auf einen Eid eingeschworen. Man könnte den Brief gut so auffassen, als rechtfertigten sich die Dorffunktionäre gegenüber einer Nachfrage von Aron und Andreas, die sich vielleicht für die bestraften Männer einsetzen wollten. Vermutlich derselbe Dorfschulze Jeremias berichtet Apa Aron in Kat. Nr. **70**, dass er Paulos und Dios auf Arons Anweisung zu einer Richtstelle geschickt habe, und gibt dann das Gespräch zwischen Paulos und dem zustän-digen Beamten wieder. In *O.Lips.Copt.* I 16 setzt sich Apa Aron für einen Fischer ein; nach Rücksprache mit dem Riparius Mena[31] (§5.4.1) bittet Aron die Priester und Dorfschulzen von Patubaste (§4.5.7) (meine Übersetzung):

> „*Der Herr segne euch! Seid so gut und befriedigt diesen Fischer wegen seines Holokottinos, denn ich habe Mena, dem Riparius, geschrieben. Und was diese Fischer betrifft: Sie haben ihren Eid (geschworen) und Ananias hat den seinen ebenfalls (geschworen). Wenn ihr bitte beide Eide annullieren und sie zu einer anderen Gerichtsstelle schicken würdet, damit sie be-friedigt werden, so wird der Herr euch segnen.*"

Ich denke, Aron schlägt hier zur Streitbeendigung nicht „wahlweise das Ablegen von Eiden oder die Appellation an andere Instanzen",[32] sondern nur das Letztere vor: Die Aussage, dass Ananias und „diese Fischer" jeweils ihren Eid „haben" (ϩτοοτч/οϒ „ist in seiner/ihrer Hand") muss hier wohl bedeuten, dass sie ihn

[29] Fournet 2020, v.a. 99–144.

[30] Das Schema der arabischen Briefe lautet: „Ich informiere dich, dass der Überbringer dieses Briefes (Erläuterung der Notsituation und Scham des in Armut gefallenen Bittstellers)" – die Geniza-„pauper letters" wurden zusammengestellt und mit Parallelen aus islamischen und europäi-schen historischen Kontexten verglichen von Cohen 2005.

[31] Ich lese na мнna statt n . c . . . a̢ (*ed. princ.*).

[32] Richter 2013, 47. Kommentar zu *O.Lips.Copt. I* 16.

bereits abgelegt haben; nur so macht Arons Vorschlag Sinn „*Wenn ihr bitte beide Eide annullieren würdet …*" In Z. 7 ist statt Richters Interpretation ⲧⲁⲕⲟ = ⲛⲧⲁⲕⲱ „*dass ich lasse*" zweifellos das von ihm ebenfalls erwogene ⲧⲁⲕⲟ „zerstören" in dem oben genannten rechtlichen Sinne „annullieren/auflösen" zu verstehen. Die erste Person ist hier zudem im Hinblick auf das vorliegende epistolarische Klischee ausgeschlossen: „Wenn du X tun willst" ist in koptischen wie auch in griechischen Papyrusbriefen der byzantinischen Zeit gar nicht wirklich das Angebot einer Option, sondern die höfliche Formulierung einer Aufforderung.[33] Jedenfalls will Apa Aron dem Fischer helfen, an seinen Holokottinos zu kommen (den ihm der Riparius erlassen hat?); offenbar stehen dem die bereits geschworenen Eide im Weg, weshalb Aron um die Eröffnung eines neuen Verfahrens an anderer Stelle bittet (mit der gängigen Motivation „dann wird der Herr euch segnen"). Um eine Interzession zwischen Apa Andreas und Dorffunktionären aus Tsê (§4.5.6) für einen armen Mann, dem etwas (ein Strafgeld?) zugemessen wurde, geht es offenbar auch in Kat. Nr. **61**. Dass Aron den Adressaten für ihre Kooperation in Aussicht stellt: „Dann wird der Herr euch segnen", entspricht der Rhetorik des Werbens mit dem Segen Gottes/eines Heiligen, die uns als wirksames Druckmittel der Mönchsväter in sozialen und wirtschaftlichen Konflikten und Geschäften noch öfter begegnen wird, s. §7.5. Gottes Segen und Vergebung verspricht in *P.Schutzbriefe* 98 auch „Hello, dieser Geringste" einem Laschanen namens Azarias, dem er nahe legt, ihm (Hello) alle seine Sünden zu beichten und in dem ganz konkreten Fall eines Bittstellers bei der Rückführung seiner (die Andeutung scheint zu sein: von des Adressaten Männern) entwendeten Tiere zu helfen – im Gegenzug ⲁⲛⲟⲕ ⲡⲉⲧⲛⲁϯ ⲗⲟⲅⲟⲥ ⲙⲡⲛⲟⲩⲧⲉ ϩⲁⲣⲟⲕ ⲉⲧⲣⲉϥⲕⲁⲁⲩ ⲛⲁⲕ ⲉⲃⲟⲗ ⲁⲩⲱ ⲛϥⲣ ⲡⲛⲁ ⲛⲙⲙⲁⲕ ⲛⲑⲉ ⲛⲛⲉⲧⲟⲩⲁⲁⲃ ⲧⲏⲣⲟⲩ „*werde ich Gott für dich die Zusicherung geben/mich bei Gott für dich verbürgen, damit er sie (= deine Missetaten) dir verzeiht und mit dir gnädig ist, wie auch alle Heiligen.*"

Während in den meisten genannten Fällen mehr oder weniger unklar bleibt, worin eigentlich die Auseinandersetzung besteht, wird aus einer Reihe von Briefen deutlich, dass ein wesentlicher Aspekt der friedensrichterlichen Intervention solche Fälle betrifft, in denen die Behörden (noch) nicht eingeschaltet wurden, sondern in denen verzweifelte Schuldiger sich an die Äbte wenden in der Hoff-

[33] Das Grundschema lautet ⲉϣⲱⲡⲉ ⲕⲟⲩⲱϣ ⲥⲱⲧⲙ ⲥⲱⲧⲙ „Wenn du hören möchtest, höre!" = „Bitte höre!", wobei die Wiederholung oft als unnötig empfunden und ausgelassen wird. Ein Beispiel mit Wiederholung (außerdem verstärkt durch ⲉⲡⲉϩⲟⲩⲟ) bietet Kat. Nr. **12**: Apa Andreas, der im selben Text seine Enttäuschung über den nachlässigen Adressaten äußert, fordert diesen nachdrücklich auf: ⲉϣⲱ[ⲡ]ⲉ ⲕⲟⲩⲱϣ | ⲭⲟⲟⲩˋ ⲡⲕⲁⲙⲟⲩⲗ ⲉⲛ[ⲉ]ϩⲟⲩⲟˋ | ⲛⲁ ⲁⲡⲁ ⲙⲏⲛⲁ ⲭⲟⲟⲩϥ „Wenn du doch bitte das Kamel zu(m Kloster des) Apa Mena schicken würdest!" Neben ⲟⲩⲱϣ benutzt Andreas in *O.Brit.Mus.Copt. I* 75/3 (Kat. Nr. **Add. 45**) auch das seltenere ⲛⲉⲓⲑⲉ (vgl. den Gebrauch beider Verben als Synonym-Couplet ⲉⲓⲟⲩⲱϣ ⲁⲩⲱ ⲉⲓⲛⲉⲓⲑⲉ in den koptischen Rechtsurkunden). Zu den griechischen Vorbildern dieser Ausdrucksweise s. Papathomas 2007, 500.

nung, dass diese bei ihren Gläubigern die Vergebung einer Schuld bewirken können – eine charakteristische Aufgabe des von P. Brown beschriebenen spätantiken „holy man".[34] Im Unterschied zu den oben besprochenen „begging letters" wird um diese Interzession offenbar meist nicht über den Umweg eines Empfehlungsschreibens von einer dritten Person, sondern direkt vom Bittsteller ersucht: Der Absender von *O.CrumST* 396 (Kat. Nr. **Add. 19**) wird zusammen mit seiner Familie von Mena bedrängt, bei dem sein Vater offenbar (als Pächter auf Menas Weingarten?) ohne des Absenders Wissen verschuldet war. Unter Hinweis auf seine Furcht und beschämende Armut (ⲧⲁⲙⲛⲧϩⲏⲕⲉ) bittet der Absender den Adressaten (Aron oder Andreas?) sich für ihn einzusetzen – sicher mit dem Ziel, dass der Gläubiger seinen Anspruch fallen lässt. Um ein ähnliches Schreiben handelt es sich wohl bei dem fragmentarischen Kat. Nr. **198**; der Absender erwähnt wiederum seine Armut (ⲧⲁⲙⲛⲧϩⲏⲕⲉ) und klagt über ihm angetane(s) Gewalt/Unrecht (ⲡⲁⲭⲛϭⲟⲛⲥ). Gleich zwei verschiedene Schreiben (den selben Fall betreffend?) sind uns von einem Mann namens Padjui erhalten,[35] der sich in *O.Lips.Copt. I* 18 an seinen „geliebten heiligen Vater" Apa Aron wendet, dessen weit reichenden Einfluss und Schutz er ⲉⲭⲙ ⲡⲕⲁϩ ⲧⲏⲣϥ „über das ganze Land" (Z. 5) gespannt (ⲥⲁⲃⲥ ⲉⲃⲟⲗ) weiß. Wie Kolôl, der Verfasser des eben genannten Empfehlungsschreibens für arme Bettler *O.CrumST* 197 (Kat. Nr. **Add. 5**) Apa Aron bittet: ⲙⲁⲣⲉⲡⲉⲕⲛⲁ ⲧⲁϩⲟⲟⲩ ϩⲱⲟⲩ „Möge dein(e) Gnade/ Almosen sie erreichen/ihnen helfen" (Z. 6), so fordert auch Padjui seinen Patron Aron auf: ⲙⲁⲣⲉⲓⲧⲉⲕ|ⲁⲅⲁⲡⲏ †ϩⲟⲉⲓ ϩⲱ „*Möge dein(e) Liebe/Almosen auch mich erreichen/ mir helfen*" (Z. 5f.); wie in der epistolarischen Phrase ⲁⲣⲓ ⲡⲛⲁ/ⲁⲣⲓⲧⲁⲅⲁⲡⲏ „sei so gut/tu (mir) den Gefallen (und …)" sind ⲛⲁ „Gnade" und ⲁⲅⲁⲡⲏ „Liebe" auch in unserem Kontext äquivalente Ausdrücke für „Erbarmen/Almosen/Wohltat/Unterstützung". Padjui berichtet, dass er und sein Sohn der gewaltsamen Verfolgung von Patemore ausgesetzt sind, der ihn arg bedrängt (ἀναγκάζω, Z. 8f.). In Anbetracht der sonstigen hier versammelten Texte handelt es sich wohl auch in diesem Fall bei Patemore um einen Gläubiger, der mit rabiaten Mitteln bei Padjui seine Schulden eintreiben will, und wieder ist ⲭⲛϭⲟⲛⲥ „Unrecht/ Gewalt"[36] das Wort der Wahl, um die eigene Pein zu charakterisieren: †ϫⲏⲩ | ⲛϭⲛⲥ ⲛⲧⲟⲟⲧϥ ⲙⲡⲁⲧⲉⲙⲟⲣⲉ „*ich leide Gewalt durch Patemore* (oder: ⲡⲁⲧⲓⲙ „meinen Peiniger"?)". Auch Kat. Nr. **71** ist in Padjuis charakteristischer Handschrift, Orthographie und Ausdrucksweise geschrieben; wieder klagt er dem Adressaten (wohl wieder Aron) sein Leid durch jemanden (wieder Patemore, vielleicht sogar in der selben Angelegenheit?), der gegen ihn Übles plane (wohl: ἐπιβουλεύω, Z. 3) und „alles zerstört" (ⲡⲉⲧⲧⲁⲕⲟ ⲛϩⲱⲃ ⲛ[ⲓⲙ, Z. 7). Wir erfahren

[34] Brown 1971, 85, 90.

[35] Es mag Zufall sein, dass *P.Schutzbriefe* 72 & 73 (= *O.CrumST* 361 & 362) versuchen, einen λόγος für „den Armen namens Pdjui" zu besorgen.

[36] Zu dieser Äquivalenz s. López 2013, 34f.

in Z. 8–10, dass sich die Auseinandersetzung um eine Bürgschaft (ϣⲧⲱⲣⲉ) dreht, bei der es um Weizen geht und die Padjui über Arons Interzession aufzulösen (ⲃⲟⲩⲗ ⲉⲃⲟⲗ, l. ⲃⲱⲗ ⲉⲃⲟⲗ) hofft.

Oft sind die Hilfesuchenden Schuldiger, die einen Kredit nicht zurückzahlen können: Der Absender von *O.CrumST* 287 (Kat. Nr. **Add. 9**) berichtet von seiner Schwäche (ⲧⲁⲙⲛⲧϭⲱⲃ, Z. 2 und 5, vgl. die oben genannten Belege für ⲧⲁⲙⲛⲧ2ⲏⲕⲉ) und bittet den Adressaten (vermutlich Aron oder Andreas), sich an die Gläubigerin Justia zu wenden (zu Frauen in Kreditgeschäften s. §7.4), in der Hoffnung: *„Vielleicht wird sie sich meiner erbarmen bezüglich des Schuld-scheins* (ἀσφαλές), *den sie (gegen mich) in der Hand hat"* (Z. 5–8). Der Ab-sender betont seine Abhängigkeit vom Schutz eines jeden Patrons, *„der sich schützend über mich stellt"* (Z. 10f.) – derselbe Ausdruck 2ⲁⲃⲥ ⲉⲃⲟⲗ ⲉⲝⲛ „aus-gebreitet über" (= σκεπάζω) wie ihn Padjui in *O.Lips.Copt. I* 18 auf Apa Aron anwendet. Aron und Andreas haben also für alle diese Menschen den Status eines ⲣⲉϥ2ⲁⲃⲥ = σκεπάστης = *protector*[37] „Beschirmer". Wie die vom Absender gewünschte Interzession genau aussieht, zeigt uns Turaiev 1902, Nr. 12 (Kat. Nr. **Add. 49**): Die Schuldnerin Maria hatte sich offensichtlich mit einem Brief wie *O.CrumST* 287 (Kat. Nr. **Add. 9**) an Bischof Andreas gewandt. Dieser bittet nun die Kreditgeberin Anna, *„dass deine (f.) Barmherzigkeit Maria helfe"* (Z. 2f.) – erneut die oben genannte Standardterminologie, die auf das „Errei-chen" = „Helfen" (ⲧⲁ2ⲟ) der/des „Gnade/Almosens" (ⲛⲁ) des Adressaten beim Bittsteller hinaus will (diese begegnet auch in Kat. Nr. **108**, wohl ebenfalls die Bitte, einem Schuldiger zu vergeben).[38] Für ihr Erbarmen stellt Bischof Andreas Anna den Schutz Gottes für sie und ihre ganze Familie in Aussicht (zu dieser Rhetorik, die vielleicht auf die Anrechnung dieser Gefälligkeit als „Stiftung" ans Kloster abzielt, s. §7.5). Die Einwilligung eines Gläubigers als Antwort auf solch ein Interzessionsschreiben können wir wohl in *O.Vind.Copt.* 287 er-blicken: Der Absender, ein gewisser Eusebios, erklärt seinem „Herrn Vater", dem Priester Apa Johannes (der Abt des Hesekiel-Klosters?), gegenüber, dass er seinem Schuldner Apadios seine Schulden erlassen werde, damit dieser ins Klo-ster eintreten könne (offenbar ein Hindernis, weil die Schulden auf das Kloster übergehen würden). Wie Ewa Wipszycka dargelegt hat, liegt hier wohl durchaus

[37] Das lateinische Äquivalent begegnet als Lehnwort im *Ersten Panegyrikum auf Abraham von Farshut*. Goehring 2012, 93 übersetzte den ⲡⲣⲟⲧⲉⲕⲧⲱⲣ ⲛ̄ⲣⲙⲙⲁⲟ ⲉⲙⲁⲧⲉ (ibid., 92) „ein sehr reicher Beschirmer" jedoch ganz falsch als „protector", angeblich „meaning … ‚bodyguard'", „of the very rich", was den Sinn geradezu ins Gegenteil verkehrt: Ein „Beschirmer" beschützt nicht (mit Waffen) die Reichen, sondern (mit seinem Einfluss) die Armen *vor* den Reichen (auch wenn er selbst reich ist). Ein elaboriertes Beispiel für das Idealbild eines reichen Lokalpatrons, der sich mit allen Mitteln für die Armen seiner Region einsetzt, bieten die Eltern des Samuel von Kalamun, die in ihrem ganzen Bezirk für ihre Wohltätigkeit berühmt waren, s. Alcock 1983, 2 (kopt.), 75 (engl.).

[38] Weitere Belege bei Richter 2013, Anm. b-b zu *O.Lips.Copt. I* 18.

kein Fall von Simonie vor (das Mönchskleid wird nicht „verkauft"), sondern der von all den oben zitierten Ostraka angestrebte freiwillige Verzicht auf Schuldbegleichung, der als dem Seelenheil zuträgliche Opfergabe verstanden wird.[39] Zumindest zu Beginn des 8. Jhs. deuten einige Texte aus der Qurra-Korrespondenz darauf hin, dass nicht nur Schuldiger, sondern auch Gläubiger sich an eine höhere Autorität wandten, damit diese sich für ihre Seite einsetze – in diesem Fall beauftragt der Statthalter Ägyptens den Pagarchen Basilios, die Zurückzahlung privater Schulden zu erwirken, vermutlich, nachdem sich die Gläubiger mit einer Petition an Qurra gewandt hatten.[40]

Natürlich stellten nicht nur private Gläubiger, sondern auch die Steuereintreiber des Staates zahlungsunfähige Menschen vor eine Notlage, in der sie sich Rettung von den heiligen Männern in den Wüstenklöstern erhofften. In vielen Briefen, deren Zugehörigkeit zu unserem Dossier nur zum Teil gesichert ist, geht es um die Bemühungen der Mönche bzw. der Äbte im Besonderen, geflohenen Personen die Rückkehr in ihre Heimat und Schutz vor Verfolgung zu garantieren. Steuerflucht war im spätantiken und dann insbesondere im frühislamischen Theben, wie auch sonst in Ägypten, ein alltägliches Ereignis;[41] vgl. etwa die verzweifelte Ankündigung in *P.Mon.Epiph.* 182, 10f. ⲛⲟⲩϣⲓⲧ` ⲛⲁϭⲉ ⲟⲩⲁⲉⲓⲟⲩⲱⲣⲍ | ⲡⲧⲓⲙⲏ` ⲛ̄ⲧⲁⲃⲱⲕ ⲛⲁⲓ̈ „*Wenn sie mir ein Strafgeld zumessen, werde ich das Dorf verlassen und fortgehen*". In diesen Kontext werden üblicherweise die ⲗⲟⲅⲟⲥ ⲙ̄ⲡⲛⲟⲩⲧⲉ „Versprechen bei Gott", oft auch nur ⲗⲟⲅⲟⲥ, genannten Schutzbriefe in koptischer Sprache gestellt, deren Besorgung für geflohene Gläubiger oft Thema auch in unseren Ostraka ist.[42] Bernhard Palme hat jedoch darauf hingewiesen, dass diese nur teilweise von Dorfbeamten ausgestellt werden, während aber aus vielen Exemplaren deutlich wird, dass auch diese Dokumente aus dem oben besprochenen Kontext der *privaten* Schuld stammen:

> „Die Aussteller des λόγος sind zumeist nicht Behörden – und wenn, dann solche der niedrigsten Stufe (Dorfvorsteher etc.) –, sondern Privatpersonen. Sie sind stets die „Kontrahenten" des Asylflüchtlings; bei MH 4444 (und vielen anderen Beispielen) erkennt man, daß gewisse Verbindlichkeiten oder vielleicht ein Rechtsstreit den Anlaß zur Flucht in das Asyl gaben."[43]

[39] Wipszycka 2018, 347.

[40] Siehe die Belege bei Wickham 2005, 136f. n206.

[41] Allgemein und zur Eskalation des Problems (oder nur der Aggressivität, mit der es angegangen wurde?) in der islamischen Zeit s. Wickham 2005, 142f.; für das 4. Jh. s. Bagnall 1993, 144 sowie Krause 1987, 157f.; einige Belege aus dem 6. Jh. sind *P.Lond. III* 1032; *P.Laur. II* 46; *P.Oxy. XVI* 2055, *XXVII* 2479; *P.Ant. III* 189.

[42] Grundlegend: Till 1938; für rezente Untersuchungen s. Delattre 2007b und Selander 2010; s. auch Berkes 2017, 176f.; Dekker 2018, 57 n152. An der Universität Leiden entsteht derzeit Eline Scheerlincks Dissertation, die ganz diesem Dokumententypus gewidmet ist.

[43] Palme 2003, 214.

Anders als häufig angenommen wird, attestiert dieser Dokumententypus also nicht vorrangig die Steuerflucht vor den Vertretern des Staates, sondern die Flucht vor privaten „Verfolgern", denen der Adressat etwas (vermutlich meist: geliehenes Geld bzw. dessen Wert in Naturalien oder Pachtzinsen) schuldet. In genau den selben Kontext wie die oben zitierten Bemühungen der Äbte bzw. des Bischofs, einen Gläubiger zum Verzicht auf eine Schuld zu bewegen, gehören also wahrscheinlich auch die meisten unserer Ostraka, in denen es um das Besorgen eines ⲗⲟⲅⲟⲥ geht, der also alle genannten Anstrengungen urkundlich finalisiert: In Kat. Nr. **170** versichern die Absender Sabinos, Apadios, Patermute (und noch jemand namens (…)kelnos?), die interzedierende Mönche oder aber Dorfbeamte sein könnten (s. §5.3 und zu Apadios s. u.), versichern ihrem „Bruder", dass er sich nicht (mehr) fürchten muss und in „das Dorf" zurückkehren kann, da ein gewisser „Herr Mena" (also wohl: der besänftigte Gläubiger) nach Hermonthis (zurück?) gehen werde. Die Absender haben für den Adressaten einen Schutzbrief erhalten, der ihm Sicherheit vor Verfolgung garantiert und vielleicht, wie so oft, zu einem Verhandlungsgespräch einlädt. Auch der Absender von *O.CrumST* 195 (Kat. Nr. **Add. 3**) ist im Auftrag seines „Vaters" (Aron, Andreas oder Johannes?) bemüht, für einen gewissen Petros einen ⲗⲟⲅⲟⲥ zu besorgen, ⲛϥⲉⲓ ⲉ|ⲡⲉϥⲙⲁ „damit er an seinen Ort (zurück) kommt" (Z. 12f.). Zu diesem Zweck hatte er sich zunächst an einen gewissen Apadios gewendet, der ihn aber an seinen zuständigen Kollegen Taammonikos verwiesen hat (zu beiden s. §5.2). Wenn es sich hier nicht um den/die Gläubiger handelt, könnte es sich um denselben Apadios wie im zuletzt besprochenen Text handeln.

Manchmal führte eine Auseinandersetzung mit Gläubigern bzw. den Behörden nicht nur zu einer Geldstrafe, sondern (bzw. bei Ausbleiben der Zahlung selbiger?) zur Inhaftierung.[44] Auch jetzt wandten sich Gefangene bzw. deren Angehörige an einflussreiche Kleriker und Mönche, damit diese sich um die Befreiung bemühten, wozu die Kirche nach Reichs- wie auch Kirchenrecht verpflichtet war.[45] In Anbetracht des bislang anschaulich gewordenen Spektrums von Konfliktsituationen können wir wohl mit Winlock/Crum von den Gründen der Inhaftierung annnehmen „that debt, fiscal or private, would be the most frequent cause, together with neglect of other obligations."[46] Es war schon (§5.2) die Rede von Kat. Nr. **79**, wo der „geringste" Seth die Adressaten Daniel und Phew (seine Mönchsbrüder?) bittet, Apa Aron einzuschalten, nachdem er von „Papas' Männern" festgenommen wurde, und zwar ⲍⲁ ⲡϩⲱⲧⲉ „wegen der Ab-

[44] Eine Übersicht der thebanischen Dokumente, die mit dem vom Laschanen kontrollierten Dorfgefängnis zu tun haben, um Interzession zwecks Freilassung bitten, Folter erwähnen etc., gibt Wickham 2005, 324 mit Anm. 101. Allgemein zu Gefängnissen in den Papyri s. Morelli 2001, 43f. sowie zuletzt Berkes 2015.

[45] Winlock/Crum 1926, 175.

[46] Ibid.

gabe", wohl einer Steuer, eines Pachtzinses o.ä., die/den er offensichtlich nicht bezahlen konnte. In demselben Zusammenhang wird auch das Eintreffen eines gewissen Jubinos als bedeutsam erwähnt. Wenn es sich nicht um eine rein private Auseinandersetzung handelt (etwa zwischen einem Verpächter und seinem unzuverlässigen Pächter Seth), scheint es wahrscheinlich, dass es sich bei Papas und/oder Jubinos um Funktionäre eines Dorfes oder aus Hermonthis handelt, an die Apa Aron sich in diesem Fall schriftlich wenden müsste. Um Hilfe bei der Freilassung (ⲛⲥⲉⲕⲁⲁϥ· ⲉⲃⲟ[ⲗ "dass sie ihn freilassen", Z. 5) einer dritten Person aus dem Gefängnis (φυλακή, Z. 3) bitten die Absender von Kat. Nr. **102** ihren „Vater" (Aron oder Andreas?), nachdem sie sich bereits, ohne Antwort zu erhalten, an den Priester Apa Ma[...] gewendet hatten. In Z. 9 wird betont, dass die gefangene Person Folter leide (ⲍⲁ ⲃⲁⲥⲁⲛⲟⲥ); dies beklagt auch der Absender von *O.CrumST* 383 (Kat. Nr. **Add. 18**) in Z. 9; er bittet seinen „Vater" Apa Samuel (§4.4.2), dieser möge die Sache wiederum an dessen „Vater" weiterleiten.

Zum Abschluss dieses Kapitels sei noch erwähnt, dass auch die Dorfältesten, die ⲛⲟϭ ⲛ̄ⲣⲱⲙⲉ „großen Männer", die oft als Vermittler in Auseinandersetzungen begegnen, sich dafür einsetzen konnten, dass zahlungsunfähigen Schuldigern ihre Schulden erlassen wurden – wenn L. Berkes' Interpretation von *P.KRU* 52 zutrifft, konnte dies sogar soweit gehen, dass die (aber offenbar besser begüterten) Opfer eines Diebstahls dazu überredet wurden, den Dieben diese Schuld zu vergeben, weil sie nicht die Mittel aufbringen konnten, diese Schuld zu begleichen.[47]

7.4 Geldverleih

Einige Rechtsurkunden und Briefe unseres Dossiers betreffen den Verleih von Geld seitens der Klosteräbte an Privatpersonen.[48] In Kat. Nr. **326** erklärt ein Mann aus Terkôt seine Verschuldung gegenüber Johannes, dem Priester vom Topos des Apa Hesekiel (§5.1.3). Einwohner von Terkôt begegnen oft als Schuldner in entsprechenden Urkunden aus Theben-West (§4.5.4), und der Priester Johannes begegnet erneut als Gläubiger in Kat. Nr. **327** (der Schuldiger Jakob ist evtl. ein Kamelhirte); da beide Urkunden von „Moses dem Kleinen" (§5.2) gefertigt sind, dürfte Johannes auch in Kat. Nr. **328**, ebenfalls von Moses geschrieben (auch **329**?), der Gläubiger gewesen sein. Auch in Kat. Nr. **329** (hier ist zwar nur noch „der heilige Topos" zu lesen, aber angesichts des sonstigen Befundes scheint die Zuordnung hinreichend sicher) und *O.Vind.Copt.* 432 (jetzt erstmals vollständig ediert als Kat. Nr. **Add. 42**; der Schuldiger ist wieder ein

[47] Berkes 2017, 192f.
[48] Allgemein zum Kreditwesen im spätantiken Ägypten s. Bagnall 1993, 73–77.

Kamelhirte, vgl. Kat. Nr. **327**) ist noch zu erkennen, dass der Gläubiger zum Topos des Apa Hesekiel gehört – angesichts der Schuldscheine, die den Priester Johannes nennen, sowie der im Folgenden zu besprechenden Briefe, dürfte es sich auch hier jeweils um den Vorsteher des Hesekiel-Klosters handeln. Zweimal ist die geliehene Summe erhalten: 15 ϣⲉ (vermutlich hier und auch sonst eher: „fünfzehnhundert" statt fünfzehn ϣⲉ genannte Münzen)[49] Kupfer (Kat. Nr. **327**) und ein halber Holokottinos (*O.Vind.Copt.* 432 = Kat. Nr. **Add. 42**). Die Zahlungsfrist ist in Kat. Nr. **327** der Monat Paône; in Kat. Nr. **326** ist es Pachons. Von Zinsen ist in Kat. Nr. **327** (der einzige annähernd vollständige Text) und war vermutlich (s. u.) auch in den übrigen, sehr fragmentarischen Schuldscheinen keine Rede. Dass im 6./7. Jh. die Kredite vom Hesekiel-Kloster bzw. dessen Abt, soweit erkennbar, an Einwohner von Dörfern in der Region vergeben wurden, bestätigt das von L. Berkes gewonnene Ergebnis aus der diachronen Betrachtung der Schuldurkunden vom 6.–8. Jh., wonach Mönche in der byzantinischen Zeit vorwiegend Kredite an Einwohner benachbarter Dörfer vergaben, während dies unter der islamischen Herrschaft kaum noch bezeugt ist. Nun geben sich Mönche überwiegend klosterintern gegenseitig Darlehen und waren für Dorfbewohner keine so selbstverständliche Anlaufstelle mehr, was sich vermutlich durch die schwere Besteuerung der Klöster seit dem 8. Jh. erklären lässt – Anzeichen für einen „Bruch in der wirtschaftlichen Stellung der Mönche und damit in der Rolle der Klöster".[50]

Wie sind die Schuldurkunden unseres Dossiers zu bewerten? Dokumentieren sie das Kreditgeschäft der Klosteräbte als Individuen oder als Repräsentanten des Klosters als Institution? Die Frage nach der Rolle von Mitgliedern des Klerus und Mönchen – bzw. Klöstern als Institutionen – als Kreditgeber im spätantik-frühislamischen Ägypten hat in jüngster Zeit vermehrte Aufmerksamkeit auf sich gezogen. Angestoßen wurde die Debatte von S. Clacksons Interpretation einiger Schuldurkunden aus dem hermopolitanischen Kloster des Apa Apollo:

> „Several of the texts discussed below show how monasteries performed a public service by providing what appear to have been interest-free 'banking' facilities for laypeople, some of whom repay their debts by supplying the monastery with commodities such as wheat and oil."[51]

[49] Vgl. etwa *O.Lips.Copt. I* 30, wo völlig klar wird, dass „hundert" gemeint ist: Samuel bittet Andreas, seinem Boten Isaak die offenbar aus einem bestehenden Vorgang als bekannt vorausgesetzte Menge ⲡϥⲧⲟⲩϣⲏⲧⲁⲓⲟⲩ „die vierhundertfünzig" (wohl wieder: Kupfermünzen) zu geben.

[50] Berkes (i. E.).

[51] Clackson 2000, 26.

Zwei Aspekte dieser Interpretation wurden seitdem von T. Markiewicz und L. Berkes problematisiert:[52] Zum einen handelt es sich bei den von Clackson edierten Transaktionen um Kreditgeschäfte individueller Mönche, die nicht ohne Weiteres mit den wirtschaftlichen Aktivitäten des Klosters als Institution gleichgesetzt werden können.[53] Ferner ist es ein Trugschluss, aus der fehlenden Nennung von Zinsen zu schließen, dass diese nicht Teil der Vereinbarung waren. Wie Markiewicz und Berkes betonen, wurden Zinsen in der Antike oft generell nicht explizit genannt, sondern waren in der vom Schuldschein stipulierten Summe schon enthalten.[54] Gerade Kleriker hätten angesichts des kirchlichen Wucherverbots ein Motiv gehabt, diese Profitquelle derart unsichtbar zu machen. Nicht-ordinierte Mönche unterlagen dem Verbot zwar nicht, doch wird das negative Bild des Wucherers in der Bibel und der patristischen Literatur ihnen dieselbe Taktik nahe gelegt haben.[55] Dass Mönche aber manchmal auch unverhohlen Zinswucher betrieben haben, zeigt ein Schuldschein des 6. Jh. aus dem Apa Apollo-Kloster, um das es ja auch Clackson ging, wo explizit Zinsen zugunsten des Gläubigers, eines Mönchs des Klosters, genannt werden.[56] Wichtige Übersichten über die relevanten Papyri aus Ägypten und Palästina in spätantik-frühislamischer Zeit sind Markiewiczs Zusammenstellung der Quellen, in denen jeweils individuelle Mönche und religiöse Institutionen als Gläubiger oder aber als Schuldner in einem Kreditgeschäft dokumentiert sind, sowie A. Papaconstantinous Prosopographie von Geldverleihern. Wie Papaconstantinou betont, sind Klöster als Institutionen (im Gegensatz zu einem individuell agierenden Mönch oder Kleriker) als explizit genannte Gläubiger in einem Kreditgeschäft erstaunlich selten – Markiewicz kennt sechzehn mehr oder weniger eindeutige Fälle[57] – was umso mehr überrascht, wenn man bedenkt, dass der größte Teil der Dokumentation aus monastischen Archiven stammt, und weshalb Papaconstantinou eine „relatively small role of institutions in the credit economy" konstatiert.[58] Hier gilt es jedoch Markiewiczs Warnung zu beachten, dass oft unklar ist, ob ein Mönch oder Kleriker auf eigene Faust oder als Repräsentant einer Institution Geld verleiht, zum einen aufgrund des fragmentarischen Zustands vieler Texte und zum anderen, weil insbesondere *P.Lond.Copt. I* 1031 Zweifel entstehen

[52] Markiewicz 2009; Berkes i. E. Zuvor hatte Schmelz 2000 bereits einige Quellen zu Kreditgeschäften kirchlicher Institutionen einerseits (195–197) und von Mönchen und Klerikern andererseits (247–249) gesammelt.

[53] Markiewicz 2009, 178; diese Unterscheidung betont auch Delattre 2007a, 251. Vgl. auch ibid., 98f.

[54] Grundlegend: Pestman 1971; Markiewicz 2009, 188. Zur Terminologie koptischer Darlehensurkunden vgl. Richter 2002, 393 sowie idem 2008, 70 (s.v. ⲙⲏⲥⲉ), 222 (s.v. ϭⲱⲙ).

[55] Markiewicz 2009, 179f.

[56] Benaissa 2010.

[57] Markiewicz 2009, 192f.

[58] Papaconstantinou 2010, 634.

lässt, „whether we can take even the well-preserved ones at face-value",[59] denn auf beiden Seiten dieses Papyrus erscheint das selbe Geschäft einmal als Kredit eines individuell agierenden Priesters an ein Kloster (vertreten durch seinen προνοητής), dann aber als ein Schuldschein des kreditnehmenden Klosters für den Gläubiger, jetzt aber plötzlich eine Kirche in Hermopolis. Wenn wir zudem bedenken, dass die Repräsentation des Klosters bzw. seines *Dikaion* durch das genannte Individuum auch bei Verpachtungen (§7.2) vielleicht im relativ knappen Stil der thebanischen Urkunden einfach implizit gelassen wird, scheint es voreilig, die Rolle von Klöstern als Kreditgeber als so marginal zu beurteilen.

Es scheint also denkbar, dass die Schuldscheine, in denen ein Priester und Vorsteher des Hesekiel-Klosters als Gläubiger auftritt, durchaus (implizit) das Kreditgeschäft des Klosters als Institution dokumentieren (wie die Äbte ja auch bei der Akquirierung frommer Stiftungen nur vereinzelt auf den *Topos* bzw. den Hl. Hesekiel hinweisen, den sie dabei vertreten, s. §7.5). Diesen Eindruck könnte man auch aus zwei Briefen unseres Dossiers gewinnen, die auf Kreditgeschäfte Bezug nehmen: In *O.Vind.Copt.* 238 (Kat. Nr. **Add. 33**) wendet sich (wohl noch ein junger) Andreas an seinen „Gott liebenden Vater, Apa Samuel den Priester" (s. §4.4.2), dem gegenüber er offensichtlich für die Abwicklung eines Kreditgeschäftes verantwortlich ist. Eine Frau namens Tcharis hatte (bei Samuel als Gläubiger?) einen Kredit genommen und dafür Datteln bzw. Dattelpalmen als Pfand im Kloster hinterlegt (Datteln/Dattelpalmen als Pfand begegnen auch im Schuldschein *P.KRU* 63; in *P.KRU* 111 schenkt der Stifter Enoch dem Phoibammon-Kloster drei Dattelpalmen). Nun bezahlt Tcharis ihre Schulden offenbar in Form eines Rings und Brennholzes (ϭλω);[60] Andreas soll das Pfand jetzt auslösen und mit einer separaten Lieferung an Samuel schicken, muss sich aber zunächst bei seinem „Vater" erkundigen, was der Schuldschein (ἀσφαλές) genau stipulierte, weil er sich nicht mehr erinnern kann; Andreas kokettiert offenbar mit seiner „typischen Schusseligkeit": „*die Wahrheit ist, ich habe vergessen, was darauf geschrieben stand, da mein G[ei]st versiegelt ist, wahrlich, so wie jeden Tag*" (Z. 15–17) – ein seltener Fall von recht eindeutigem Humor, der dem Papyrologen vermutlich oft entgeht. Interessanterweise stellt Andreas die Möglichkeit in den Raum, den Schuldschein neu zu schreiben, je nachdem, was nach Aussage der Unterlagen ursprünglich vereinbart wurde. Ein ganz ähnliches Szenario scheint dem sicherlich späteren Ostrakon Kat. Nr. **58** zugrunde zu liegen: Der „geringste" Absender, dessen Name nicht erhalten ist, ist hier seinem „Vater" Andreas, jetzt am anderen Ende des hierarchischen Gefälles, gegenüber für ein Kreditgeschäft verantwortlich, das sich offenbar zu einem Streitfall ent-

[59] Markiewicz 2009, 178 n4.

[60] Auch sonst sind Ofenholz (ϣε ⲙ̄ⲡϣⲁ: *O.Vind.Copt.* 288 = Kat. Nr. **Add. 35**) bzw. Kohle/Brennstoff (ⲭⲃⲃⲉⲥ: Kat. Nr. **10**) offensichtlich begehrte Waren im Kloster, für dessen Öfen diese vermutlich hauptsächlich bestimmt waren.

wickelt hat. Die namentlich nicht genannte Schwester eines gewissen Moses hatte im Kloster einen Kredit aufgenommen und dafür sieben Kleider als Pfand hinterlegt (von weiblichen Schuldigern als Pfand hinterlegte Kleider und im Hinblick auf den oben erwähnten Ring auch Schmuckstücke begegnen sehr oft in Kreditgeschäften der römischen und spätantik-frühislamischen Zeit).[61] Apa Abraham (§4.4.2) hatte dem Absender Andreas' Mitteilung geschickt, dass dieser von Moses wegen der Kleider „verfolgt" wird – daraufhin versprach er Abraham, und versichert er nun auch Andreas, dass er sich um die Sache kümmern werde. Das wesentliche Problem ist offenbar, dass Moses das Geld nicht aufbringen kann (Z. 4: *„es wird nicht werden, was es sein müsste"*). Der Absender verspricht Andreas, dennoch eine Einigung zu erzielen.

Mir scheint, dass in beiden Fällen der Klostervorsteher als Gläubiger auftritt – das entspricht dem Bild der Schuldscheine und erklärt auch, warum Apa Andreas vom Bruder der Schuldnerin wegen des Pfandes „verfolgt" wird – und dass jeweils ein niederer Mönch oder Kleriker für die eigentliche organisatorische Abwicklung verantwortlich ist: Moses, Sua, wohl Andreas selbst in *O.Vind.Copt.* 238 (Kat. Nr. **Add. 33**) – schreibt den Schuldschein, ist für die Auslösung des Pfandes bei Tilgung der Schuld verantwortlich und muss sich in Kat. Nr. **58**, wo als Übermittler von Andreas' „Hilferuf" außerdem noch Apa Abraham auftritt, auch mit zahlungsunfähigen Schuldigern herumschlagen und sich um eine Einigung (ⲡⲱⲗϭ) bemühen. Mein Eindruck ist, dass der Priester und Vorsteher des Klosters zwar nominell als Gläubiger in den Schuldscheinen auftritt, dass er dies aber als Repräsentant des Klosters tut (auch in Absenz der Nennung des *Dikaion*), wo seine Untergebenen den „Papierkram" erledigen, das Pfand verwalten, Zahlungen entgegen nehmen und die Auseinandersetzung mit der Klientel besorgen. Wir können zwar letztlich nicht bestimmen, ob der Kredit aus der Tasche des Abtes oder aus der „Kasse" des Klosters kommt – es ist aber deutlich geworden, dass die Klosterhierarchie derart umfassend mit der Verwaltung der Kreditgeschäfte betraut ist, dass es in jedem Fall angemessen ist, vom Topos des Apa Hesekiel als einem wichtigen Agens in der regionalen Kreditwirtschaft zu sprechen.

Es war bereits die Rede davon, dass Zinsen vermutlich in keinem der Schuldscheine unseres Dossiers genannt wurden, dass diese aber generell oft in der Gesamtsumme verborgen wurden und daher unsichtbar bleiben konnten. Wenn wir uns aber vergegenwärtigen, dass sich Bischof Abraham um die Einhaltung des Wucherverbots durch seine Kleriker kümmerte (drei neu ordinierte Diakone müssen ihm in *O.Crum* 29 versprechen, keine Zinsen zu kassieren, ϩⲓ ⲙⲏⲥⲉ; *P.Mon.Epiph.* 157 scheint die Verurteilung von zinswuchernden Klerikern in

[61] Zur römischen Zeit s. Bowman 1986, 117. Viele koptisch-thebanische Beispiele hauptsächlich des 8. Jhs. werden angeführt von Wilfong 2002, 125, 127f., 134f. Ein Beispiel aus dem benachbarten ersten Phoibammon-Kloster (also vermutlich auch 6. Jh.): *O.Mon.Phoib.* 14.

Djême durch einen Bischof zu dokumentieren),[62] dann scheint es kaum vorstellbar, dass sein direkter Vorgänger Andreas selbst am Hesekiel-Kloster Zinswucher betrieben hätte, zumal Abraham ja möglicherweise selbst in Kat. Nr. **10** involviert ist und später sehr penibel darauf achtet, dass der Priester Johannes ordnungsgemäß selbiges Kloster leitet und bei Fehltritten zu Disziplinarmaßnahmen griff (Berlin P. 12497 = Kat. Nr. **Add. 48**). Es scheint daher so gut wie sicher, dass die Kreditgeschäfte unseres Dossiers in der Tat zinsfrei waren. Ganz anders das private Kreditgeschäft zwischen der Kreditgeberin Taham (Frauen als Gläubiger begegnen auch in Turaiev 1902, Nr. 12 = Kat. Nr. **Add. 47** und *O.CrumST 287* = Kat. Nr. **Add 9**)[63] und Maria aus Edfu in Kat. Nr. **339**: Zinsen werden explizit genannt (Z. 4); ganz ungewöhnlich ist die völlig unspezifische Deadline (Z. 4–6): ϣⲁ ⲡⲛⲁⲩ | ⲉⲧⲉⲣⲉⲡⲛⲟⲩⲧⲉ ⲛⲁ|ⲥⲟⲃⲧⲉ ⲛⲁⲛ „*zu dem Zeitpunkt, den Gott uns bereiten wird*" – offenbar stellt die Kreditgeberin der Schuldnerin großzügig frei, die Schuld erst zu begleichen, wenn sie es sich leisten kann. Von solchen Konditionen konnten die Gläubiger nur träumen, die sich verzweifelt an die Äbte des Hesekiel-Klosters wandten, in der Hoffnung, diese könnten bei ihrem/r Gläubiger(in) das Vergeben der eingeforderten Schuld erwirken (§7.3).

7.5 „*... dann wird der Engel des Topos dich segnen!*"
Epistolarische Klischees, theologische Konzepte und soziale Systeme
hinter frommen Stiftungen ans Kloster

Wie E. Wipszycka 1972 gezeigt hat, waren fromme Schenkungen der Gläubigen nicht einfach ein Aspekt, sondern *die* Grundlage der wirtschaftlichen Versorgung der Klöster und Kirchen in der ägyptischen Chora in spätantik-frühislamischer Zeit.[64] D. Caner hat, aufbauend auf Beobachtungen V. Déroches zur byzantinischen Hagiographie, die Grundlagen einer spätantiken „miraculous economy" der frühen Kirchen und Klöster skizziert, die der Definition des Apostels

[62] S. die Diskussion bei Markiewicz 2009, 187.

[63] Die Texte unseres Dossiers zum Kreditwesen bestätigen deutlich A. Papaconstantinous (2010, 633) Einschätzung, wonach „women are strongly present in the system, both as lenders and as borrowers". Das prominenteste Beispiel aus dem thebanischen Raum ist die professionelle Geldverleiherin Kolodje aus Djême, die im 8. Jh. lebte, s. Wilfong 2002, 117–149.

[64] Wipszycka 1972, 29. Für eine rezente Übersicht zu religiös motivierten Stiftungen im byzantinischen Christentum zwischen 500 und 1500 sei auf Z. Chitwoods Beitrag zu Bd. 2 der *Enzyklopädie des Stiftungswesens in mittelalterlichen Gesellschaften* verwiesen: Borgolte (Hg.) 2015, 147–165; daneben empfiehlt sich ein vergleichender Blick auf die entsprechenden Darstellungen im selben Band zum Stiftungswesen im lateinischen Westen, Judentum, Islam und Indien im selben Zeitraum. Für rezente Übersichten zur Dokumentation des spätantik-frühislamischen Stiftungswesens s. Wilfong 2002, 95–104; Papaconstantinou 2012; Ruffini 2018, 111–125 (speziell zu Aphrodito, s. auch Hickey 2012, 100–106 zu den Stiftungen der Apionen).

Paulos in 2 Kor 9:5–12 gemäß auf einem Schenkungsbegriff des „Segens" (εὐλογία, ⲥⲙⲟⲩ) beruht, der zumindest der Idee nach keine Gegenleistung von der empfangenden Institution erwartet, sondern sich mit Gottes zu erwartendem Segen und der Gewissheit zu begnügen weiß, dass selbige Institution den Segen an die Gemeinde und per Almosen an die Bedürftigen weiter verbreiten wird – „such a system implied that humans involved in charitable transactions were mere points of passage in a circle of gifts that emanated from God."[65] Verschiedene, für uns im Einzelfall oft schwer zu kategorisierende fromme Gaben hießen καρποφορία „Fruchtopfer", ἀπαρχή „Erstlingsfrüchte", δέκατη/ⲣⲉⲙⲏⲧ „Zehnter", ἐλεημοσύνη/ἀγάπη/ⲛⲁ „Gnade = Almosen" und allgemeiner, bzw. vor allem: προσφορά „Darbringung = Opfer".[66] Die essentielle Heimat der als „Segen" konzipierten frommen Schenkung ist die Liturgie:[67] In der frühen Kirche war es gut dokumentierter Brauch, der sich in Ägypten bis weit in die Neuzeit gehalten hat, dass es von den Gemeindemitgliedern erwartet (wenn auch nicht direkt vorgeschrieben) wurde, mit einem Opfer etwa von Brot oder Wein zur Eucharistie beizutragen, wobei der Überfluss den Klerikern zukam. Diese Opfer, προσφορά genannt, kratzen bereits insofern an dem Ideal der uneigennützigen Abgabe, als im Gegenzug für die Stifter während der Messe ein gesondertes Gebet gesprochen wurde, wodurch der Grundstein für ein *de facto*-Tauschgeschäft „Stiftung gegen Gottes Segen" (für das Seelenheil und sogar die Rettung bereits verdammter Seelen nach dem Tode, aber auch für sofortigen Nutzen, koptisch: ⲥⲙⲟⲩ „Segen", im Diesseits, etwa landwirtschaftlicher Natur)[68] gelegt ist, das auch ganz offiziell von der Kirche sanktioniert wurde, wie es in aller wünschenswerter Klarheit in der Predigt *De hora mortis* des Ps.-Kyrill von Alexandria heißt (meine Übersetzung):

ⲉⲧⲁⲓⲭⲉ ⲛⲁⲓ ⲧⲏⲣⲟⲩ ⲉⲧⲉⲧⲛⲁⲅⲁⲡⲏ ⲱ ⲡⲓⲗⲁⲟⲥ ⲙⲙⲁⲓⲭⲣⲥ̅ ⲟⲩⲟⲍ ⲛⲓϣⲏⲣⲓ ⲛⲧⲉ ϯⲕⲁⲑⲟⲗⲓⲕⲏ ⲛⲉⲕⲕⲗⲏⲥⲓⲁ ⲉⲑⲃⲉ ⲛⲏ ⲉⲧϣⲱⲡ ⲛⲛⲓⲭⲱⲙ ⲛⲱϣ ⲉⲩϯ ⲙⲙⲱⲟⲩ ⲉⲃⲟⲩⲛ ⲉⲡⲏⲓ ⲙⲫϯ ⲕⲁⲛ ⲟⲩⲕⲟⲩⲭⲓ ⲡⲉ ⲕⲁⲛ ⲟⲩⲛⲓϣϯ ⲡⲉ ⲟⲩϣⲉ ⲛⲉⲣ ⲫⲙⲉⲩⲓ ϣⲁ ⲉⲛⲉⲍ ⲡⲉ ⲉⲛⲁⲧⲕⲏⲛ ϧⲉⲛ ⲡⲏⲓ ⲙⲫϯ. ϯⲭⲱ ⲇⲉ ⲙⲙⲟⲥ ⲛⲱⲧⲉⲛ ⲱ ⲡⲓⲗⲁⲟⲥ ⲙⲙⲁⲓⲭⲣⲥ̅ ⲭⲉ ⲣⲱⲙⲓ ⲛⲓⲃⲉⲛ ⲉϣⲁϥϣⲱⲡ ⲛⲟⲩⲭⲱⲙ ⲛⲟⲱ ⲛⲧⲉϥⲧⲏⲓϥ ⲉϧⲟⲩⲛ ⲉⲡⲏⲓ ⲙⲫϯ ⲓⲥⲭⲉⲛ ⲡⲓⲛⲁⲩ ⲉⲧⲟⲩⲛⲁϣⲱ ⲛϧⲏⲧϥ ϧⲉⲛ ϯⲉⲕⲕⲗⲏⲥⲓⲁ ⲉϣⲱⲡ ⲡⲓⲣⲱⲙⲓ ⲉⲧⲉⲙⲙⲁⲩ ⲟⲛϧ ϧⲉⲛ ϯⲟⲩⲛⲟⲩ ϣⲁⲩⲥϧⲁⲓ ⲙⲡⲉϥⲣⲁⲛ ⲉⲡⲭⲱⲙ ⲙⲡⲱⲛϧ ⲛⲥⲉϯ ⲛⲁϥ ⲛⲧⲉϥⲡⲣⲟⲥⲫⲟⲣⲁ ⲛⲍ̅ ⲛⲕⲱⲃ ⲛⲥⲟⲡ ϧⲉⲛ ⲟⲩⲥⲙⲟⲩ. ⲉϣⲱⲡ ⲇⲉ ⲟⲛ ⲡⲓⲣⲱⲙⲓ ⲉⲧⲁϥϣⲱⲡ ⲡⲓⲭⲱⲙ ⲁϥⲓ ⲉⲃⲟⲗ ϧⲉⲛ ⲥⲱⲙⲁ ⲉϣⲱⲡ ⲁϥⲓⲣⲓ ⲛⲟⲩⲕⲟⲩⲓ ⲛⲛⲟⲃⲓ ⲟⲩⲟⲍ ⲁⲩ6ⲓⲧϥ ⲉⲛⲓⲕⲟⲗⲁⲥⲓⲥ ⲓⲥⲭⲉⲛ ⲡⲓⲛⲁⲩ ⲉⲧⲟⲩⲛⲁϣⲱ ⲙⲡⲓⲭⲱⲙ ϧⲉⲛ ϯⲉⲕⲕⲗⲏⲥⲓⲁ ⲥⲉⲛⲁⲉⲛϥ ⲉⲡϣⲱⲓ ϧⲉⲛ ⲁⲙⲉⲛϯ ϧⲉⲛ ⲛⲓⲕⲟⲗⲁⲥⲓⲥ ⲉⲧⲉϥϣⲟⲡ ⲛϧⲏⲧⲟⲩ ⲥⲉⲛⲁⲛⲁⲓ ⲛⲁϥ ϧⲉⲛ ϯⲟⲩⲛⲟⲩ[69]

[65] Caner 2006, 330, s. auch idem 2008. Unter dem Stichwort „miraculous economy" fasst auch López 2013, 46–72 diesen idealen Segenszyklus am Beispiel Schenutes zusammen.

[66] Ibid., 340 n33.

[67] Zum Folgenden s. ibid., 340 mit weiter führender Literatur.

[68] Caner 2006, 340. Auch die Ernte heißt gerne ⲥⲙⲟⲩ.

[69] Amélineau 1888, 186f. Für den Hinweis auf diese Stelle danke ich herzlich Tonio Sebastian Richter. Vgl. auch den 85. Kanon des Ps.-Athanasios, zitiert nach Wipszycka 1972, 30: *„For if the*

> *„All diese Dinge habe ich zu eurer Wohltätigkeit (d.h. zu euch) gesagt, o christusliebende Gemeinde, ihr Kinder der katholischen Kirche, wegen derjenigen, welche die (im Gottesdienst) zu lesenden Bücher (d. h. wohl: Lektionare) kaufen und sie dem Haus Gottes schenken. Ob sie nun klein oder groß sind, es ist ein ewiges und unvergängliches Denkmal der Erinnerung im Haus Gottes. Und ich sage euch, o christusliebende Gemeinde, dass ein jeder Mensch, der ein zu lesendes Buch kauft und es dem Haus Gottes schenkt, und sobald in der Kirche daraus gelesen wird, sofern jener Mensch (noch) lebt, so wird sein Name sofort in das Buch des Lebens geschrieben werden und seine Opfergabe (προσφορά) wird ihm siebenfach als Segen (wieder) gegeben werden. Sofern der Mensch, der das Buch gekauft hat, aber schon den Körper verlassen hat, und falls er etwas gesündigt hat und (deshalb) zu den Strafstätten gebracht wurde, sobald in der Kirche aus dem Buch gelesen wird, so wird er emporgetragen werden aus der Hölle, aus den Strafstätten, an denen er sich befand, und er wird sofort begnadigt werden.“*

Der Begriff προσφορά bezeichnet also ursprünglich die Messe selbst, dann die von den Gläubigen für die bei der Messe konsumierten Nahrungsmittel gespendeten Gaben „et, par extension, toute sorte de don pieux",[70] wobei es oft als wichtige Bedingung betont wird, dass die Gabe (wie das Lektionar in Ps.-Kyrills Beispiel) der größeren christlichen Gemeinde nützt, wohl um den hässlichen Eindruck eines simplen „Ablasshandels" zu vermeiden.[71] Grundsätzlich gilt es, Spenden einer lebenden Person von solchen im Namen einer verstorbenen Person zu unterscheiden, wie es der *Codex Justinianus* mit der Trennung von *prosphora inter vivos* vs. *mortis causa* tut (Ps.-Kyrill unterscheidet zwar nicht zwei verschieden konzipierte Arten von Opfer, aber doch dieselben verschiedenen

son of a rich man hath died and if his father give on his account much riches, or again if he make unto the Lord's house many vows for the salvation of the soul of his son, verily God shall accept them of him and shall save him from his sins, by reason of his compassion toward the poor.“

[70] Ibid., 64–92.

[71] Vgl. etwa *P.KRU* 106, 65–76: Anna aus Djême schenkt dem Paulos-Kloster ein Haus sowie je einen Anteil an einem weiteren Haus, einem Grundstück und einer Backstube. Neben ihrem eigenen Seelenheil betont Anna die Wichtigeit des Almosen-Effekts für Dritte, zu dem ihre Gabe ans Kloster beitragen wird: ⲉⲁⲡⲛⲟⲩⲧⲉ | ⲛⲟⲝⲥ ⲉⲡⲁϩⲏⲧ ⲉⲧⲣⲁⲇⲱⲣⲓⲥⲥⲉ ⲙ̄ⲡⲉⲓⲕⲟⲩⲓ ⲛⲉⲣ ⲡⲙⲉⲉⲩⲉ | ⲉϩⲟⲩⲛ ⲉⲡⲙⲟⲛⲁⲥⲧⲏⲣⲓⲟⲛ ⲉⲧⲟⲩⲁⲁⲃ ⲡⲁⲓ ⲧⲉⲛⲟⲩ ⲛ̄ⲧⲁⲓϣⲣⲡ | ⲟⲛⲟⲙⲁⲍⲉ ⲛ̄ⲧⲉϥⲥⲧⲩⲗⲓⲧⲉⲩⲥⲓⲥ ⲉⲧⲟⲩⲁⲁⲃ ⲛⲥⲁ ⲧⲡⲉ ⲙ̄ⲡⲉⲓ|ⲇⲱⲣⲓⲁⲥⲧⲓⲕⲟⲛ ϥⲁⲅⲓⲟⲥ ⲁⲡⲁ ⲡⲁⲩⲗⲟⲥ ⳨ ⲙ̄ⲡⲕⲟⲗⲟⲗ ⲡⲛⲟϭ | ⲁⲛⲁⲭⲱⲣⲓⲧⲏⲥ ⲡⲣⲱⲧⲟⲛ ⲙⲉⲛ ϫⲉ ϣⲁⲣⲉⲛⲉϥⲥⲟⲡⲥⲡ | ⲁⲩⲱ ⲛⲉϥⲡⲣⲉⲥⲃⲉⲓⲁ ⲉⲧⲟⲩⲁⲁⲃ ϫⲓ ϩⲙⲟⲧ ⲉϫⲱⲓ ⲛ̄ⲛⲁϩⲣⲙ | ⲡⲉⲕⲣⲓⲧⲏⲥ ⲙⲙⲉⲉ ⲁⲩⲱ ϫⲉ ϣⲁⲣⲉⲡⲁⲕⲟⲩⲓ ⲛⲉⲣ ⲡⲙⲉⲉⲩⲉ ϣⲱ|ⲡⲉ ⲉϥⲙⲏⲛ ⲉⲃⲟⲗ ⲉⲧⲃⲉ ⲧⲛⲟϭ ⲛⲁⲅⲁⲡⲏ ⲉⲧϣⲟⲟⲡ ⲧⲉⲛⲟⲩ | ⲉϩⲟⲩⲛ ⲉⲛϩⲏⲕⲉ ⲉⲧⲡⲁⲣⲁⲅⲉ ⲙ̄ⲡⲙⲟⲛⲁⲥⲧ ⲉⲧⲟⲩⲁⲁⲃ | ⲁⲩⲱ ⲉⲧⲃⲉ ⲛⲉⲧⲉⲣⲉⲛⲥⲛⲏⲩ ⲭⲟ ⲙⲙⲟⲟⲩ ⲉⲃⲟⲗ ⲉⲛϩⲏⲕⲉ ⲙⲛ | ⲛⲉⲧϣⲁⲁⲧ „*Gott gab es in mein Herz, dass ich dieses kleine Andenken dem heiligen Kloster schenken solle, dessen heilige Inschrift (d. h. Namen) ich oben bereits in dieser Schenkungsurkunde genannt habe, (das Kloster des) St. Apa Paulos vom Kolol, des großen Anachoreten, zunächst, damit seine Gebete und seine heiligen Fürbitten Gunst für mich erlangen mögen vor dem wahrhaftigen Richter, und damit mein kleines Andenken fortdauern möge ob der großen Wohltätigkeit, die es derzeit gibt für die Armen, die das heilige Kloster besuchen, und ob dessen, was die Brüder den Armen und Bedürftigen zuteilen.*"

Auswirkungen eines Opfers – Glück im Diesseits und Rettung im Jenseits).[72] Da nun in koptischen Quellen – hier treten besonders die Testamente unter den thebanischen Rechtsurkunden hervor – das Wort προσφορά meist solche Opfergaben charakterisiert, die ein Gläubiger einer Kirche oder einem Kloster stiftet, damit dort nach seinem Tode in der Messe für sein Seelenheil gebetet wird, hat sich die koptologische Verwendung dieses Terminus auf den Aspekt der *prosphora mortis causa* verengt. Im Hinblick auf die Leipziger Ostraka schlägt sich dies nieder in T.S. Richters Interpretation von *O.Lips.Copt. I* 3 (Zugehörigkeit zu unserem Dossier unklar): Diese Liste von sechs Namen trägt die Überschrift ⲛⲉⲧⲟⲩⲧⲁⲗⲟ ⲡⲣⲟⲥⲫⲟⲣⲁ ⲉⲍⲣⲁⲓ̈ ⲍⲁ|ⲣⲟⲟⲩ, was Richter mit „diejenigen, denen *Toten*opfer dargebracht werden" übersetzt und als zum Totenwesen gehörenden Gebrauchstext für den mit der Ausführung der Seelenmesse betrauten Kleriker identifiziert. Wir werden sehen, dass diese Interpretation möglich, aber nicht zwingend ist. Wenn schon die Urform der προσφορά, ein Beitrag zur Liturgie, in der dann für den Spender gebetet wird, das Ideal des „Segens" als völlig uneigennützige Gabe in Frage stellt, so trifft dies umso mehr auf die Stiftungen zu, die an Klöster im Gegenzug für das Interzessionsgebet des Heiligen gemacht wurden, durch das die Gläubigen ihre Seele zu retten hofften. A. Papaconstantinou hat solche Stiftungen in dokumentarischen Texten aus Ägypten vom 4. bis 8. Jh. gesammelt und fand den bereits von V. Déroche anhand hagiographischer Texte gewonnen Eindruck bestätigt, wonach die an ihren Schreinen Wunder wirkenden Heiligen keinesfalls ἀνάργυροι „unbestechlich" waren,[73] sondern dass eine religiöse Dienstleistung vorliegt, die erkauft werden musste und die sicherlich auch den Besitz des Klosters vermehrte:

> „(T)he religious institution was offering an inestimable commodity: the saint's mediation in an individual's dealings with God, both in life and after death. The punishing and vengeful God of the Old Testament that was becoming the standard divine representation made this intercession seem extremely important. Unsurprisingly, this very strong negotiating position was used and probably abused by religious institutions, which produced a mass discourse inciting their flock to donate as best they could."[74]

Auch der Topos des Apa Hesekiel hat an diesem Diskurs und diesem Wirtschaftsmodell Teil gehabt. Wir können in Briefen von Aron und Andreas an Einwohner und Funktionäre in Dörfern immer wieder beobachten, dass dem Adressaten der Segen Gottes *gewünscht* (im dritten Futur: die Phrase ⲡϫⲟⲉⲓⲥ ⲉϥⲉⲥⲙⲟⲩ ⲉⲣⲟⲕ „der Herr segne dich!" ist sowieso immer ein deutliches Signal, dass eine Bitte folgt, s. die Belege im Index §15.4) bzw. der Segen des Herrn/des Hl. Hesekiel sogar in Aussicht gestellt bzw. vielleicht sogar versprochen wird

[72] Zur *prosphora mortis causa* s. Wipszycka 1972, 31ff. Beide Kategorien werden anhand des papyrologischen Befundes untersucht von Thomas 1987, 76ff; dort auch weiter führende Literatur.

[73] Déroche 2006.

[74] Papaconstantinou 2009, 92f.

(vielleicht ist es bedeutsam, dass nun der Konjunktiv des Futurs zum Einsatz kommt: ⲛⲧⲁⲣⲉⲡϫⲟⲉⲓⲥ/ⲡⲁⲅⲅⲉⲗⲟⲥ ⲙⲡⲧⲟⲡⲟⲥ ⲥⲙⲟⲩ ⲉⲣⲟⲕ/ⲛⲁϩⲙⲉ (f.), „dann *wird der Herr/der Engel des Topos dich segnen/retten"* s. *O.Lips.Copt. I* 16; Kat. Nr. **83**, *O.Vind.Copt.* 288 = *O.CrumST* 236 (Kat. Nr. **Add. 35**), das unten näher zu besprechende *O.Brit.Mus.Copt. I* 63/3 (Kat. Nr. **Add. 44**); Turaiev 1902, Nr. 12 (Kat. Nr. **Add. 49**); *O.Theb.Copt.* 41. Es handelt sich stets um Bitten an wohlhabende Personen bzw. speziell Dorfvorsteher, den Äbten einen Gefallen zu tun, und zwar entweder einem von den Äbten vertretenen Bittsteller zu helfen, oder dem Kloster Wagen- oder Kamelladungen von Gütern zu schicken. Die einzige genaue Parallele zu dieser Rhetorik, inklusive der Beschwörung des „Engels des Topos", findet sich in einem von A. Hanafi edierten griechischen Brief von Dioskoros von Aphrodito aus dem Jahr 573/4 oder ca. 589–90, also direkt zeitgleich mit oder wenig jünger als der größte Teil von Andreas' Korrespondenz.[75] Dioskoros wendet sich in seiner Funktion als Verwalter des von seinem verstorbenen Vater Apa Apollos gegründeten Klosters an einen einflußreichen Mann, vermutlich ein Mitglied des Stabes des Dux der Thebais, und bittet ihn, von missliebigen dritten Personen angestrebte administrative Änderungen (wohl in der Besteuerung) nicht zu gestatten, da diese sich für das Kloster nachteilig auswirken würden. Am Ende seines Schreibens (Verso 3–5) stellt Dioskoros dem Adressaten als Lohn für seine Kooperation in Aussicht:

ὅπως ἂν τὰ πλεῖστα ἐν τοˋύˊτῳ εὐχαριστήσω καὶ ἐπὶ πλεῖον ὁ θεσπέσιος ἄγγελος | τοῦ τόποˋυˊ καὶ τῶν ἁγίων ἐρημιτῶν μοναζ(όντων) ἡκαίˋωςˊ ἀντεισάξῃ ὑμῖν κ(αὶ) τοῖς ὑμετέρ(οις) υἱοῖς | ἀφόρητα ἀγαθά.

Diese Passage hat Hanafi, wie angesichts der koptischen Paralleltexte deutlich wird, gründlich missverstanden und wie folgt übersetzt: „*so that, in that case, I should be most grateful, even still more, the divine angel of the monastery and the holy monks of the desert. It could, in a way, cause you and your sons unendurable things.*" Ich möchte nun eine verbesserte Übersetzung auf Basis der folgenden Korrekturen vorschlagen: Zunächst sind die ἀφόρητα ἀγαθά, über die sich Hanafi sehr wundert (weil ἀφόρητος meist „unerträglich" im negativen Sinne bedeutet), sicher *keine* bösen Geschehnisse („unendurable things"), die im Falle der *Missachtung* von Dioskoros' Bitte den Adressaten und seine Nachkommen treffen werden (solche Drohungen kommen in den koptischen Parallelen nie vor; auch wenn der nachlässige Adressat ermahnt wird, wird er nur daran erinnert, was für gute Dinge er versäumt). Es sind im Gegenteil die „unfassbaren" bzw. (mit gewöhnlichen Mitteln) eigentlich *unerreichbaren*[76] *guten Dinge*,[77] mit

[75] P.KairoMus.Inv. S.R. 3733 (B) + S.R. 3805 (12) + S.R. 3733 (41), hg. von Hanafi 1988.

[76] ἀφόρητος (für das übrigens LSJ 292a mit „irresistable" auch eine nicht-negative Bedeutung kennt) könnte hier dem koptischen ⲁⲧϭⲛ ⲣⲁⲧ⸗ „unfindbar" entsprechen. Mit diesem Attribut werden wiederholt in dem *Enkomium auf den Erzengel Gabriel* des Pseudo-Archelaos von Nea-

denen der „Engel des Topos" dem Adressaten seine Wohltätigkeit *großzügig*[78] *vergelten*[79] werde. Der Sinn der ganzen Passage lautet also korrekt: „*… so dass ich dir dafür äußerst dankbar sein werde und insbesondere der heilige Engel des Topos und der Mönche der Wüste (es) dir und deinen Kindern reichlich mit unerreichbaren Segnungen vergelte"*. Die folgende Tabelle zeigt die korrespondierenden Elemente der koptischen Texte und der griechischen Parallele:

polis (hg. von Müller 2019) Gott als Helfer bzw. seine überwältigenden (materiellen) Segnungen für diejenigen bezeichnet, die ihren wenigen Besitz verschenken und dafür von Gott mehr zurück bekommen (z. B. ein ehemals armes Haus, das nun vor Brot überquillt), als ein Sterblicher normalerweise „finden" bzw. im Falle des griechischen Pendants: „tragen" könnte. Vgl. auch *P.KRU* 65, 24–25: Die monastische Lebensweise strebt nach ⲚⲀⲄⲀⲐⲞⲚ | ⲚⲀⲧⲱϫⲀϫⲉ ⲉⲣⲟⲟⲩ „den unaussprechlichen Gütern". Es scheint eine beliebte rhetorische Strategie gewesen zu sein, die besondere Qualität von Gottes ἀγαθά im Sinne einer negativen Theologie als „un-X" zu charakterisieren. Könnte es sich bei ἀφόρητος alternativ um einen Fehler für das semantisch wunderbar passende ἀπέραντος „unendlich, unbegrenzt" handeln? Dieses kann Gott oder göttliche Attribute qualifizieren (Lampe 192 b), in der koptischen Literatur auch speziell die Segnungen (ἀγαθά) im Himmelreich: In Stephan von Hnes' Enkomium auf den Märtyrerheiligen Elias (verfasst um 600 und erhalten in einer Handschrift des 10. Jh.) endet eine Auflistung der Arten, auf welche der Märtyrer irdischem Ruhm und Reichtum zugunsten seines himmlischen Lohns entsagte, mit den Worten: Ⲁϥⲕⲱ Ⲛⲥⲱϥ | Ⲛ̄ⲚⲉⲓⲆ̄ⲝⲓⲱⲙⲀ | Ⲙ̄ⲡⲣⲟⲥ ⲟⲩⲟⲉⲓϣ | ⲀⲗⲗⲀ ⲥⲉϣⲟⲟⲡ | ⲚⲀϥ ⲚϬⲓ ⲚⲀⲄⲀ|ⲐⲞⲚ ⲚⲀⲡⲉⲣⲀ(Ⲛ)|ⲧⲟⲚ „Er ließ diese vorübergehenden Ehren hinter sich, doch (dafür) gibt es für ihn die unendlichen ἀγαθά", s. Sobhy 1919, 80.

[77] Eben die von Hanafi zu semantisch neutralen und somit sogar potenziell negativen „things" gemachten ἀγαθά.

[78] Der Kontext verlangt ein Adverb mit positiver Bedeutung. Für Hanafis hapax legomenon ἠκαίως, das als Synonym von ἠκαῖον = ἀσθενές „schwach" gelten soll, schlage ich vor, dass sich dahinter eine missglückte Schreibung von ἱκανῶς „adäquat, reichlich" oder δικαίως „gerecht" verbirgt, vielleicht das eine durch das andere kontaminiert. Vgl. Kat. Nr. **107**: „Apa Dios wird sich eurer *angemessen* (ⲉⲡⲱϫⲓ) erbarmen."

[79] Dies und nicht „verursachen" ist ja die Bedeutung von ἀντισηκόω; das Subjekt ist zudem keine unpersönliche dritte Person, sondern der „Engel".

a) Segensversprechen bei Aron, Andreas und Dioskoros von Aphrodito

Text	Einleitung der Bitte	Bitte	Aussicht auf Lohn
O.Lips.Copt. I 16 (Aron)	*„Der Herr segne euch!"*	*„Wenn ihr bitte beide Eide annullieren und sie zu einer anderen Gerichtsstelle schicken würdet, damit sie befriedigt werden …"*	*„… dann wird **der Herr** euch segnen."*
Turaiev 1902, Nr. 12 (Kat. Nr. **Add. 49**) (Andreas)	*„Ich bitte Gott und ich bitte dich …"*	*„… dass deine Barmherzigkeit Maria helfe …"*	*„… dann wird **Gott** dich bewahren, und deine Familie, vor diesen weit verbreiteten Toden und diesen Krankheiten, und dann wird **Gott** dich und deine ganze Familie segnen."*
O.Theb.Copt. 41 (Andreas)	[nicht erhalten]	*„Sei so gut und nimm Kamele durch deine Autorität und belade sie …"*	*„… dann wird **der Herr** dich segnen."*
O.Vind.Copt. 288 = *O.CrumST* 236 (Kat. Nr. **Add. 35**) (Aron und Andreas)	*„Der Herr segne dich und dein Vieh!"*	*„Sei so gut und schicke den Wagen beladen mit Ofenholz zu uns …"*	*„… dann wird **der Herr** dich segnen."*
Kat. Nr. **83** (Andreas)	*„Der Herr segne dich!"*	*„Sei so gut und schicke den Wagen beladen mit […] zum Topos des Apa Hesekiel …"*	*„… dann wird **der Engel des Topos** dich segnen."*
O.Brit.Mus.Copt I 63/3 (Kat. Nr. **Add. 44**) (Aron und Andreas)	Erinnerung an das unerfüllte Versprechen	*„Zerstöre nicht deinen Entschluss mit dem Topos …"*	*„… so dass **der Engel des Topos in der Wüste** dich segne, und deine Kinder, und alles, was dir gehört!"*
P.Kairo (s. o.) (Dioskoros)	Anfang nicht erhalten, später: *„Darum bitte ich erneut deine stets respektierte illustre Herrschaftlichkeit vor allem um Gottes willen sowie (um) unserer slg. Väter und (um) deiner Seele (willen) …"*	*„… die Anweisung zu geben (Dioskoros' Wunsch zu erfüllen) …"*	*„damit ich dir dafür äußerst dankbar sein werde und insbesondere **der heilige Engel des Topos und der Mönche der Wüste** (es) dir und deinen Kindern reichlich mit unerreichbaren Segnungen vergelte"*

Diese sehr idiosynkratische Phraseologie scheint in diesem Schema außerhalb der Ostraka vom Topos des Apa Hesekiel und dem etwa gleichzeitigen Dioskoros-Archiv weder in den griechischen noch in den koptischen Papyri attestiert zu sein. Wir haben somit jeden Grund zu der Annahme, dass es sich hier tatsächlich um eine neue Form handelt, die mit der Monastisierung des Heiligenkultes in Ägypten ab der Mitte des 6. Jhs. (s. die Diskussion unter §6.2) unmittelbar zusammenhängt. Wie mir scheint, handelt es sich hierbei um die spezialisierte Instrumentalisierung einer allgemeineren Form des Bittens, die sich besonders oft in Briefen des 6.–8. Jhs. findet. Zunächst gilt es festzustellen, dass Formulierungen des Wunsches, Gott möge den Adressaten segnen, natürlich in christlichen Briefen grundsätzlich enorm häufig sind. Viel spezieller ist jedoch eine Form, die als der Prototyp der oben skizzierten rhetorischen Strategie erscheint, und in welcher der Absender den eigenen Dank und/oder den Dank einer von ihm vertretenen dritten Person und/oder den Dank/Segen des Heiligen bzw. Gottes als Lohn in Aussicht stellt. Sie lässt sich etwa wie folgt typologisieren (sicherlich lassen sich noch mehr Nuancierungen und mehr Attestationen in beiden Sprachen finden) als ein Kontinuum vom einen Extrem der Dankbarkeit nur des Absenders (rein sozial) bis zum anderen Extrem der Dankbarkeit nur Gottes bzw. des Heiligen (rein religiös), mit verschiedenen Abstufungen und Übergangsformen zwischen diesen Polen (hier nur Phrasen, die *nach* der vorgetragenen Bitte den Effekt ihrer Erfüllung voraussagen; *eingeleitet* werden Bitten grundsätzlich gerne mit ⲡⲭⲟⲉⲓⲥ ⲉϥⲉⲥⲙⲟⲩ ⲉⲣⲟⲕ „der Herr segne dich", so dass die Bitte oft zwischen zwei Segenswünschen eingeklammert erscheint):

b) Spektrum von Dankbarkeitsversprechen in Briefen des 6.–8. Jhs.

A. Dankbarkeit nur des Absenders (sozial, einfach):

ἵνα/ὅπως εὐχαριστήσω ὑμῖν

„*... damit ich euch (d. h. meist: dir) danke"*

z. B. *P.Col.* 11. 302; *P.Gen.* 4. 178 (beide 6. Jh.); *P.Apoll.* 31, 5; 42, 9 (frühes 8. Jh.)

Koptisch: ϫⲉⲕⲁⲥ ⲉⲓⲛⲁⲉⲩⲭⲁⲣⲓⲥⲧⲁ ⲛⲏⲧⲛ o. ä., Belege bei Förster, *Wb*, 311f.

B. Dankbarkeit des Absenders und einer dritten Person, die den Adressaten öffentlich rühmen wird (sozial, verstärkt)

εἵνα κἀγὼ συνήθως εὐχαριστήσω τῇ σῇ μεγαλοπρεπίᾳ | καὶ οἱ καθοσιωμένοι ἄνδρες συνήθως καὶ αὐτοὶ κηρύξωσιν [τ]ὸ σὸν | μέγεθος

„*...damit ich dir wie gewohnt danke und damit auch die gewidmeten Männer wie gewohnt deine Größe verkünden"*

(*P.Col.* 11. 302, 6. Jh.)

C. Wie B., aber … öffentlich und vor Gott rühmen wird (sozial-religiös)

ἵνα εὐχαρισ[τήσῃ] ἀεὶ τῇ σῇ | δικαιοσύνῃ παρὰ τῷ πανε[λεή]ονι Θεῷ καὶ παρὰ πᾶ[σι] τοῖς ἀνθρώποις | καὶ κῆρυξ γένηται τ[ῶν καλῶν καὶ ἀγ]αθῶν πράξεων τῆς σῆς ἁγιότητος

„… damit er ewig deiner Rechtschaffenheit vor dem allbarmherzigen Gott und vor allen Menschen danke und damit er Verkünder aller schöner und guter Taten deiner Heiligkeit sei."

(P.Sorb. Inv. 2.306, laut Hg. 4.–6. Jh.; dann wohl am ehesten 6. Jh.)

D. Dankbarkeit des Absenders und des Heiligen/Gottes (sozial-religiös, verstärkt)

(s. Dioskoros von Aphrodito in Tabelle a sowie im Folgenden PSI 14.1425)

Wohl in O.Crum 246 (meine Rekonstruktion):
[ⲛⲧⲁⲣⲉ ⲡⲭ]ⲟⲉⲓⲥ ⲥⲙⲟⲩ ⲉⲣⲟⲕ ⲛⲧⲛ|ⲛⲧⲛⲟⲟⲩⲥ ⲛⲁⲕ ⲟⲛ

„Damit der Herr dich segne und auch, damit wir es dir schicken."

E. Dankbarkeit nur des Heiligen/Gottes (religiös, einfach)

(s. Aron und Andreas in Tabelle a)

Dieselbe Grundform:
ⲭⲉⲕⲁⲥ/(ⲛ)ⲧⲁⲣⲉⲡⲭⲟⲉⲓⲥ (ⲛⲁ)ⲥⲙⲟⲩ ⲉⲣⲟⲕ (ⲁⲩⲱ ⲛϥ̄ⲁⲣⲉⲥ ⲉⲣⲟⲕ)/ⲣ ⲡⲉϥⲛⲁ ⲛⲙⲙⲁⲕ

„… damit der Herr dich segne (und behüte)/sich deiner erbarme"

Sehr oft in Theben, z.B. O.Crum 126, 152, 211, 261–66, 269, 281

ⲧⲁⲣⲉⲡⲥⲙⲟⲩ (ⲛ)ⲛⲉⲡⲉⲧⲧⲟⲩⲁⲁⲃ ⲉⲓ ⲉⲍⲣⲁⲓ ⲉⲭⲱⲧⲛ ⲙⲛ ⲡⲉⲧⲛⲉ|ⲥⲱ[ⲩ]ⲍ ⲉⲍⲟⲩⲛ̄ ⲧⲏⲣϥ̄ ⲛ̄ⲉⲩⲗⲟⲅⲓⲙⲉⲛⲟⲛ

„… damit der Segen der Heiligen über euch und eure ganze gesegnete (Kloster-) Gemeinde komme"

(P.Mon.Apollo I 55, 8. Jh.)

ταῦτ|α εὐβρίσκις (l. εὑρίσκεις) | παρὰ τοῦ κυ(ρίου)

„… dies bekommst du vom Herrn (wieder)."

(P.Oxy. 43.3149, 6. Jh.)

Der nun gewonnene Überblick zeigt, dass Arons und Andreas' Werben mit dem Segen Gottes bzw. des „Engels des Topos" nach einem weit verbreiteten epistolarischen Klischee modelliert ist. Es handelt sich offensichtlich um eine gängige

Art, sich „herzlich im Voraus" beim Adressaten zu bedanken, wenn man mit einer Bitte an diesen heran tritt. Aus dieser Beobachtung folgt die wichtige Einschränkung, dass es sich natürlich *nicht* bei jeder Gefälligkeit, die auf diese Weise rhetorisch motiviert werden soll, um eine προσφορά-Stiftung im engeren Sinne handelt – dies scheint sogar ausgeschlossen in dem eben zitierten Fall in dem Brief *P.Mon.Apollo* I 55, wo genau umgekehrt der Repräsentant eines Dorfes die Mönche an eine gewohnheitsmäßige Lieferung erinnert, eine von Joanna Wegner untersuchte Konstellation, die sich öfters in den Bawit-Papyri findet.[80] In solchen Fällen schuldet das Kloster unter ganz unterschiedlich oder ggf. gar nicht formell institutionalisierten Vereinbarungen gewohnheitsmäßig (wir lesen stets von einer συνήθεια) Dorfbewohnern unterschiedliche Warenlieferungen, vermutlich oft als Pachtzins vom Kloster in der Pächter- statt in der besser dokumentierten Verpächterrolle (vgl. §7.2.1).[81] Wie Wegner betont, stellen anders herum die von den aristokratischen „großen Häusern" wie den Apionen regelmäßig an viele Klöster gezahlten προσφοραί sicher das Extrembeispiel der voll institutionalisierten Variante einer συνήθεια zugunsten des Klosters dar.[82] Auf eine solche Vereinbarung nimmt offensichtlich der in Gänze zitierwürdige griechische Brief des 5. Jh. *PSI* 14. 1425 Bezug, der aus dem Oxyrhynchites stammt und an den Herrn eines „glorreichen Hauses" adressiert ist, hinter dem wir ja tatsächlich das Haus Apion vermuten könnten.:[83]

Verso:

- -

1 [† ἰδόντες χρείαν] τὴ[ν ν]ῦν ἔχουσα[ν τὸ] κᾳθ' ἡμᾶς εὐαγὲς κοιν[ό-]
 [βιον ἐλπίζομεν] πρ[ὸς τ]ὴν ὑμετέρ[αν] φιλόχ(ριστο)ν μεγαλο(πρέπειαν)· ὅθε[ν]
 [γουνοπετοῦ]ντες παρακαλοῦμεν αὐτὴν μὴ παριδεῖν ἡμᾶς
 [ἀλλὰ καὶ κε]λεῦσαι προσαπολυθῆναι ἡμῖν ἃ ἐξ ἔθους εὐηργέ-
5 [τηκεν] [ὁ ἔνδο]ξος ὑμῶν οἶκος ὅπως καὶ κατὰ τοῦτο εὐχαρισ-
 [τῶμεν εἴγ' ἅμα]ρτωλοί ἐσμεν, τὰς συνήθεις εὐχὰς ἀναπέμψομε(ν)
 [πρὸς τὸν θεὸν] ὑπὲρ σωτηρίας αὐτῆς κ(αὶ) συστάσεως παντὸς τοῦ
 [μεγαλοπρεποῦ]ς οἴκου. ἡ ἁγία κ(αὶ) ζωοποιὸς τριὰς εἴη μεθ' ὑμῶν †

[80] Die identische Rhetorik verschleiert dabei einen wichtigen Unterschied: Die Laien können den Mönchen den Segen der heiligen nur *wünschen*, haben darauf aber im Gegensatz zu den Mönchen keinen direkten Einfluss durch den privilegierten Zugang zum „Engel", der die Segnungen besorgt.

[81] Wegner 2016, 220–26.

[82] Ibid., 221n196; zu frommen Stiftungen als regelmäßige Ausgaben der Apionen s. Hickey 2012, 100–106.

[83] Für den Hinweis auf diesen Text danke ich sehr herzlich Lajos Berkes.

Recto:

 † δεσπό τ

κυρ […]

„Im Hinblick auf den Bedarf,[84] den das heilige Coenobium (d.h., das Mönchs-
leben) bei uns hat, hoffen wir auf (die Hilfe) eure(r) christusliebende(n) Magni-
fizenz, weshalb wir uns kniefällig verneigen und sie (d.h. dich) bitten, uns nicht
zu übersehen, sondern doch zu befehlen, uns das auszuzahlen, was euer ruhm-
reiches Haus uns nach Gewohnheit (stets) als Wohltat hat zukommen lassen, so
dass wir uns dafür dankbar erweisen – so wir auch Sünder sind –, indem wir die
üblichen Gebete zu Gott aufsteigen lassen für (euer) eigenes Heil und für den
Erhalt des ganzen glorreichen Hauses. Die heilige und lebensspendende Drei-
einigkeit sei mit euch! + (Recto) *An unseren in jeder Hinsicht christusliebenden*
und glorreichen Herrn […]“

Hier liegen, abgesehen vom Engel des Klosters, schon alle wesentlichen
Bestandteile von Arons & Andreas' Brief *O.Brit.Mus.Copt. I* 63/3 (Kat. Nr.
Add. 44) vor: In beiden Fällen erklären die Mönche sehr höflich, dass der als
„christusliebend" umschmeichelte Adressat (und sein „Haus" bzw. seine Fami-
lie) den Segen Gottes nur dann bekommen wird, wenn er die übliche προσφορά
ans Kloster auszahlt.[85] In solchen Fällen verbirgt sich also hinter dem, was meist
eine bloße Floskel zu sein oder eine nicht näher bestimmbare συνήθεια zu be-
treffen scheint, deutlich die konkrete ökonomische Praxis des Tauschgeschäfts
„Stiftung gegen Interzessionsgebet". Da nun, wie oben bereits festgestellt, diese
Rhetorik in den monastischen Lieferaufträgen des Dossiers nie vorkommt, aber
ganz typisch ist für Bitten an Dorfeliten (besonders die fast identisch
formulierten Kat. Nr. **83** und *O.Vind.Copt.* 288 = Kat. Nr. **Add. 35**), scheint mir
der Verdacht unbedingt angemessen, dass es sich auch bei diesen Schreiben, die

[84] Es sind mit χρεία die materiellen Bedürfnisse der Mönche gemeint, vgl. *P.CLT* 1, 36–41: Der
Mönch Moses dankt den Äbten des Paulos-Klosters, „die sich mit ihrer Handarbeit um mich
kümmerten für Kleidung und jeden Bedarf des Mönchlebens (ⲭⲣⲓⲁ ⲛⲓⲙ ⲙⲙⲛⲧⲙⲟⲛⲟ`ⲭ´)". In
P.KRU 13, 36–38 erklärt Kyriakos, dass er den durch einen Hausverkauf erworbenen Preis dem
Phoibammon-Kloster stiftet, genauer (My und Lakune von mir rekonstruiert anstelle von Crums
ⲛ̣[. ⲧ]) ⲉⲧⲉⲧⲣⲁⲡⲉⲍⲁ ⲛⲛⲍⲏⲕⲉ ⲙ̣[ⲛ ⲧ]|ⲭⲣⲓⲁ ⲛⲡⲧⲟⲡⲟⲥ ⲉⲧⲟⲩⲁⲁⲃ „für die Tafel der Armen und den
Bedarf des Heiligen Topos".

[85] *O.Brit.Mus.Copt. I* 63/3 wurde von Brooks Hedstrom 2017, 83 vollständig missverstanden.
Sie fasst den „Wüstenort" etwas romantisch als einen „conduit" auf, der einem Mönch (den sie
irrigerweise für den Adressaten des Briefes hält) für „divine" bzw. „spiritual encounters" in der
Wüste dienen könne – indem sie weder das epistolarische Klischee noch den wirtschaftlichen
Kontext erkennt (obwohl ja gerade dieses Exemplar ziemlich explizit das wirtschaftliche Problem
um Psans προσφορά beim Namen nennt und in Getreidemengen bemisst), geht die Autorin von
einer wortwörtlichen Begegnung mit einem leibhaftigen Engel aus (solche gehörten allerdings
durchaus zum Imaginaire des idealisierten Mönchslebens, s. Muehlberger 2008).

in ganz knappen Worten die Bitte um eine Schenkung formulieren und dafür den Segen Gottes bzw. des „Engels des Topos" anbieten, um Verhandlungsschritte handelt, über welche die Klosteräbte προσφοραί anwerben. *O.Brit.Mus.Copt. I* 63/3 erfüllt für diesen Themenkomplex gewissermaßen den gleichen methodischen Nutzen als krisenbedingt expliziter formuliertes Pendant zu den lakonisch-obskureren Paralleltexten, aus denen die Strukturen im Hintergrund nicht recht eindeutig hervorgehen, so wie Kat. Nr. **10** ausnahmsweise explizit Andreas' Rolle als Generalverwalter der Klöster erwähnt und das System hinter seinen zahllosen Lieferaufträgen erahnen lässt, die sich sonst aus der Masse der knapp formulierten bzw. fragmentarischen Einzeltexte nicht ohne Weiteres erschließen (§5.1.1).

Es lässt sich noch eine Reihe weiterer Ostraka anführen, die Aspekte desselben Stiftungswesens zu dokumentieren scheinen: Kat. Nr. **353** ist eine Liste von Personen, insofern *O.Lips.Copt. I* 3 („Diejenigen, für die προσφοραί dargebracht werden") ähnlich, unterscheidet sich von jener Liste aber a) durch die Überschrift, die diesmal den Hl. Hesekiel anruft, er möge alle genannten Personen segnen (das korrespondiert mit dem Versprechen in Arons und Andreas Briefen „dann wird der Herr/der Engel des Klosters dich segnen") und b) in dem Umstand, dass die gelisteten Personen mit zum Teil weit entfernten Toponymen spezifiziert werden und oft zusammen mit Familienmitgliedern genannt werden. Ich würde vorschlagen, dass es sich hier um Personen handelt, die sich durch eine fromme Stiftung die Aufnahme in das Gebet in einer Messe schon zu Lebzeiten verdient haben. Es war schon die Rede von dem alten Brauch, für die Spender von προσφοραί ein besonderes Gebet in der Messe zu sprechen. Diese Praxis attestiert noch im 14. Jh. Abu l'Barakat in seiner *Lampe der Finsternis* in dem Kapitel „über das, was die heiligen Kanones über das Thema der Sonntagskollekte berichten", in Bezug auf Gebete für lebende wie auch für tote Stifter (deren Namen von den Diakonen dafür aufgeschrieben wurden, was der passende Kontext für unsere Namenslisten wäre):

> „La présentation de l'offrande est obligatoire pour tous les chrétiens et sa réception est bonne à qui s'est éprouvé d'abord et s'est préparé, âme et corps, et apprêté, au dedans at au dehors, pour la recevoir dans les conditions qu'elle requiert (...). Que les diacres inscrivent les noms de ceux qui apportent les offrandes, vivants ou morts, pour qu'on en fasse mémoire."[86]

Im ersten Phoibammon-Kloster, das mit dem Hesekiel-Kloster engsten Kontakt pflegte (s. §4.4.2), fand sich ebenfalls ein Brief, der m. E. dieselbe rhetorische Taktik verwendet: Die Edition von *O.Mon.Phoib.* 18 verso lautet ⲭⲉ ⲭⲉⲕⲁ̣ⲕⲁⲓⲍⲟⲩ ⲛ̄ⲛⲓⲙⲁ ϣⲁ ⲡⲟⲟⲩ | ⲡⲁ̣ ⲓⲱⲍⲁⲛⲛⲏⲥ ϥⲛⲁⲣ ⲡⲁ̣ⲛⲁ̣ ⲛⲙⲙⲁ̣[(...)]| . ⲩⲛⲁⲥ ... ⲱⲛ ⲟⲛ ϥⲛⲁⲣ ⲟϥ | . ⲁ . ⲧⲁ̣ⲛ . . ⲃⲱⲕ ⲡⲉⲥⲕⲩⲁ̣| . ⲙⲛ ⲧⲁ̣ⲙⲟⲩ ⲭⲉ ⲕⲥⲟⲟⲩ[ⲛ (...) | (...)ⲙ]ⲛ̄ⲧⲣⲉ ⲛⲁⲕ . ⲧⲓⲛⲟ[ⲩ (...) | (...)] . ⲓ̈ (.) ⲛ̣[(...) „... *du hast (?) diese Orte*

(Klöster?) bis jetzt ... Apa Johannes wird sich deiner erbarmen ... und er wird ... du dir die Mühe machst ... denn du weißt ... dir bezeugen, nun [...]". Da hier, soviel ist trotz des fragmentarischen Zustands klar, mit dem Segen eines Hl. Apa Johannes geworben wird, müsste es sich bei dem Absender um einen Vorsteher eines Johannes-Klosters gehandelt haben. Genau dieselbe Ausdrucksweise „Apa NN wird sich deiner erbarmen" findet sich auch in Kat. Nr. **107**, hier spricht der Absender offenbar im Namen des (Klosters des) Apa Dios (s. §4.4.9). In einem Fall (Kat. Nr. **108**), wohl einem Brief des Abtes Johannes an einen Gläubiger, der wieder um den Verzicht auf eine Schuld im Gegenzug für das Gebet für sein Heil gebeten wird, wird diese Stiftung offenbar als ϩⲱⲧⲉ „Abgabe/Tribut" bezeichnet, welche(n) „er" (Gott? Hesekiel?), so die Überzeugung des Absenders, sicher annehmen werde. Dieser Ausdruck entspricht i. d. R. φόρος (*CD*, 722a–b) und bezeichnet in dokumentarischen Texten auch die Landsteuer bzw. den Pachtzins, vgl. *O.Crum* 140 (als Schreiber fungiert ein Andreas „der Geringste"!) und *O.Crum* 206. Zwei „Ostraka" (die eigentlich keine sind, da die Beschriftung Teil der Funktion des Gefäßes *vor* dem Zersplittern ist)[87] verdienen in diesem Zusammenhang besondere Erwähnung, da es sich hier vielleicht um die einzigen Fälle einer Stiftung ans Hesekiel-Kloster handelt, in denen sich uns physische Reste der Schenkung selbst erhalten hat: Kat. Nr. **378** und **379** sind augenscheinlich Adressaten- und Absenderangabe im üblichen Stil des Briefformulars, die isoliert und auf dem Fragment von Gefäßhälsen geschrieben sind; beides bereits Hinweise darauf, dass es sich nicht um einen tatsächlich verschickten Brief, sondern allenfalls um eine Übung handeln könnte. In Kat. Nr. **379** (Abb. 14) lesen wir *„An Apa Hesekiel, von Patermute"*, was wir in elaborierterer Form auf Kat. Nr. **378** wiederfinden als *„An meinen väterlichen und Gott liebenden Herrn Apa Hesekiel, von Patermute, diesem Elenden."*

Hier liegt eine idiosynkratische Synthese aus Briefformular und Gebetsrhetorik vor, die (wie auch die für Briefe unübliche isolierte Anbringung beider Inschriften auf der Amphorenschulter), als Markierung der Amphoren selbst als Schenkungen des Absenders ans Hesekiel-Kloster sinnvoll erklärt werden kann.[88] Der Absender Patermute hat offenbar mindestens zweimal eine Amphore (oder einmal mindestens diese beiden Amphoren), vielleicht mit Wein oder Öl gefüllt, ins Kloster geschickt[89] – formuliert wird die Schenkung aber (wie so oft

[87] Für diese Erkenntnis danke ich Tonio Sebastian Richter.

[88] Die Schulter der Amphore ist der prädestinierte Ort zur Anbringung von Informationen etwa über den Adressaten und den Inhalt, der in unserem Fall zwar nicht genannt ist, s. Beckh 2013, 89.

[89] Vgl. eine Episode aus dem Leben des Samuel von Kalamun: Eine fromme Witwe aus Oxyrhynchos stiftet jedes Jahr drei μέτρα Öl und schickt es in einem Gefäß zum Kloster, wo es von dem „diensthabenden Mönch" (διακονητής) entgegen genommen und in einem Lagerraum (einfach ⲧⲣⲓ genannt) bei den übrigen Gefäßen verstaut wird (Alcock 1982, 27, 38–45).

in den gleich zu besprechenden Stiftungen ans Phoibammon-Kloster) als fromme Gabe an den Heiligen selbst.

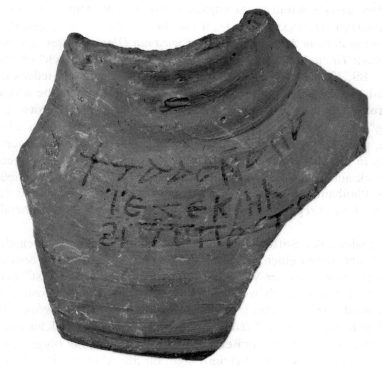

Abb. 14: Dem Hesekiel-Kloster gestiftete Amphore, Kat. Nr. 379 (O.Lips.Inv. 3623)

Als Dokumente des Stiftungswesens gehören die genannten Ostraka aufs Engste zusammen mit dem Dossier der thebanischen Schenkungsurkunden *P.KRU* 78–114 und 120 sowie *O.Crum* Ad. 3 und *O.Brit.Mus.Copt. I* 66/2. Verschiedenes Eigentum (z.B. Dattelpalmen in *P.KRU* 111), Grundbesitz (*P.KRU* 106) und sogar ihre Kinder oder sich selbst (*P.KRU* 78–104) werden hier von den Stiftern dem Topos des Apa Phoibammon in Theben-West vermacht, damit im Gegenzug die Fürbitte des Phoibammon bei Gott für das Seelenheil (ογχλι/ cωthpiλ) des Stifters bzw. auch des gestifteten Kindes sorgen werde. Hierbei wird kein Hehl um den Charakter dieses Tauschgeschäfts gemacht, das dem von Caner skizzierten paulinischen Ideal einer „alternative economy that supported Christian religious professionals, while ideally remaining free of the self-interested motives or degrading demands associated with most gifts of the day"

widerspricht.[90] So bietet etwa eine der vielen Mütter eines kranken Kindes dem Hl. Phoibammon an (*P.KRU* 89, 26–29): ⲉⲕϣⲁⲛⲭⲁⲣⲓⲍⲉ ⲛⲁϥ ⲙⲡⲧⲁⲗϭⲱ ϣⲁⲓ|ⲇⲱ-ⲣⲓⲍⲉ ⲙⲙⲟϥ ⲉϩⲟⲩⲛ ⲉⲡⲉⲕⲑⲩⲥⲓⲁⲥⲧⲏⲣⲓⲟⲛ | ⲛϥⲣ ϭⲁⲩⲟⲛ ⲙⲡⲛⲟⲩⲧⲉ ϩⲁ ⲧϣⲃⲃⲓⲱ ⲛⲙⲡⲉⲧⲛⲁ|ⲛⲟⲩϥ ⲛⲧⲁⲕⲁⲁⲩ ⲛⲙⲙⲁⲓ „*Wenn du ihm die Heilung gewährst, dann werde ich ihn deinem Altar stiften und er wird ein Diener Gottes sein im Tausch für die guten Taten, die du mir getan hast.*" Diese zum „Tausch" (ϣⲃⲃⲓⲱ, auch in *P.KRU* 89, 22 und 100, 36) angebotene Gabe wird immer wieder explizit als προσφορά (seltener auch als ἀγάπη)[91] bezeichnet, während die Urkunde ein δωρεαστικόν ist (s. jeweils Crums Lehnwörterindex); hier werden προσφορά „offering" und δωρεά „donation" also keineswegs so kategorisch auseinander gehalten, wie A. Papaconstantinou es verallgemeinert.[92] Es ist wiederum nicht klar, dass in diesen Urkunden (immer oder nur) an die *Toten*messe gedacht ist. Im Hinblick auf das soeben dargelegte Spektrum ist nicht auszuschließen, dass auch das Phoibammon-Kloster im 8. Jh. sowohl προσφοραί *mortis causa* als auch *inter vivos* akzeptierte und die Namen der Stifter auf entsprechende Listen setzte.

Die Annahme der Stiftungen an das Phoibammon-Kloster geschieht in den Urkunden stets durch einen Priester oder Diakon, der zugleich Vorsteher (προ-εστώς) und wirtschaftlicher Verwalter (οἰκονόμος) des Klosters ist[93] und an den sich die Stifter namentlich wenden als Repräsentanten des Klosters, das mal vertreten wird ϩⲓⲧⲟⲟⲧⲕ „durch dich" (den προεστώς und οἰκονόμος NN), und mal noch präziser durch das *Dikaion* (die Rechtsvertretung des Klosters, s. §7.1), das ϩⲓⲧⲟⲟⲧⲕ „durch dich" repräsentiert wird. Für die bei der obigen Diskussion des Geldverleihs (§7.4) aufgetretene Frage, ob die Äbte des Hesekiel-Klosters als Individuen oder implizit als Vertreter des *Dikaion* agieren, gilt es hier also die wichtige Beobachtung zu machen, dass die Nennung des *Dikaion* in den thebanischen Schenkungsurkunden optional ist; dementsprechend erbitten in unserem Dossier Aron und Andreas eine Wagenlieferung mal „zum Topos des Apa Hesekiel" und mal „zu uns" – die unmittelbare Vertretung des Klosters als wirtschaftlicher Institution ist eindeutig und verweist auf die Funktion des das Kloster leitenden und vertetenden Priesters als προεστώς und οἰκονόμος.

Wir haben gesehen, dass es sich bei der Bezeichnung „Engel des Altars/ Klosters" um eine seit dem 6. Jh. bezeugte Bezeichnung für den Heiligen eines

[90] Caner 2006, 355; s. auch 352ff. zum spätantiken Bewusstsein für die Gefährdung dieses Ideals angesichts der potenziellen Verwischung der Grenzen zwischen „Segen" und „Bestechung". Man vergleiche auch den interessanten Fall des Schenute von Atripe, der sich als junger Mönch noch über den aus frommen Stiftungen generierten Überfluss empörte, später aber, als er selbst die Leitung innehatte, seine Haltung entsprechend änderte, s. López 2013, 50f.

[91] Zum Nebeneinander von προσφορά und ἀγάπη s. Winlock/Crum 1926, 175, 185.

[92] Papaconstantinou 2012, 76.

[93] Zur Annahme und Verwaltung von Stiftungen als Hauptaufgabe des οἰκονόμος s. Schmelz 2002, S. 166ff.

Klosters besonders in seiner Kapazität als Fürsprecher für fromme Wohltäter bei Gott handelt. Dabei spielt offensichtlich die Bindung dieses *genius loci* an seinen Ort/Altar eine zentrale Rolle: Kat. Nr. **10**, 9: *„du weißt, dass Apa Mena selbst an dem Ort ist"*; vgl. die Anrufung *„Hl. Apa Phoibammon, der Märtyrer im Fels, bete für mich"*, *O.Mon.Phoib.* kopt. Graffito 29b; *O.Vind.Copt.* 222 = *O.CrumST* 372 (es geht im Folgenden um die Interzession der Heiligen) *„Ich grüße kniefällig den im Altar wohnenden Engel"* (zu diesem Briefgruß s. u.); *BKU I* 35, 4–6: *„Als mir die Würde zuteil wurde, ... heiligen Engel in (?) der Kirche des Apa Stephanos ..."*. Es sind ja die Bewohner und Vertreter dieses Ortes, die diese Interzession als Dienstleistung anbieten; so charakterisiert und legalisiert die Einwohnung des Apa NN in den Topos/Altar/Felsen den Heiligen als einen an einem ganz bestimmten *locus sanctus* funktionierenden Akteur in einer Kette von *do ut des*-Handlungen, die vom Stifter zu den Mönchen zum Heiligen zu Gott und den ganzen Weg wieder zurück gelangen. Dementsprechend qualifiziert der Hl. Apa Phoibammon selbst einen seiner Stiftungen entgegennehmenden Topoi auf Erden mit den Worten:

ⲁⲙⲟⲩ ⲉⲡⲉⲥⲏⲧ ⲉⲡⲙⲁ ⲛⲁⲡⲁ ⲫⲟⲓⲃⲁⲙⲱⲛ ⲙⲡⲧⲟⲟⲩ ⲛⲑⲱⲛⲉ ⲛⲅϣⲗⲏⲗ ⲛⲅϯ ⲙⲡⲉⲕⲉⲣⲏⲧ ⲁⲛⲟⲕ ⲅⲁⲣ
ϯϩⲙ ⲡⲙⲁ ⲉⲧⲙⲙⲁⲩ ⲟⲛ ⲁⲩⲱ ⲡⲁⲣⲁ(ⲛ) ⲡⲉⲧϩⲓϫⲱϥ ⲕⲛⲁⲣ ⲑⲉ ⲟⲛ ϩⲱⲥ ⲛⲧⲁⲕⲉⲓ ⲉⲡⲙⲁ ⲉⲧⲉⲣⲉ
ⲡⲁⲥⲱⲙⲁ ⲛϩⲏⲧϥ ⲁⲩⲱ ⲟⲛ ⲛⲁϭⲟⲙ ⲙⲛ ⲡⲉⲥⲙⲟⲩ ⲙⲡⲉⲭ̅ⲥ̅ ⲓ̅ⲥ̅ ϣⲟⲟⲡ ϩⲙ ⲡⲙⲁ ⲉⲧⲙⲙⲁⲩ

„Komm herunter zum Ort des Apa Phoibammon im Berg von Thône und bete und gib deine Opfergabe, denn ich bin auch an jenem Ort, und es ist mein Name, der darauf ist; und du wirst genau so verfahren als wärest du zu dem Ort gekommen, an dem mein Leib ist; und meine Macht und der Segen Christi Jesu sind auch an jenem Ort."[94]

Zum Abschluss dieses Kapitels soll nun endlich davon die Rede sein, was eigentlich genau mit dem immer wieder beschworenen „Engel des Topos" gemeint ist. Dabei werde ich mich auf einige Hauptbelegstellen und meine wesentlichen interpretativen Ansätze beschränken, da ich an einer separaten Studie speziell zu diesem Thema arbeite, wo viele weitere Belegstellen für den „Engel des Topos/Altars" besprochen und das ganze Phänomen von verschiedenen Seiten beleuchtet wird. Ich habe schon mehrfach gesagt, *wer* im Einzelfall konkret gemeint ist: Der „Engel" des Topos des Apa Hesekiel ist m. E. Apa Hesekiel selbst. Diese Gewissheit, an deren Selbstverständlichkeit man vielleicht zweifeln könnte, ergibt sich, wie mir scheint, deutlich aus der einzigen Parallelstelle in den koptischen Rechtsurkunden *P.KRU* 84, 18ff., wo in Analogie zu Hesekiel als „Engel des Topos" der Hl. Phoibammon als „Engel des heiligen Altars" bezeichnet wird:

ⲙⲛⲥⲁ ⲧⲣⲉⲡⲛⲟⲩⲧⲉ ⲉⲓⲛⲉ ⲛⲡϣⲱⲛⲉ ⲉϫⲟϥ ⲁⲛⲧⲁⲗⲟϥ ǀ ⲁⲛϫⲓⲧϥ ⲉϩⲟⲩⲛ ⲉⲡⲙⲁⲣⲧⲉⲣⲓⲟⲛ ⲉⲧⲟⲩⲁⲁⲃ
ⲁⲛⲕⲁⲁϥ ϩⲓⲑⲏ ⲛⲡϩⲓⲉⲣⲁⲧⲓⲟⲛ ⲁⲛⲡⲁⲣⲁⲕǀ ⲛⲡⲁⲅⲅⲉⲗⲟⲥ ⲛⲡⲉⲑⲩⲥⲓⲁⲥⲧⲉⲣⲓⲟⲛ ⲉⲧⲟⲩⲁⲁⲃ ⲉⲧⲣⲉⲡⲉϥⲛⲁ

[94] Aus dem dritten der zehn Wunder des Phoibammon von Preht in Pierpont Morgan Codex M 582f. 23v, a 19–32 (26 V.); zitiert nach Schenke 2016, 501.

ⲧⲁϩⲟϥ ⲛϥⲡⲁⲣⲁⲕⲁⲗⲉⲓ ⲛⲡⲉⲭ̅ⲥ̅ ⲓ̅ⲥ̅ | ⲉϫⲟϥ ⲛϥⲭⲁⲣⲓ�ze ⲛⲁϥ ⲛⲛⲧⲟⲗϭⲟ ⲙⲛⲥⲁⲥⲁ (sic) ⲛⲁⲓ
ⲁⲡⲙⲁⲣⲧⲉⲣⲟⲥ ⲉⲧⲟⲩⲁⲁⲃ ⳉⲛ ϩⲧⲏϥ | ⲁϥⲡⲁⲣⲁⲕⲁⲗⲉⲓ ⲛⲡⲛⲟⲩⲧⲉ ⲁϥⲛⲁ ⲛⲁϥ ϩⲓⲧⲛ ⲧⲉⲛⲟϭ ⲛⳉⲡⲏⲣⲉ

„Nachdem Gott die Krankheit über ihn [das gestiftete Kind, F. K.] gebracht hatte, nahmen wir
ihn und brachten ihn zum heiligen Märtyrerschrein, legten ihn im Heiligtum nieder und flehten
den Engel des heiligen Altars an, dass sein Erbarmen ihn erreichen und dass er Christus Jesus
ersuchen möge, ihm die Heilung zu gewähren. Daraufhin erbarmte sich der heilige Märtyrer,
ersuchte Gott, und dieser erbarmte sich seiner mit diesem großen Wunder."

Diese Passage, die nach dem in den thebanischen Schenkungsurkunden immer
wieder wiederholten Schema geformt ist, wo ausnahmslos immer der Hl. Phoi-
bammon, nie aber eine dritte himmlische Entität als Mittler zwischen Mensch
und Gott angeredet wird, lässt m. E. keinen Zweifel daran, dass mit dem „Engel"
der namensgebende Schutzheilige des jeweiligen Klosters gemeint ist. Aron und
Andreas meinen also Apa Hesekiel, Dioskoros von Aphrodito offenbar seinen
verstorbenen Vater, den Klostergründer Apa Apollos. Ein weiterer ziemlich
eindeutiger Fall kommt aus dem Dossier des Klosters des Apa Dorotheos im
Berg von Antinoopolis (wohin ja Dioskoros oben wohl schrieb und wohin
Andreas mindestens bei einer Gelegenheit reiste): Auf dem Verso einer
Rechtsurkunde des Jahres 571 (wir liegen also etwa zeitgleich mit Dioskoros
und Andreas) finden wir eine koptische Garantie, die Esaias, der Vorsteher eines
ἐποίκιον dem Abt des Dorotheos-Klosters gegenüber abgibt:[95] Esaias ver-
pflichtet sich, den Interessen des Klosters gewissenhaft zu dienen und sicher-
zustellen, dass alle Einwohner und Arbeiter an diesem Ort dasselbe tun (offenbar
ist das ganze ἐποίκιον abhängig vom Kloster). Sollte er in seinen Pflichten
versagen, so weiß Esaias, dass zur Strafe „Gott und der Engel des Topos mich
richten werden (ⲣ̄ ⲛⲁ̣[ϩⲁ]ⲡ)". Hiermit muss der Heilige Apa Dorotheos als
Richter über die Parteien in den Rechtsgeschäften seines irdischen Topos
gemeint sein, genau wie die *P.KRU* des 8. Jh. aus Theben regelmäßig damit
drohen, dass jeder Vertragsbrecher von Gott und/oder Apa Phoibammon gerich-
tet werden wird (ⲭⲓ ϩⲁⲡ).

Welche konkreten religiösen Vorstellungen führen aber zu dieser eigentüm-
lichen Bezeichnung des Heiligen als „Engel" des nach ihm benannten bzw. von
ihm selbst gegründeten Klosters? Wie E. Muehlberger sehr differenziert heraus
gearbeitet hat, gab es im spätantiken Mönchtum ein facettenreiches Spektrum
von monastischen „Engel-Diskursen", innerhalb derer Mönche und ihr Lebens-
wandel bald als engelsgleich, bald anders herum Engel als mönchsähnlich ver-
standen wurden; auch war die Vorstellung verbreitet, dass Engel des Herrn
(außer in besonderen Visionsmomenten ungesehen) unter den Mönchen lebten
und über diese wachten. Es besteht nun eine gewisse Ironie in dem Umstand,
dass die von Muehlberger betrachteten Diskurse, die Mönche als engelhaft bzw.

[95] P.Sorb.inv. 2764 v°, ediert in Boud'hors/Gasccou 2016, 1001–5. Die Herausgeber lesen
sicherlich falsch „die Engel" im Plural.

mit Engeln sozialisiert betrachten, uns bei der Suche nach der Antwort auf unsere Frage auf eine, wie mir scheint, falsche Fährte führen. Ich glaube, dass wir dem Verständnis der „Engel des Topos"-Terminologie näher kommen, wenn wir sie mit der epistolarischen „dein Engel"-Terminologie vergleichen, die in (ebenfalls ganz überwiegens koptisch-monastischen Briefen) desselben Zeiraumes (6.–8. Jh.) begegnet. Da beide „Engel"-Begriffe zur selben Zeit im selben Milieu Anwendung fanden, gilt es zu vermuten, dass beide miteinander verwandt sind und sich gegenseitig erhellen könnten. Die meisten Attestationen sind, wie gesagt, koptisch (Briefe mit Grüßen an ⲛⲉⲕ/ⲡⲉⲧⲛⲁⲅⲅⲉⲗⲟⲥ) und stammen aus dem Theben-West des 8. Jhs.[96] Mir sind dagegen derzeit nur zwei griechische Belegstellen bekannt: Der Verfasser des dem Herausgeber zufolge ins 4.–6. Jh. zu datierenden (wir würden angesichts des Gesamtbefundes sicher die spätere Option erwarten) Brief P.Sorb.Inv. 2.308 scheint mit der Phrase ὁ σὸς ἀγαθὸς ἄγγελος „dein guter Engel" (Z. 10) eindeutig den Adressaten selbst zu meinen. Auf ähnliche Weise drückt der Verfasser von P.Yale Inv. 1773 (6. Jh.) seinen Wunsch aus, τὸν ὑμῶν ἄγγελον „euren Engel" zu besuchen und ihm seinen Respekt zu erweisen. Meines Erachtens hat Deborah Samuel, die Herausgeberin des letztgenannten Papyrus, genau das richtige theologische Konzept identifiziert, das sowohl diesem epistolatischen Klischee und ferner auch dem „Engel des Topos" zugrunde liegt.[97] Samuel verweist an dieser Stelle auf einen wichtigen Aufsatz von James Moulton aus dem Jahr 1902, wo dieser die wesentlichen Züge sowie die essentiellen biblischen Attestationen des jüdisch-christlichen Konzeptes eines „representative angel" zusammenfasst, welches in jüngerer Zeit von Bibelforschern intensiver durchleuchtet worden ist.[98] Moulton beschreibt ein distinktives theologisches Konzept von „Engeln", die nicht wie „normale" Engel den Himmel auf Erden repräsentieren, sondern in umgekehrter Richtung individuelle Menschen (als dessen Doppelgänger sie imaginiert wurden, so in Apg 12:25, s.u.), ganze Gemeinden wie religiöse Institutionen (die „Engel" der sieben Kirchen Asiens in der Offenbarung des Johannes sind vielleicht so aufzufassen) oder sogar ganze Nationen (irdische Konflikte spiegelnd kämpfen diese ggf. miteinander, wie in Dan 10) im Himmel repräsentieren und dort für diese verantwortlich gemacht werden. Meine Interpretation des „Engels des Topos" in diesem Rahmen ist nun, dass der Lokalheilige eines Klosters bei seinem Tode gewissermaßen in diese Rolle installiert wurde. Der Unterschied zwischen diesem „Engel"-Konzept und Muehlbergers „engelsgleichen" Mönchen sei im Folgenden an jeweils einer Stelle aus den *Apophthegmata*

[96] Ein PDF mit einer Übersicht über die Attestationen findet sich auf Przemysław Piwowarczyks academia.edu-Seite.

[97] Samuel 1967, 40.

[98] Moulton 1902; für aktuelle Studien mit weiterführender Literatur s.Hannah 2007 und Orlov 2017.

Patrum und dem Neuen Testament veranschaulicht werden: In Apg 12 befreit ein Engel (um diesen geht es hier nicht) Petrus aus dem Gefängnis. Dieser entkommt und kehrt zu dem Haus zurück, wo die Gruppe gerade betet. Als das Dienstmädchen Rhoda allen verkündet, dass Petrus da sei, besteht die Gruppe, Petrus im Gefängnis wissend, der Petrus-Doppelgänger an der Tür könne nur dessen „Engel" sein. Hier liegt das von Moulton besprochene Konzept eines „representative angel" vor: Petrus hat, wie jeder Mensch, ein himmlisches Gegenstück, seinen „Engel", der offenbar genauso aussieht wie er. Vergleichen wir diese Stelle nun mit dem folgenden Apophthegma Johannes des Zwerges (seine Nr. 2 in der alphabetischen Sammlung):[99]

> „It was said of Abba John the Dwarf, that one day he said to his elder brother, 'I should like to be free of all care, like the angels, who do not work, but ceaselessly offer worship to God.' So he took off his cloak and went away into the desert. After a week he came back to his brother. When he knocked on the door, he heard his brother say, before he opened it 'Who are you?' He said, 'I am John, your brother.' But he replied, 'John has become an angel, and henceforth he is no longer among men.'"

Diese Episode ist zwar der oben zitierten Stelle aus Apg 12 auf den ersten Blick sehr ähnlich, doch lassen sich bei näherer Betrachtung zwei ganz verschiedene „Engel"-Konzepte unterscheiden: Während Petrus als Mensch von Natur aus einen „Engel" *hat*, der an ihn gebunden ist aber sich doch frei bewegen kann, spielt das Apophthegma auf die Vorstellung an, dass ein besonders fortgeschrittener Asket tatsächlich selbst (wie) ein Engel *werden* kann (auch wenn diese spezielle Geschichte ds Konzept ironisch verwendet um zu zeigen, dass ein Mönch dies nicht stolz von sich selbst annehmen sollte).

Auch die Phrasen „Engel des Topos" und die epistolarische Anrede „dein Engel", um die es uns in diesem Abschnitt geht, lassen sich voneinander unterscheiden, und zwar insofern, als sie in verschiedenen Graden wörtlich gemeint sind. Der „Engel des Topos" ist vollkommen wörtlich gemeint: Der Schutzheilige erfüllt die theologisch notwendige Position des himmlischen „Engels" einer religiösen Institution. „Dein Engel" kann demgegenüber jedoch nicht so wörtlich gemeint sein. Die relevanten Briefe verwenden ὁ σὸς ἄγγελος/ⲡⲉⲕ-ⲁⲅⲅⲉⲗⲟⲥ deutlich als ehrende Anrede für den Adresssaten an Stelle von, oder in einer Reihe mit den besser bekannten abstrakten Nomen, welche Qualitäten des Adressaten bezeichnen, mit denen ihn der Verfasser auf eine Weise identifiziert, die charakteristisch ist für die spätantike epistolarische Höflichkeit: „(Ich grüße) deine Heiligkeit/Philanthropie/Frömmigkeit" usw.[100] Über eben diese sich aufdrängende Analogie muss Crum auf die Übersetzung „thy angelhood" in *O.CrumVC* 39, 12 gekommen sein (ein Brief an Bischof Michaias, also

[99] Zitiert nach Ward 1984, 86.
[100] Papathomas, 499f.

höchstwahrscheinlich Michaias von Hermonthis, der Vorgänger von Andreas, s. §4.6.1), obwohl die grammatische Form gar kein solches abstraktes Nomen reflektiert (dies sollte ⲧⲉⲕⲙⲛ̅ⲧⲁⲅⲅⲉⲗⲟⲥ sein). Mir scheint, dass auch bei „deinem Engel" die höfliche Absicht des Absenders darin besteht, den Adressaten nicht exakt mit einer Charaktereigenschaft, sondern mit dessen himmlischem Gegenstück zu identifizieren – nicht im wörtlichen Sinne, sondern als eine weitere Variante der typisch byzantinischen Adressatenverherrlichung. Der Brief ist natürlich nicht wirklich an den himmlischen „Engel" adressiert (genau wie andere Briefe nicht *wirklich* an Charaktereigenschaften adressiert sind), den der Adressat wie jeder Mensch hat, doch gibt sich der Absender um der Schmeichelei willen der Illusion hin, er tue eben dies. Die einzige mir bekannte Erklärung für epistolarische Grüße an „deinen Engel", die Crum in seinem Kommentar zu *P.Mon.Epiph.* 113 vorbrachte („the guardian angel, assigned to a church, or to the clergy connected therewith, or believed to accompany persons of peculiar sanctity") ist somit inkorrekt, da diese Phrase auf den „Engel" referiert, den ein jeder als anthropologische Notwendigkeit besitzt, nicht (vielleicht von einzelnen Ausnahmen abgesehen, die meine separate Studie behandeln wird) auf einen „normalen" Schutzengel, der vom Himmel herabgesandt wurde, um für besonders heilige Menschen oder Gemeinden Sorge zu tragen (stattdessen entsenden die Klöster in Gestalt des Lokalheiligen ihre eigenen „Engel" gen Himmel).

8. Paläographie des Dossiers

8.1 Zur Problematik der Paläographie als Datierungsmerkmal

Wie bereits (§3.1) erwähnt, hat Richter als Datierung der ihm 2013 bekannten, noch recht wenigen Briefe des Aron-Andreas-Dossiers das späte 7. Jh. vorgeschlagen. Dies basiert zum einen auf dem Kontakt Apa Arons mit einem Laschanen namens Paulos in *O.Theb.Copt.* 40; wie wir aber gesehen haben, lebten Aron und Andreas im späten 6. Jh., weshalb es sich bei Paulos nicht um den gleichnamigen Laschanen von Djême dieses Namens gehandelt haben kann, der in den 90er Jahren des 7. Jhs. lebte;[1] angesichts der Häufigkeit des Namens Paulos und der diversen Dörfer, mit denen wir Aron und Andreas in Kontakt finden, scheint es überhaupt voreilig, immer von Djême auszugehen. Richters zweiter Anhaltspunkt für die späte Datierung sind die paläographischen Merkmale einiger Ostraka: *O.Lips.Copt. I* 18 und 23 weisen einen hohen Grad an Kursivität nebst Verwendung von Minuskelformen und Ligaturen auf, welche Eigenschaften Richter als einen verlässlichen Indikator für ein spätes Datum wertet.[2] Diese Fehldatierung anhand paläographischer Kriterien bezeugt, wie schwierig bzw. gefährlich es sein kann, sich für die Datierung an der Paläographie der Texte zu orientieren. Dieses Problem, daher rührend, „dass die meisten koptischen Ostraka keine professionellen Schreiberarbeiten darstellen", hat Richter selbst deutlich betont und am Fall des Mönchs Frange (eine neue Schreibung dieses Namens begegnet wohl in Kat. Nr. **225**) exemplifiziert, der lange Zeit aufgrund seiner „klassischen" geneigten Unziale, die sich an Vorbildern des 7. Jh. orientiert, in eben diese Zeit datiert wurde, obwohl er selbst im 8. Jh. lebte, wie wir inzwischen wissen.[3] Das Gros aller Ostrakonbriefe ist, keinem ausgeprägten Stil verpflichtet, in „nicht-professioneller Majuskel" geschrieben (im Sinne A. Delattres[4] wird die Majuskelschrift koptischer dokumentarischer Texte charakterisiert; Richter fasst zusammen, von „Buchstaben von mehr oder minder einheitlicher Größe aus dem Formenkanon der Buchschrift, ohne auffällige Ober- und Unterlängen und weitgehend frei von Ligaturen"); einer strengeren Form folgen die von Frange im 8. Jh. imitierten

[1] MacCoull 1986.

[2] Richter 2013, 19 mit Anm. 41. Die im Folgenden zitierten/zusammen gefassten Passagen finden sich auf S. 20f.

[3] Ibid., 20 mit Anm. 48 zur Datierung des Frange-Dossiers; s. auch idem 2008, 25.

[4] Delattre 2007a, 127–129.

Schreiber einer „geneigten Unziale" im engeren Sinne, deren berühmteste
Vertreter ins frühe 7. Jh. gehören und deshalb lange die genannte Fehldatierung
des Frange-Dossiers begünstigten. Den Begriff „geneigte Unziale" behält
Richter solchen Schriften vor,

> „die neben der Neigung in Schriftrichtung auch spezielle Buchstabenformen (wie das asym-
> metrische Ypsilon) dieses Typs koptischer Buchschrift[5] aufweisen und diesen Typ entweder
> tatsächlich darstellen (wie die von „Hand A" der Apa-Abraham-Korrespondenz und vom
> Priester Markus geschriebenen Texte) oder von diesem Typ deutlich inspiriert sind (wie etwa
> „Hand B" und „Hand C" der Apa-Abraham-Korrespondenz)."[6]

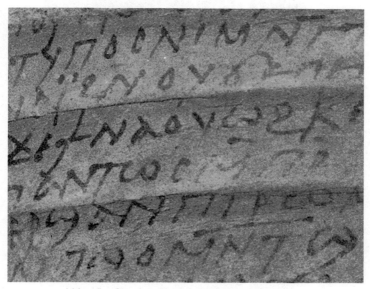

Abb. 15: „Geneigte Unziale" des Priesters Markos,
Ausschnitt aus Kat. Nr. 145 (O.Lips.Inv. 3039)

Die geneigte Unziale (im hier vorgelegten Katalog etwa vertreten von Kat. Nr.
145, s. Abb. 15, wie auch **146** und **147** in der von Richter genannten charakteri-
stischen Hand des Priesters Markos vom Topos des Hl. Markos sowie, weniger
sorgfältig, von dem Brief Kat. Nr. **58** an Apa Andreas) und allgemein die nicht-
professionelle, im Wesentlichen zweilinige und ligaturenfreie Majuskel, in wel-
cher der größte Teil der koptischen Ostraka geschrieben ist, hat sich also für die
Verwendung zu Datierungszwecken als unzuverlässig erwiesen. Im Gegensatz
dazu stehen die von professionellen Schreibern in einer geübten Kursivschrift
verfassten Rechtsurkunden des späten 7. und besonders des 8. Jhs., die A. De-
lattre „quatrilinéaires" und „minuscles" nennt, da sie regelmäßig mit Ober- und

[5] Zur „geneigten Unziale" in koptischen Hanschriften s. Boud'hors 1997.
[6] Richter 2013, 20f.

Unterlängen der Buchstaben weit über das zweilinige Majuskelformat hinaus-
ragen und reich an Ligaturen und Minuskelformen sind.

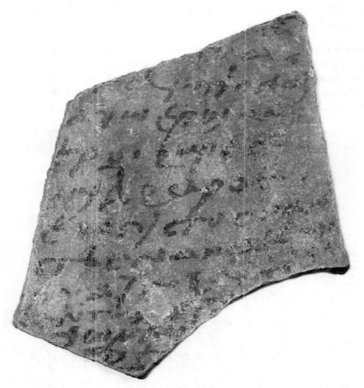

Abb. 16: Vierlinige Kursivschrift des Lektors Theopistos,
Kat. Nr. 335 (O.Lips.Inv. 3528)

Auf Grund dieser so reichhaltig dokumentierten Korrelation zwischen dem
späten 7./8. Jh. und der professionellen vierlinigen Kursive der Dorfschreiber zu-
meist von Djême (unter den Museumsostraka von *O.Lips.Copt. I* 37, 38 und 43;
im hier vorgelegten Katalog von Kat. Nr. **331, 332, 335** – s. Abb. 16 –, **342, 344,
358, 361, 362, 364, 367** und **374** vertreten) identifiziert Richter hier jene „paläo-
graphischen Merkmale, die uns mit einiger Sicherheit ins 8. Jahrhundert
führen".[7] Auf dieser Basis weist Richter die Briefe *O.Lips.Copt. I* 18 und 23 ob
ihrer beträchtlichen Kursivität mit Ligaturen und Verwendung von Minuskel-
formen dem späten 7. Jh. zu. Padjui, der Verfasser von *O.Lips.Copt. I* 18, hat in
derselben Handschrift auch Kat. Nr. **71**, sicher wieder an Apa Aron geschrieben
(Abb. 17); man beachte die markanten Ober- und Unterlängen sowie die Nei-

[7] Ibid., 20.

gung, viele Buchstaben in einer Reihe zu verbinden, etwa ⲧⲁⲅⲁⲡⲏ in Z. 6; hier und andernorts sind die Minuskelformen von Eta und My, etwa ⲙⲙⲟⲉⲓ in Z. 3, zu erkennen.

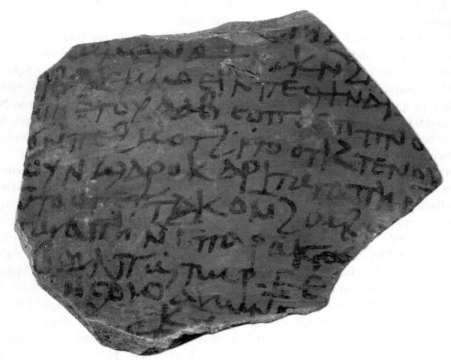

Abb. 17: Vierlinige Kursivschrift des Bittstellers Padjui, Kat. Nr. 71 (O.Lips.Inv. 3499)

Die Implikation hinter Richters Datierungsgrundlage scheint zu sein, dass eine ausgeprägte Tendenz zu denjenigen Merkmalen, die in hoch stilisierter „Reinform" die Urkundenschreiber des 8. Jhs. auszeichnen, auch in der nicht-professionellen Hand eines Briefverfassers auf eine Anfertigung deutlich später als im frühen 7. Jh. hindeuten muss. Mir scheint, dass hier ein ähnlicher Irrtum wie bei Franges Datierung ins 7. Jh. vorliegt, nur in die entgegen gesetzte chronologische Richtung. Wenn auch die vierlinige Form und die häufige Verwendung von Ligaturen und Minuskelformen, dort wo sie normalerweise datierbar ist, mit den genannten Urkunden im 8. Jh. zu Hause ist, so muss doch daraus nicht folgen, dass deshalb jedes koptische Ostrakon, das diese Tendenzen aufweist, nicht älter als das späte 7. Jh. sein kann – wir haben (§4.6.1) gesehen, dass Aron und Andreas in der zweiten Hälfte des 6. Jhs. lebten. Es gibt auch eigentlich keinen Grund, weshalb nicht schon im 6. Jh. koptische dokumentarische Texte die genannten Eigenschaften aufweisen sollten: Wie G. Cavallo bemerkt, waren Minuskelformen in den griechischen Papyri Ägyptens schon weit verbreitet – „at

the turn of the fifth to the sixth century the transition in Greek writing from ma-
juscle to minuscle, at least in documentary practice, was essentially complete"[8]
und eine der charakteristischsten Formen der byzantinischen Minuskel-Kursive
ab dem 6. Jh. entspricht in ihren Grundeigenschaften der koptischen vierlinigen
Kursive: „swift, decisively inclined to the right, rich in ligatures, and charac-
terized by elongated strokes that extend above and beyond the line, along with
artificial swirls and flourishes."[9] In diesem Zusammenhang gilt es ferner zu be-
achten, dass sich unter den Ostraka aus dem sog. „Severus-Kloster" von Schech
Abd el-Qurna, die mich Heike Behlmer freundlicherweise einsehen ließ, eben-
falls eine ganze Reihe von Schreiben findet (z. B. die Briefe an Apa Ananias Nr.
77 und 93 aus TT 85), welche genau die gleichen charakteristischen Features der
oben besprochenen, sehr kursiven Handschriften aus dem Aron-Andreas-Dossier
aufweisen. Wenn es sich bei Apa Ananias tatsächlich um den Bischof von
Hermonthis dieses Namens handelt (s. die Diskussion unter §4.6.1), dann würde
dies bedeuten, dass schon zu Beginn des 6. Jhs. nicht-professionelle Verfasser
koptischer Briefe diesen Trend der griechischen Schriftentwicklung adaptiert
hatten – etwa zur selben Zeit wie die Aron-Andreas-Briefe (spätes 6. Jh.) ist eine
entsprechende Schriftentwicklung in den griechischen und auch koptischen
Ostraka aus Elephantine zu erkennen, die (sicher vor den Arabern 642 und wahr-
scheinlich auch schon vor den Persern 619) den geregelten Alltag der byzan-
tinischen Garnison in Elephantine dokumentieren.[10] Beispiele wie *P.Mon.Apollo
I* 36 (verm. 6. Jh.) und insbesondere viele der frühen koptischen Papyrusbriefe
des 4. Jhs. aus Kellis (besonders „griechisch kursiv" gestaltete Exemplare sind
P.Kell. VII 86 und 106) zeigen deutlich, dass trotz der „idealtypisch" getrennten
Schriftentwicklung von „griechischen" und „koptischen" Händen es seit Anbe-
ginn dieser Koexistenz immer wieder einzelne Schreiber oder ganze Gruppen
gegeben hat, die sich (aus welchen Gründen auch immer) entschieden haben,
eine solche Unterscheidung nicht zu beachten und ihren koptischen Brief in der
für griechische dokumentarische Texte ihrer Zeit gebräuchlichen Kursivschrift
abzufassen.[11]

[8] Cavallo 2009, 135.

[9] Ibid., 136.

[10] Zu den Elephantine-Ostraka s. T.S. Richters Ausführungen zu *O.Lips.Copt. I* 7 (und vgl. die
Fotos auf Tf. 4 für die vierlinige Kursivschrift dieses gemischt gräko-koptischen Textes aus der
Hand der wiederkehrenden Schlüsselfigur David, Sohn des Mena) sowie eundem 2008, 24f.

[11] Für eine eingehende Diskussion der komplexen Fragen nach der parallelen Entwicklung der
frühen koptischen dokumentarischen Handschriften aus bzw. neben griechischen Formen sowie
den Tendenzen zur Wahrung bzw. ggf. auch zur Verwischung der bewussten Unterscheidung
zwischen beiden s. Gardner/Choat 2004; Choat 2017, 62–65 und v. a. Fournet 2020, 16–18, der
eine ursprünglich streng gewahrte typologische Trennung diagnostiziert zwischen einem eng an
die zweilinigen Majuskelformen der Buchschrift gebundenen koptischen Schriftbild und einem
sich beliebig kursiv entwickelnden griechisch-dokumentarischen Stil. Fournet zufolge war diese

8.2 Paläographie der Briefe des Apa Andreas

Die Grundform von Andreas' Handschrift ist eine im Wesentlichen zweilinige Majuskel mit nur gelegentlichen Ligaturen, die man anhand der Neigung nach rechts und spezieller Buchstabenformen wie des asymmetrischen Ypsilons, des zweiteiligen Kappas und des Mys in drei Strichen als „geneigte Unziale" im weiteren Sinne bezeichnen kann, insofern sie sich der oben definierten „geneigten Unziale" im engeren Sinne annähert, ohne aber den genannten „klassischen" Vertretern dieses Typs wirklich zu entsprechen; so neigt Andreas dazu, allen Buchstaben eine abgerundete Form zu geben, wodurch das Schriftbild sich den streng parallel „gestaffelten" senkrechten Striche der „klassischen" geneigten Unziale gegenüber viel lockerer ausnimmt. Als Beispiel für diese Grundform mag Kat. Nr. 7 dienen:[12]

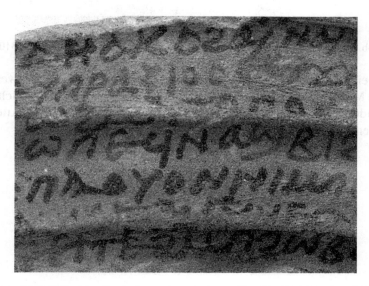

Abb. 18: Schriftprobe des Andreas, Ausschnitt aus Kat. Nr. 7 (O.Lips.Inv. 3191)

Trennung ursprünglich der Anerkennung des Umstandes gedankt, dass Koptisch zwar für Literatur und dokumentarische Texte rein privater Natur (vor allem Briefe), aber keinesfalls für valide Rechtsurkunden zulässig war. Diese Exklusion erodiert jedoch im Laufe des 6. Jh. und führt zu den thebanischen Rechtsurkunden des 7./8. Jhs., die als Reflexion dieses soziolinguistischen *Rise of Coptic* erst jetzt eine voll ausgeprägt vierlinige Kursivschrift entfalten. Unsere koptischen Briefe mit vierlinig-kursiven Tendenzen können wir somit als Ausnahmen bzw. spätestens im 6. Jh. als Symptome des von Fournets nachgezeichneten Erosionsprozesses werten.

[12] Ähnlich unter den noch unpublizierten Ostraka des Royal Ontario Museum, Toronto (s. den Hinweis unter Bd. II, §14.C) Inv. Nr. 906.8.844.

Die in dieser sorgfältigen Form noch sporadische Ligatur von selten mehr als zwei Buchstaben ist jedoch in der Mehrzahl von Andreas' Briefen wohl durch schnelleres Schreiben viel weiter verbreitet, so dass ganze Wörter ganz oder fast ganz durchgehend mit verbundenen Buchstaben geschrieben sind. Kat. Nr. **14** ist größtenteils noch nah an der sorgfältigen Grundform:

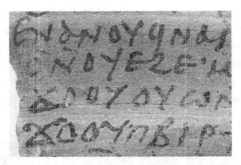

Abb. 19: Schriftprobe des Andreas, Ausschnitt aus Kat. Nr. 14 (O.Lips.Inv. 3101)

Jedoch weist der Brief bereits etwas häufiger Ligaturen auf und verwendet vereinzelt die Minuskelform von Eta (auch dies ja Ergebnis schnelleren Schreibens). Zwischendurch kommt es dann aber vor, dass ein ganzes Wort, ⲁⲙⲉⲗⲏⲥ in Z. 4, durchgehend mit verbundenen Buchstaben geschrieben wird:

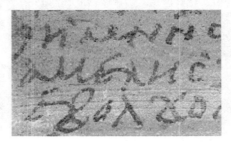

Abb. 20: Schriftprobe des Andreas, Ausschnitt a aus Kat. Nr. 14 (O.Lips.Inv. 3101)

Derselbe Brief weist später eine „Kompensation" dieser wenig sorgfältigen Schnellschrift auf: Andreas orientiert sich eng am „Idealtyp" der geneigten Unziale, indem er die Rundung der Buchstaben zurück nimmt und deren gleichmäßige Größe und Abstände sowie die strenge parallele „Staffelung" der senkrechten Striche anstrebt:

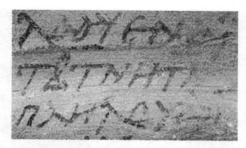

Abb. 21: Schriftprobe des Andreas, Ausschnitt b aus Kat. Nr. 14 (O.Lips.Inv. 3101)

In vielen Briefen gewinnt die Tendenz zur ligaturenreichen Kursive die Ober-
hand. In den ersten fünf Zeilen von Kat. Nr. **2** (Abb. 22) schreibt Andreas noch
mit lediglich sporadischen Ligaturen, dann erhöht er in Z. 6 dauerhaft das Tem-
po: ϫⲟⲟⲩⲥⲟⲩ ϫⲉ ⲧⲉⲭⲣⲓⲁ ⲧⲉ ist beinahe ununterbrochen mit verbundenen Buch-
staben geschrieben:

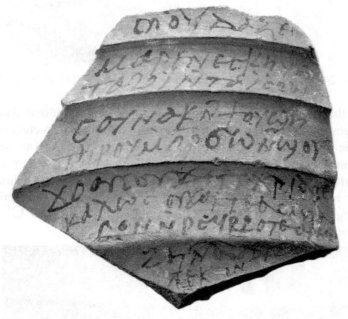

Abb. 22: Schriftprobe des Andreas, Kat. Nr. 2 (O.Lips.Inv. 3190)

Zum Manierismus gesteigert erscheint diese Neigung zur kurvig-verschlungenen
Ligatur schließlich in Andreas' markanter Unterschrift „der Priester" in Kat. Nr.
34 und **54**, welche die Ligatur, die vom kleinen Epsilon aus mit dem Sigma weit
ausholt um dann alles in einem sehr großen Beta „zusammenzuknoten", wo-
raufhin ein gewellter Abkürzungsstrich noch kunstvoll den Schluss „garniert":

Abb. 23: Andreas' Unterschrift „der Priester", Kat. Nr. 34 (O.Lips.Inv. 3589)

Abb. 24: Andreas' Unterschrift „der Priester", Kat. Nr. 54 (O.Lips.Inv. 3436)

Dieselbe ästhetische Anwendung seines Ligaturstils hat Andreas dann auch als Bischof angewendet. Zwar ließ sich ⲉⲡⲓⲥⲕⲟⲡⲟⲥ nicht mehr so elegant „kalligraphieren" wie ⲡⲣⲉⲥⲃ/, doch ist dafür jetzt in *O.Vind.Copt.* 373 (Kat. Nr. **Add. 39**) ⲁⲛⲇⲣⲉⲁⲥ ⲡⲉⲡⲓⲥⲕⲟⲡⲟⲥ fast durchgehend und noch dazu in einer äußerst eleganten Wellenform geschrieben, die sich durch die Buchstaben hinab, hinauf und wieder hinab windet; dem übergroßen Beta von ⲡⲣⲉⲥⲃ/ entspricht jetzt – weniger elegant – das überbreite Pi in ⲉⲡⲓⲥⲕⲟⲡⲟⲥ (vgl. auch $C^{\pi o \gamma \lambda \lambda} Z^{\epsilon}$ in *O.Theb.Copt.* 29, s. o. Abb. 13):

Abb. 25: Andreas' Unterschrift „der Bischof", Kat. Nr. Add. 39 (*O.Vind.Copt.* 373)

8.3 Paläographie der Briefe des Apa Aron

Die Handschrift des Apa Aron kommt in ihrer sorgfältigsten Form, die wir in dem Brief Kat. Nr. **65** (Abb. 26) vorfinden, einer „klassischen" geneigten Unziale deutlich näher als diejenige des Apa Andreas. Die Buchstaben sind in der Tendenz nicht rundlich, sondern sehr eckig geformt; hinzu kommen ein Verzicht auf Ligaturen, eine regelmäßige Größe und Abstand der Buchstaben sowie die für die geneigte Unziale typische streng parallele „Staffelung" der senkrechten Striche, die in diesem Fall besonders in den Zeilen 2 und 3 sehr konsequent durchgehalten wird. Hohen Wiedererkennungswert hat das am Ende von Z. 1 zu sehende Kappa, dessen Fortsatz rechts unten sich geschweift durchbiegt, während der Rest des Buchstabens aus zwei ganz geraden Strichen besteht:

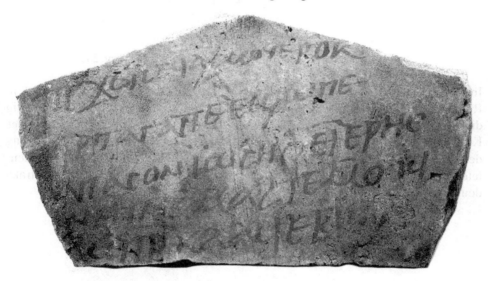

Abb. 26: Schriftprobe des Aron, Kat. Nr. 65 (O.Lips.Inv. 3026)

Eine weniger sorgsame Form mit schnelleren, großen, runderen Buchstaben, unter Auflösung der streng parallelen „Staffelung", aber bei anhaltender weitgehender Ligaturenfreiheit, finden wir in *O.Vind.Copt.* 288 = *O.CrumST* 236 (Kat. Nr. **Add. 35**) in Arons Hand und in seinem und Andreas' Namen verfasst; die Neigung zu eckigen Buchstaben tritt hier besonders beim Omega zu Tage (Abb. 27).

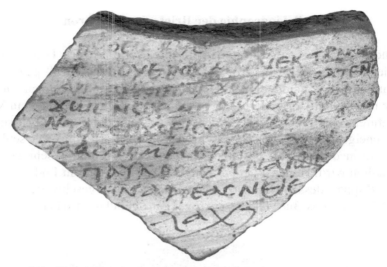

Abb. 27: Schriftprobe des Aron, Kat. Nr. Add. 35 (*O.Vind.Copt.* 288)

In dem längeren Brief Kat. Nr. **66** dagegen hält Aron die strenge „Staffelung" in Richtung geneigte Unziale durchgehend bei, erlaubt sich dabei aber gleichzeitig die eine oder andere Ligatur. Die oben genannte charakteristische Form des Kappa ist deutlich wieder zu erkennen; Arons Tendenz zur eckigen Gestaltung der Buchstaben verfremdet geradezu die Form des Rho;[13] die hier nur angedeuteten Hasten links an den horizontalen Linien der Taus treten in anderen Ostraka deutlich stärker hervor:

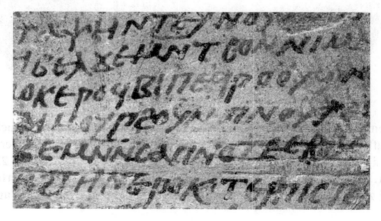

Abb. 28: Schriftprobe des Aron, Ausschnitt aus Kat. Nr. 66 (O.Lips.Inv. 3554)

[13] In *O.Brit.Mus.Copt. I* 63/3 (= Kat. Nr. Add. 44), 6 ist der obere Teil des Rho in dem Wort ⲧⲏⲣⲟⲩ derart viereckig geraten, dass Hall hier ein rechtwinklig gestaltetes Ny erkannte und somit „ⲧⲏⲛⲟⲩ sic" las.

Auch in Kat. Nr. **63** schreibt Aron ähnlich ligaturenarm und sorgsam-parallel mit tendenziell eckiger Gestaltung der Buchstaben (man beachte wieder das fast quadratische Rho in der ersten Zeile); der Gesamteindruck ist hier viel weniger gestaucht, weil die Zeilen wie auch die Buchstaben in größerem Abstand zueinander stehen.[14] Die eben erwähnten Hasten links am Tau sind hier schon besser zu erkennen (besonders ⲧⲉ mittig in Z. 3).

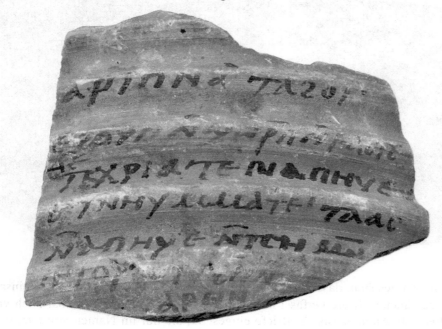

Abb. 29: Schriftprobe des Aron, Kat. Nr. 63 (O.Lips.Inv. 3198)

Die schnellste, kursivste Form von Arons Handschrift begegnet in *O.Lips.Copt. I* 16. Im Gegensatz zu den bisherigen Beispielen ist die Schrift jetzt reich an Ligaturen, die in ihren wellenartigen Bewegungen mitunter an den Stil von Apa Andreas erinnern (vgl. rechts oben die Ligatur ⲉ ϥ); die Hasten links am Tau treten durch die Ligatur bedingt jetzt überdeutlich hervor, wenn etwa in ⲛⲧⲉⲧⲛ der vom Epsilon kommende Strich extra einen Absatz macht, statt direkt in den horizontalen Strich von Tau überzugehen. Ganz unten erkennen wir genau dieselbe Alpha-Pi-Ligatur am Beginn von ⲁⲡⲏⲩⲉ wie in Z. 5 des vorigen Beispiels.

[14] Ähnlich unter den noch unveröffentlichten Ostraka des Royal Ontario Museum, Toronto (s. den Hinweis unter Bd. II, §14.C): Inv. Nr. 906.8.837.

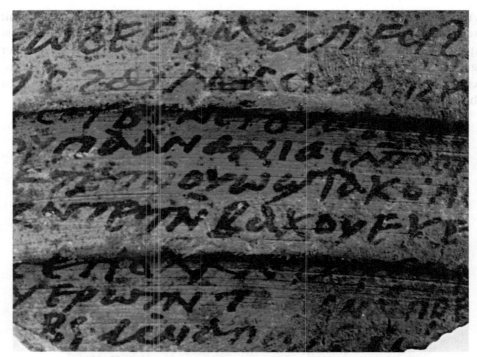

Abb. 30: Schriftprobe des Aron, Ausschnitt aus *O.Lips.Copt. I* 16

Wir haben gesehen, dass Aron manchmal die von ihm und Andreas gemeinsam unterzeichneten Briefe verfasst hat. Darüber hinaus wurde er offenbar auch von Andreas als Amanuensis für Briefe eingesetzt, die nur im Namen von letzterem geschrieben sind (der von Andreas unterzeichnete Brief *BKU I* 122 ist ganz eindeutig nicht in seiner eigenen, sondern in Arons Hand geschrieben). Auch die Handschrift des im ersten Phoibammon-Kloster (zu den engen Kontakten zwischen beiden Gemeinden s. §4.4.2) gefundenen Briefes eines gewissen David *O.Mon.Phoib.* 7 ähnelt so frappierend der Handschrift von Apa Aron, dass ich geneigt bin anzunehmen, dass dieser auch hier als Amanuensis fungiert hat:

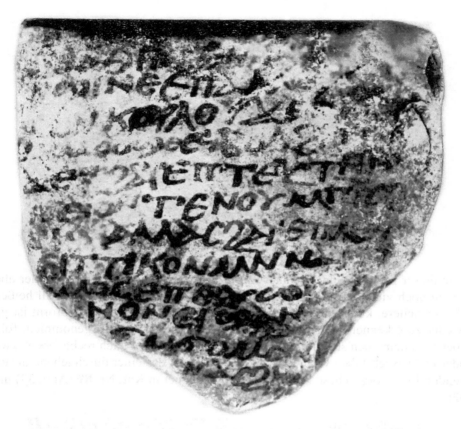

Abb. 31: Schriftprobe des Aron, *O.Mon.Phoib.* 7
(mit freundlicher Genehmigung der Société d'Archéologie Copte)

8.4 Paläographie der Briefe von Apa Johannes

Die Handschrift des Apa Johannes ist ebenfalls variantenreich. Sorgfältig ausge-
führt stellt sie eine schöne, gleichmäßige, zweilinige Majuskel mit Neigung nach
rechts dar, die einer „klassischen" geneigten Unziale ähnlich nahe kommt wie
die sorgfältigeren Briefe des Apa Aron, aber insgesamt durch regelmäßige Liga-
turen, eher rundliche Formen und gleichmäßige Buchstabengrößen stärker an die
Hand von Apa Andreas erinnert. Besonders charakteristisch für Johannes' Hand
ist die deutliche Tendenz, eine Ligatur von links, sei es z. B. von Alpha, Epsilon
oder Hori, mit einem steil nach rechts ansteigenden Strich zu erreichen.

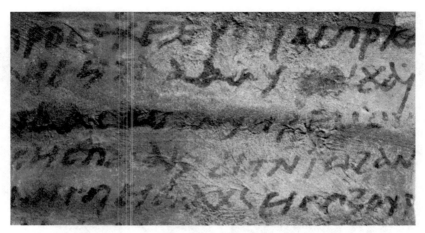

Abb. 32: Schriftprobe des Johannes, Ausschnitt aus *O.Lips.Copt. I* 26

Von dieser Form weicht Johannes nun zu einem weniger sorgfältigen oder aber einem noch viel sorgfältigeren Extrem ab. Die weniger sorgfältige, will heißen: Die schnellere, kursivere Form begegnet in Kat. Nr. **89**: Die Grundform ist gut wieder zu erkennen; die Häufigkeit der Ligaturen hat stark zugenommen, folgt aber stets dem eben skizzierten Schema „von links unten nach rechts oben" zwei oder mehr Buchstaben verbindend, vgl. z.B. ⲁⲏⲧϥ, das einer durchgehend ansteigenden Linie folgt. Diese kursivere Form begegnet in Kat. Nr. **89** (Abb. 33) und **92**:

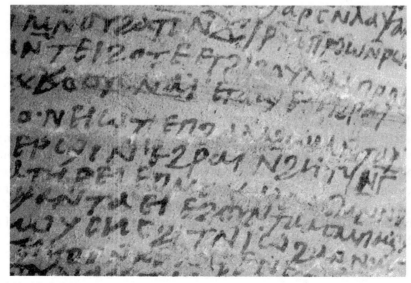

Abb. 33: Schriftprobe des Johannes, Ausschnitt aus Kat. Nr. 89 (O.Lips.Inv. 3373)

Zum ganz anderen Extrem, zu höchster Sorgfalt, tendiert Johannes dann in Kat.
Nr. **91** (Abb. 34); die Schrift ist hier so penibel zweilinig, streng parallel geneigt
und beinahe frei von Ligaturen, dass die Annäherung an die „klassische"
geneigte Unziale eigentlich perfekt ist. Man könnte sich sogar fragen, ob es sich
überhaupt um denselben Schreiber handelt, doch legt der Inhalt des Schreibens
unbedingt den Schluss nahe, dass es sich bei dem Absender, dem Priester Johan-
nes, um denselben Priester Johannes vom Topos des Apa Hesekiel handelt
(§5.1.3). Die ungewöhnlich stringente Stilisierung der Handschrift dürfte hier
eine Frage des Registers sein. In den übrigen Schreiben von Johannes schreibt er
Aufträge an den Diakon Moses (§5.2), dem Johannes nicht mit seiner besten
Schönschrift Respekt erweisen muss (schon gar nicht, wenn es sich auch hier nur
um archivierte Kopien handelt, s. §5.1.1). Hier in Kat. Nr. **91** wendet sich Johan-
nes aber unterwürfig an seinen „Vater", in dem wir womöglich Bischof Abra-
ham erkennen können (s. §4.4.2 zur Korrespondenz zwischen Johannes und
Abraham), dem Johannes vielleicht eine administrative „Sauklaue" wie in Kat.
Nr. **89** nicht zumuten durfte (bzw. der selbst bei einer Kopie noch zu höchster
Sorgfalt im Duktus anspornte). Denkbar wäre aber wohl auch, dass sich Johan-
nes hier eines Amanuensis bedient hat (wir denken etwa an Moses den
„Kleinen", der für Johannes oft als Urkundenschreiber fungierte, dessen beste
„Schönschrift" aber ähnlich schwer einzuschätzen ist, s. u. §8.5).

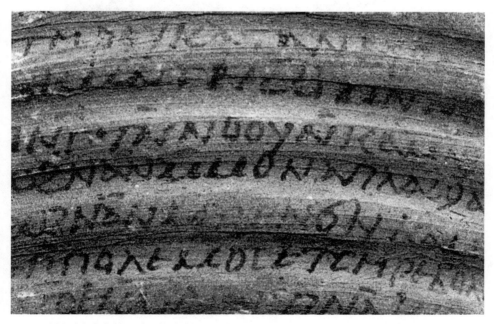

Abb. 34: Schriftprobe des Johannes, Ausschnitt aus Kat. Nr. 91 (O.Lips. Inv. 3341)

8.5 Paläographie der Urkunden Moses' des „Kleinen"

Neben den Äbten Andreas, Aron und Johannes ist Moses der „Kleine", also wohl ein Novize (§5.2), der einzige Bewohner des Topos des Apa Hesekiel, der uns in mehreren Texten mit einer wieder erkennbaren Handschrift entgegentritt. Durch seine Tätigkeit als Urkundenschreiber sind uns in Moses' Fall jedoch keine Briefe, sondern von ihm verfasste Urkunden erhalten. Moses' explizite Unterschrift begegnet auf Kat. Nr. **327** und **328**:

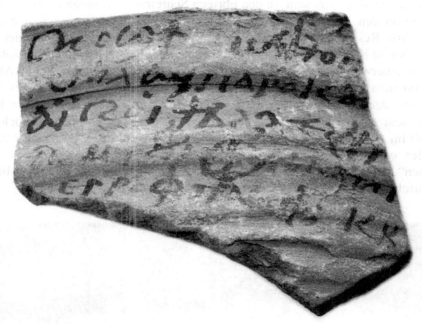

Abb. 35: Schriftprobe des Moses, Kat. Nr. 328 (O.Lips.Inv. 3372)

Ähnlich wie Andreas und Johannes schreibt Moses eine nach rechts geneigte Majuskel mit gelegentlichen Ligaturen und auch vereinzelt der Minuskelform von Eta. Wie bei Kat. Nr. **327** (und vermutlich auch **328**) ist der Priester Johannes vom Topos des Apa Hesekiel auch in Kat. Nr. **326** als Gläubiger genannt. Ich denke, dass es sich beim Urkundenschreiber auch hier um Moses handelt, der nun aber eine sorgfältigere Form seiner Handschrift produziert, die dem „Idealtyp" der geneigten Unziale nahe kommt: Die Buchstaben sind sehr uniform in Größe und Abstand; sie sind recht streng parallel „gestaffelt", und Ligaturen sind fast absent; jedoch verwendet Moses auch hier die Minuskelform von Eta:

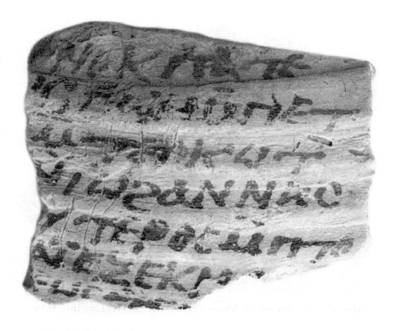

Abb. 36: Schriftprobe des Moses, Kat. Nr. 326 (O.Lips. Inv. 3272)

In einer noch feineren geneigten Uniziale ist der Schuldschein Kat. Nr. **329** ver-
fasst, bei dem als Gläubiger wieder der Vertreter eines „heiligen Topos" (sicher
wieder: des Apa Hesekiel) zu erkennen ist. Hat auch hier Moses als Schreiber
fungiert? Wie bei Johannes und der besonders schönen geneigten Uniziale in Kat.
Nr. **91** (s. o.) stellt sich die Frage, wie weit das Spektrum von Moses' hand-
schriftlicher Wandlungsfähigkeit zwischen semi-bemühter Majuskel und sorg-
fältiger geneigter Uniziale reicht. Wir erinnern uns, dass Andreas innerhalb
desselben Briefes (Kat. Nr. **14**) deutlich zwischen beiden Extremen oszilliert. Da
wir von Johannes und Moses im Gegensatz zu Andreas nur wenige eindeutig zu-
ordenbare Schreiben besitzen, fällt es in diesen Fällen schwer abzuschätzen, wie
groß das Ausmaß der Fluktuation sein mag.

Abb. 37: Schriftprobe des Moses (?), Kat. Nr. 329 (O.Lips.Inv. 3118)

9. Texte des 7. und 8. Jhs. außerhalb des Dossiers vom Topos des Apa Hesekiel

Es war bereits (§2.3) die Rede von der methodischen Einschränkung, die für meine Auswertung der Ostraka der Universitätsbibliothek Leipzig als dokumentarische Quellen für den Topos des Apa Hesekiel aus einigen Ostraka erwächst, die deutlich räumlich und zeitlich von diesem Dossier entfernt anzusiedeln sind, das uns ins 6. und frühe 7. Jh. ins Westgebirge bei Hermonthis führt. Es handelt sich um einige Texte, die eindeutig aus dem nördlich angrenzenden Gebiet von Theben-West stammen, ins 7. und 8. Jh. gehören und hier zumindest eine konzise Würdigung erfahren sollen. Die unter §2.3 besprochene Beimischung dieser Texte unter die meisten Ostraka, die das Dossier vom Hesekiel-Kloster repräsentieren, verweist auf die heterogene Zusammensetzung der gesamten Sammlung und hat zur Folge, dass bei einem Großteil der Leipziger Ostraka, denen sich keine eindeutigen Zuordnungshinweise entnehmen lassen, nicht bestimmt werden kann, ob sie zum Topos des Apa Hesekiel gehören oder nicht (in welchem Fall eine westthebanische Provenienz und auch eine Datierung später als Arons und Andreas' Wirken im 6. Jh. sehr wahrscheinlich sind).

Anders als unter den von T.S. Richter edierten Ostraka des ägyptischen Museums Leipzig „Georg Steindorff" (*O.Lips.Copt. I*), wo prominente westthebanische Figuren des 7. Jh wie Bischof Abraham von Hermonthis (*O.Lips.Copt. I* 8–15) und dem Priester Markos vom Topos des Heiligen Markos (*O.Lips.Copt. I* 24–25) gut vertreten sind, sind entsprechend eindeutige Texte unter den Ostraka der Universitätsbibliothek für das 7. Jh. rar. Hier lassen sich nur Kat. Nr. **145** und wohl auch **146** (sowie **147**?) nennen, die in der charakteristischen geneigten Unziale (zur Paläographie s. §8.1) des genannten Priesters Markos verfasst sind, dessen Dossier vor Kurzem von A. Boud'hors und Ch. Heurtel herausgegeben wurde.[1]

Das 8. Jh. ist deutlich besser repräsentiert: Unter den Rechtsurkunden des 8. Jhs. finden sich zwei typische Vertreter der wohl bekannten thebanischen Steuerquittungen. P. Kahle hat den von diesen Urkunden abgedeckten Zeitraum auf 710 bis 730 eingegrenzt;[2] A. Delattre und J. Fournet konnten dieses Ergebnis für die Mehrzahl der Urkunden seitdem auf 713 bis 729 präzisieren.[3] Kat. Nr.

[1] Boud'hors/Heurtel 2015.

[2] Kahle 1974.

[3] Delattre/Fournet 2014.

331, datiert auf den 4. Mai 718, ist, wie viele andere Steuerquittungen und einige andere Urkunden vom Jahr 698 bis in die 20er Jahre des 8. Jhs., von dem Dorfschulzen von Djême Psate, Sohn des Pisrael ausgestellt. Auch die Laschanen von Djême Ananias und Viktor, Sohn des Thomas, die mit Kat. Nr. **332** im Jahr 719 eine Steuerquittung ausstellen, sind bereits aus fünfzehn weiteren Exemplaren dieser Art aus demselben Jahr bekannt. Auch in Kat. Nr. **342**, der Schluss einer nicht mehr identifizierbaren Urkunde, begegnen Ananias und Viktor. Kat. Nr. **335** ist eine fragmentarische Rechtsurkunde nicht mehr bestimmbaren Inhalts, die von Theopistos, dem Lektor der Kirche des Hl. Apa Kyriakos in Djême[4], geschrieben und bezeugt wurde. Theopistos ist lange nicht so gut bezeugt wie die genannten Dorffunktionäre; er ist bislang nur aus der ins Jahr 729 oder 744 zu datierenden Urkunde *P.KRU* 69 bekannt und könnte angesichts der Seltenheit des Namens Theopistos darüber hinaus identisch sein mit dem Priester Theopistos, der in *BKU I* 79 die Bestellung eines Ackers beauftragt. Die genannten Urkunden lassen sich nicht nur inhaltlich, sondern bereits äußerlich leicht dem 8. Jh. zuordnen, da sie in der charakteristischen vierlinigen Kursive der professionellen Urkundenschreiber (s. §8.1) auf glatte, hell glasierte Keramikscherben des Neuen Reichs geschrieben sind – im Gegensatz zu praktisch allen anderen hier vorgelegten Briefen und Urkunden, die auf gerippten LR7-Amphorenscherben geschrieben sind.

[4] Winlock/Crum 1926, 116.

Bibliographie

Papyrus- und Ostraka-Editionen werden zitiert nach der *Checklist of Editions of Greek, Latin, Demotic and Coptic papyri, ostraca and tablets*, online zu finden unter:
> http://library.duke.edu/rubenstein/scriptorium/papyrus/texts/clist_papyri.html

Zusätzlich werden die folgenden Abkürzungen verwendet:

O.Frange = Boud'hors/Heurtel 2010
O.Theb.IFAO = Calament 2004
O.Lips.Copt. I = Richter 2013
O.St-Marc = Boud'hors/Heurtel 2015

Alcock, A. 1983. The Life of Samuel of Kalamun by Isaac the Presbyter. Warminster 1983.
— 1996. „Coptic Terms for Containers and Measures", Enchoria 23 (1996), 1–7.
Alivisatos, H. 1913. Die kirchliche Gesetzgebung des Kaisers Justinian I (Neue Studien zur Geschichte der Théologie und der Kirche 17). Berlin 1913.
Amélineau, É. 1888. Monuments pour servir à l'histoire de l'Egypte chrétienne aux IVe et Ve siècles 1 (Mémoires publiés par les membres de la Mission archéologique française au Caire 4.1). Paris 1888.
— 1911. Œuvres de Schenoudi: Texte copte et traduction Française, Bd. 2. Paris 1914.
Assmann, J. 1999. Das kulturelle Gedächtnis. Schrift, Erinnerung und politische Identität in frühen Hochkulturen. München 1999.
Bachatly, Ch. (Hg.) 1961–1981. Le monastère de Phoebammon dans la Thébaïde, vol. 1: L'Archéologie du site; vol. 2: Graffiti, inscriptions et ostraca; vol. 3: Identifications botaniques, zoologiques et chimiques. Kairo 1961 (vol. 3), 1965 (vol. 2) und 1981.
Bacot, S. 1996. „Du nouveau sur la « mesure » copte ϣⲛⲧⲁⲉⲥⲉ", CRIPEL 18 (1996), 153–160.
Bagnall, R.S. 1985. „The Camel, the Wagon, and the Donkey in Later Roman Egypt", BASP 22 (1985), 1–6.
— 1993. Egypt in Late Antiquity. Princeton, NJ 1993.
— 1995. Reading Papyri, Writing Ancient History. London/New York 1995.
— 2009. „Practical Help: Chronology, Geography, Measures, Currency, Names, Prosopography, and Technical Vocabulary", in: Idem (Hg.). The Oxford Handbook of Papyrology. Oxford 2009, 179–196.
— 2011. Everyday Writing in the Graeco-Roman East (Sather Classical Lectures 69). Berkeley/Los Angeles 2011.
Bagnall, R.S./Rathbone, D. 2004. Egypt from Alexander to the Copts. An Archaeological and Historical Guide. London 2004.
Balestri, I./Hyvernat, H. 1907. Acta martyrum (CSCO, Series 3, Bd. 1: Textus). Paris 1907.
Banaji, J. 2001. Agrarian Change in Late Antiquity. Gold, Labour, and Aristocratic Dominance. Oxford 2001.
Basilios, Archbishop 1991. „The Kiss of Peace", in: A.S. Atiya (Hg.). The Coptic Encyclopedia Vol. 5. New York 1991, 1416.
Basset, R. 1907. Le synaxaire arabe Jacobite (redaction copte), Bd. 2. Les mois de Hatour et de Kihak (Patrologia Orientalis 3.3). Paris 1907.

— 1915. Le synaxaire arabe Jacobite (redaction copte), Bd. 3. Les mois de Ṭoubeh et de Amchir (Patrologia Orientalis 11.5). Paris 1915.

Beck, H.-G. 1959. Kirche und theologische Literatur im byzantinischen Reich (Byzantinisches Handbuch 2.1). München 1959.

Beckh, Th. 2013. Zeitzeugen aus Ton. Die Gebrauchskeramik der Klosteranlage Deir el-Bachît in Theben-West (Oberägypten) (SDAIK 37). Berlin 2013.

Beckh, Th./Eichner, I./Hodak, S. 2011. „Briefe aus der koptischen Vergangenheit: Zur Identifikation der Klosteranlage Deir el-Bachît in Theben-West",MDAIK 67 (2011), 15–30.

Behlmer, H. 2003. „Streiflichter auf die christliche Besiedlung Thebens – Koptische Ostraka aus dem Grab des Sennefer (TT 99)", in: W. Beltz (Hg.). Die koptische Kirche in den ersten drei islamischen Jahrhunderten (Hallesche Beiträge zur Orientwissenschaft 36). Halle (Saale), 11–27.

— 2007. „Christian Use of Pharaonic Sacred Space in Western Thebes: the Case of TT 85 and 87", in: Peter F. Dorman/Betsy M. Bryan (Hgg.). Sacred Space and Sacred Function in Ancient Thebes. Occasional Proceedings of the Theban Workshop (Studies in Ancient Oriental Civilization 61). Chicago 2007, 165–177.

Benaissa, A. 2010. „A Usurious Monk from the Apa Apollo Monastery at Bawit",CdE 85 (2010), 374–381.

Berkes, L. 2015. „An Estate Prison in Byzantine Egypt: PSI VII 824 Reconsidered", ZPE 193 (2015), 241–243.

— 2017. Dorfverwaltung und Dorfgemeinschaft in Ägypten von Diokletian zu den Abasiden (Philippika. Altertumswissenschaftliche Abhandlungen 104). Wiesbaden 2017.

— (i. E.) „Kreditgeschäfte ägyptischer Mönche im Übergang von der byzantinischen zur arabischen Herrschaft (6.–8. Jh.)".

Biedenkopf-Ziehner, A. 1983. Untersuchungen zum koptischen Briefformular unter Berücksichtigung ägyptischer und griechischer Parallelen. Würzburg 1983.

— 1985. „φλυαρεῖν, eine Verletzung gebotener Höflichkeit im Brief?", Enchoria 13 (1985), 7–12.

— 1996. „Motive einiger Formeln und Topoi aus ägyptischen Briefen paganer und christlicher Zeit", Enchoria 23 (1996), 8–31.

— 2001. Koptische Schenkungsurkunden aus der Thebais (Göttinger Orientforschungen, IV. Reihe: Ägypten, Bd. 41). Wiesbaden 2001.

Blanke, L. 2016. „Life on the Edge of the Desert. The Water Supply of a Late Antique Monastery in Egypt", in: J. Kuhlmann Madsen/N.O. Andersen/I. Thuesen (Hgg.). Water of Life. Kopenhagen 2016, 130–143.

— 2019. An Archaeology of Egyptian Monasticism. Settlement, Economy and Daily Life at the White Monastery Federation (Yale Egyptological Publications 2). New Haven, CT 2019.

Booth, Ph. 2017. „Towards the Coptic Church. The Making of the Severan Episcopate", Millennium-Jahrbuch 14 (2017), 151–190.

— 2018. „A Circle of Egyptian Bishops at the End of Roman Rule (c. 600): Texts and Contexts", Le Muséon 131.1–2 (2018), 21–72.

Borgolte, M. (Hg.) 2015. Enzyklopädie des Stiftungswesens in mittelalterlichen Gesellschaften. Band 2: Das soziale System Stiftung. Berlin 2015.

Boud'hors, A. 1997. „L'onciale penchée en copte et sa survie jusqu'au XVᵉ siècle en Haute-Égypte", in: Scribes et manuscrits du Moyen-Orient. Actes des Journées de codicologie et de paléographie des manuscrits du Moyen-Orient, Paris, *Bibliothèque nationale de France, juin 1994*. Paris 1997, 117–133.

— 2010. „La forme ⲘⲚⲦⲈ- en emploi non autonome dans les textes documentaires thébains", JCoptS 12 (2010), 67–80.

— 2017. „À la recherche des manuscrits coptes de la région thébaine", in: D. Brakke/S.J. Davis/ S. Emmel (Hgg.). From Gnostics to Monastics. Studies in Coptic and Early Christianity in Honor of Bentley Layton. Löwen 2017.

Boud'hors, A./Heurtel, Ch. 2010. Les ostraca coptes de la TT 29. Autour de moine Frangé, Bd. 1: Textes (Études d'archéologie thébaine 3.1). Brüssel 2010.

— 2015. Ostraca et papyrus coptes du Topos de Saint-Marc à Thèbes, Bd. 1: Texte (Bibliothèque d'études coptes 24.1). Kairo 2015.

— 2017. „The Coptic Ostraca of the Theban Hermitage MMA 1152. 1. Letters (O.Gurna Górecki 12–68), JJP 47 (2017), 45–100.

Boud'hors, A./Garel, E. et al. 2019. „Ten Coptic Ostraca at the IFAO", BIFAO 119 (2019), 51–77.

Boud'hors, A./Gascou, J. 2016. „Le monastère de Dorothée dans la montagne d'Antinoopolis", in: T. Derda/A. Łajtar/J. Urbanik (Hgg.). Proceedings of the International Congress of Papyrology Warsaw, 29 July–3 August 2013, vol. 2: Subliterary Papyri, Documentary Papyri, Scribal Practices, Linguistic Matters (JJP Suppl. 28). Warschau 2016, 991–1010.

Bouriant, U. 1893. „Notes de voyage §19: Le Deir Amba-Samâan en face d'Assouan", in: Recueil de travaux relatifs à la philologie et à l'archéologie égyptiennes et assyriennes: pour servir de bulletin à la Mission Française du Caire 15, 176–189.

Boutros, R./Décobert, Ch. 2000. „Les installations chrétiennes entre Ballas et Armant: implantation et survivance", N. Bosson (Hg.). Cahier de la Bibliothèque copte 12, Études coptes VII. Paris/Löwen 2000, 77–108.

Bowman, A. 1986. Egypt after the Pharaohs. 332 BC–AD 642: from Alexander to the Arab Conquest. London 1986.

Brooks Hedstrom, D.L. 2017. The Monastic Landscape of Late Antique Egypt. An Archaeological Reconstruction. Cambridge 2017.

Brown, P. 1971. „The Rise and Function of the Holy Man in Late Antiquity", in: JRS 61 (1971), 80–101.

Bucking, S. 2007. „Scribes and Schoolmasters? On Contextualizing Coptic and Greek Ostraca Excavated at the Monastery of Epiphanius", JCoptS 9 (2007), 21–48.

Burchfield, R. 2014. Networks of the Theban Desert. Social, Economic, and Religious Interactions in Late Byzantine and Early Islamic Thebes, Diss. Macquarie University Sydney 2014.

Calament, F. 2003. „Règlements de comptes à Djême d'après les ostraca coptes du Louvre", in: Cannuyer, C. (Hg.). Études coptes VIII: Dixième journée d'études, Lille, 14–16 juin 2001. Lille 2003, 37–57.

— 2004. „Varia Coptica Thebaica", BIFAO 104 (2004), 39–102.

— 2006. „Correspondance inédite entre moines dans la montagne thébaine", in: A. Boud'hors/ J. Gascou/D. Vaillancourt (Hgg.). Études coptes IX. Onzième journée d'études (Strasbourg, 12–14 juin 2003) (Cahiers de la Bibliothèque copte 14). Paris 2006, 81–102.

— 2008. „'De Maria à Helisaios'. Micro-économie en question dans la région thebaine", in: A. Delattre/P. Heilporn (Hgg.) 2008. "Et maintenant ce ne sont plus que des villages". Thèbes et sa région aux époques hellénistique, romaine et byzantine. Actes du colloque tenu à Bruxelles les 2 et 3 décembre 2005. Brüssel 2008, 175–182.

Caner, D. 2006. „Towards a Miraculous Economy: Christian Gifts and Material 'Blessings' in Late Antiquity", JECS 14.3 (2006), 329–377.

— 2008. „Wealth, Stewardship, and Charitable Blessings in Early Byzantine Monasticism", in: S.R. Holman. Wealth and Poverty in Early Church and Society (Holy Cross Studies in Patristic Theology and History), Grand Rapids, MI 2008, 221–242.

Cavallo, G. 2009. „Greek and Latin Writing in the Papyri", in: R.S. Bagnall (Hg.). The Oxford Handbook of Papyrology. Oxford 2009, 101–148.

Černy, J. 1976. Coptic Etymological Dictionary. Cambridge 1976.

Charles, R.H. 1916. The Chronicle of John (c. 690 A. D.), Coptic Bishop of Nikiu, being a History of Egypt before and during the Arab Conquest, translated from Hermann Zotenberg's edition of the Ethiopic version, with an introduction, critical and linguistic notes and an index of names. London 1916.

Choat, M. „Early Coptic Epistolography", in: A. Papaconstantinou (Hg.). The Multilingual Experience in Egypt, from the Ptolemies to the Abbasids. Farnham/Burlington 2010, 153–178.

— 2016. „Posidonios and the Monks of TT233 on Dra' Abu el-Naga", in: P. Buzi/A. Camplani/ F. Contardi (Hgg.). Coptic Society, Literature and Religion from Late Antiquity to Modern Times. Proceedings of the Tenth International Congress of Coptic Studies, Rome, September 17th–22nd, 2012, and Plenary Reports of the Ninth International Congress of Coptic Studies, Cairo, September 15th–19th, 2008 (Orientalia Lovaniensia Analecta 247). Löwen 2016, 749–754.

— 2017. „Monastic Letters on Papyrus from Late Antique Egypt", in: M. Choat/M.Ch. Giorda (Hgg.). Writing and Communication in Early Egyptian Monasticism (Texts and Studies in Eastern Christianity 9). Leiden/Boston 2017, 17–72.

Clackson, S. J. 1999. „Something Fishy in CPR XX", APF 45 (1999), 94–95.

— 2000. Coptic and Greek Texts Relating to the Hermopolite Monastery of Apa Apollo. Oxford 2000.

Clarysse, W. 2017. „Emotions in Greek Private Papyrus Letters", AS 47 (2017), 63–86.

CD: Crum, Walter E. 1939. A Coptic Dictionary. Oxford 1939.

Cohen, M. R. 2005. The Voice of the Poor in the Middle Ages. An Anthology of Documents from the Cairo Geniza. Princeton 2005.

Comfort, H. 1937. „Emphyteusis among the Papyri", Aegyptus 17 (1937), 3–24.

Coquin, R.-G. 1975. „Le catalogue de la Bibliothèque du Convent de Saint Élie du Rocher (Ostracon IFAO 13315)", in: BIFAO 75 (1975), 207–239.

Coquin, R.-G./Martin, M. 1991a. „Dayr al-Naṣārā", in: A. S. Atiya (Hg.). The Coptic Encyclopedia Vol. 3. New York 1991, 847f.

— 1991b. „Dayr Posidonios", in: A. S. Atiya (Hg.). The Coptic Encyclopedia Vol. 3. New York 1991, 849.

Cramer, M. 1964. Koptische Buchmalerei. Illuminationen in Manuskripten des christlich-koptischen Ägypten vom 4. bis 19. Jahrhundert (Beiträge zur Kunst des christlichen Ostens 2). Recklinghausen 1964.

Cromwell, J. 2013. „Review of: A. Boud'hors & C. Heurtel, Les ostraca coptes de TT29: Autour du moine Frangé", JEA 99 (2013), 313–317.

Crum, W.E. 1908. „A Greek Diptych of the Seventh Century", Proceedings of the Society of Biblical Archaeology 30 (1908), 255–66.

— 1909. „The Bishops named in Mr Bryces Diptych", Proceedings of the Society of Biblical Archaeology 31 (1909), 288.

Darnell, J.C./Darnell, D. 1994–1995. „The Luxor-Farshût Desert Road Survey". 1994–1995 Annual Report. Chicago, 44–54.

— 2002. Theban Desert Road Survey in the Egyptian Western Desert. Volume 1: Gebel Tjauti Rock Inscriptions 1–45 and Wadi el-Ḥôl Rock Inscriptions 1–45 (Oriental Institute Publications 119). Chicago 2002.

De Fenoyl, M. 1960. Le sanctoral copte (Recherches publiées sous la direction de l'Institut de lettres orientales de Beyrouth 15). Beirut 1960.

Dekker, R. 2016. „A Relative Chronology of the Topos of Epiphanius: The Identification of Its Leaders", in: P. Buzi/A. Camplani/F. Contardi (Hgg.). Coptic Society, Literature and Religion from Late Antiquity to Modern Times. Proceedings of the Tenth International Congress of Coptic Studies, Rome, September 17th–22nd, 2012, and Plenary Reports of the Ninth Interna-

tional Congress of Coptic Studies, Cairo, September 15th–19th, 2008 (Orientalia Lovaniensia Analecta 247). Löwen 2016, 755–767.

— 2018. Episcopal Networks and Authority in Late Antique Egypt. Bishops of the Theban Region at Work (Orientalia Lovaniensia Analecta 264). Löwen 2018.

De Ricci, S. 1909. „Notes d'épigraphie égyptienne", in: BSAA 11, nouv. ser. T. II, 3^me fasc. (1909), 321–349.

Delattre, A. 2007a. Papyrus coptes et grecs du monastère d'apa Apollô de Baouît conservés aux Musées royaux d'Art et d'Histoire de Bruxelles (Memoires de la Classe des Lettres 1, 3^e série, tome XLIII, no 2045). Brüssel 2007.

— 2007b. „Les 'lettres de protection' coptes", in: B. Palme (Hg.). Akten des 23. Internationalen Papyrologenkongresses, Wien, 22.–28. Juli 2001 (Papyrologica Vindoboniensia 1). Wien 2007, 173–178.

Delattre, A./Fournet, J.-L. 2014. „Le dossier des reçus de taxe thébains en Égypte au début du VIIIe siècle", in: A. Boud'hors/A. Delattre/C. Louis/T. S. Richter (Hgg.). Coptica Argentoratensia. Textes et documents. Troisième université d'été de papyrologie copte (Strasbourg, 18–25 juillet 2010) (P.Stras. Copt.) (Collections de l'Université de Strasbourg; Études d'archéologie et d'histoire ancienne; Cahiers de la Bibliothèque copte 19). Paris 2014, 209–245.

Depuydt, L. (Hg.) 1991. Homiletica from the Pierpont Morgan Library. Seven Coptic Homilies Attributed to Basil the Great, John Chrysostom, and Euodius of Rome (CSCO 524/SC 43.1: Textus). Löwen 1991.

Déroche, V. 2006. „Vraiment anargyres? Don et contredon dans les recueils de miracles protobyzantins", in: B. Caseau/J.-C. Cheynet/V. Déroche (Hgg.). Pèlerinages et lieux saints dans l'Antiquité et le Moyen Âge (Monographies 23), Paris 2006, 153–158.

Daressy, G. „Renseignements sur la provenance des stèles coptes du Musée du Caire", ASAE 13 (1914), 266–271.

Di Cerbo, Ch./Jasnow, R. „Five Persian Period Demotic and Hieroglyphic Graffiti from the Site of Apa Tyrannos at Armant", Enchoria 23 (1996), 32–38.

Doresse, J. 1949a. „Monastères coptes aux environs d'Armant en Thébaïde", AB 67 (1949), 327–349.

— 1949b. „Monastères coptes thébains", Revue des Conférences françaises en Orient 13^ème année No. 11 (1949), 3–16.

Elanskaya, A.I. 1984. „Towards the so-called 'Book Decoration' Terminology", in: F. Junge (Hg.). Studien zu Sprache und Religion Ägyptens I. Zu Ehren von W. Westendorf. Göttingen 1984, 233–239.

El Gabry, D. 2015. „An Unpublished Stela in the Grand Egyptian Museum, Cairo CG 20151", in: K.M. Cooney/R. Jasnow (Hgg.). Joyful in Thebes. Egyptological Studies in Honor of Betsy M. Bryan. Atlanta, GA 2015, 171–81.

Erichsen, W. 1954. Demotisches Glossar. Kopenhagen 1954.

Feucht, E. 1986. Vom Neckar zum Nil. Kunstschätze Ägyptens aus pharaonischer und koptischer Zeit an der Universität Heidelberg. Heidelberg 1986.

Fischer, B. 1957. „Defensor civitatis", in: Reallexikon für Antike und Christentum, Bd. 3: Christusbild – Dogma I, Sp. 656–658.

Forget, I. 1905. Synaxarium Alexandrinum I (CSCO 49/SA 3.18, textus). Beirut 1905.

— 1912. Synaxarium Alexandrinum II (CSCO 78/SA 3. 19, versio). Beirut 1912.

Fournet, J.-L. 2020. The Rise of Coptic. Egyptian versus Greek in Late Antiquity. Princeton/ Oxford 2020.

Förster, H. Wb. = Wörterbuch der griechischen Wörter in den koptischen dokumentarischen Texten. Berlin/New York 2002.

Gabra, G. „Zu einem arabischen Bericht über Pesyntheus, einem Heiligen aus Hermonthis im 4.–5. Jh.", *BSAC* 25 (1983), 53–60.

— 1984. Untersuchungen zu den Texten über Pesyntheus, Bischof von Koptos (569-632). Diss. Bonn 1984.

— 1990. „Patape (Bidaba), Märtyrer und Bischof von Koptos (ca. 244–ca. 312): Ein Vorbericht über sein arabisches Enkomium", in: Idem (Hg.). Coptic Studies. Acts of the Third International Congress of Coptic Studies, Warsaw, 10–25 August 1984. Warschau 1990, 119–25.

Gardner, I./Choat, M. 2004. „Towards a Palaeography of Fourth Century Documentary Coptic", in: M. Immerzeel/J. van der Vliet (Hgg.). Coptic Studies on the Threshold of a New Millennium. Löwen 2004, 495–503.

Garel, E. 2014. Rez. von S. Hodak/T.S. Richter/F. Steinmann (Hgg.). Coptica. Koptische Ostraka und Papyri, koptische und griechische Grabstelen aus Ägypten und Nubien, spätantike Bauplastik, Textilien und Keramik (Katalog Ägyptischer Sammlungen in Leipzig Bd. 3). Berlin 2013, JCoptS 16 (2014), 293–297.

— 2015. Les testaments des supérieurs du monastère de Saint-Phoibammôn à Thèbes (VIIᵉ siècle). Édition, traduction, commentaire, 2 Bde. Diss., Paris 2015.

— 2016. „The Ostraca of Victor the Priest Found in the Hermitage MMA 1152", in: T. Derda/ A. Łajtar/J. Urbanik (Hgg.). Proceedings of the 27ᵗʰ International Congress of Papyrology, Warsaw 29 July–3 August 2013 (JJP Suppl. 28). Warschau 2016, 1041–54.

— 2018. „Vouloir ou ne pas vouloir. Devenir moine à Thèbes aux VIIᵉ–VIIIᵉ siècles d'après les textes documentaires", in: A. Boud'hors/C. Louis (Hgg.). Études coptes XV. Dix-septième journée d'études (Lisbonne, 18–20 juin 2015) (Cahiers de la bibliothèque copte 22). Paris 2018, 245–54.

Garitte, G. 1943. Panégyrique de Saint Antoine par Jean évêque d'Hermopolis, Orientalia Christiana Periodica 9 (1943), 100–34, 330–65.

Gascou, J. 1976. „P.Fouad 87: Les monastères pachômiens et l'État byzantin", BIFAO 76 (1976), 157–184.

— 1991. „Metanoia, Monastery of the", in: A.S. Atiya (Hg.). The Coptic Encyclopedia Vol. 5. New York 1991, 1608–1611.

Giorda, M. Ch. 2009. „Bishop-monks in the Monasteries: Presence and Role", JJP 39 (2009), 49– 82.

Godlewski, W. 1986. Le monastère de St. Phoibammon, Deir el-Bahari. Warschau 1986.

Goehring, J. 1999. *Ascetics, Society, and the Desert. Studies in Early Egyptian Monasticism.* Harrisburg, PA 1999.

— 2007. „Monasticism in Byzantine Egypt. Continuity and Memory", in: R.S. Bagnall (Hg.). Egypt in the Byzantine World, 300–700. Cambridge/New York 2007, 390–407.

— 2012. Politics, Monasticism, and Miracles in Sixth Century Upper Egypt (Studien und Texte zu Antike und Christentum 69). Tübingen 2012.

Górecki, Tomasz 2008. „Limestone Flake with a Drawing of a Guilloche. A Contribution to the Designing of Theban Hermitage Wall Decoration", Études et Travaux 22 (2008), 61–68.

— 2010. „Guilloche Drawings on a Potsherd. A Contribution to the Designing of the Theban Hermitage Wall Decoration", Études et Travaux 23 (2010), 29–38.

Górecki, T. & Łajtar, A. 2012. „An Ostracon from the Christian Hermitage in MMA 1152", in: JJP 42 (2012), 135–164.

Gotein, Sh.D. 1988. A Mediterranean Society. The Jewish Communities of the Arab World as Portrayed in the Documents of the Cairo Geniza. Vol. 5: The Individual. Berkeley, Los Angeles/London 1988.

Granić, B. 1929/30. Die rechtliche Stellung und Organisation der griechischen Klöster nach dem justinianischen Recht, BZ 29 (1929/30), 6–34.

Grenier, J.-C. 1983. „La stèle funéraire du dernier taureau Bouchis (Caire JE 31901 = Stèle Bucheum 20). Ermant – 4 novembre 340", BIFAO 83 (1983), 197–208, Tf. XIL.

Grossmann, P. 1991. „Dayr al-Misaykrah", in: A.S. Atiya (Hg.). The Coptic Encyclopedia Vol. 3. New York 1991, 839f.

— 2007. „Spätantike und frühmittelalterliche Baureste im Gebiet von Armant. Ein archäologischer Survey", JCoptS 9 (2007), 1–19, Taf. 1–10.

Halkin, F. Sancti Pachomii Vitae Graecae. Brüssel 1932.

Hanafi, A. 1988. „A Letter from the Archive of Dioscorus", in: Basil G. Mandilaras (Hg.). Proceedings of the XVIII International Congress of Papyrology. Athen 1988, 91–106.

Hannah, D. 2007. „Guardian Angels and Angelic National Patrons in Second Temple Judaism and Early Christianity", in: F. V. Reiterer/T. Nicklas/K. Schopflin (Hgg.). Angels. The Concept of Celestial Beings – Origins, Development and Reception (Deuterocanonical and Cognate Literature Yearbook 2007). Berlin 2007, 413–35.

Hasitzka, M./Satzinger, U. „Koptische Texte aus der Sammlung Vogliano in Mailand", JCoptS 6 (2004), 25–53, Pl. 1–12.

— 2005. „Ein Index der gräkokoptischen Wörter in nichtliterarischen Texten – oder: Was ist ein Wörterbuch?", Enchoria 29 (2005), 19–31.

Hasse-Ungeheuer, A. 2016. Das Mönchtum in der Religionspolitik Kaiser Justinians I. Die Engel des Himmels und der Stellvertreter Gottes auf Erden (Millennium-Studien zu Kultur und Geschichte des ersten Jahrtausends n. Chr. 59). Berlin/Boston, MA 2016.

Heurtel, Ch. 2002. „Nouveaux apercus de la vie anachorétique dans la montagne thébaine: les ostraca coptes de la tombe d'Aménémopé (TT 29)". BSFE 154 (2002), 29–45.

— 2004. Les inscriptions coptes et grecques du temple d'Hathor à Deir al-Médina. Kairo 2004.

— 2006. „Le baiser copte", in A. Boud'hors/J. Gascou/D. Vaillancourt (Hgg.). Journées d'études coptes IX. Onzième journée d'études (Strasbourg, 12–14 juin 2003). Paris 2006, 187–210.

Hickey, T.M. 2007. „Aristocratic Landholding and the Economy of Byzantine Egypt", in: R.S. Bagnall (Hg.). Egypt in the Byzantine World, 300–700. Cambridge/New York 2007, 288–308.

— 2012. Wine, Wealth, and the State in Late Antique Egypt. The House of Apion at Oxyrhynchus. Ann Arbor 2012.

— 2014. „A Misclassified Sherd from the Archive of Theopemptos and Zacharias (Ashm. D.O. 810)", Tyche 29 (2014), 45–49, Tf. 2.

Hoffmann, F. 1991. „Das Gebäude t(w)t(we)," Enchoria 18 (1991), 187–189.

Hübner, S. 2005. Der Klerus in der Gesellschaft des spätantiken Kleinasiens, Diss. Jena 2005.

Imhausen, A. 2007. „Egyptian Mathematics", in: V. Katz (Hg.). The Mathematics of Egypt, Mesopotamia, China, India, and Islam. A Sourcebook. Princeton/Oxford 2007, 7–56.

Jernštedt, P.V. 1959. Koptskije teksty gosudarstvennogo muzeja izobrazitel'nyx isskustv imen A.S. Puškina. Moskau/Leningrad 1959.

Jonhson, A.Ch./West, L.C. 1949. Byzantine Egypt. Economic Studies (Princeton University Studies in Papyrology 6). Princeton 1949 (repr. Amsterdam 1967).

Kahle, P. 1954. Bala'izah. Coptic Texts from Deir el-Bala'izah in Upper Egypt. Bd. 1. Berlin 1954.

— 1974. „Zu den koptischen Steuerquittungen", postum hg. v. F. Hintze, in: Festschrift Ägyptisches Museum Berlin (Mitteilungen aus der Ägyptischen Sammlung VIII). Berlin 1974, 282–285.

Kampp, F. 1996. Die thebanische Nekropole. Zum Wandel des Grabgedankens von der XVIII. bis zur XX. Dynastie (Theben XIII), Mainz 1996.

Kaplony-Heckel, Ursula. „Niltal und Oasen. Ägyptischer Alltag nach demotischen Ostraka", ZÄS 118 (1991), 127–141.

Keenan, J.G. 2000. „Egypt", in: A. Cameron/B. Ward-Perkins/M. Whitby (Hgg.). The Cambridge Ancient History, 14: Late Antiquity. Empire and Successors, A. D. 425–600. Cambridge 2000, 612–637.

Kennedy, H. 1998. „Egypt as a Province in the Islamic Caliphate, 641–868", in: C. F. Henry (Hg.). The Cambridge History of Egypt, 1: Islamic Egypt, 640–1517. Cambridge 1998, 62–85.

Khater, A./KHS-Burmester, O.H.E. 1981. Le monastère de Phoebammon dans la Thebaïde, Bd. 1: Archéologie du site, Kairo 1981.

Krause, M. 1956. Apa Abraham von Hermonthis. Ein oberägyptischer Bischof um 600. Diss. Berlin 1956.

— 1969. Rez. M. Cramer 1964, BZ 62.1 (1969), 124–128.

— 1981. „Zwei Phoibammon-Klöster in Theben-West", MDAIK 37, 261–266.

— 1985. „Die Beziehungen zwischen den beiden Phoibammon-Klöstern auf dem thebanischen Westufer", BSAC 27 (1985), 31–44.

— 1990. „Die ägyptischen Klöster. Bemerkungen zu den Phoibammon-Klöstern in Theben-West und den Apollon-Klöstern", in: W. Godlewski (Hg.). Coptic Studies. Acts of the Third International Congress of Coptic Studies, Warsaw, 20–25 August 1984. Warschau 1990, 203–207.

— 1996. „Diptychon der Bischöfe von Hermonthis", in: Gustav-Lübcke-Museum der Stadt Hamm und dem Museum für Spätantike und Byzantinische Kunst, Staatliche Museen zu Berlin-Preussischer Kulturbesitz. Ägypten, Schätze aus dem Wüstensand: Kunst und Kultur der Christen am Nil, Katalog zur Ausstellung. Wiesbaden 1996, Nr. 287, S. 259.

— 2010. „Coptic Texts from Western Thebes. Recovery and Publication from the Late Nineteenth Century to the Present", in: G. Grabra/H.N. Takla (Hgg.). Christianity and Monasticism in Upper Egypt, Vol. 2: Nag Hammadi–Esna, Cairo/New York 2010, 63–78.

Krause-Becker, B. 1958. „Figürliche und ornamentale Zeichnungen auf koptischen Ostraka um 600", in: Festschrift Johannes Jahn zum XXII. November MCMLVII. Leipzig 1958, 33–39 und 357/8 (Abb. 11–22 auf S. 357f.).

Krawiec, Rebecca 2002. Shenoute and the Women of the White Monastery. Egyptian Monasticism in Late Antiquity. New York 2002.

Krueger, F. 2016. „Ein koptischer Brief eines Klerikers", in: WissenSchaf(f)t Sammlungen – Geschichten aus den Sammlungen der Universität Leipzig. Leipzig 2016, 138f.

— 2018. „A Nun's Letter" (P.Heid. Inv. Kopt. 51), in: A. Boud'hors et al. (Hgg.). Coptica Palatina: Koptische Texte aus der Heidelberger Papyrussammlung (P.Heid. Kopt.). Bearbeitet auf der Vierten Internationalen Sommerschule für Koptische Papyrologie Heidelberg, 26. August – 9. September 2012, Heidelberg (Studien und Texte aus der Heidelberger Papyrussammlung, Band 1). Heidelberg 2019, 86–89, Tf. 16.

— 2019a. „The Papyrological Rediscovery of the Monastery of Apa Ezekiel and Bishop Andrew of Hermonthis (6th Century). Preliminary Report on the Edition of the Coptic Ostraca at the Leipzig University Library", JCoptS 21 (2019), 73–114.

— 2019b. „The Case for Two Coptic Homographs ⲧⲟⲩⲱⲧ Preserving twt(w) "Image" and t(w)t(we) "Chapel," Being the Missing Link in the Etymology of et-Tôd", ZÄS 146.2 (2019), 159–161.

— 2020 (i. E.) a. „Revisiting the First Monastery of Apa Phoibammon. A Prosopography and Relative Chronology of Its Connections to the Monastery of Apa Ezekiel Within the Monastic Network of Hermonthis During the 6th Century", APF 66 (2020) (i. E.).

— (i. E.) b. „»I Am Amazed at You!« Encoding Emotions of Anger and Disappointment in Coptic Monastic Letters from the Theban-Hermonthite Area", in: A. Maravela/A. Mihálykó (Hgg.). New Perspectives on Religion, Education, and Culture in Western Thebes (VI–VIII) (i. E.).

Kuhn, K.H. 1956. Letters and Sermons of Besa (CSCO, 157 = SC 21, Bd. 1: Textus). Löwen 1956.

— 1978. A Panegyric on Apollo, Archimandrite of the Monastery of Isaac, by Stephen, Bishop of Heracleopolis Magna (CSCO 394/SC 39). Löwen 1978.

Ł 2002. „Georgios, Archbishop of Dongola († 1113) and His Epitaph", in: T. Derda/ J. Urbanik/M. Wę ΕΥΕΡΓΕΣΙΑΣ ΧΑΡΙΝ. Studies Presented to Benedetto Bravo and Ewa Wipszycka by Their Disciples (JJP Suppl. 1). Warschau 2002, 159–92.

— 2006. Deir el-Bahari in the Hellenistic and Roman Periods. A Study of an Egyptian Temple Based on Greek Sources (JJP Supplement 4). Warschau 2006.

Lampe, G. 1961. A Patristic Greek Lexicon. Oxford 1961.

Layton, B. 1987. Catalogue of Coptic Literary Manuscripts in the British Library Acquired Since the Year 1906. London 1987.

Lefort, L.Th. 1952. *Les Pères Apostoliques en copte* (CSCO 136/SC 18, Bd. 1: Textus). Löwen 1952.

— 1955. *S. Athanase. Lettres festales et pastorales en copte* (CSCO 150/ SC 19, Bd. 1: Textus). Löwen 1955.

López, A. G. 2013. Shenoute of Atripe and the Uses of Poverty. Rural Patronage, Religious Conflict, and Monasticism in Late Antique Egypt. Berkeley/Los Angeles/London 2013.

LSJ: Liddell, H.G./Scott R./H.S. Jones 1996. A Greek-English Lexicon. Oxford 1996.

MacCoull, L. 1986. „O.Wilck. 1224: Two Additions to the Jeme Lashane-list", ZPE 62 (1986), 55–56.

— 2009. Coptic Legal Documents. Law as Vernacular Text and Experience in Late Antique Egypt (Medieval and Renaissance Texts and Studies 377 = Arizona Studies in the Muddle Ages and Renaissance 38). Tempe, AZ/Turnhout 2009.

Mairs, R. 2006. „O.Col. inv. 1366. A Coptic Prayer from Deir el-Bahri with a Quotation from Tobit 12:10", BASP 43 (2006), 63–70.

Malouta, M./Wilson, A. 2013. „Mechanical Irrigation. Water-Lifting Devices in the Archaeological Evidence and in the Egyptian Papyri", in: Alan Bowman/Andrew Wilson (Hgg.). The Roman Agricultural Economy. Organisation, Investment and Production. Oxford 2013, 273–305.

Markiewicz, T. 2009. „The Church, Clerics, Monks and Credit in the Papyri", in: A. Boud'hors/ J. Clackson/C. Louis/P. Sijpesteijn (Hgg.). *Monastic Estates in Late Antique and Early Islamic Egypt. Ostraca, Papyri, and Essays in Memory of Sarah Clackson (P.Clackson)* (American Studies in Papyrology 46), Cincinnati, OH 2009, 178–204.

Mazy, E. 2019. „Livres chrétiens et bibliothèques en Égypte pendant l'Antiquité tardive. Le témoignage des papyrus et ostraca documentaires", JCoptS 21 (2019), 115–162.

Meinardus, O. 1963–64. „A Comparative Study on the Sources of the Synaxarium of the Coptic Church", BSAC 17 (1963–64), 111–156.

— 1977. Egypt, Ancient and Modern. ²Kairo 1977.

— 1999. Two Thousand Years of Coptic Christianity. Kairo 1999.

Ménassa, L./Laferrière, P. 1974. La Saqia. Technique et Vocabulaire de La Roue à Eur Égyptienne. Kairo 1974.

Mina, T. 1937. Le martyre d'Apa Epima. Kairo 1937.

Mollat, Michel. Les pauvres au Moyen Age. Étude sociale. Paris 1978.

Mond, R./Myers, O.H. 1934. The Bucheum, with the Hieroglyphic Inscriptions ed. by H.W. Fairman, vol. 1: Text (41ˢᵗ Memoir of the Egypt Exploration Society). London 1934.

— 1940. Temples of Armant. A Preliminary Survey, vol. 1: Text (43ʳᵈ Memoir of the Egypt Exploration Society). London 1940.

Morelli, F. 2001. Corpus Papyrorum Raineri XXII, Griechische Texte XV, Documenti greci per la fiscalità e la amministrazione dell'Egitto arabo. Wien 2001.

Moulton, J. H. 1902. „'It Is His Angel.'", JTS 3.12 (1902), 514–527.

Muehlberger, E. 2008. „Ambivalence about the Angelic Life. The Promise and Perils of an Early Christian Discourse of Asceticism", JECS 16 (2008), 447–478.

Müller, A. 2009. „ΕΙΣ ΣΥΝΕΡΓΙΑΝ ΤΩΝ ΣΥΜΦΕΤΟΡΟΝΤΩΝ. Zur Klosterpolitik Kaiser Iustinians", in: J. van Oort/O. Hesse (Hgg.). Christentum und Politik in der Alten Kirche (Studien der Patristischen Arbeitsgemeinschaft 8). Löwen 2009, 35–59.

Müller, M. 2007. „Futur V? Modales Futur in nicht-literarischen koptischen Texten aus der Thebais", Lingua Aegyptia 15 (2007), 67–92.

— 2017. „Preliminary Report on the Ostraca", in: E. Pischikova (Hg.). Tombs of the South Asasif Necropolis. New Discoveries and Research 2012–2014. Kairo 2017, 281–312.

— 2019. Archelaos of Neapolis, In Gabrielem, in: M. Müller/S. Uljas (Hgg.). Martyrs and Archangels. Coptic Literary Texts from the Pierpont Morgan Library (Studien und Texte zu Antike und Christentum 116). Tübingen 2019, 303–458.

Nagel, P. 1983. Das Triadon. Ein sahidisches Lehrgedicht des 14. Jahrhunderts. Halle (Saale) 1983.

O'Connell, E. 2007. „Transforming Monumental Landscapes in Late Antique Egypt", JECS 15 (2007), 239–274.

— 2019. „"They Wandered in the Deserts and Mountains, and Caves and Holes in the Ground". Non-Chalcedonian Bishops "In Exile"", Studies in Late Antiquity 3.3 (2019), 436–71.

O'Leary, De Lacy 1937. The Saints of Egypt. London/New York 1937.

Orlov, A. 2017. The Greatest Mirror. Heavenly Counterparts in the Jewish Pseudepigrapha. Albany 2017.

Palme, Bernhard 1989. Das Amt des ἀπαιτητής in Ägypten (MPER XX). Wien 1989.

— 2003. „Asyl und Schutzbrief im spätantiken Ägypten", in: M. Dreher (Hg.). Das antike Asyl. Kultische Grundlagen, rechtliche Ausgestaltung und politische Funktion. Köln 2003, 203–236.

Papaconstantinou, A. 2001. Le culte de saints en Égypte des byzantines aux abbasides. L'apport des inscriptions et des papyrus grecs et coptes (Le monde byzantine), Paris 2001.

— 2007. „The Cult of Saints. A Haven of Continuity in a Changing World?", in: R.S. Bagnall (Hg.). Egypt in the Byzantine World, 300–700. Cambridge/New York 2007, 350–367.

— 2010. „A Preliminary Prosopography of Moneylenders in Early Islamic Egypt and South Palestine", in: J.-C. Cheynet (Hg.). Mélanges Cécile Morrison (Travaux et mémoires 16), Paris 2010, 631–648.

— 2012. „Donation and Negotiation: Formal Gifts to Religious Institutions in Late Antiquity", in: J.-M. Spieser, É. Yota (Hgg.). Donations et donateurs dans la société et l'art byzantins (Réalités Byzantines). Paris 2012, 75–93.

Papathomas, A. 2007. „Höflichkeit und Servilität in den griechischen Papyrusbriefen der ausgehenden Antike", in: B. Palme (Hg.). Akten des 23. Internationalen Papyrologenkongresses. Wien, 22.–28. Juli 2001. Wien 2007, 497–512.

Parsons, P. 2007. City of the Sharp-Nosed Fish. Greek Papyri Beneath the Egyptian Sand Reveal a Long-Lost World. London 2007.

Patrich, J. 1995. Sabas, Leader of Palestinian Monasticism. A Comparative Study in Eastern Monasticism, Fourth to Seventh Centuries (Dumbarton Oaks Studies 32). Washington, D.C. 1995.

Pestman, P.W. 1971. „Loans Bearing No Interest?", in: JJP 16 (1971), 7–30.

Petrie, W.M.F. Qurneh (Publications of the British School of Archaeology in Egypt and Egyptian Research Account, Fifteenth Year). London 1909.

Peust, C. 2008. „Zur Etymologie des koptischen Futur 5", GM 219 (2008), 7–8.

— 2010. Die Toponyme vorarabischen Ursprungs im modernen Ägypten. Ein Katalog (GM Beihefte 8). Göttingen 2010.

Pringsheim, F. 1938. „Zum ptolemäischen Kaufrecht", in: Actes du Ve Congrès International de Papyrologie. Brüssel 1938, 355–366.

Quenouille, N. 2012. „La collection d'ostraca de la bibliothèque de l'université de Leipzig", in:
P. Schubert (Hg.). Actes du 26ᵉ Congrès international de papyrologie. Genève, 16–21 août
2010 (Recherches et Rencontres. Publications de la Faculté des Lettres de l'Université de
Genève 30). Genf 2012, 635–638.

Quibell, J.E. 1909. Excavations at Saqqara (1907–1908). Kairo 1909.

Rémondon, R. 1974. „Les contradictions de la société égyptienne à l'époque byzantine", JJP 18
(1974), 17–32.

Rémondon, R./Abd el-Maissih, Y./Till, W.C./KHS-Burmester, O.H.E. 1965. Le monastère de
Phoebammon dans la Thebaïde, Bd. 2: Graffiti, inscriptions et ostraca. Kairo 1965.

Richter, T.S. 1997. „Zu zwei koptischen Urkunden aus dem Eherecht", APF 43 (1997), 385–389.

— 2002. „Alte Isoglossen im Rechtswortschatz koptischer Urkunden", Lingua Aegyptia 10
(2002), 389–399.

— 2005. Pacht nach koptischen Quellen. Beiträge zur Rechts-, Wirtschafts- und Sozialgeschichte
des byzantinischen und früharabischen Ägypten, Habilitationsschrift Leipzig 2005.

— 2008. Rechtssemantik und forensische Rhetorik. Leipzig, 2002 (Kanobos 3), Neuaufl. Wies-
baden 2008.

— 2009. „The Cultivation of Monastic Estates in Late Antique and Early Islamic Egypt: Some
Evidence from Coptic Land Leases and Related Documents", in: A. Boud'hors/J. Clackson/
C. Louis/P. Sijpesteijn (Hgg.). Monastic Estates in Late Antique and Early Islamic Egypt.
Ostraca, Papyri, and Essays in Memory of Sarah Clackson (P.Clackson) (American Studies in
Papyrology 46). Cincinnati, OH 2009, 205–215.

— 2012. Rezension von „Sarah Clackson. It Is Our Father Who Writes: Orders from the Monas-
tery of Apollo at Bawit (ASP 43)", Tyche 27 (2015), 248–253.

— 2013. „Koptische Ostraka und Papyri", in: S. Hodak/T.S. Richter/F. Steinmann (Hgg.).
Coptica. Koptische Ostraka und Papyri, koptische und griechische Grabstelen aus Ägypten und
Nubien, spätantike Bauplastik, Textilien und Keramik (Katalog Ägyptischer Sammlungen in
Leipzig Bd. 3). Berlin 2013, 13–121.

— 2014°. „Daily Life: Documentary Evidence", in: G. Gabra (Hg.). Coptic Civilization. Two
Thousand Years of Christianity in Egypt. Kairo 2014, 131–144.

— 2014b. „The Byzantine Era: Greek, Coptic, and Arabic Leases", in: J.G. Keenan/
J.G. Manning/U. Yiftach-Firanko (Hgg.). Law and Legal Practice in Egypt from Alexander to
the Arab Conquest. A Selection of Papyrological Sources in Translation, with Introduction and
Commentary. Cambridge 2014, 390–400.

Ruffini, G. 2018. Life in an Egyptian Village in Late Antiquity. Aphrodito before and after the
Islamic Conquest. Cambridge 2018.

Samuel, D.H. 1967. „A Byzantine Letter in the Yale Collection", BASP 4.2 (1967), 37–42.

Schenke, G. 2013. Das koptisch hagiographische Dossier des heiligen Kolluthos. Arzt, Märtyrer
und Wunderheiler (CSCO 650/Subsidia 132). Löwen 2013.

— 2016. „The Healing Shrines of St. Phoibammon: Evidence of Cult Activity in Coptic Legal
Documents", Zeitschrift für Antike und Christentum 20.3 (2016), 496–523.

— 2018. „Monastic Control Over Agriculture and Farming: New Evidence from the Egyptian
Monastery of Apa Apollo at Bawit Concerning the Payment of aparche", in: A. Delattre/
M. Legendre/P. Sijpesteijn (Hgg.). Authority and Control in the Countryside, Continuity and
Change in the Mediterranean 6ᵗʰ–10ᵗʰ century (Studies in Late Antiquity and Early Islam 26).
Princeton, NJ 2018, 420–31.

Schiller, A. 1968. „The Budge Papyrus of Columbia University", JARCE 7 (1968), S. 79–112, I–
VIII, 113–118.

Schmelz, G. 2002. Kirchliche Amtsträger im spätantiken Ägypten nach den Aussagen der griechischen und koptischen Papyri und Ostraka (Archiv für Papyrusforschung und verwandte Gebiete, Beiheft 13). Leipzig 2002.

Scholl, R./Colomo, D. 2005. „Psalmen und Rechnungen: P.Bonn. Inv. 147 + P.Lips. I 97", ZÄS 153 (2005), 163–167.

Schroeder, C.T. (i. E.). Children and Family in Late Antique Egyptian Monasticism. Cambridge (i. E.).

Seidl, E. 1935. „Der Eid im römisch-ägyptischen Provinzialrecht. Zweiter Teil: Die Zeit vom Beginn der Regierung Diokletians bis zur Eroberung Ägyptens durch die Araber. Mit einem Anhang: Der Eid im koptischen Recht und in den griechischen Urkunden der Araberzeit" (Münchener Beiträge zur Papyrusforschung und antiken Rechtsgeschichte 24). München 1935.

Selander, A.K. 2010. „Die koptischen Schutzbriefe", in: C. Kreuzsaler/B. Palme/A. Zdiarsky (Hgg.). Stimmen aus dem Wüstensand. Briefkultur im griechisch-römischen Ägypten (Nilus. Studien zur Kultur Ägyptens und des Vorderen Orients 17). Wien 2010, 99–104.

Sijpesteijn, P. 2009. „Landholding Patterns in Early Islamic Egypt", Journal of Agrarian Change 9 (2009), 120–33.

Sobhy, G. 1919. Le martyre de saint Hélias (Bibliothèque d'Études Coptes 1). Kairo 1919.

Sophocles, E.A. 1914. Greek Lexicon of the Roman and Byzantine Periods. Cambridge, MA/ Leipzig 1914.

Steinwenter, A. 1920. Studien zu den koptischen Rechtsurkunden aus Oberägypten (Studien zur Paläographie und Papyruskunde 19). Leipzig 1920.

— 1955. Das Recht der koptischen Urkunden (Rechtsgeschichte des Altertums, vierter Teil: Das Recht der Papyri, 2. Band). München 1955.

— 1958. „Aus dem kirchlichen Vermögensrechte der Papyri", Savigny-Zeitschrift für Rechtsgeschichte, Kanon. Abtlg. 44, 1–34.

Stern, L. 1878. „Sahidische Inschriften", ZÄS 16 (1878), 9–28.

Stern, M. 2015. „Der Pagarch und die Organisation des öffentlichen Sicherheitswesens im byzantinischen Ägypten", Tyche 30 (2015), 119–144.

Strudwick, N. 2000. „The Theban Tomb of Senneferi [TT.99]. An Overview of Work Undertaken from 1992 to 1999", Memnonia 9 (2000), 241–265 und Tf. LV–LVIII.

— The Tomb of Senneferi at Thebes", Egyptian Archaeology 18 (2001), 6–8.

Suermann, H. 1998. Die Gründungsgeschichte der maronitischen Kirche (Orientalia Biblica et Christiana 10). Wiesbaden 1998.

Täckholm, V./Greiss, E.A.M./el-Duveini, A.K./Iskander, Z. 1961. Le monastère de Phoebammon dans la Thébaïde, Bd. 3: Identifications botaniques, zoologiques et chimiques. Kairo 1961.

Teeter, T. 1998. Columbia Papyri XI (ASP 38). Atlanta 1998.

Thomas, J.P. 1987. Private Religious Foundations in the Byzantine Empire (Dumbarton Oaks Studies 24). Washington, D.C. 1987.

Till, W. 1938. „Koptische Schutzbriefe. Mit einem rechtsgeschichtlichen Beitrag von Herbert Liebesny", MDAIK 8 (1938), 71–146.

— 1943. „Bemerkungen zu koptischen Textausgaben. 7–8", Orientalia NS 12 (1943), 328–337.

— 1947. „Neue koptische Wochentagsbezeichnungen", Orientalia NS 16.1 (1947), 130–135.

— 1953. „Die Wochentagsnamen im Koptischen", in: Tome commémoratif du millénaire de la Bibliothèque Patriarcale d'Alexandrie. Alexandria 1953, 101–110.

— 1954. Erbrechtliche Untersuchungen auf Grund der koptischen Urkunden. SÖAW, Phil-hist. Kl. 229/2. Wien 1954.

— 1955. Koptische Grammatik. Wiesbaden 1955.

— 1962. Datierung und Prosopographie der koptischen Urkunden, SÖAW, Phil.-hist. Kl. 240/1. Wien 1962.

— 1964. Die koptischen Rechtsurkunden aus Theben, SÖAW, Phil-hist. Kl. 244/5. Wien 1964.

CKÄ = Timm, S. 1984–1992. Das christlich-koptische Ägypten in arabischer Zeit. TAVO Beihefte 41/1–6. Wiesbaden 1984–1992.

Torp, H. 1965. „La date de la fondation du monastère d'apa Apollô de Baouît et de son abandon", Mélanges d'archéologie et d'histoire 77 (1965), 153–177.

Tost, S. 2012. „Die Unterscheidung zwischen öffentlicher und privatgeschäftlicher Sphäre am Beispiel des Amts der riparii", in: P. Schubert (Hg.). Actes du 26ᵉ Congrès international de papyrologie. Genève, 16–21 août 2010 (Recherches et Rencontres. Publications de la Faculté des Lettres de l'Université de Genève 30). Genf 2012, 773–780.

Turaiev, B. 1899. „Koptskie ostraka v kollekcii V.S. Golenishcheva", Izvestija imperatorskoi Akademii nauk 12 (1899), 435–449.

— 1902. Koptskie teksty, priobretennye ekspediciei pokoinogo V.G. Boka v Egipe (Trudy XI Archeologicheckogo s'ezda v Kieve v 1899 godu, Bd. 2). Moskau 1902.

Van der Vliet, J. 2010. „Epigraphy and History in the Theban Region", in: G. Gabra/H. N. Takla (Hgg.). Christianity and Monasticism in Upper Egypt. Volume 2: Nag Hammadi–Esna. Kairo/New York 2010, 147–55.

Vansina, J. 1985. Oral Tradition as History. Madison 1985.

Villecourt, L. „Les observances liturgiques et la discipline du jeûne dans l'Église copte", Le Muséon 37 (1924), 201–282.

Vleeming, S.P. 2001. Some Coins of Artaxerxes and Other Short Texts in the Demotic Script Found on Various Objects and Gathered from Many Publications (Studia Demotica 5), Löwen/Paris/Sterling, VA 2001.

Vomberg, P. 2003. „Das Ostrakon AF 12413 mit einem weiteren Beleg für ⲧⲉⲁⲗⲗⲁⲉⲏⲧⲥ", in: A.I. Blöbaum/J. Kahl/S.D. Schweitzer (Hgg.). Ägypten–Münster. Kulturwissenschaftliche Studien zu Ägypten, dem Vorderen Orient und verwandten Gebieten. FS Erhart Graefe. Wiesbaden 2003, 259–65 & Taf. 10.

Von Lemm, O. 1903. Das Triadon: ein sahidisches Gedicht mit arabischer Übersetzung (Band 1): Text. St. Petersburg 1903.

Vööbus, A. 1960. Syriac and Arabic Documents Regarding Legislation Relative to Syrian Monasticism (Papers of the Estonian Theological Society in Exile 11). Stockholm 1960.

Ward, B. 1984. The Sayings of the Desert Fathers. The Alphabetical Collection (Cistercian Studies Series 59). Kalamazoo überarb. Aufl. 1984.

Weber, M. 1973. „Zur Ausschmückung koptischer Bücher. P.Collon. Inv. Nr. 10.213", Enchoria 3 (1973), 53–62.

Wegner, J. 2016. „The Bawit Monastery of Apa Apollo in the Hermopolite Nome and Its Relations with the 'World Outside'", JJP 46 (2016), 147–274.

Westerfield, J. 2017. „Monastic Graffiti in Context. The Temple of Seti I at Abydos", in: M. Choat/M.Ch. Giorda (Hgg.). Writing and Communication in Early Egyptian Monasticism (Texts and Studies in Eastern Christianity 9). Leiden/Boston 2017, 187–212.

Wickham, Ch. 2005. Framing the Early Middle Ages. Europe and the Mediterranean, 400–800. Oxford/New York 2005.

Wilfong, T.G. 2002. Women of Jeme. Lives in a Coptic Town in Late Antique Egypt. New Texts from Ancient Cultures. Ann Arbor 2002.

Winkler, H. A. 1938. Rock-drawings of Southern Upper Egypt. London 1938.

Winlock, H.E./Crum, W.E. 1926. The Monastery of Epiphanius at Thebes. Vol. 1: The Archaeological Material. New York 1926.

Wipszycka, E. 1972. Les ressources et activités des églises en Égypte du IVe au VIIIe siècle (Papyrologica Bruxellensia 10), Brüssel 1972.

— 2007. „The Institutional Church", in: R.S. Bagnall (Hg.). Egypt in the Byzantine World, 300–700. Cambridge/New York 2007, 331–349.

— 2011. „Resources and Economic Activities of the Egyptian Monastic Communities (4th–8th Century)", JJP 41 (2011), 159–263.

— 2015. The Alexandrian Church. People and Institutions (JJP Suppl. 25), Warschau 2015.

— 2018. The Second Gift of the Nile. Monks and Monasteries in Late Antique Egypt (JJP Suppl. 33). Warschau 2018.

Wojczak, M. (i. E.). „Legal Representation of Monastic Communities in the Light of Late Antique Papyri", JJP (i. E.).